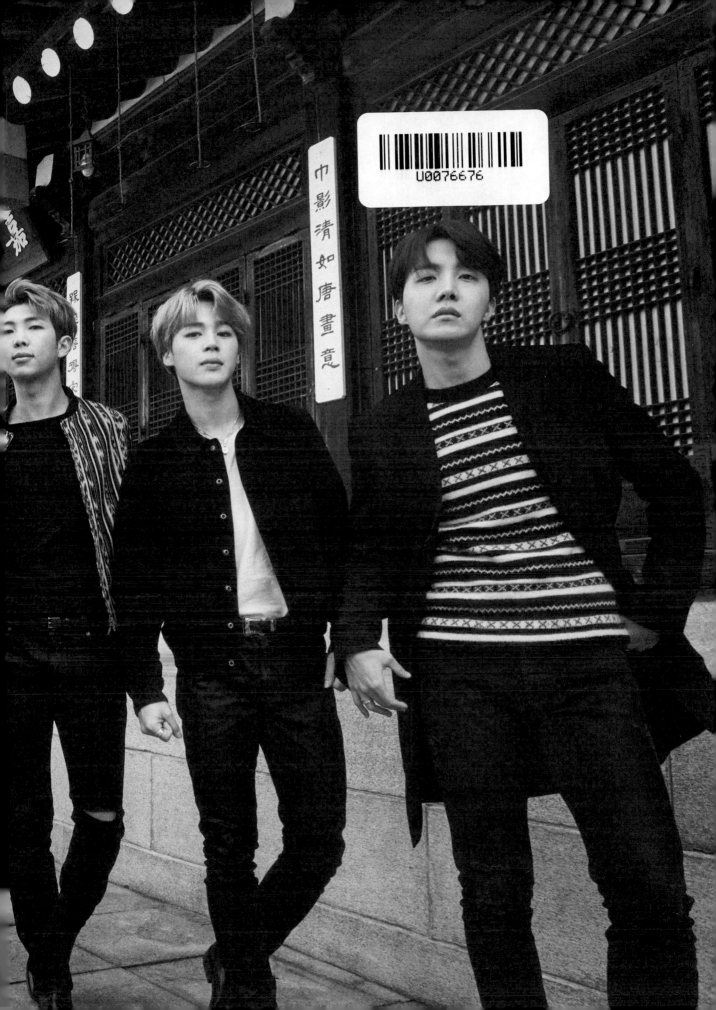

BTS

Blood,
Sweat & Tears 防彈少年團血汗淚

Tamar Herman
塔瑪·赫爾曼

三悅文化

目錄

BLOOD血

SWEAT 汗

TEARS 淚

團隊介紹 INTRO

人類歷史的演進，似乎總是受到子彈的影響。但是就在 2013 年 6 月，一群被稱爲「防彈少年團」的男孩們，開始了一段永遠改變全球音樂生態的旅程。全世界的人們都稱呼他們爲 BTS，這七位來自韓國的藝人，在短短數年內就撼動並主宰了音樂圈的世界秩序。由韓國音樂公司 Big Hit 娛樂組成，Jin（Kim Seok-jin）、SUGA（Min Yoon-gi）、J-Hope（Jeong Ho-seok）、RM（Kim Nam-joon）、V（Kim Tae-hyung）、Jimin（Park Ji-min）和 Jungkook（Jeon Jung-kook）開始了他們的職業歌手生涯，第一次看到這個團體時，感覺他們跟其他眾多的 K-Pop 男子團體似乎沒什麼不同：由歌手和饒舌歌手表演富有創意的嶄新舞蹈，並且搭配活力十足的動感音樂，當然跟其他以舞蹈或電子流行音樂爲主的同儕相比，他們明顯更專注在嘻哈音樂的創作。

但是隨著樂團不斷地成長與茁壯，他們持續發表著反思生活磨難與愛情現實的音樂，同時定期透過巡迴表演、社群媒體貼文跟影片內容向全球歌迷介紹他們的個人特色——BTS 在全世界都得到了廣大聽眾與忠實粉絲群的支持。到了 2019 年，他們在美國音樂排行榜上取得了前所未有的成功，並且獲得 K-Pop 產業過去十年以來一直追求的國際知名度。他們的成功改變了國際樂壇的生態，證明了音樂真正無國界。無疑地，他們絕對是全世界最受歡迎的音樂藝人之一。

從 2013 年出道所發表的首張專輯《2 COOL 4 SKOOL》，一直到 2020 年憑藉著《MAP OF THE SOUL: 7》第四度榮登《告示牌》兩百大專輯榜榜首，BTS 向世界展示了在全球化的時代裡，如何以一種截然不同的方式接觸音樂，他們在數位空間中蓬勃發展並且製作反映聽眾生活的音樂故事，他們動人的音樂與傳遞的訊息，已經超越了語言、地理和音樂風格的限制。2017 年 7 月，BTS 的經紀公司 Big Hit 娛樂宣布，該團體名稱的英文首字母縮寫詞現在開始具有新的意義：「Beyond the Scene」。這並不是空洞的吹噓，因爲 BTS 很明顯地獲得了韓國藝人過去不曾取得的成就。他們的全球歌迷人數已經足以與知名的歐美明星相提並論，這項事實使他們成爲主流的樂團之一——很少有非英語流行音樂表演者能夠達到此一目標。

當 BTS 於 2018 年 10 月在紐約的花旗球場演出時（1965 年披頭四樂團曾在謝亞球場進行歷史留名的盛大表演，而花旗球場後來取代了謝亞球場），很容易讓人感覺他們算是披頭四樂團在這個世代旗鼓相當的對手。BTS 某個程度上也接受這樣的相提並論，例如當他們參加著名的電視節目《史提芬‧荷伯晚間秀》時，他們就當場模仿披頭四樂團參加《艾德‧蘇利文秀》（《晚間秀》的前身，在同一棟樓拍攝）時的出場。但是他們也對這樣的比較感到不平，因為他們更希望自己的價值與自己的音樂能夠獲得認可。就像 Fab Four（一支向披頭四致敬的樂隊）一樣，BTS 的成員都是來自美國以外的年輕人，他們以真實和平凡的方式，唱出對他們來說很重要的事。此外，防彈少年團不僅將他們的音樂從一個國家帶到另一個國家；他們的成功更證明了英語不再是完全主導音樂界的唯一語言。

在 2010 年代中期之前——差不多就是 BTS 開始崛起的時候，使用英語之外語言撰寫的歌曲，偶爾也會受到熱烈歡迎，但是通常這類跨界的外國歌手都具有雙語的能力，或至少曾經為市場創造了英語的熱門歌曲，比如法國歌手席琳‧狄翁跟西班牙歌手夏奇拉。大約在 BTS 出道的同時，西班牙語音樂的受歡迎程度才真正開始飆升，壞痞兔、J‧巴爾文等人在電視與廣播中一炮走紅。與韓國音樂一樣，拉丁歌手和拉丁流行音樂的受歡迎程度也在不斷增加，部分原因在於串流媒體音樂讓所有人都能相同地接收音樂的傳播，跟過去任何時候相比，來自替代音樂行業的優質內容能夠被越來越多的粉絲所發現。在這樣的環境下，防彈少年團才得以大幅躍進，超越所有其他非英語系國家出身的藝人。根據《告示牌》的說法[1]，BTS 的《LOVE YOURSELF 轉 'Tear'》是亞洲藝人發行的專輯中，第一張以非英語為主的語言在《告示牌》兩百大專輯排行榜上榮登榜首，過去只有美聲男伶 Il Divo、墨西哥裔美國歌手莎麗娜、美國歌手喬許‧葛洛班，以及比利時歌手陽光修女等人，才能擁有非英語專輯卻獲得排行榜冠軍的成就。專輯中的單曲〈Fake Love〉在《告示牌》百大單曲榜上排名第 10，成為第 17 首以非英語為主卻闖入排行榜前 10 名的歌曲[2]，也是亞洲藝人中第四首出現在該排名中的歌曲，繼 1963 年坂本九的〈壽喜燒〉，以及 2012 年和 2013 年 PSY 的〈江南 Style〉和〈紳士〉之後。次年，與海爾希合作的〈Boy with Luv〉將再次打破紀錄，首次亮相就取得第 8 名的佳績，而〈ON〉則成為他們的首支 Top5 熱門歌曲，在 2020 年 2 月發佈之後就在百大單曲榜上排名第 4。

在他們歌唱生涯的每一次轉折，都讓他們的表演走上開創歷史的道路。這本書探討了 BTS 的努力以及他們對於世界的影響，特別是他們如何藉著《LOVE YOURSELF》跟《MAP OF THE SOUL》系列在美國成功崛起。另外還包括部分的音樂簡介以及深入分析，本書《BTS 防彈少年團血汗淚》是爲了協助那些對防彈少年團空前的成就感到好奇的新歌迷與長期粉絲們，我們將全面性地介紹這個來自韓國的七人組合，當然還有他們膾炙人口的音樂作品，以及他們如何以勤奮、敬業、才華，開創了音樂世界的新秩序。

防彈
少年團的
起源
與歷史
1

防彈少年團
遇見世界
BTS MEETS THE WORLD

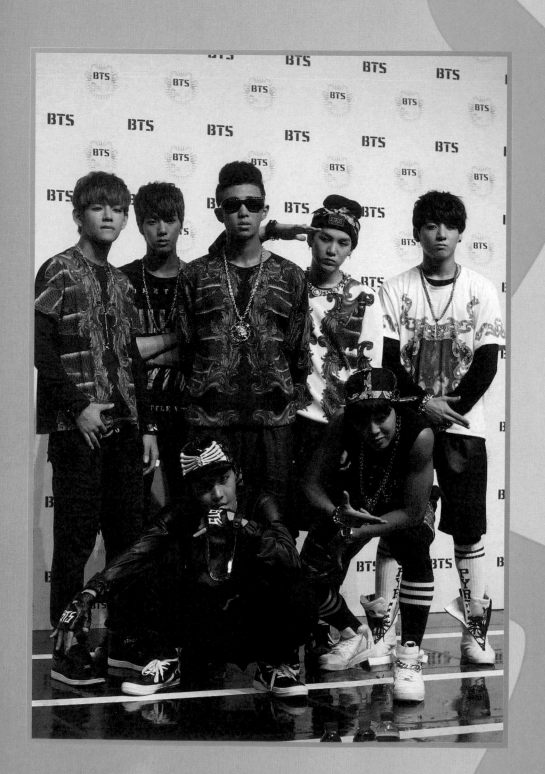

第一章

當 BTS 於 2013 年在 Big Hit 娛樂公司旗下首次亮相時，他們的名字引起了許多議論，尤其那些經常報導所謂「K-Pop」現象的英語媒體更是大肆批評。他們所取的韓文名字：「Bangtan Sonyeondan」，用英文念起來相當拗口不易發音，而他們最常使用的翻譯名字：「防彈少年團」聽起來也讓人感到好笑。有一陣子大家使用「防彈男孩」來稱呼他們，幾經修正卻依然不時在各個媒體上出現錯誤，但是到了最後，英文首字母縮寫詞「BTS」變成了大家最常使用的名字。多年以來，防彈少年團的團員們不斷身體力行他們團名中的每一種含義，甚至還以各種形式擴展，除了在國際上有不同的名字，比如日本所使用的「Bodan Shonendan」，另外，團名也有更深遠的意義：「Beyond the Scene」（超越現狀）強調了他們的獨特地位，不僅僅是廣受歡迎的韓國藝人，更是能夠在國際音樂界活躍而不受到地理位置或社會氛圍阻礙的巨星。

雖然他們在全球都以「BTS」這個團名而家喻戶曉，但是每個常用的名字都代表著 BTS 的不同特色，並且成為他們身份認同中不可或缺的一部分。作為「防彈少年團」，BTS 傳達了一種保護感、可靠度、恢復力與獨立自主的能耐。在他們剛出道的時候，BTS 對於他們的音樂創作有著一種期望：「保護並抵抗對於青少年的偏見和負面批評」。到了 2019 年，在 BTS World 這個遊戲裡所發佈的官方英文宣傳口號則變成：「一面足以抵禦落在年輕一代的偏見與壓迫的防彈盾牌，用自己的音樂武裝自己的世界，瞭解自己所具有的價值」。作為「防彈少年團」，這些團員們並不辜負英文首字母縮寫詞的傳統含義，而他們所許下「超越現狀」的承諾，多年來更幫助他們堅持走在自己設定的道路上，超越了過去 K-Pop 藝人在爭取全球成功所經歷的種種限制。

防彈少年團於 2013 年正式出道，當時韓國的音樂產業正在進行許多重大的轉變。在 00 年代末與 10 年代初期，K-Pop 已經在全球的許多國家走紅，很大程度上這都要歸功於 YouTube 平台的出現，創造了無數受到人們熱烈歡迎的影片，也讓大家對於這個位於朝鮮半島下半部的國家產生興趣，希望更進一步地瞭解當地發生的事情。不過，雖然 K-Pop 在全球許多市場廣受歡迎，卻未在英語系國家獲得長久的注意力。而隨著防彈少年團的誕生，世代之間的移轉正不斷地在韓國音樂界發生。過去幾年位居主導地位的 K-Pop 藝人不再佔有優勢，但是其實整個音樂產業的表現持續變好，而且財務上的收益也逐年增長，使得影響的範圍比以往任何時候都進一步擴大。2012 年 PSY 的「江南 Style」在病毒式行銷的傳播下迅速獲得成功，引起國際社會對韓國音樂產業的更多關注。

BTS 就是在這樣蓬勃發展的環境中發跡，這是第一個完全由 Big Hit 娛樂成立的男子樂團。BTS 擁有數名來自地下嘻哈圈的歌手，另外還有一些具備典型韓國藝人技能——例如舞蹈跟表演的成員，BTS 可以說是 Big Hit 娛樂公司冒著極大的風險所做出的重要投資。

　　Big Hit 這家公司是由一位流行音樂製作人房時爀於 2005 年創立，他長期在 K-Pop 產業工作，在 BTS 之前，他們所成立的團體主要是由民謠歌手組成，例如男女混合三重唱 8Eight，以及非常受到歡迎的流行聲樂四重唱 2AM，後者屬於跟 JYP 娛樂公司共同管理的藝人。2012 年還有一個女子組合 GLAM，與 8Eight 一起由 Big Hit 娛樂公司和 Source 娛樂公司聯合管理。但是 BTS 被視為完全不同的嘗試：他們是 Big Hit 第一個獨自管理的藝人團體，同時也是第一個以嘻哈風格為主軸的男子樂團。樂團的想法起源於他們出道前的數年，大概在 2010 年左右，他們開始進行樂團名稱的來回討論[3]，最早是出現在 2010-11 年的專輯中，包括來自林正姬、簡美妍、李賢、2AM，以及李昇基等人，當時有可能加入該樂團的潛在成員開始以特色歌手的型態出現。但是到了 2010 年，該樂團的第一位成員 RM（在 BTS 職業生涯的早期被稱為 Rap Monster）正式加入，一直到 BTS 在 2013 年首次亮相之前，隨著該樂團逐漸向流行音樂風格靠攏，陣容也發生了一些變化。

　　最初的防彈少年團被定位為一個嘻哈樂團，而不是一個典型的偶像男子樂團，他們更強調說唱的表演而非單純的歌唱。RM 是第一位加入公司的歌手，接下來數年內，SUGA 跟 J-Hope，以及後來成為 BTS 製作人的 Supreme Boi 等人，逐步加入了最早的團隊。另外還有其他幾位饒舌歌手，例如 Iron、i11evn 和 Kidoh，後者最後以 Topp Dogg 的樂團成員亮相，雖然他也在某段時間參與了 BTS 的演出。多年以來樂團的成員不斷地改變，最終的團隊陣容是由嘻哈歌手跟傳統流行歌手所組成，其中三名成員專注於前者，而另四名成員專注於後者（在樂團的早期，Rap line 和 Vocal line 偶爾也會交換表演方式）。因此，在他們的職業生涯開始時，他們的重點是嘻哈歌唱表演。「BTS 是一個嘻哈組合」，在 2013 年 6 月 12 日 Melon 出道秀時，SUGA 接受了 LOEN TV（後來的 1theK）的採訪，在後台表示：「現在有很多偶像在做嘻哈音樂，但我們會做最正宗的嘻哈音樂。」

　　儘管 Big Hit 不管在幕前或幕後都有不少聲名顯赫的成員，但是跟當時大部分的競爭對手相比，它仍然只是一個很小的品牌，卻又推出了一個看起來跟當時剛出道的其他嘻哈團體很接近的男子樂團——這些新樂團包括 Block B（2011）、B.A.P（2012）和 Topp Dogg 等，這說明似乎嘻

哈樂團已經變成了時代的標誌。自從 90 年代 K-Pop 藝人站穩腳跟以來，嘻哈元素已經融入到表演中，大多數的流行樂團，尤其是男子樂團，都有指定的饒舌歌手。在前一代的 K-Pop 藝人之中，BIGBANG 因爲在其陣容中有數名才華橫溢的嘻哈歌手而受到認可，而更早的 K-Pop 組合，例如 H.O.T（1996-2001,2018-）、水晶男子（1997-2000,2016-），以及 g.o.d（1999-2005,2014-）等樂團，則爲 K-Pop 團體設定了業界標準，讓大家都開始擁有專屬的饒舌歌手。一些早期的藝人，例如 1TYM（1998-2005），也是完全以嘻哈音樂爲基礎的團體，儘管在 00 年代末期與 10 年代初期這種情況越來越少見，因爲當時的偶像團體主要著重在流行歌曲和舞蹈音樂。但是到了 BTS 出道時，嘻哈音樂已經開始流行，這意味著許多藝人不僅只是從這一流派中汲取靈感，而且將其作爲他們品牌識別的精髓。不僅音樂上從嘻哈風格中獲得啓發，更因其簡潔直率的作詞方式，使得歌曲的元素更容易與典型的 K-Pop 元素相結合。雖然當 BTS 正式亮相時，它只是眾多以嘻哈爲主題的新秀男子樂團之一，但是很快地該樂團就與其他人作出區別了。

儘管他們只是一個
剛出道的團體，
但是BTS已經為他們將來
在職業生涯發展過程中
所要傳達的訊息，
奠下了良好的基礎。

防彈少年團吸引了具有傳統 K-Pop 明星背景的人才，比如分別學習過舞蹈和表演的 Jimin 和 Jin，但也有參與過韓國地下嘻哈表演的成員：饒舌歌手兼詞曲作者 RM 和 SUGA 都曾各自組團表演，並且也能爲其他人編寫詞曲，而 J-Hope 更曾是一名霹靂舞者。雖然當時每個新出道的 K-Pop 男子樂團都開始擁抱嘻哈元素，而且這個流派在韓國也正處於崛起的時候，這在很大程度上要歸功於 Mnet 頻道的競賽系列：《Show Me the Money》非常受到大家的歡迎。但是這些在韓國地下嘻哈街頭表演的經驗，似乎並未特別幫助新組合 BTS 脫穎而出。

　　從 2012 年之後，以流行曲風爲主的嘻哈歌手就開始受到爆炸式的歡迎。雖然嘻哈音樂在整個 90 年代以及 00 年代初期，在韓國已經受到歌迷的喜愛，當時有幾位著名的嘻哈歌手，包括醉虎幫、Verbal Jint、Tasha（又名尹未來）、Epik High 和其他幾位陸續出道的歌手，到 00 年代中後期，韓國音樂界的重心已經轉向流行音樂跟節奏藍調，只剩下少數的嘻哈歌手依然受到歡迎。隨著《Show Me the Money》節目的出現，嘻哈音樂在韓國又再度興起，創造了一個韓國流行音樂持續自由探索這一流派的環境。

　　在 2013 年 6 月 12 日，BTS 以〈No More Dream〉 和《2 COOL 4 SKOOL》首次亮相，雖然短期還沒有辦法讓他們從眾多唱著嘻哈音樂、穿著黑色運動休閒裝、配戴金鍊子跟凶猛道具的男子樂團中脫穎而出，但是這個七人樂團很快就以歌曲跟專輯所傳遞的訊息大放異彩，因爲他們具體傳達了學生心中的眞實想法：他們欠缺追逐夢想與實現願望的自由。雖然他們只是剛出道的團體，但是 BTS 已經爲他們將來在職業生涯發展過程中所要傳達的訊息，奠下了良好的基礎。儘管這樣的成功並沒有將這個樂團立刻帶到排行榜的頂端，但《2 COOL 4 SKOOL》仍然是 2013 年韓國 Gaon 年終專輯排行榜上最暢銷專輯的第 65 名，這是 BTS 可以迅速成爲人氣巨星的第一個徵兆。第二張專輯是同年 9 月的《O!RUL8,2?》，排名最高到達第 55 名，這也證明了該樂團從他們的職業生涯一開始就擁有一個專注並且不斷增長的粉絲群。

　　但是 BTS 不僅面臨著競爭激烈的 K-Pop 世界中那些一直存在的挑戰，他們還不得不應對來自韓國內部逐漸成爲主流的嘻哈界對他們產生的敵意。在他們的職業生涯中，前幾年一直都充滿了緊張感，因爲樂團成員們希望找出如何在業界生存下去的方法。雖然他們也是 K-Pop 的偶像，但是卻還沒成爲眞正的偶像。他們的風格非常傾向嘻哈，但是以嘻哈表演作爲一種眞正音樂表達形式的基礎，似乎與娛樂公司組建偶像團體以及推行流行音樂的企業經營方式互相矛盾。這種看法上的分歧持續存在整個 BTS 的職業

生涯中，團員們一直在音樂中探討這樣的問題，並最終在 2018 年發行了單曲〈IDOL〉。在這支單曲中，樂團宣稱他們不在乎別人怎麼稱呼他們，因為不管如何，他們很自豪於自己所取得的成就，他們的音樂作品讓這樣的觀點不言自明。

2013 年 11 月，對於 BTS 的身份發生了一次讓人在意的質疑。在一場由嘻哈記者金奉鉉所舉辦的 Hip-Hop 一周年活動 Podcast 廣播中，當時 RM 和 SUGA 都受邀參加，話題轉向了韓國的「偶像」是否比較像大量製造的工業產品，而不是真正的音樂人才。嘻哈歌手 B-Free 質疑這兩位來賓，是否有資格稱呼自己為嘻哈歌手，只能說實際上他們的作品很賣座，並且質疑他們為什麼想要成為一名偶像，從事必須化妝才能上班的職業。作為回應，RM 和 SUGA 解釋了他們如何從地下歌手轉變為以更直接、更容易賺錢的方式追求自己的事業。RM 分享了他在認識房時爀之前（當時透過了嘻哈音樂團體 The Untouchable 隊長 Sleepy 的介紹），他曾參加過幾個嘻哈樂團的試鏡，卻都以失敗收場。SUGA 也透露他的工作曾經是製作音樂作品，但是卻因為銷售不佳而無法以此為生，於是他們選擇了另一條道路，的確，作為一名 K-Pop 偶像，他們的工作必須化妝和練習舞蹈動作的一致化，但是卻讓他們兩人在跨越兩個不同世界的同時，依然能夠為自己期望的藝術表達方式負責。這是一段相對較短的談話，但這位嘻哈藝人顯然對 BTS 的作法抱有敵意，這件事成為 BTS 在挑戰音樂世界規範的同時，仍堅守自我的一個顯著例子。

（2016 年 1 月，B-Free 在 Twitter 上發文道歉，2018 年，他在接受《W 雜誌》採訪時談到了當年的對話，他將自己對嘻哈偶像的質疑描述為一個「太過嚴苛的笑話」，並且撤回他過去譴責男性進行化妝的立場[4]。他在 2019 年再次在 Twitter 上道歉。）

K-Pop 團體經常會遇到這種貶低其藝術性的看法，影響它的因素有很多，從現代人對藝術完整性與種族主義的敏感度，到普遍認為整個行業都在利用年輕的人才，以及壓迫他們以建立娛樂帝國的觀點。不管這些看法是否屬實（在某種程度上，正如大多數行業都會利用他們的員工一樣），有必要討論什麼是 K-Pop，而什麼不是。

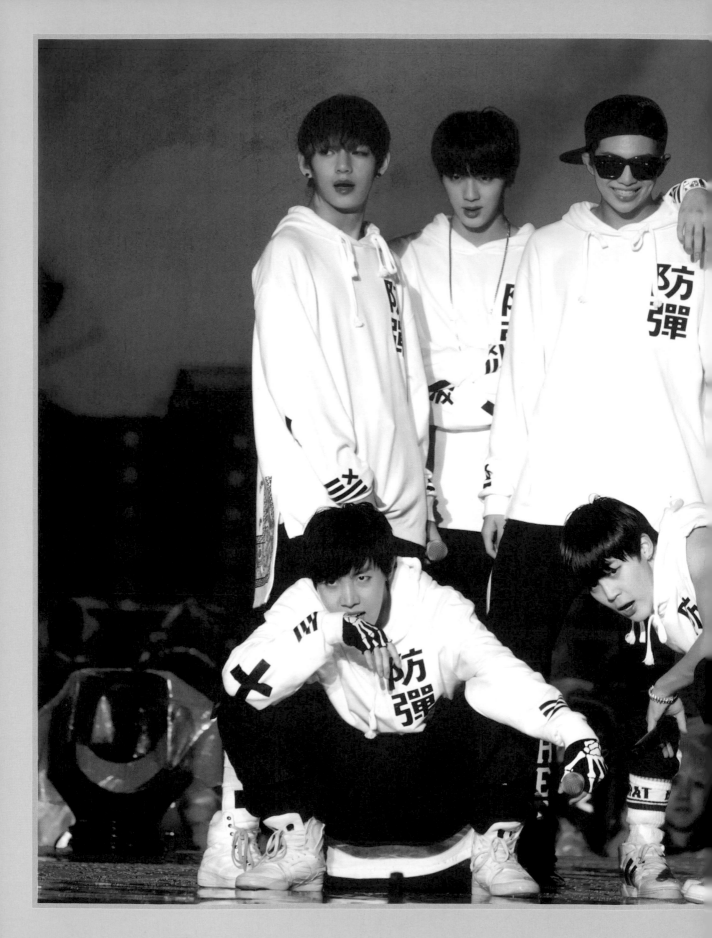

什麼是 K-Pop？

K-Pop（韓國流行音樂）並不是單一的音樂流派，而是一系列相關元素的集合，這些元素被包裝成一種來自韓國的音樂品牌。在最基本的情況下，「K-Pop」是一個籠統的詞彙，在英語中可以用來表示歌手、音樂、音樂影片、表演和其他以年輕明星為特色的多媒體內容，這些年輕明星通常被稱為「偶像」，他們是由韓國的娛樂公司管理；更多時候這個詞彙被普遍地用於指稱來自韓國的流行音樂。2018 年，防彈少年團參加了一場在洛杉磯葛萊美博物館舉行的談話，SUGA 更簡潔地說，K-Pop 是一種源自韓國主流音樂產業的「綜合內容」。這種多管齊下的內容創作正是 BTS 最擅長的工作方式，尤其自從他們創建了「BU」，也就是「BTS Universe」的創意故事遊戲之後，BTS 的唱片和影片中都出現了這些內容。

雖然這些韓國明星在世界各地都擁有龐大且令人難以置信的多樣化追隨者，但是 K-Pop 偶像產業的基礎，其實是建立在由娛樂公司塑造與管理的年輕明星之上，這些明星通常被視為表演者而不是歌手。這個行業主要以男子樂團與女子樂團為重心。儘管許多團體的成員都會參與歌曲創作，其中也包括防彈少年團在內，但是在韓國以及其他國家或地區，「韓國流行音樂家」和「K-Pop 偶像」之間還是存在著明顯差異，雖然在英語中「K-Pop」一詞泛指所有來自韓國流行音樂產業的所有事物，但是在韓國，「K-Pop 偶像」跟典型的流行歌手還是有著截然不同的含義。這個詞多少帶著一點不屑的想法，就像「男子樂團」跟「女子樂團」這兩個詞一樣。會有這種現象的部分原因，也許是因為人們認為企業贊助和培養藝人的行為缺乏真實性，除了少數 K-Pop 偶像之外，幾乎所有的 K-Pop 偶像都被娛樂公司當作一種文化產品，可以隨意地進行挑選、培訓和投資，而不是一種藝術作品。除此之外，它被污名化的另一個原因或許是因為明星經常在 K-Pop 行業中受到虐待，這個行業一直存在著人才過度工作與薪酬過低的歷史包袱問題，

儘管近年來大型娛樂公司的合約受到更多法律的約束。但是虐待、過度勞累和上班時間不固定的不良工作條件仍然普遍存在。

一般來說，韓國的「偶像」音樂被認爲是流行音樂的一個子支派，許多單曲屬於包括嘻哈音樂、節奏藍調、電子舞曲或是淒美民謠元素的電子流行舞曲。朗朗上口的歌詞是暢銷舞曲不可或缺的條件，許多單曲都經過作曲者的精心設計，以配合錯綜複雜的伴奏與舞蹈。BTS 的音樂在技術上與大多數其他流行音樂並沒有太大的不同，但是團內的成員，尤其是 RM 和 SUGA，從樂團成立之初就一直積極參與創作他們自己的音樂作品，多年來協助塑造和強化樂團的音樂屬性識別。除了這個特色，他們也從一開始就與專門的詞曲作者團隊合作，幫助該樂團以幾乎沒有其他 K-Pop 團體做得到的方式，發展了他們眞正的藝術品牌，特別是由於大多數 K-Pop 團體的新歌發表計畫，都是基於單次嘗試的概念，而不是以線性方式逐步發展他們的藝人特質。當然並非所有其他團體都是如此，例如 BIGBANG、Highlight、B1A4、Seventeen 等許多樂團，甚至是 Stray Kids、ATEEZ 和 （G)I-DLE 等較新出道的樂團，都爲自己創造了獨特的聲音，這要歸功於寫歌的成員。而防彈少年團的成員們，更是有兩名在團隊成立之前就已經開始寫歌了，再加上其他成員多年來也積極地參與歌曲創作，這些安排在他們的職業生涯發揮了關鍵作用，讓他們在衆星雲集的全球音樂行業中變得特別耀眼。

在 BTS 早期的崛起過程中，他們花費了許多時間試圖在競爭激烈的音樂領域裡爲自己奪得一席之地，在這個領域裡，年輕的流行偶像很少只是單純的歌手，他們還得擔任包括舞者、模特兒、演員和電視明星。K-Pop 可以說是全球化時代跨平台經營的縮影，甚至在他們的首張專輯問世之前（被稱爲他們在 K-Pop 世界的「處女秀」），BTS 就已經開始踏出他們的社群媒體足跡，最終不僅擁有 2010 年代後期最具影響力的 Twitter 帳號之一，而且還上傳了數百部影片到 YouTube 上，這些影片與世界各地的觀衆分享了他們的工作過程跟休閒時光。這種提早使用社群媒體以分享團體日常生活快照的方式，迅速爲 BTS 贏得一小群忠實的歌迷，不停追蹤所有關於他們的眞實生活內容跟早期的表演影片，以及所有的翻唱歌曲。

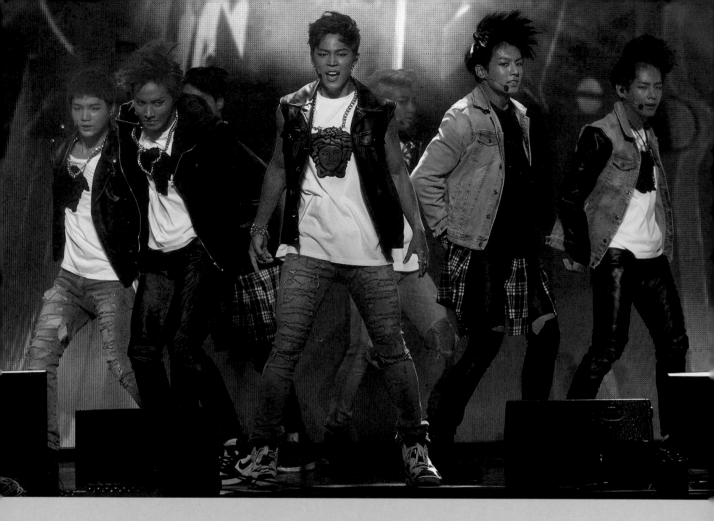

2014年8月,
BTS的《DARK & WILD》
專輯發表會。

走過早年
SKOOL&WILD
系列的日子

從 2010 年到 2013 年 6 月之間，Big Hit 娛樂公司籌組了一個團隊，最終成為 BTS 這個樂團。透過試鏡、推薦、街頭選角，團隊成員被發掘並介紹到公司，之後又經過非常嚴格的培訓。在那幾年裡，這些成員偶爾會被要求擔任其他藝人的伴舞人員，或是在其他歌手推出的內容中擔任特色歌手。在防彈少年團首支音樂影片發佈之前，各式各樣的內容開始在防彈少年團的社群媒體、SoundCloud 和 YouTube 頻道上分享，除了「隱藏王牌」V 之外的所有成員都曾經出現，一直到他們出道前都沒有讓 V 曝光。BTS 透過多樣化的作品向全世界介紹了自己，包括翻唱許多具有代表性的嘻哈歌曲，例如由 Jimin、Jungkook 和 J-Hope 所唱的歌曲〈Graduation Song〉，講述了畢業後的自由感，這首歌是翻唱 Snoop Dogg & Wiz Khalifa 與火星人布魯諾合作的〈Young,Wild & Free〉，另外還有〈A Typical Trainee's Christmas〉，這首歌融合了肯伊·威斯特的〈Christmas in Harlem〉以及 Wham 的〈Last Christmas〉！

防彈少年團在 6 月 13 日正式出道，當天他們登上 K-Pop 音樂廣播節目 Mnet 頻道的《M Countdown》中，他們在前一天的出道發表活動裡，已經首次放映了〈No More Dream〉和專輯裡的其他曲目。（正因為如此，他們將 6 月 13 日作為出道日期來紀念，而不是專輯發行的日期）。由於韓國音樂界的激烈競爭狀態，防彈少年團在早期相對地比較不受到關注，以至於他們的歌曲〈Sea〉被發佈在 2017 年實體版《LOVE YOURSELF 承 'Her'》的隱藏曲目，歌詞內就有提到「能成為人家的替補，就是我們的夢想」。

透過 2013 年和 2014 年所發行的 Skool 專輯三部曲，防彈少年團積極解決了對於他們身份認同與世界觀的質疑，提出了一個平衡頑皮叛逆和感性男子魅力的概念。

《2 COOL 4 SKOOL》是這個專輯三部曲的開端，他們在 Gaon 年終專輯排行榜中被公認爲 2013 年最佳新人男團，其主打單曲〈No More Dream〉證實了該樂團在美國吸引了一定人數的歌迷對他們感興趣。這首單曲在發佈後不久就登上了《告示牌》的世界單曲暢銷榜，最高排名第 14 名。

大約在 BTS 正式開始職業生涯一個月左右，7 月 9 日該樂團宣布了他們的粉絲團名稱：ARMY（從原來的 A.R.M.Y 縮寫正名化），全名是 Adorable Representative MC of Youth。就在幾天之後，該樂團在 7 月 16 日發佈了第二首單曲〈We Are Bulletproof Pt. 2〉的音樂影片。後來證明了粉絲團的名稱像是一項預言，代表 BTS 將在未來幾年積累大規模、專注且具防護力的追隨者。

差不多在〈We Are Bulletproof Pt. 2〉的音樂影片發佈一個月後。防彈少年團開始規劃他們的第一次回歸。在西方世界裡，「回歸」通常意味著沈寂許久之後重新回到鎂光燈之下，但是在 K-Pop 的世界中，它指的是藝人的下一次新作品發佈。8 月 27 日，BTS 發表了他們第一個概念性的「回歸預告片」，後來也正式宣佈成爲《O!RUL8,2?》專輯。透過暗示即將發佈的專輯主題，並且以回歸預告片的方式發表，這樣的概念後來持續成爲 BTS 多年來發佈新作品之前的主流宣傳作法。最早的動畫預告片則是跟隨著 9 月 4 日專輯亮相的「概念預告片」，其中翻唱了肯伊・威斯特在 2013 年的歌曲「BLKKK SKKKN Head」，BTS 並展示了極具戲劇效果的精彩舞蹈表演，包括他們面朝警察被槍殺，然後樂團成員 RM 又讓他們復活。儘管這是 BTS 多年來所推出眾多具代表性的嘻哈歌曲翻唱之一，但是由於在預告片發佈時並未明確歸功於威斯特，因此這又成爲數週後他們與 B-Free 的關鍵對話中，一個雙方爭執不下的論點，正如 B-Free 之前在 Twitter 上所發表的看法，他認爲這接近於抄襲。但是，BTS 並沒有抄襲，而是在向嘻哈音樂的傳統作品致敬，預告影片屬於一種動態展示，呈現出該樂團前衛又具戲劇性的舞蹈，並且傳遞了他們反體制的想法與訊息。

防彈少年團的第二張專輯於當年 9 月 11 日發行，主題與第一張專輯相似，不但堅守以嘻哈風格爲導向的作法，同時強調勇於反抗社會的立場，呼應學生在功名主義至上的韓國必須辛苦掙扎過活的慘況。主打單曲〈N.O〉於 9 月 10 日透過一段音樂影片發佈，該影片顯示成員們在一個幻想未來的專制國家中接受教育，教室裡卻滿是穿著防暴裝備的武裝警衛。這首歌描述學生反抗警衛和教授的景象，再次像〈No More Dream〉一樣凸顯了一

個社會問題，反映出 BTS 期望爲他們這一代人發聲。這張專輯在發行當週於韓國 Gaon 音樂排行榜首次亮相時就排名第 4，最終在 Gaon 音樂排行榜的 2013 年全年專輯排行榜上排名第 55 名，比排名第 65 名的《2 COOL 4 SKOOL》進步 10 名。

隨著《O!RUL8,2?》專輯的正式亮相，BTS 也在該年 9 月踏出全新的開始，推出了他們的第一個眞人秀節目（在韓國娛樂界通常被稱爲綜藝節目），《新人王：防彈少年團——防彈頻道》於 9 月 3 日起在韓國有線廣播公司 SBS MTV 播出。接下來好幾個月的時間，BTS 出現在許多不同的電視節目，並且推出數首翻唱歌曲，最終於 11 月 14 日在 2013 年甜瓜音樂獎獲得了他們的第一項大獎，當年他們獲得團體組年度最佳新人獎（金藝琳獲選爲個人組年度最佳新人獎）。雖然這是一次重大的勝利，也值得大大稱讚，但是 V 跟另一位螢幕外成員之間的老實對話卻不小心被錄了下來，並且還在《Bangtan Bomb》（YouTube 上分享的一系列影片）中被公開播放，在對話中他們承認能夠獲頒這個獎項，其實是因爲他們願意配合這個業界的行規，例如參加各式各樣進行轉播的活動，以幫助電視頻道吸引更多的觀衆，並不是如同表面上的透過頒獎來鼓勵人才，或是代表一種對音樂貢獻的榮譽。這次對話的公開證明了從 BTS 職業生涯的早期，不管是樂團或是 Big Hit 娛樂公司，旣然決定上傳這些內容，就表示他們必須更加努力爭取衆人的認同，才能超越傳統 K-Pop 世界的兜售與交易行爲。但是旣然該獎項是他們所獲得的第一個大獎，對於集團及其歷史而言都永遠是重要的成就。那個冬天 BTS 繼續在韓國贏得了好幾個新人獎，每一個都是業界對 BTS 實力的認可，並且認證了他們的嘻哈偶像品牌正在獲得關注和支持。

2014 年 2 月 4 日，他們開始著手準備 Skool 三部曲的第三張專輯，這也是三部曲的結尾。當《SKOOL LUV AFFAIR》的回歸預告片發佈時，一部以〈Intro: Skool Luv Affair〉最後一小段歌曲爲主打特色的彩色動畫同時發佈，內容是一段熱鬧的說唱歌曲，傳達了「防彈風格」的含義。不過，儘管這部介紹性的影片帶有濃厚的嘻哈作風，但正是這張專輯讓 BTS 開始遠離原本讓人感到過於招搖的曲風，還有過於受到黑幫說唱傳統影響的風格和音調。取而代之的，他們於 2 月 11 日推出了〈Boy in Luv〉（韓語中也稱爲「Real Man」[상남자]）的音樂影片，在 2 月 12 日則推出全新專輯，這次他們將本來受到饒舌歌曲跟流行音樂影響的曲風，結合了充滿活力的搖滾樂，並且加上浪漫情歌，而不是原本著重於社會問題或是抒發情緒的歌曲。

在〈Boy in Luv〉發行後不久，BTS 就宣布了他們的年度粉絲見面會活動：「BTS Global Official Fanclub A.R.M.Y 1st Muster」，這個活動的名稱參考了軍隊集結的軍事用語，於 3 月 29 日在首爾的奧林匹克大廳舉行，並且即將成為以後許多類似聚會的第一次大型活動。

在他們的第一次聚會之後，防彈少年團於 4 月 6 日放出了〈Just One Day〉的音樂影片，這首結合節奏藍調的歌曲成為《SKOOL LUV AFFAIR》的第二首單曲。最終它和〈Boy In Luv〉都登上了《告示牌》的世界單曲暢銷榜，第二首單曲最高到達第 25 名，而第一首單曲則在發佈後最高到達第 5 名。在〈Just One Day〉發行後，這張專輯最終在韓國 Gaon 音樂榜的每周音樂排行榜上排名第一，初次入榜就拿到第三名。《SKOOL LUV AFFAIR》也成為 BTS 第一張進入國際排行榜的專輯，當年更同時進入美國的《告示牌》世界專輯排行榜跟日本的 Oricon 公信榜。接著後續還有更多精彩的內容：該樂團於 5 月 14 日發佈了《SKOOL LUV AFFAIR》的重新包裝，或稱為重新發行，其中包含了兩首新歌，〈Miss Right〉和〈Like（Slow Jam Remix）〉。這張專輯於 2014 年結束時，成為韓國 Gaon 音樂榜上的韓國年度第 20 大暢銷專輯。大約就在這個時候，BTS 也開始拓展海外的市場，他們於 5 月 25 日透過音樂影片發佈了日本版的〈No More Dream〉，並於 6 月 2 日宣布了以後將成為他們一年一度為期兩週的 BTS Festa 活動系列，並在 6 月 13 日迎接他們的周年紀念日。他們在 6 月 4 日發行了他們的第一張日本單曲專輯《NO MORE DREAM》，其中納入之前發行過的三首歌曲，但改為日語版本，包括這張專輯的主打歌〈No More Dream〉，然後在一個月後的 7 月 4 日，發表了〈Boy In Luv〉的日語音樂影片。

BTS 早期職業生涯中最重要的時刻之一，就是透過韓國有線電視 Mnet 頻道所播出的電視節目《BTS's American Hustle Life》前往美國學習嘻哈音樂。這個節目於 2014 年夏天開始拍攝，並於 7 月 24 日開播，當時該節目帶著防彈少年團前往美國洛杉磯，向酷力歐、華倫 G 等多位藝人學習嘻哈音樂，了解該流派的歷史以及它與美國黑人文化和歷史、霹靂舞、節奏口技、節奏藍調跟靈魂音樂等的關係。雖然嘻哈音樂有令人不舒服的文化衝突和過度戲劇化的時空背景，但是這部總共 8 集的真人秀節目，以尊重的方式展示了該樂團對於學習嘻哈根源的專注精神。7 月 14 日，他們在洛杉磯的 Troubadour 夜總會舉行了他們的 Show & Prove 演唱會，這個系列的節目就以 BTS 在美國的首場演出結束。僅提前兩天通知，加上 BTS 親自走上洛杉磯的街頭做廣告，當地的 ARMY 就成群結隊地前來捧場，參加的

觀眾遠遠超過原先預期的 200 人。

可容納 500 人的場地，最終只好允許超過限制數量的球迷進入大廳，因爲粉絲們急切地在外頭等待著，期望有幸能被允許入場，一睹偶像風采。

《DARK & WILD》

在他們停留洛杉磯的那段時間，BTS 同時也開始製作他們的第四張韓國專輯，最終完成了專輯《DARK & WILD》，這也是他們第一次推出 LP 專輯的版本（正規專輯），於 8 月 19 日發行。這張專輯繼續探索 BTS 多樣化的聲音，將搖滾元素融入單曲〈Danger〉和〈War of Hormone〉之中，同時仍然帶著他們獨有的嘻哈風格，例如其中一首歌就很適當地被命名爲〈Hip-Hop Phile〉（嘻哈愛好者），在這首歌裡，BTS 的嘻哈歌手就向那些啟發他們的嘻哈偶像前輩們致敬。這張專輯最終在韓國 Gaon 音樂榜的每週專輯排行榜上排名第二，在《告示牌》的世界專輯排行榜上排名第三，在《告示牌》的最佳熱門發現專輯榜上排名第 27，這顯示美國歌迷們對該樂團的興趣日益增加——依照樂團受歡迎的程度看來，這並不讓人感到意外，樂團在新專輯發佈前第一次在韓流文化盛典（KCON）亮相也證明了這一點。2014 年 8 月 10 日於洛杉磯紀念體育場，這個七人組合在韓國流行文化音樂大會和音樂節的音樂會上登場演出，受到熱烈的迴響，基於歌迷們對他們所表現出來的熱情回應，許多人認爲這一天證明了 BTS 和他們的音樂在美國有著令人驚訝的歌迷人數。根據韓國 Gaon 音樂榜的說法，該樂團的第一張 LP 專輯將成爲 2014 年韓國暢銷專輯榜第 14 名。

在《DARK & WILD》發行之後，根據這張專輯所傳達的嘻哈風格，加上專注於描寫以年輕人爲主的浪漫故事，基本上可以被視爲 SKOOL 專輯三部曲的延伸或續集，防彈少年團於 10 月 17 日開始了他們的首次巡迴演唱會。演唱會的名稱被訂爲：2014 防彈少年團現場演唱會三部曲第二集：紅色子彈（The Red Bullet Tour）——但是感覺有點突兀，因爲第一集其實要到隔年 3 月才會在首爾舉行，也是一連串大型巡迴演出中的其中一場——整個巡迴演出從 2014 年持續到 2015 年 8 月，這段時間裡一共舉辦了 22 場演唱會，範圍廣達 13 個國家／地區，其中包括在美國舉辦的四場演出。整個過程中，所有樂團成員都一直很忙，尤其到了 2014 年底，許多新作品同時上市：隨著〈War of Hormone〉的音樂影片正式發表，BTS 接著在 11 月 9 日釋出日文版的單曲〈Danger〉，並於 11 月 19 日發行相應的單曲專輯，然後於 11 月 20 日發行名爲「Mo-Blue-Mix」的混音版〈Danger〉

單曲，由詞曲作者坦·布伊參與演唱。隨後又於隔天發行了〈Danger〉的日本單曲專輯。到了年底，也就是在 12 月 24 日，他們以《WAKE UP》為專輯名稱，推出了他們的第一張完整日本專輯。整個 2014 年，防彈少年團發佈了許多新音樂作品，並且投入了大量心力專注在巡迴演出的工作上，他們的忠實粉絲群則隨著每次新作品的發行而不斷增加，成長的力量來自樂團在社群媒體上的大量貼文，以及圍繞著七位團員參與演出的一些短片。

Big Hit 娛樂公司的變化

儘管這段時間正是 BTS 出道後向外發展與快速成長的時期，但是出於各種不同的原因，這段日子對於 BTS 來說並不容易。隨著防彈少年團試圖在全世界站穩腳步，Big Hit 娛樂卻發生了不少重大的變化，首先是公司內的藝人開始離開，原因可能是大家的重心都放在 BTS 身上，這一定對他們造成了巨大的壓力。那年 4 月，三名 2AM 成員離開 Big Hit 回到 JYP 娛樂去，導致雙方的合作關係永久中止，基本上這個四人組合的職業生涯已經宣告結束；後續只剩李昶旻還留著，並以 Homme 的名義與 8Eight 的李賢合作，直到 2018 年初，才因為創設了他自己的單人經紀公司而離開。然後，到了 9 月，一則震驚整個產業的新聞傳遍業界：GLAM 的多喜，後來被稱為金時元，被指控與模特兒李智妍一起企圖勒索藝人。

據媒體報導，兩人曾威脅李炳憲要發佈一段會讓他顏面盡失的影片。李炳憲曾參與演出「特種部隊：眼鏡蛇的崛起」，李秉憲在影片中與他們討論性相關的話題，當時他已經與女演員李珉廷結婚。法庭上透露，多喜和李智妍故意設下一個圈套，試圖從李秉憲身上撈錢。根據法庭文件的報導，多喜欠了 Big Hit 娛樂超過 3 億韓元（約合 30 萬美元）。2015 年 1 月 15 日，多喜被判處一年徒刑，李智妍被判處一年零兩個月的徒刑（兩人都已被減刑）。同一天，Big Hit 宣布 GLAM 解散。

令人震驚的是，這意味著從 2015 年的一開始，Big Hit 就遭受了重大打擊，因為他們失去了大部分藝人：只剩下 BTS 和 Homme 的李昶旻和李賢，而且藝人經紀的活動幾乎完全只剩下團體藝人的部分。

隨著《花樣年華 pt.1》於 2015 年 4 月 1 日的發佈，BTS 從原本只是韓國樂壇裡其中一個前途光明、以嘻哈作品為主的樂團，變為一個擁有自己特有、完全獨立身份的男子樂團。雖然過去也有其他 K-Pop 藝人將創意性的故事融入他們的影片作品中——比如 EXO 和 BAP 首次亮相時，歌曲帶著奇幻科幻故事的情節，讓這兩組藝人的出道彷彿是外星人的降臨。《花

樣年華 pt.1》則將 K-Pop 的跨媒體宣傳提升到一個新的境界，同時還搭配上團員們在單曲〈I Need U〉裡的迷人聲音。至於 BTS BU 的推出，則完全改變了這個業界的遊戲規則。

隨著《花樣年華 pt.1》和「BTS Universe Story」的發行，BTS 跟他們的創意團隊進一步推動了跨媒體宣傳的發展，並且實際動手創造了一個虛構的故事，將 BTS 的成員定位成他們自己作品中的角色。雖然防彈少年團已經置入兩個搭配的網路漫畫系列，「We On: Be the Shield」，一部將 BTS 變身成英雄的科幻系列，以及以一系列動畫卡通人物爲特色的「嘻哈怪獸」（BT21 的前身，BTS 跟 Line Friends 之間的動畫角色合作，於 2017 年推出並取得重大成功），隨著時間進入 2015 年，合作也變得更加緊密。自首次亮相以來，花樣年華系列的故事情節，也被稱爲 BTS Universe，或 BU，已經發展成爲一條充滿焦慮、友誼、悲劇和時間旅行的情節，透過音樂影片、專輯圖片、一系列筆記（後來變成了一本書）、社群媒體，漫畫系列等等進行了快速的傳播。

BU 的推出正值《花樣年華 pt.1》的宣傳檔期，同時也反映了 BTS 風格的改變，從過去專注於嘻哈偶像的概念，轉變爲靈活的流行曲風，首支單曲〈I Need U〉是他們在韓國的第一次大成功，並將在 6 月發行後續曲〈Dope〉。BTS 似乎意識到〈Dope〉將是他們職業發展轉折點的關鍵，以「歡迎，第一次加入 BTS ？」這句話開頭，這表明該樂團及其背後的團隊都認知到《花樣年華 pt.1》將使粉絲人數大幅度地成長，而〈Dope〉就是許多新粉絲跟 BTS 的第一次接觸。

K-POP
跨媒體講故事

跨媒體是一種利用多媒體技術跟人們說故事的方法，可以跨越不同平台講述故事。雖然通常用在小說系列，例如星際大戰或復仇者聯盟，可以透過電影、電視節目、書籍、電子遊戲或其他媒體擴展延伸他們的故事情節，但是K-Pop 長期以來一直利用跨媒體的方式，在不同媒體上宣傳其明星的活動，並盡可能提高相關的收入。

例如一般的 K-Pop 明星不僅會發行與表演音樂作品，還會出現在其他足以強化其形象的廣告中，無論是青春的校服、美味的零食，或是奢華的護膚品，以及韓國綜藝節目跟電視連續劇裡，甚至還會參與電影的演出，有些藝人也會主持廣播節目。

近年來，許多藝人擁有自己的直播和影片頻道，他們透過這些頻道分享生活上的點點滴滴。然後社群媒體的經營也很重要，明星們可以跟粉絲進行直接的互動，目標是讓觀眾在不同平台上對某位演員或名人的個人品牌更加投入，讓粉絲不僅支持歌手的音樂事業，並且延伸到支持他們在表演、模特兒和其他行業的努力。

從本質上來說，K-Pop 行業只花一小部分的時間向聽眾出售音樂，更多的是向粉絲們出售明星及其所代表的產品或內容（包括音樂），從而創造一種身臨其境的體驗——非常適合這個時代的音樂藝人。當音樂作品發行時，藝人從音樂銷售或串流媒體中獲得的直接收入通常很少，但是可以依靠忠誠的粉絲來支付商品、實體專輯、音樂會門票等的費用。

可是既然幾乎所有數位時代的藝人都會進行跨媒體宣傳，那麼 K-Pop

藝人有什麼不同呢？其實並非如此，雖然重度商業化是眾所周知的事實；但是粉絲們知道，表演者在音樂影片和電視節目出現的角色，反映的不一定是這個人的本身特質，相反地，常常是他們想要公開塑造的形象，儘管沒有辦法將這兩者完全區隔開來，但是不管如何，這些角色通常表現出特定 K-Pop 偶像的完美形象。

正如「偶像」這個來自宗教的專用術語一樣，K-Pop 偶像經常被偽裝成一個與一般人不同的品種，要求他們表現出異於凡人的水準，不管是娛樂圈的期望或是粉絲們的喜好，對於追求夢想，試圖讓人們喜愛的明星來說，都是一種在粉絲支持下的虛假模仿罷了。

從本質上講，K-Pop 明星的跨媒體形象設定行為，只是讓他們在各種平台上具體化他們的名人角色，同時與他們的私人生活保持了明顯的區隔，不過這樣的看法很少獲得藝人的承認。

儘管近年來隨著歌手們對自己的個人生活和觀點變得更加坦誠，這種情況正在發生變化，但是偶像的光環依然緊緊地限制著許多 K-Pop 明星，他們的個人生活和虛構的公眾形象之間有著清晰的界線。男女關係的發展往往會影響他們的職業生涯——尤其對女明星更是嚴苛，而偶像被期望在公共場合表現出一定的禮儀感。

隨著行業的發展和粉絲圈的成熟，明星的公眾形象和私人形象之間的界線越來越模糊，但是預計 K-Pop 明星仍將比一般的青少年或 20 多歲的人受到更高的期待。

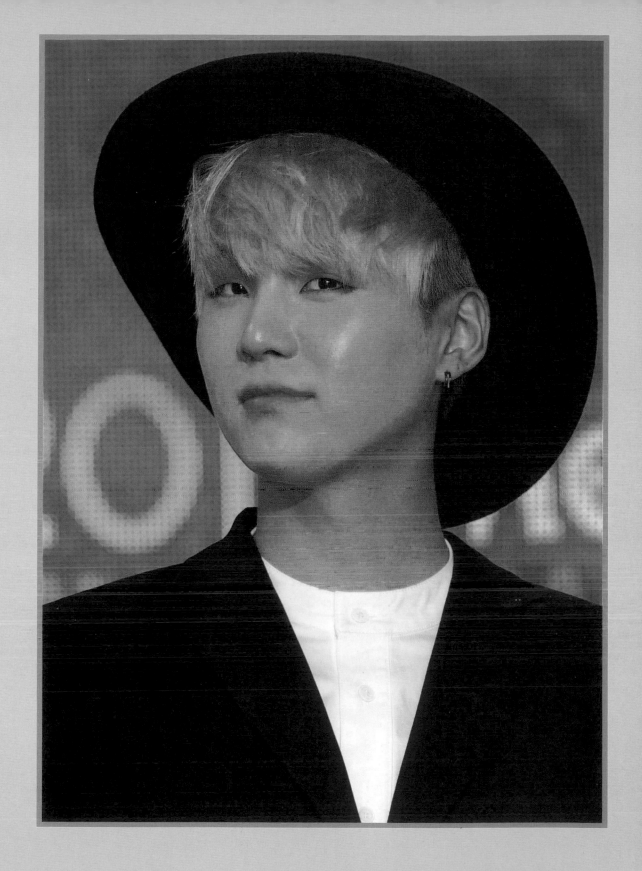

在花樣年華裡
逐漸
向成功邁進

SOARING INTO SUCCESS
WITH A BEAUTIFUL MOMENT

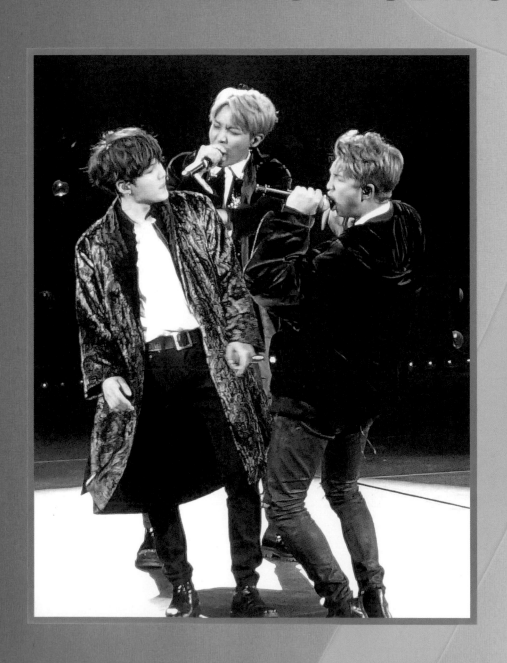

第二章

出道之後短短沒有多久的時間，防彈少年團就透過 Skool 專輯三部曲傳遞了強而有力的訊息，並在《DARK & WILD》專輯裡探索了叛逆的浪漫故事。不過，K-Pop 男子樂團經常要到第二或第三年才能完全發揮，接著可能進一步鞏固他們的市場地位，並以一鳴驚人的方式推進他們的事業，但也有可能未能形成獨樹一格的特色，雖然發表的作品吸引了部分的粉絲，但是很少足以讓樂團大獲成功。這其中當然有些特例，有些藝人一直要等到出道後的第三或第四年，甚至可能需要更久的時間才能看到更顯著的成功，但是第二年確實是個正確的時機，用來檢驗一組 K-Pop 男子樂團是否已經獲得足夠的關注，並且能夠在娛樂圈裡持續長久發展。當 BTS 發佈《花樣年華 pt.1》時，剛好是他們成立滿兩週年的幾個月前，那時候他們已經在國際上引起了極大的注意，但是尚未對韓國當地的市場產生真正的影響。作為 Big Hit 公司最活躍的樂團，他們也面臨著越來越大的壓力。

　　在〈I Need U〉的發行改變這一切之前，RM，儘管那時候仍然被稱為 Rap Monster，他選擇在 3 月 15 日發佈他的個人混音帶《RM》。當時他先在 3 月 12 日發佈了一部情感強烈，歌名為〈Awakening〉的音樂影片，影片中他確認了自己作為一名偶像的地位，並且使用批判性的文字遊戲譴責仇恨者的說法。隨後，他於 3 月 19 日發佈了主打歌〈Do You〉的音樂影片，再次探索自己的特色和其他人對他的看法。就像許多 BTS 早期所發行的非正式專輯一樣，混音帶上的歌曲其實是翻唱其他歌手的作品，RM 致敬了許多嘻哈歌手過去的作品，然後再加上自己的創意。混音帶跟一首額外的中文版歌曲〈Boy In Luv〉於 3 月 28 日至 29 日，在首爾舉行的 BTS Live Trilogy Episode I: BTS Begins 演出前幾天發佈，這確實標示著一個 BTS 的全新開始，因為這是該樂團在 2015 年 4 月 29 日發佈《花樣年華 pt.1》之前舉行的最後一場音樂會，而這場演唱會永遠改變了一切。

　　在這之前，BTS 已經算是一個成功的樂團，擁有一些國際巡迴演出的機會，排行榜上也偶有佳績出現。但是他們還沒有一首真正成為熱門歌曲的作品，能夠讓首爾的每家商店都想要在顧客經過時聽到這首歌，以韓國當地的市場規模來說，這相當於要美國廣播電台每小時都播放一次這首歌曲，但是〈I Need U〉的美妙旋律與讓人無法克制的情感創造了這樣的可能性，結合了電子音樂、節奏藍調和陷阱音樂，將生活中的痛苦透過曲調流暢、情緒高昂的作品表達出來，襯托出該樂團裡饒舌歌手跟演唱歌手的能力。雖然他們早期的歌曲更傾向於傳遞主題式的訊息，以他們作為青年保護者的身份為導向，並著重於分享自己的經歷，但是〈I Need U〉更強調貼近普羅大眾的想法，也可以說是利用創造性的方式，延續了從〈Boy In Luv〉和〈Danger〉開啟的那種年輕時代令人回味的浪漫故事。它受到了觀眾的

熱烈歡迎，並且最終進入排行榜前 10 名，在韓國 Gaon 音樂榜的每周單曲排行榜上排名第 5。

但是在推出一首更商業化的歌曲時，該樂團並沒有放棄他們獨特的認同感。相反地，他們抓住這個機會用更具創造性的方法重新定位自己：在〈I Need U〉的音樂影片中，BTS 開始導入 BU 的世界，在那裡 BTS 紀錄了長期以來他們在生活與成長過程中所遇到的困難，以及過去透過他們的歌詞所陳述與探索的主題。在 Big Hit 的描述裡，他們認為主題是關於「年輕人的成年生活，一開始似乎總是美麗與不確定並存，但是大家好像更關注於不確定的未來，而不是青春的魅力。燃燒的愛情彷彿真的能永遠持續下去，但實際上終究有一天會冷卻；青春綻放，青春凋零──這兩者在歌曲中的反覆出現，最能體現這張專輯想要傳達的主軸思想。」[5]

這首歌的影片是 BTS 迄今為止最受歡迎的一部，在發表之後迅速獲得大量的觀看次數，並在短短的 16 小時就累積了超過 100 萬的觀看次數。在影片中 BTS 第一次描繪了他們在 BU 虛擬世界裡的生活故事情節，它展示了一系列看似毫無關聯的場景，其中每個 BTS 成員單獨出現，然後才以整個團隊一起出現，這是他們第一次介紹自己的 BU 角色跟其中的人物關係。該音樂影片最初被韓國審查員判定為 R-18 分級，因為影片裡出現了暴力、企圖自殺和謀殺等情節，但在發佈修剪版之後，最終被降為 PG-15。過了數年公司才發布〈I Need U〉的原始未修剪版本。這是一段富有戲劇性、表現力的影片，它建立了虛構的「花樣年華」故事，該故事將被編織到 BTS 未來數年的大部分發行專輯中。

故事裡有些人處於各種抑鬱、危險和孤獨的狀態，與他們形成對比的七名男子（BTS 扮演的 BU 角色），陪伴他們享受著彼此的快樂時光。直到 2019 年網路漫畫《SAVE ME》推出並提供直接了當的說明之後，歌迷們才瞭解整個清楚完整的故事內容，並在未來的數年內透過不同的媒體說明這個故事，但是打從一開始，BU 的故事情節就透露出千禧世代對於生活的焦慮和孤獨的掙扎，灑下希望和友誼的絲帶讓一切變得更好。自從產品問世之後，BTS 努力為現代青年發聲並反映文化與社會弊病的期望，就能透過 BU 虛擬世界成為一個明確可見的目標。

一首熱門歌曲跟引人入勝的音樂影片相結合，展示了 BTS 自兩年前出道以來的大幅成長，並且暗示了他們的發展潛力。這首歌使他們成為當年在韓國和其他地區最受歡迎的藝人之一：在美國，這張專輯在《告示牌》世界專輯排行榜上排名第二，在最佳熱門發現專輯榜上排名第六。

在韓國當地，這個樂團的知名度開始明顯提升，〈I Need U〉讓他們

在韓國有線電視跟廣播頻道的每周音樂節目中首度獲勝。在單曲發行後的兩週內，四場公開演出一共獲得了五座獎盃，很明顯地這首歌在韓國聽眾中引起了共鳴，開啟了 BTS 職業生涯的新篇章。

在〈I Need U〉的發表之後，該樂團在 2015 年 6 月 17 日的 BTS Festa 發佈了他們的第一首原創日本單曲〈For You〉。這也是他們的第四支日本單曲，在發行之後沒多久就登上了日本的 Oricon 公信榜榜首。幾週後，〈Dope〉的音樂影片也同時上市。

這首新歌與〈I Need U〉的音樂影片沒有前後關係，內容也與 BU 的故事無關。事實上〈Dope〉跟他們早期的單曲〈No More Dream〉和〈N.O〉的連結更緊密，展示出一種淘氣的電子嘻哈風格，他們在其中強調了要如何努力地工作才能到達現在的水準，包括穿著職業水準要求的專業服裝，進行複雜、緊密同步的舞蹈。作為他們熱門歌曲〈I Need U〉的續集，該樂團本可以用打安全牌的方式發佈一首曲調風格非常相似的歌曲，就像他們在〈Run〉和〈Save Me〉中所做的那樣，但是相反地，他們跟隨著人數不斷成長的歌迷，追趕著另一面的自己。

在韓國當地，雖然這首歌在商業上的成功不如前一首歌，它在發行時幾乎沒有進入韓國 Gaon 音樂榜的前 50 名，但是〈Dope〉的音樂活力十足，使它成為粉絲們的最愛，多年來它已經成為最具影響力的 BTS 音樂影片之一。〈Dope〉經常被認為是許多粉絲接觸 BTS 音樂的起始點，而且，它最終將成為他們在 YouTube 上觀看次數最多的音樂影片之一。2016 年 10 月，它成為 BTS 在 YouTube 上的重要里程碑，首支突破 1 億觀看次數的音樂影片。

在〈I Need U〉和〈Dope〉的連續發行之後，該樂團將目光轉向國際的其他地區。他們從馬來西亞的一場演出開始，再次啟動了紅色子彈系列的巡迴演唱會，然後開始走出亞洲探險，前往澳大利亞、墨西哥、巴西、智利和美國，在整個巡迴演出期間，估計一共有 80,000 名粉絲參加了他們的演唱會，紅色子彈系列證明了該樂團對全球歌迷的吸引力，並展示了 ARMY 如何在全球等待著 BTS 的到來。然而，這次巡迴演唱會因為第一次發生對 BTS 的嚴重威脅而受阻。由於社群媒體上出現了針對 RM 的明顯死亡威脅，7 月 16 日在時代廣場百思買劇院舉行的紐約市演唱會因此被縮短時間，沒有進行原本承諾跟粉絲見面與互動的行程。幸好什麼事都沒有發生。這樣的恐嚇行動證明了雖然這個樂團正在受到大家的注意，但受到注意並不見得都是好事。（未來好幾年該樂團在美國舉行的所有演唱會都依然受到恐嚇，因此也都提高了安全措施，但是很幸運地沒有發生任何暴力事件。）

紅色子彈系列的巡迴演唱會於 8 月 29 日在香港舉行最後一場演出後正式結束，BTS 幾乎沒有任何的休息：他們馬上於 9 月在北美舉辦了 Highlight Tour，並且在美國跟加拿大的其他四個城市演出，當初紅色子彈系列巡迴演唱會時並未規劃要前往那些城市。後續的巡迴演唱會不管在組織上或是跟粉絲的互動方面都存在著重大問題，而且該樂團在每場演出裡只演唱了四首歌曲，也因此這一系列的演唱會成為 K-Pop 巡迴演唱會組織運行不力與執行不善的糟糕例子。[6]

　　在延長巡迴演唱會結束之後，BTS 沈寂了一小段時間，直到 10 月份他們才又推出了一部簡短的「序幕」影片，在影片裡他們以歌曲〈Butterfly〉作爲配樂。這段影片，正式名稱爲「HYYH on stage: prologue」，是即將於 11 月發行的專輯《花樣年華 pt.2》的第一個暗示，這張專輯又稱爲 HYYH2。11 月 17 日以〈Never Mind〉回歸預告片自嘲，這張專輯和單曲〈Run〉於 11 月 30 日發行。最終這張專輯改變了 BTS 的一切。

　　就像他們大部分的音樂一樣，《花樣年華 pt.2》幫助歌迷們更深入地瞭解 BTS 及他們的世界觀，專輯中提供了九首關於探索他們奮鬥和成功過程的歌曲。相較於心態更正面也更年輕的《花樣年華 pt.1》（例如〈Converse High〉跟〈Boyz With Fun〉），《花樣年華 pt.2》的歌曲更有分量，在歌曲中揭示了樂團最內心的情感，例如探索孤獨的歌曲，像是〈Whalien 52〉，或是批評社會經濟不公平的情形，例如〈Silver Spoon〉。透過直接參考這個七人組合經歷過的故事，這個過程進一步地鞏固了 BTS 在新觀眾心中的藝術性，並且靠著富有表現力的單曲〈Run〉，又爲他們贏得了另一次成功。這段影片與 BU 故事情節息息相關，這一次不但加上七個男人之間的歡樂時刻，同時也有他們彼此之間激烈的劇情故事，包括一些角色被逮捕或溺水的場景，〈I Need U〉中曾經展示過的場景已不再出現在這部影片裡。

隨著不斷發行新專輯以及四處巡迴演出，BTS 持續累積對他們感到興趣的歌迷，還有粉絲群的人數也一直增長，《花樣年華 pt.2》和〈Run〉打破了 BTS 的多項紀錄：這張專輯成為該樂團當時最暢銷的專輯，並且也是年度暢銷排行第五名的韓國專輯──這首單曲是他們第一首登上韓國甜瓜音樂單曲榜榜首的歌曲。一般來說，韓國 Gaon 音樂榜會全面追蹤專輯跟單曲銷售與網路流量的狀況，而甜瓜音樂排行榜則是韓國最受歡迎的數位音樂平台，獲得單曲榜榜首是人們廣泛關注的證明。更令人印象深刻的是，《花樣年華 pt.2》成為 BTS 第一張打入《告示牌》兩百大專輯榜的專輯，顯示了該樂團在當時獲得的巨大吸引力。《花樣年華 pt.2》初登榜時排名第 171 名，在當地 ARMY 的支持下，防彈少年團第一次真正闖入美國主流音樂排行榜。這不僅是該樂團的一項里程碑成就，也是整個 K-Pop 世界的一項重大成就：這是第一次有藝人從 SM 娛樂跟 YG 娛樂以外的韓國娛樂公司，登上《告示牌》兩百大專輯榜；這兩家公司是韓國娛樂公司的中心，「三大」K-Pop 娛樂公司之中的其中兩家（另一家是 JYP 娛樂公司），這代表著韓國音樂產業開始發生重大的變化，並且在海外越來越受到所有人的歡迎。

　　自 2013 年 6 月成立以來，僅僅兩年多一點，BTS 就突破了眾星雲集的 K-Pop 舞台，以指數級的方式快速成長並脫穎而出，超越了所有競爭者，在 K-Pop 的最終前線戰場──美國，取得了前所未有的成功。自從 2009 年寶兒憑藉她的同名英文專輯，首次將 K-Pop 帶入《告示牌》兩百大專輯榜以來，不管對於 BTS 或是 Big Hit 來說，都是一項空前的勝利，多年來 Big Hit 這家公司一直在努力成長，期望成為一家擁有著名品牌的公司，並被公認為是韓國音樂界的競爭者之一。儘管在當年年初解散了他們所推出的第一個偶像組合，但是 Big Hit 在 2015 年結束時，將 BTS 推向了第一次的成功高峰，並為以後許多更偉大的成就預先鋪好未來的道路。

　　但是在 2015 下半年，防彈少年團的表現已經不單單只是發行一張專輯，或是在國際上掀起一陣波瀾而已：他們已經在當年大部分時間裡，以其他 K-Pop 樂團少有的方式進行巡迴演出，也就是直接將自己帶到世界各地不同國家的歌迷面前。他們做的還不只如此，11 月 27 日 BTS 在首爾推出了「花樣年華 ON STAGE」巡迴演唱會，一共進行了三個晚上。然後，他們在 12 月前往橫濱參加了他們在日本首場體育館等級場地的演出。花樣年華 ON STAGE 演唱會系列於 3 月繼續在神戶進行，之後 BTS 發行了第三部《花樣年華 YOUNG FOREVER》專輯，然後到了 5 月的時候，終場演出再次開始巡迴，整個 2016 的夏天，該樂團在多個亞洲城市舉行巡迴演唱會。

在花樣年華裡逐漸向成功邁進

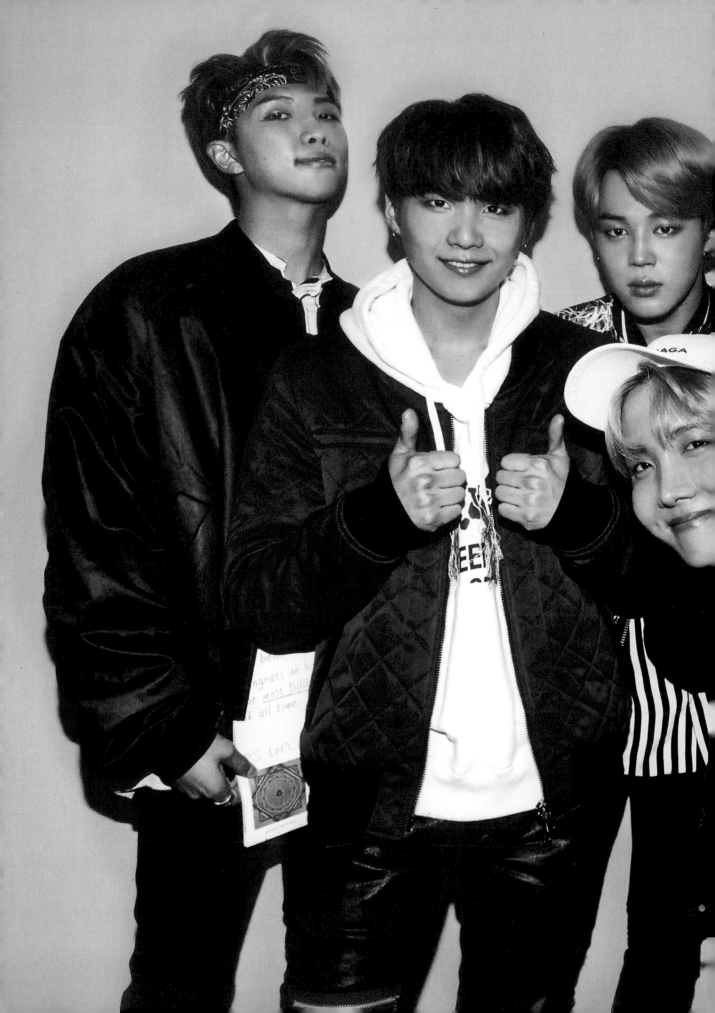

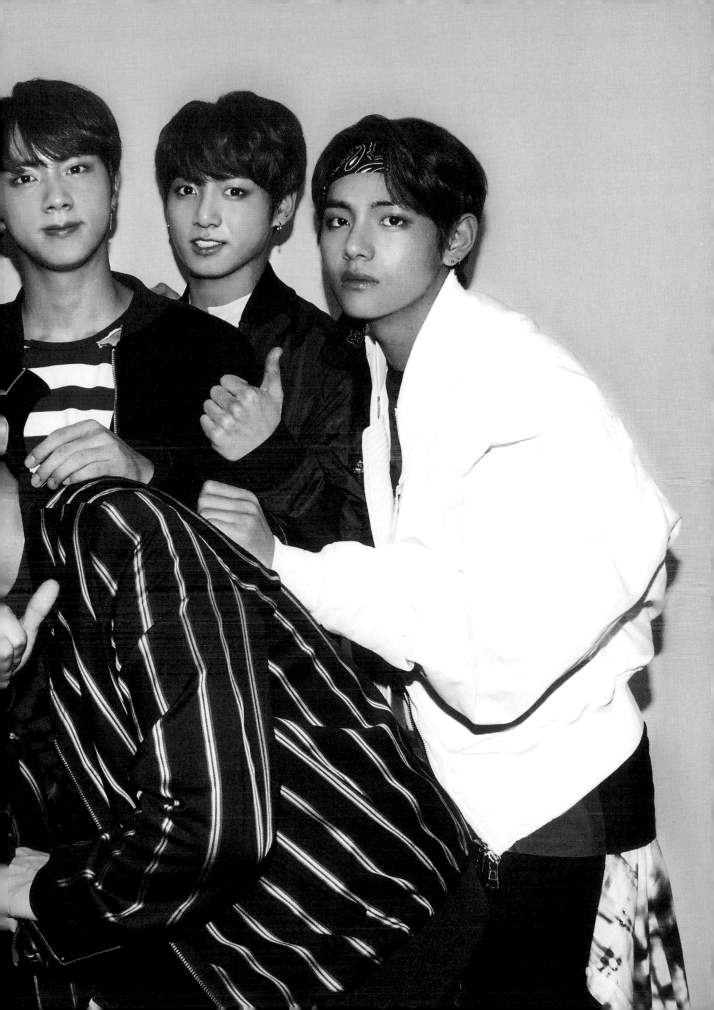

BTS 能夠獲得如此的成功，很大程度上要歸功於他們的辛勤工作、他們的音樂作品、他們的忠心粉絲、他們持續在社群媒體上曝光，以及許多其他的因素。但是這個七人組合對於巡迴演唱的專注與奉獻，以及它在國際崛起中所扮演的角色，都不容小覷。自 2015 年以來，防彈少年團定期在全球巡迴演出，與粉絲們見面，努力進行近距離跟面對面的表演。儘管來自 K-Pop 世界的其他藝人也經常在國際各地表演，但從未有過如此大規模的巡迴演出。在 BTS 的職業生涯中只有一年例外——2016 年，當時他們主要以亞洲國家為目標，沒有到其他各洲舉行巡迴演唱會或粉絲見面會。這種廣泛的巡迴演唱會方式不僅收入會明顯成長，最終還發展成 2019 年的「LOVE YOURSELF: Speak Yourself」系列演唱會，當時在北美、南美和歐洲的大型體育館舉辦，票房收入高達 7890 萬美元，而且它也讓 BTS 更容易接觸到全世界的粉絲。他們不僅創作了在歌詞和曲調上都能引起歌迷共鳴的音樂，而且還不斷努力讓成千上萬居住在遙遠國家的歌迷們，不僅僅只能享受平面式的娛樂活動。在所有國家中他們特別專注於美國，以其他 K-Pop 藝人很少嘗試過的方式，將大量的時間投入美國市場。

《花樣年華YOUNG FOREVER》

防彈少年團在 2016 年初將他們繁忙的工作行程稍微縮減了一點，直到他們發行了新的合輯《花樣年華 YOUNG FOREVER》（HYYH3），（儘管如此，他們還是在 3 月發行了日文版單曲〈Run〉。）花樣年華系列故事算是告一段落，《YOUNG FOREVER》專輯於 4 月 19 日透過「Epilogue: Young Forever」影片的發表首次亮相，隨後於 5 月 2 日發行了單曲〈Fire〉以及整張專輯。雖然表面上這是 HYYH 時代的終結，但是 BU 虛擬世界中的故事並未結束，他們更為粉絲帶來另一批具有代表性的單曲：包括〈Epilogue: Young Forever〉，這首歌總結了防彈少年團在 HYYH 時代的探索，可以說是他們青春情感與事業巔峰的代表之作，另外還有火爆又誇大的單曲〈Fire〉，以及 5 月 15 日發行，具有動態表現力的〈Save Me〉。

和前面兩張專輯一樣，《花樣年華 YOUNG FOREVER》以第 107 名登上了《告示牌》兩百大專輯榜，躍升了近 70 名，只差一點就能進入前 100 名。在韓國當地，這張專輯在發佈兩週之後就登上韓國 Gaon 音樂榜的專輯排行榜榜首，由於《花樣年華 pt.2》和《花樣年華 YOUNG

FOREVER》的連續成功，BTS 當年年底在韓國獲得了不少獎項；《花樣年華 YOUNG FOREVER》在 2016 年甜瓜音樂獎為他們贏得了他們的第一個大賞，也就是首獎，並被評為最佳年度專輯。換句話說，《花樣年華 YOUNG FOREVER》是三部曲結局中不可否認的頂峰，無論是在國內還是在國外。第三張 HYYH 專輯的成功，表明 BTS 在 HYYH 時代的藝術轉變已經成功地塑造了 BTS 的歌手特色：這個七人團體現在不但成為韓國男子樂團外觀與聲音的標竿，他們更以身為反文化歌手來吸引觀眾的注意，他們創作自己的音樂，專注於傳遞訊息給千禧世代，同時仍然從嘻哈音樂的根源裡汲取靈感。

隨著《花樣年華 YOUNG FOREVER》的發行，防彈少年團的《花樣年華》三部曲專輯接近尾聲，但這只是他們 2016 年旅程的開始。繼 5 月發行的〈Save Me〉之後，整個夏天 BTS 的重心都放在四處巡迴演出，歌迷們看到該樂團返回美國，並且參加每年夏天在東海岸和西海岸舉行的 KCON 活動，這是該樂團於 3 月與 6 月參加在阿布達比和巴黎的 KCON 活動之後的接續表演。該年 6 月，他們還舉行了第三次 Festa 慶祝他們的出道周年紀念，7 月在 VLIVE 網路直播平台上推出了 BTS 的真人實境旅遊節目《Bon Voyage》，後來更變成一個連續性的系列節目，分享他們到世界各地旅行的過程。[7] 8 月 16 日，SUGA 發佈了他的第一張混音帶，就是廣受好評的《Agust D》，其中收錄了數首熱門歌曲，他跟聽眾分享他的生活經歷和努力奮鬥的過程，特別是在〈The Last〉中，他揭示了對抗精神疾病的掙扎與痛苦。9 月 7 日 BTS 發表了另一張專輯《YOUTH》，這是一張接續花樣年華系列的日語相關專輯，儘管當時該樂團已經開始準備他們的下一張系列專輯。從 9 月 4 日開始，透過與即將發佈的第二張正規專輯《WINGS》相關的第一支預告影片，該樂團擴大了他們的故事規模。雖然這只是一支預告影片，但它也帶來了更多的訊息。

《WINGS》

在專輯發行之前，每位成員都演出了一部短片，Jungkook 的〈Begin〉於 9 月初率先登場。這些短片特別強調了每位成員的 BU 故事情節，以及他們即將推出的《WINGS》獨唱曲目。10 月的發佈焦點也首次轉向了 BTS 成員的七個不同故事。過去數年發行的早期專輯，通常都強調屬於饒舌歌手的 SUGA、J-Hope 和 RM 等成員，而 HYYH 系列則始終強調 BTS 整個團

隊的音樂風格。相比之下，《WINGS》更強調團隊裡每個成員的差異，歌曲反映了他們自己的個人故事，並且與 BU 裡的世界平行發展。在發行每個版本時，他們並沒有完整確認虛構的故事情節跟他們的歌曲哪一個先發生，也不在意這些歌曲是否代表他們的個人生活經歷，還是爲了表達他們虛構角色的個性。例如，由韓國流行音樂人 Primary 製作的〈Mama〉，似乎是一首關於 J-Hope 跟自己母親關係的歌曲，但也可能與 BU 裡頭他的角色被母親拋棄的故事情節有關。同樣地，SUGA 的〈First Love〉主要情節裡有提到鋼琴，而 BU 裡這個元素也對他的角色產生重大影響，但是這首歌似乎是關於他自己與樂器的關係。無論如何，BTS 致力於在他們的生活、音樂以及他們的 BU 故事之間編織線索，這是值得我們稱讚的作法。

繼個人短片跟回歸預告片之後，這次以 J-Hope 跟專輯的首發曲目〈Boy Meets Evil〉爲特色歌曲，《WINGS》於 2016 年 10 月 10 日發表。就像 Skool 三部曲之後的《DARK & WILD》一樣，《WINGS》是一張獨立專輯，與早期的系列有關，但是在主題設定上卻是獨立發展。以具有強烈蒙巴頓特色的單曲〈Blood Sweat & Tears〉爲主打歌，這張共有 15 首曲目的正規專輯（或全長專輯）比 BTS 之前發行的專輯更黑暗、更內省，並且充滿了多樣的音樂風格，結合表達了整個過程中焦慮與狂喜的情感。它展示了迄今爲止最成熟、最具自我意識的 BTS 版本，並透過獨唱或合唱歌曲的方式，對團體的特色與成長的藝術進行解讀。

作爲 BTS 職業生涯的藝術高潮，〈Blood Sweat & Tears〉的音樂影片提供了充滿古典西方藝術的主題，並且兼具戲劇性與奢華感的鏡頭——許多內容都與罪惡或悲劇有關，正如 BTS 不斷思考善與惡的兩面，影片中以最戲劇化的迷人方式描繪整個故事，例如 Jin 親吻了一座黑翅雕像，而 V 則以失去翅膀的天使身份出現。憑藉著流暢的舞蹈動作和誘惑的影片配音，還有來自赫曼·赫塞著作中德米安的台詞，加上回憶了 BU 音樂影片中的角色特徵，這是該團隊在主題和藝術上成熟的明顯展現，儘管影片本身並不是直接或公開地連接到這些相關的內容。這首歌讓 BTS 首次登上韓國 Gaon 音樂榜的每周單曲排行榜榜首。

隨著 BTS 才剛剛從《花樣年華》時代的成功中脫穎而出，人們也不禁有個疑問，就是 BTS 的人氣能在《WINGS》專輯發行之後飆升多高，答案遠遠超出了任何人的預期。《WINGS》不僅成爲自 2010 年韓國 Gaon 音樂榜創立以來的最暢銷專輯，同時也是 2016 年韓國最暢銷專輯，更突破了韓國音樂之前在西方所面臨的侷限。雖然早些年 2NE1 跟 EXO 的專輯都曾

進入《告示牌》兩百大專輯榜的前 100 名，不過沒有任何一張韓國專輯能夠進入前 50 名。但是，在美國 ARMY 跟新歌迷的支持下，這張於 10 月份發行的專輯打破了韓國人在美國主要專輯排行榜上的所有紀錄，《WINGS》在發行後最高曾到達排名第 26 名。首次登榜後，它又在美國主要專輯排行榜上停留兩週，這又是韓國專輯的另一個首創，因為沒有任何專輯的吸引力足以超過一周。

　　10 月份的排行榜也標示著 BTS 新時代的開始，他們最終將徹底改變遊戲規則：該樂團首次在《告示牌》的社交藝人五十強排行榜上排名第一，而他們持續停留在排行榜上的成就，最終促使他們第一次現身在美國黃金時段的電視節目中，在 2017 年的告示牌音樂獎頒獎典禮上，他們獲得了最佳社群媒體藝人獎，先前只有小賈斯汀才能擁有的榮譽成就，並且讓美國的一般消費者注意到來自韓國的這七名男子。他們也成為第一個獲得美國三大音樂獎——告示牌音樂獎（BBMAs）、全美音樂獎（AMAs）和葛萊美獎入圍的韓國樂團。

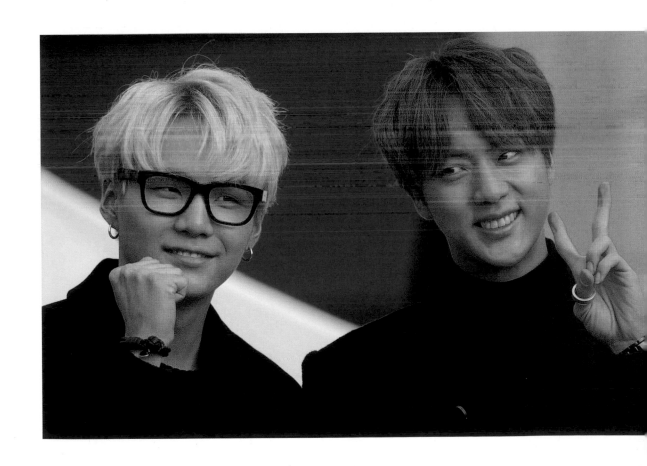

這張具有歷史意義的專輯，將 BTS 的名望帶到了新高點，並且永遠改變了他們的職業生涯，因為他們真正達成過去即使是最傑出的 K-Pop 藝人，也無法實現的成就：在全世界最大的音樂市場裡，為自己開闢了一席之地。雖然在當時，他們不曾發行過英文歌曲，也不曾與任何一位著名的西方歌手合作，卻能在這樣的情況下取得成功，完全只依靠自己的個人特質與音樂能力，並建立了一群人數眾多、積極活躍的追隨者。隨著《WINGS》的發行帶來顯而易見的重大成功之後，防彈少年團在韓國的年終頒獎典禮上大放異彩，成為第一個在 Mnet 年度 MAMA（Mnet 亞洲音樂大獎）上獲得年度藝人獎的非三大組合。但是《WINGS》的風潮並沒有在 2016 年底結束，次年 2 月，隨著 K-Pop 藝人行之有年的加長版或重新包裝版的發佈，BTS 的知名度又進一步地上升。《YOU NEVER WALK ALONE》於 2017 年 2 月 13 日正式發佈，這張專輯裡包含了兩首曲風完全不同的新單曲，令人感到心酸的〈Spring Day〉和〈Not Today〉。這使他們達到了前所未見的新高峰：〈Spring Day〉是一首結合電子搖滾樂跟合成器流行音樂的歌曲，歌頌已逝去的友誼關係，不僅發行後在韓國排名第一，而且迅速成為該樂團在韓國的代表歌曲。2018 年 9 月，它得到韓國 Gaon 音樂榜確認，在該國達到了超過 1 億次的線上播放與 250 萬次下載。這首歌還以第 15 名闖入了《告示牌》的榜外百大單曲排行榜，這是 BTS 的歌曲第一次進入主要百大單曲榜的前行排行榜。不久之後，日本版的〈Blood Sweat & Tears〉於 5 月 10 日上市，並在該國排行榜上排名第一。

《WINGS》專輯與 2017 BTS Live Trilogy Episode III: The Wings Tour 相結合，該活動在 2 月 18 日於韓國首爾拉開序幕，並持續到 12 月 10 日。他們在亞洲、北美、南美以及澳大利亞進行了 40 場演出，到現場參加的歌迷超過 550,000 人。這一系列的巡迴演唱會還成為 YouTube 原創系列紀錄片 Burn the Stage，並且最後整理成一部在世界各地上映的紀錄片電影 Burn the Stage: The Movie，這兩部紀錄片均於 2018 年上映，這些作品揭露了 BTS 全力以赴面對演出與觀眾，甚至凸顯了成員之間不和的場景，以及一些令人心碎的時刻，尤其是 Jungkook 即使在生病時，也希望確保粉絲們能夠保有完美的記憶與體驗，以致於在表演後需要醫療人員的特別協助。對於許多參加當晚音樂會的阿米來說，這是一生難得的時刻，他不想讓他們失望。

這次的巡迴演出還發生了另一起安全事件，4 月時，該樂團在加州安納罕市舉行的兩場演出之前，Jimin 在社群媒體上遭到威脅。當局非常認真對待這些威脅；在演出時準備了額外的保護措施，但是幸好沒有發生任何事故，不過這又是該團體變得非常強大的證明，既喚起了廣大的愛戴，也引發了強烈的仇恨。但是黑暗勢力被 ARMY 的熱情支持所壓制，他們為 Jimin 歡呼，並一如往常地盡最大努力支持他和 BTS 的其他成員，不管有什麼安全上的顧慮。

　　在幾乎跨越一年時間的 The Wings Tour 中，BTS 發表了許多各種不同性質的音樂作品。RM 在 3 月時與美國饒舌歌手威爾合作創作了〈Change〉，這首歌批評了兩位歌手所屬國家的文化元素，包括警察暴行、社群媒體的餘毒，以及對於社會經濟的分歧看法。BTS 於 6 月慶祝成立四周年，第四屆 Festa 帶來了來自 V 和 RM 的溫暖搖滾民謠〈4 O'Clock〉，以及先前發行在《Agust D》，由 SUGA 以及 Suran 共同主唱的〈So Far Away〉，但由 Jin 和 Jungkook 一起重新發行的重唱版本。防彈少年團隨後翻唱了「徐太志和孩子們」在 1995 年所發表的經典單曲〈Come Back Home〉，還參與了徐太志的 25 週年翻拍專輯，向這位韓國著名的偶像，以及他作為音樂創新者和哲學家的經典作品致敬，徐太志是塑造韓國流行音樂現狀的始祖，但是防彈少年團已經接過神聖的火炬，並且帶領著時代繼續往前走。

　　《WINGS》的時期將 BTS 帶到了新的高度，並鞏固了他們作為世界頂級男子樂團的統治地位。他們在多個場合寫下了歷史新頁，幾乎打破了擺在他們面前的每一項紀錄，並且將繼續這個旅程，因為他們將在下一個更有創意的時代裡教導世界愛自己。

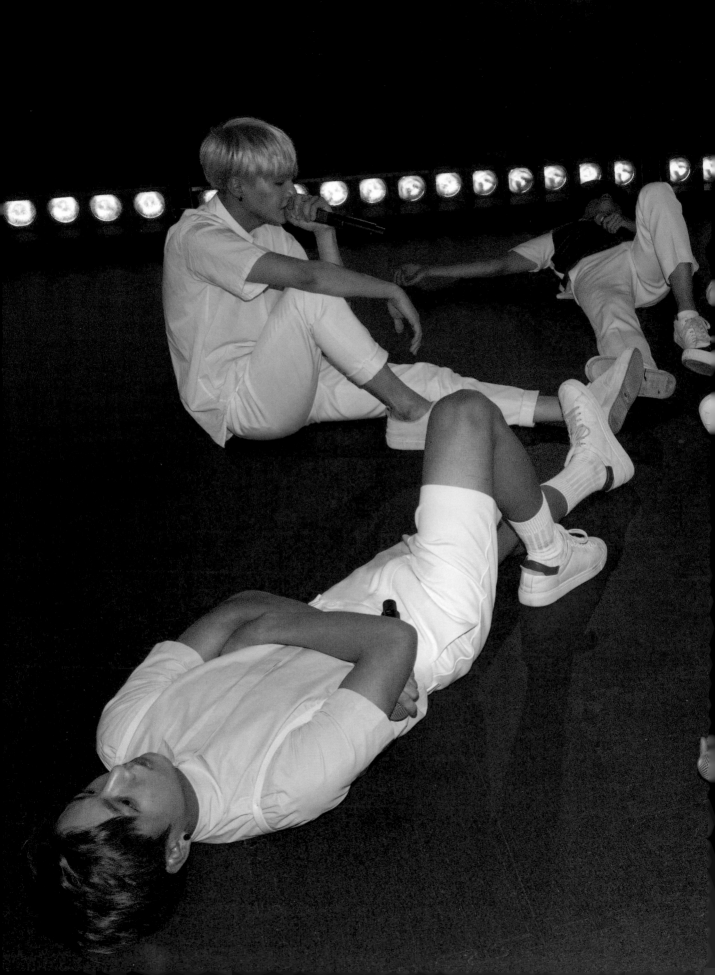

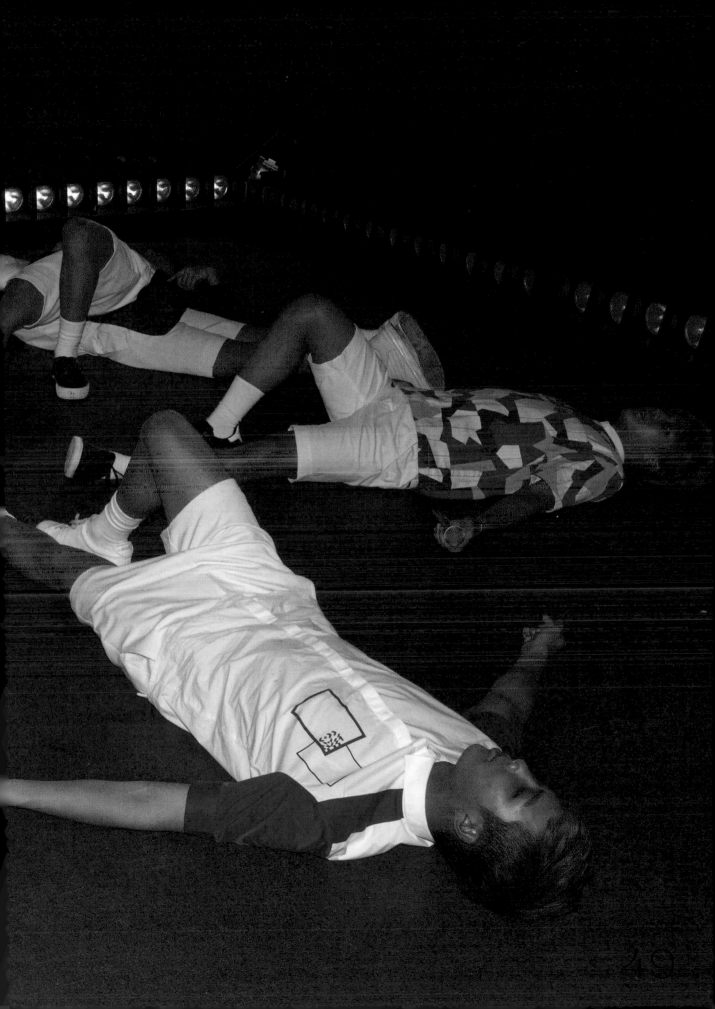

教導世界
愛自己

TEACHING THE WORLD
TO LOVE ITSELF

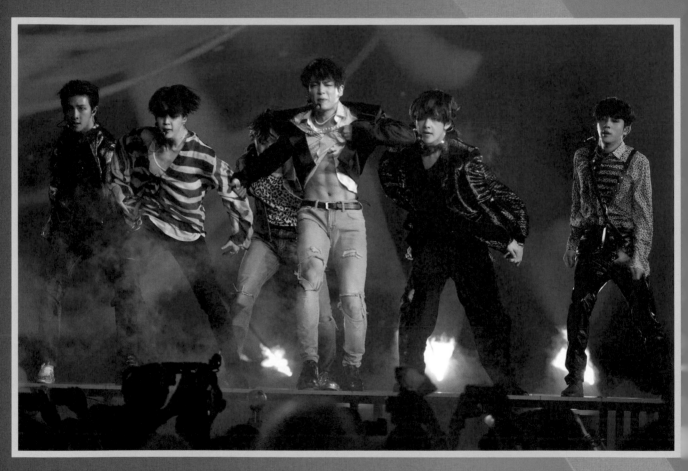

第三章

從不自我限制成長，這個七人樂團在《WINGS》專輯創造歷史之後，幾乎沒有放慢腳步，反而向世人介紹了他們的新時代主題：愛自己。專輯名稱中直接說明了該系列的主題，作為《LOVE YOURSELF》時代所發行的三張專輯——Her、Tear 和 Answer，將宣傳該樂團的抒情故事，三部曲中的每個專輯各自代表著不同的階段，透過愛惜自己通往幸福的道路。設定的目標十分崇高，《LOVE YOURSELF》將繼續成為 BTS 迄今為止最大的成功，以前所未有的方式將他們提升到全球音樂界的頂尖層次，無論是對於 K-Pop 世界還是整個亞洲音樂市場。《LOVE YOURSELF》將使該樂團被稱為世界上最著名的男子樂團，人們甚至將他們與領導英國入侵各國的披頭四樂團相提並論，因為不可否認地，BTS 成為韓國娛樂界進入西方市場的國家代表。

從 2017 年 8 月開始，防彈少年團就不斷透過宣傳圖片、一系列的精彩片段，加上相關社群媒體貼文，開啟了《LOVE YOURSELF》時代，另外還有 Jimin 獨唱〈Serendipity〉的精彩預告影片，這是專輯中用於宣傳的四首樂團主唱歌曲的第一首歌。這些素材也進入了 BU 的花樣年華故事中，部分題材在《WINGS》時代已經被放進故事中，但是並不像花樣年華三部曲那樣地明顯。宣傳圖片中提到了 BU 故事裡的情節，神秘、虛構的翡翠花（Smeraldo）和《SAVE ME》，而部分公開的細節也連接到早期 BTS 的作品，這引起了 ARMY 們的廣泛興趣，因為世界各地的粉絲都試圖破解這些預告片的含義，並且期望瞭解它們如何連接到 BU 先前的元素。9 月 18 日發行的《LOVE YOURSELF 承 'Her'》幾乎沒有立即給出答案，但確實以〈DNA〉和其他 10 首曲目讓世界更為豐富，其中兩首僅在專輯的實體版本中提供。

Her 專輯的整體音色輕盈通透，大部分歌曲都特別強調了電子舞曲和未來貝斯的元素，尤其是〈DNA〉以及另一首跟老菸槍雙人組的安德魯·塔加特共同創作的〈Best of Me〉。這張專輯被分成了兩個部分。第一部分集中在帶有浪漫傾向，專輯名稱上的「她」身上，這在甜美的歌曲〈酒窩〉中最為明顯，而後半部分則集中在防彈少年團的世界觀。〈Pied Piper〉向歌迷和歌迷們的生命負擔致意，而〈MIC Drop〉則說出 BTS 在競爭激烈的韓國音樂行業中，超越他人脫穎而出的方法，至於〈Go Go〉則試圖引起人們對於年輕人消費文化的關注，並敦促聽眾不要過於在意。這是一張既親密又具有侵略性的專輯，代表了 BTS 在整個《LOVE YOURSELF》三部曲中所追求的信念。

和之前的《WINGS》專輯一樣，《LOVE YOURSELF 承 'Her'》取得了空前的成功，並且繼續 BTS 在全球崛起的過程。這張專輯不僅位居韓國 Gaon 音樂榜榜首，也登上日本 Oricon 公信榜榜首，在《告示牌》兩百大專輯榜上排名第 7，這是韓國藝人首次登入美國最著名的專輯排行榜前 10 名。〈DNA〉也同樣具有歷史意義：它在《告示牌》的百大單曲排行榜上排名第 67 名，這是韓國男子樂團第一次登上排行榜。過去只有 Wonder Girls、PSY 和 CL 這些韓國藝人曾經登上排行榜。

但是 'Her' 的成功並非到此為止，該樂團於 12 月在日本發行了〈Crystal Snow〉，然後在 11 月全力以赴重唱了嘻哈流行歌曲〈MIC Drop〉，這首歌是與電子音樂製作人史蒂芬・青木以及饒舌歌手迪贊納合作，迪贊納曾以〈熊貓〉一曲成名。跟先前的〈DNA〉一樣，11 月 24 日透過音樂影片公開的〈MIC Drop （Remix）〉取得了巨大的成功，不但在美國廣播電台播送，成為第一首在美國 iTunes[8] 即時歌曲排行榜上排名第一的 K-Pop 團體歌曲，並闖入百大單曲榜的前 30 名，到達第 28 名。次年 2 月成為 BTS 獲得美國唱片業協會認證的第一首金曲；發行近一年之後，它還在 2018 年 11 月獲得白金唱片。除了 PSY 之外，沒有其他韓國藝人取得這兩項成就，PSY 的〈江南 Style〉被美國唱片業協會認定為獲得多白金唱片。

'Her' 這張專輯在美國開啟了 BTS 職業生涯的新紀元，並且是他們進入美國市場以來最戲劇化的轉變，因為它讓該樂團獲得在美國大型頒獎典禮上的首次表演機會：BTS 在 2017 年 11 月的全美音樂獎頒獎典禮上表演了〈DNA〉。BTS 不再只能依靠 K-Pop 粉絲支持的利基市場生存，他們已經如此受到歡迎，以至於他們在現場直播中的表演排在倒數第二位，只有黛安娜・羅絲在他們備受期待的表演之後上場。這場表演更引發了一連串的媒體邀約，讓 BTS 登上了《艾倫・狄珍妮秀》和《吉米夜現場》之類的節目，他們還在節目上宣傳了新版本的〈MIC Drop〉。過去兩年他們辛苦地鞏固了他們在韓國和全球歌迷的藝人身份之後，BTS 真正進入美國主流音樂世界的殿堂。

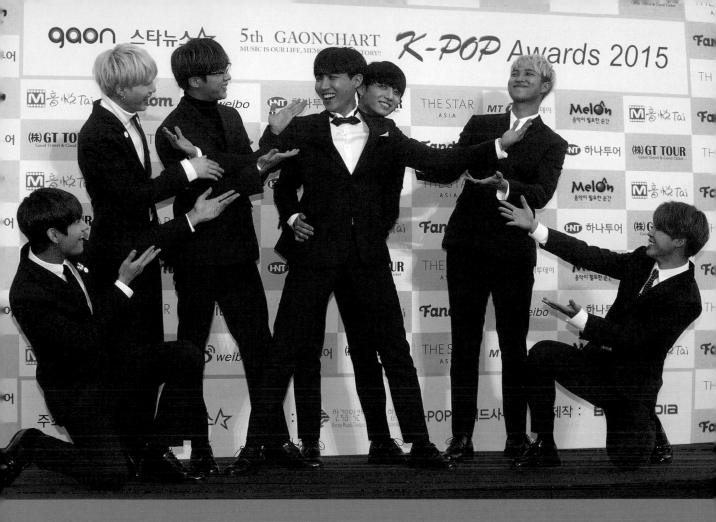

防彈少年團在首爾舉行的
2015年韓國Gaon音樂榜
K-Pop大獎的紅地毯上
玩得很開心。

儘管 BTS 及其音樂作品的成功已經顯而易見，但是 2017 年美國流行音樂和社群媒體的整合與發展，依然在他們的成長過程中發揮了重要作用。防彈少年團在西方的崛起正值美國流行音樂界停滯不前的時候，同樣的一批藝人多年來一直佔據著排行榜的主導地位——即使聽眾已經開始尋找其他新的音樂領域，像是拉丁或是韓國的音樂市場。舉例來說，2017 年全美音樂獎的年度新人獎頒給了「一世代」的成員奈爾・霍蘭，他在 2012 年與他的樂團獲得了同一獎項的提名。儘管受到提名表示大家認同這位愛爾蘭歌手的未來職業道路將是成為一名獨唱者，這樣的現象也凸顯了美國流行音樂界停留在舒適圈的窘境，而嘻哈音樂在串流媒體時代越來越受歡迎，越來越多的非英語音樂變得更加流行，只是這些不同背景的音樂，被認可的速度依然緩慢。

　　雖然每年都會有新的歌手受到眾人的矚目，但是在該行業多年的德瑞克、女神卡卡以及泰勒・艾莉森卻依然引領風騷，而且每年只有少數年輕的流行歌手得以享有名聲。美國本土的男子樂團甚至一般的樂團，在這一行裡大約已經有十年缺乏受到歡迎的新人了，只有像「一世代」（One Direction）或「到暑五秒」（5 Seconds of Summer）這樣的國際團體真正獲得注意，而且直到現在還是由獨唱者主導流行。防彈少年團到來的時候，美國沒有任何一個知名的男子樂團。即使在 K-Pop 的世界中，也存在著這樣的差距，因為 BIGBANG 正好處於團隊陣容不完整的狀態，而 EXO 則致力於在亞洲建立自己的歌迷群。

　　處於這一切的不利條件中，BTS 建立了能夠適應數位時代的 ARMY，在全球各地獲得了跟他們進行頻繁互動的粉絲群，並且主要是在網際網路的世界裡。BTS 是當年 Twitter 和 Tumblr 上最受關注的藝人。當電視觀眾人數不斷減少的時候，像迪克・克拉克製作公司這樣的媒體公司，他們舉辦了全美音樂獎，告示牌音樂獎和迪克・克拉克的跨年搖滾夜，BTS 都在 2017 年參加頒獎典禮或登台表演，他們知道如何利用社群媒體最受關注的年度音樂表演來吸引觀眾。而且這樣的作法似乎奏效了：就在前一年下降到 820 萬次觀看之後，2017 年全美音樂獎活動記錄了 915 萬的觀看人數，BTS 的加入很可能與此有關。至於 2018 年的全美音樂獎，雖然當晚 BTS 確實獲得了最受歡迎社群歌手獎，但是並沒有以該樂團為主打特色，所以僅帶來了 659 萬的觀看人數。

全美音樂獎和母公司迪克・克拉克製作公司絕不是唯一意識到社群媒體吸引力的組織，社群媒體實際上可以把躲藏在螢幕背後的使用者，轉化為具有真正消費能力的人，當年底 BTS 和 Line Friends 之間的合作正式開始，Line Friends 是即時通訊軟體 Line 所推出的一系列官方貼圖人物，在日本非常流行但實際上母公司是韓國的 Naver 公司。據報導，宇宙明星 BT21 就是以 BTS 成員繪製的角色為賣點，在 2017 年 12 月推出後，光是在一個周末就吸引了超過 35,000 名購物者到時代廣場的 Line Friends 商店，後來除了擴展到世界各地的 Line Friends 商店之外，更將 BT21 相關商品帶到亞馬遜、Hot Topic、優衣庫和其他零售商等等。Converse、Hello Kitty 和 Anti Social Social Club 等品牌也陸續創造自己的角色系列。

2017 年隨著防彈少年團和〈Spring Day〉在多個韓國年終頒獎典禮上獲得最高榮譽而結束，他們還首次出現在日本音樂節目中，他們在十二月底於日本《MUSIC STATION SUPER LIVE》特別現場直播節目上表演了〈DNA〉。隔年，他們的〈MIC Drop〉/〈DNA〉/〈Crystal Snow〉單曲專輯，獲得日本唱片協會的首張雙白金認證，隨後〈MIC Drop（Remix）〉和〈DNA〉均獲得了美國唱片業協會的金唱片認證，讓 BTS 成為唯一擁有兩首獲得美國唱片業協會認證歌曲的韓國藝人；PSY 則只有〈江南 style〉獲得了認證。

2018 年 2 月，防彈少年團登上了《告示牌》雜誌的封面，這是韓國樂團史上的第一次。當月還同時發佈 J-Hope 即將於 3 月 2 日推出全新混音帶《HOPE WORLD》的消息。憑藉著復古嘻哈和放克音樂的結合，再加上貫穿前後的文學靈感，《HOPE WORLD》在《告示牌》兩百大專輯排行榜上首次亮相，排名第 63 名，超越過去由 K-Pop 個人歌手所獲得的最高排名，儘管它是免費提供給使用者聆聽，而且只有一天的銷售量跟流量可以統計進入當週的排行榜。《HOPE WORLD》在接下來一周的排名繼續上升，以〈Daydream〉和〈Airplane〉為首的混音帶專輯在接下來的一周達到第 38 名的新高。

J-Hope 單飛的成功為 BTS 迄今為止堪稱最繁忙的一年劃下了起跑線，在 2018 年剩下的時間裡，該樂團將發行四張韓文和日文專輯，RM 將發行個人播放清單《Mono.》。他們環遊世界，在聯合國會員面前發表演講，並與 Big Hit 娛樂公司續約七年，展現了樂團與公司之間的緊密關係。在 BTS 前一份合約到期之前就簽下了這樣的合約，這在韓國音樂界可以說是前所未聞。

自始至終，他們在全球音樂排行榜上打破了一個又一個的記錄。當他們不斷寫下全新歷史的同時，也持續透過他們的音樂發行來宣傳愛自己的訊息。

首先是四月的《FACE YOURSELF》，這是防彈少年團的第三張日語專輯，該唱片於當月 4 日發表。這張專輯收錄了原先在《WINGS》和《LOVE YOURSELF 承 'Her'》裡韓文歌曲的日語翻唱，以及之前發行的〈Crystal Snow〉和四首新的日文原創曲目，這張專輯與《LOVE YOURSELF》系列相關，但並不是其中的一部分。儘管全新的歌曲不多，但是這張專輯在日本和美國的排行榜上仍然被推到了很高的位置，雖然後者並非它的目標市場。在發行前，單曲〈Don't Leave Me〉僅僅在 3 月 15 日發佈簡短的預告短片，就在《告示牌》的日本百大單曲排行榜上排名第 25 名，最終在該排行榜爬升到第 21 名，並在日本 Oricon 公信榜的單曲榜上排名第 18。在美國，這張專輯在《告示牌》兩百大專輯榜的首次亮相就到達第 43 名。儘管沒有音樂影片，但這些歌曲本身的魅力就足以說明一切，透過《FACE YOURSELF》的成功，BTS 證明了他們在世界上兩個最大的音樂市場取得了空前的勝利，這樣的成功卻只是來自一個擁有約 5100 萬人口國家的七名男子。《FACE YOURSELF》後來獲得了日本唱片協會的白金唱片認證。

LOVE YOURSELF 轉 'Tear'

幾乎在日本專輯發行的同時，防彈少年團開始為他們的下一張專輯《LOVE YOURSELF 轉 'Tear'》進行宣傳。Jungkook 的獨唱單曲〈Euphoria〉於 4 月 5 日透過名為《LOVE YOURSELF 起 'Wonder'》主題的影片發佈，引起歌迷們對即將於五月發行的《LOVE YOURSELF 轉 'Tear'》的期待。緊隨其後的是作為宣傳預告片的第二首新歌，即 5 月 6 日來自 V 的戲劇性新靈魂獨唱〈Singularity〉。

當《LOVE YOURSELF 轉 'Tear'》在 5 月 18 日發行時，大家對這張專輯的期待非常高，確實結果也沒有讓人失望。跟 BTS 的前幾張專輯一樣，《'Tear'》透過與浪漫愛情黑暗元素相關的 11 首歌曲，深入探討了「Tear」的字面意義，並以單曲〈Fake Love〉為例。至於愛自己的訊息，則是透過〈Airplane Pt. 2〉和〈Anpanman〉等歌曲傳遞訊息，在 BTS 身上以及他們的職業生涯為見證。他們分別回顧了樂團的成功和他們作為一代勵志英

處於這一切的不利條件中，
BTS建立了能夠適應數位時代的ARMY，
在全球各地獲得了跟他們進行頻繁互動的粉絲群

雄的地位，而像〈Paradise〉這樣的歌曲則發生了哲學性的轉變，探索了擁有夢想的意義。

這張專輯涵蓋了各種音樂風格，在《告示牌》兩百大專輯排行榜上登上冠軍，創造了歷史，這是韓國藝人有史以來第一張登上美國主要排行榜榜首的專輯。

在短短幾年內，防彈少年團取得了 K-Pop 樂團從未有過的成就。一張在美國排行榜上排名第一的專輯，意味著他們的許多歌曲被全國各地的觀眾反覆銷售與收聽。這是過去十年來每一位 K-Pop 藝人，尤其是來自「三大」K-Pop 公司藝人的目標。與之前 K-Pop 藝人嘗試進入西方市場的方法不同，先前的嘗試大多是爆發式的出現，而不是長期並積極地參與在市場的活動中，可是 BTS 利用戰略性的方式做到了，他們就像在日本一樣專注於美國市場：零星的發行但目的是期望建立本地的歌迷群。

自從拍攝《BTS's American Hustle Life》以後，BTS 經常花時間在美國表演，讓當地的粉絲以及媒體有機會親身接觸到自己，在娛樂圈裡建立真正對他們感興趣的消費者與追隨者。在此之前，K-Pop 世界試圖跨界闖入西方主流音樂界的嘗試，主要採取的方式是停留在美國更長的時間，但是這樣的作法往往不利於藝人在韓國的職業生涯。有些藝人也會偶爾跟某些與韓國流行音樂世界幾乎沒有聯繫的知名西方歌手合作發表英語歌曲，但是這樣的西方藝人跟韓國合作者的藝術相似性通常很少。繼 Wonder Girls 和寶兒首次登上《告示牌》排行榜之後，依然很少有藝人在美國市場能夠獲得足夠的關注，即使對韓國流行音樂感到興趣的聽眾持續增長，這個現象主要是因為期望在當地市場之外尋求多樣性的狂熱粉絲和流行愛好者不斷變多。雖然巡迴演唱會變得越來越普遍，尤其是 K-Pop 男子樂團，但只有少數的韓國藝人能夠在美國獲得足夠的注意，例如 CL 和 PSY，他們曾一度由美國經紀人斯庫特·布萊恩管理。美國市場偶爾會承認韓國娛樂業的成功，但總體而言，K-Pop 在美國的存在是小眾市場，而且似乎長期以來一直如此。

「防彈少年團出色舞蹈跟歌唱的核心是真誠，
這種神奇的力量將悲傷轉化為希望，
將差異轉化為相似……
Bangtan，在韓語中的字面意思是『防彈』，
是為了保護青少年免受偏見和壓迫而誕生。
每個成員的名字——Jin、SUGA、J-Hope、
RM、Jimin、V和Jungkook——
都會被人們永遠記住。」[9]
——韓國總統 文在寅

就像一場完美的風暴，防彈少年團已經能夠在不偏離其原始聲音太多的情況下，在各個地區推銷自己，透過隱晦而又小心安排的合作方式，一次一次地逐漸融入美國的環境中，而不是試圖在一夜之間就將 BTS 的成員美國化，而且他們的社群媒體參與以及定期到當地表演，對於增加追隨者很有幫助。團隊成員的緊密聯繫，以及深入參與製作歌曲和風格，他們的辛勤工作跟團隊精神讓 BTS 的表現越來越好，這些職業生涯上新的成就只是 BTS 職業生涯時代的開始，每週我們都能看到他們創造歷史或是開展新的冒險。

他們的成功獲得了韓國總統文在寅的稱讚，他祝賀防彈少年團獲得了專輯排行榜冠軍，這是韓國總統屢次表揚 BTS 在全球傳播韓國音樂和文化影響的眾多場合之一。

《LOVE YOURSELF 轉 'Tear'》的音樂及其在《告示牌》兩百大專輯排行榜上的成功並不是唯一值得注意的元素，BTS 在 2018 年告示牌音樂獎上，首次現場表演單曲〈Fake Love〉，這就是認可他們在美國受歡迎的程度、他們對美國觀眾的優先度，以及他們的全球 ARMY，都會希望看到 BTS 的表演。（他們還連續第二年獲得最佳社群媒體藝人獎。）這一大膽的舉動可能使他們疏遠在韓國的粉絲群，但卻能讓全球的歌迷們都引起共鳴，並引發人們對 BTS 的更多興趣。這首歌最終在《告示牌》的百大單曲榜榜單上排名第 10 名，這是韓國樂團的第一首歌曲、也是第 17 位以非英語爲主的樂團，到達美國主要歌曲排行榜的最高級別。除此之外，該樂團還與詹姆斯．柯登一起出現在《深夜秀》節目中，這是他們已成爲美國電視王牌明星的另一個證據。憑藉著專輯《LOVE YOURSELF 轉 'Tear'》和單曲〈Fake Love〉，BTS 幾乎打破了所有韓國藝人跟一般非英語系藝人會面臨的障礙，更爲後起之秀打開了更大的機會之門。

幾乎沒有片刻的休息時間，該樂團在 6 月 10 日以混音、翻唱和一首全新的原創曲目〈Ddaeng〉慶祝了他們的出道五週年紀念，作爲當年 Festa 的一部分。這首歌是一首蔑視仇恨者並以該樂團的饒舌歌詞作爲特色的歌曲，它受到韓國傳統音樂的影響，並使用教育和遊戲相關的隱喻，來處理那些看不起他們的人。這首歌透過 SoundCloud 進行非官方的發佈，沒有任何經濟利益，這首歌直接從該樂團向他們的追隨者以及它所針對的批評者傳達訊息，並獲得了全球 ARMY 的廣泛掌聲，某種程度上成爲粉絲們的國歌。

LOVE YOURSELF 結 'Answer'

《LOVE YOURSELF》系列的最後一張專輯《LOVE YOURSELF 結 'Answer'》於 7 月公佈，比 8 月的實際發行日期早了幾週，之前是 Jin 的獨唱曲目〈Epiphany〉。這張重新包裝的專輯爲這一系列的作品做了總結跟結束，就像《花樣年華 YOUNG FOREVER》爲前一系列所做的一樣，'Answer' 專輯是爲了傳達防彈少年團累積的訊息：「愛自己」。它將所有內容整齊地包裝在一張雙碟專輯中，前半部分傳達了 BTS 關於通往愛惜自己跟幸福之路的訊息，第二張則包含了其他 'Her' 和 'Tear' 的曲目，其中還加上一些混音歌曲。最令人驚訝的是，數位版還收錄了與妮姬·米娜合作的特別版本〈IDOL〉，這是該樂團第一次在專輯發行時，推出跟另一位歌手合作爲特色的單曲。

與之前的 'Tear' 一樣，'Answer' 在《告示牌》兩百大專輯排行榜上首次亮相就登上榜首，而〈IDOL〉則剛好比〈Fake Love〉的成績略遜一籌，排名第 11。它也成爲 BTS 第一首登上英國官方流行音樂排行榜前 40 強的歌曲，排名第 21 名。這首單曲參考了韓國傳統音樂和南非浩室舞曲的風格，同時是一首關於愛自己跟團體成就的頌歌，這兩個主題都反映在《LOVE YOURSELF》系列裡的前兩張專輯裡。它的公布時間早於 2018 年 8 月 25 日在首爾舉行的《LOVE YOURSELF》世界巡迴演唱會，而且在全球 42 場演唱會中都可以看見這首歌的演出。巡迴演出讓該樂團在美國、歐洲和亞洲的知名媒體都有曝光的機會，並且可以看到 BTS 在一些亞洲最大的體育館中演出，跟過去的巡迴演出相比有明顯的成長，另外還到歐洲和美國的大型體育館表演，包括倫敦的 O2 體育館和紐約市的花旗球場，這是韓國藝人首次在美國進行體育場規模的演出，巡迴演出的門票在所有站點都銷售一空，最終促成了第二次巡迴演出，稱爲《BTS World Tour「LOVE YOURSELF：Speak Yourself」》，於 2019 年推出，將 BTS 帶入多個大洲的體育場進行表演。

在這次巡迴演唱會中，防彈少年團很難得有機會在聯合國會員面前發表演講。在美國東海岸的紐澤西州和紐約舉辦《LOVE YOURSELF》表演時，樂團受邀在聯合國兒童基金會一項新活動的公開儀式上發表講話，RM 提供了後來被稱爲「賦權」的「Speak Yourself」演說，他在演講中敦促年輕人傾聽自己內心的聲音，而不是在意周圍世界的聲音。這是一種愛自己的表現，這段演說不但具有影響力，並進一步提升了 BTS 作爲新生代激勵者的聲譽。這與他在花旗球場的動容訴求相同，要求歌迷善用他和 BTS 的音

樂來愛自己，他形容自己與 ARMY 的關係：「這樣的要求從來都不是故意的安排，但感覺就像我透過你們來愛自己。所以我要說一件事。請善用我、請善用防彈少年團愛你自己。因爲你們每天都在幫助我學會愛自己。」

這是一個時代的結束，'Answer' 及其宣傳順利地爲《LOVE YOURSELF》系列畫下句號，並最終獲得了美國唱片業協會的金唱片認證，這是韓國藝人首張達成這一成就的專輯。但這並不是該樂團在 2018 年最後一次發表新作品，在日本發行的新單曲〈Airplane Pt. 2〉以及 RM 的《Mono.》個人播放清單爲這一年的努力劃下完美句點。2018 年 10 月，BTS 的事業繼續茁壯成長，《時代》雜誌將 BTS 登上封面，宣布他們列入 2018 年的「下一代領導者」名單，並見證他們席捲歐洲。在歐洲的巡迴演唱會期間，他們獲得了衆多媒體巨擘的曝光，包括 10 月 12 日的《葛雷漢・諾頓秀》（Jimin 沒有參加，因爲他受傷了），還有 10 月 14 日在巴黎舉行的韓法友誼音樂會演出，當天他們並與韓國總統文在寅合影。

幾天之後，RM 正式宣布他將於 10 月 23 日發佈他的《Mono.》個人播放清單，這是一張僅限數位發行，免費下載的專輯，裡頭共包含 7 首歌，歌曲中表達了心中憂鬱的情緒，在歌曲「首爾」和「東京」中則強調了他對城市的感受。就像之前 J-Hope 的《HOPE WORLD》一樣，RM 10 月份發佈的《Mono.》在《告示牌》兩百大專輯榜中首次亮相就拿下排名第 26 名，是過去韓國獨唱歌手所創下的最高排名，並且超越了《HOPE WORLD》的第 38 名，再次凸顯了 BTS 的粉絲群在 2018 年變得更有影響力，同時也擴大了他們對全球主流聽衆的接觸。

事實證明，這週對於 BTS 來說是非常忙碌的一周，在已經極度密集的巡迴演唱會行程中，就在《Mono.》發佈後的幾個小時，防彈少年團於 10 月 24 日獲得韓國政府頒發的文化功勳勳章。在 2018 年韓國大衆文化藝術獎頒獎典禮上，他們七人因爲在全世界傳播韓國文化與語言而獲得表揚，並分別獲得了第五級的「花冠」文化勳章。第二天，史蒂芬・青木的新歌〈Waste It On Me〉將要正式發表，這次由 RM 跟 Jungkook 代表防彈少年團參與共同演唱，這是該樂團第一首直接針對美國廣播電台發送的全英文歌曲；它在 11 月的百大單曲榜排行榜上排名第 89 名。

雖然 10 月他們取得了非常豐盛的成果，但是 11 月對 BTS 來說，卻是一個難以應付的月份，因爲這個月有非常多令人緊張的事件發生，多數是捲入了過去的一些活動，尤其是關於他們即將展開的日本巡迴演唱會。

今年早些時候，防彈少年團開始在日本流行文化產業的推廣上遇到一些困難，當時他們正準備發行新的日本單曲〈Bird〉。但是，韓國聽眾對於這首歌曲的作者秋元康發出了強烈抗議，他是 AKB48 及其相關團體背後的總製作人，也是日本所謂的右翼人士，政治上偏向日本帝國主義，因此 BTS 的團隊決定取消即將推出的單曲；該樂團只好發表〈Airplane Pt. 2〉的日語版，以取代原來的單曲。

這兩首歌曲的替換正好遇上日本跟韓國政府之間的幾次激烈衝突，這些衝突與日本在 20 世紀初期殖民化韓國的長久影響有關。隨著政府對於訴訟跟海軍旗幟的態度不明與企圖迴避，一張 Jimin 的相片開始在網路空間中流傳。它展示了這位 BTS 歌手穿著一件 T 恤，慶祝韓國於 1945 年從日本解放，但是衣服上卻使用了數張相片，將該國從殖民帝國日本的獨立，等同於美國在廣島和長崎投下核彈的不人道行動。到了 11 月，Jimin 在 BTS 所拍攝的 2017《Bon Voyage》系列中穿著這件襯衫的片段，已經成爲社群媒體上的一個重要話題。11 月 8 日，這導致日本朝日電視台取消了 BTS 原本安排好的演出計劃，就在幾天前，防彈少年團才正準備要在東京巨蛋舉行兩場備受矚目的演出。

這樣的情況引起了西方媒體的廣泛關注，這也反映了防彈少年團的受歡迎程度，甚至導致猶太人權組織西蒙・維森塔爾中心針對這次的事件發表了一篇聲明，在聲明當中，該中心提出了三個實例：Jimin 的襯衫、在一張以納粹標誌爲特色的相片中 RM 頭上戴的帽子，以及樂團的某次表演裡似乎融入了法西斯主義的元素。該中心認爲，這些行爲所傳達的訊息使 BTS 不適合成爲世界各地觀衆的榜樣，並聲稱該行爲是在「嘲笑過去」。隨著爭議的加劇，Big Hit 娛樂公司發表了一份聲明，澄清了這三種情況，解釋說這些服裝並不是出於對納粹主義或原子彈爆炸受害者的攻擊意圖而穿著，而且音樂會中所使用的法西斯形象——徐太志具代表性的專輯封面〈課堂意識形態〉——意在評論韓國的學校制度。聲明發表後，事情開始平息，BTS 在東京的演出，以及隨後在大阪和台灣的演出，都暢通無阻地進行著。事情最後恢復正常，RM 出現在另一個合作案當中，這次是醉虎幫的最後一張專輯中的〈Timeless〉。醉虎幫原本是韓國的嘻哈團體，多年來已成爲主唱 Tiger JK 的代名詞，身爲這個流派的先驅，Tiger JK 打算用他的最後一張專輯《Drunken Tiger X: Rebirth of Tiger JK》來結束這個樂團。先前他們曾與 K-Pop 的始祖、被稱爲韓國「文化總統」的徐太志合作，所以特別關心 BTS 這次事件的後續發展，這次合作強調了 BTS 與韓國嘻哈圈的關係，並且展示 BTS 已經成爲韓國最受歡迎的許多音樂場景中，作爲文化傳承的

聖火傳遞者。

　　當年年底之前，防彈少年團也將擁有第一部主演的上映電影，這要歸功於《Burn the Stage: The Movie》將在全球上映；它於 11 月 15 日在美國首映，這部電影可以視為 The Wings Tour 的延伸，也是 YouTube 紀錄片系列之一，它在正式放映之前就在全球售出了 940,000 張門票，據報導，在開幕週期間，它在 79 個地區和 2,650 家影院獲得了 1400 萬美元的票房收入。

　　BTS、'Tear' 和 'Answer' 將在韓國的年終頒獎季裡獲得多項大獎，但 'Tear' 絕對是當年結束之前，獲得最多國際獎項提名的專輯之一。12 月，葛萊美頒獎典禮透露，為整個《LOVE YOURSELF》系列設計專輯的專業品牌公司 HuskyFox，憑藉著為《LOVE YOURSELF 轉 'Tear'》實體專輯的精美包裝與藝術指導，獲得了葛萊美獎最佳唱片包裝獎的提名。儘管歌曲本身還沒有得到認可，但是這項成就依然令人非常興奮，因為這是第一次與 BTS 相關的作品，也是第一次與韓國流行音樂界相關的作品，獲得葛萊美獎獎項的提名。

　　《LOVE YOURSELF》世界巡迴演唱會持續到 2019 年，但是 BTS 在 2018 年底時，正式宣佈這一音樂時期相關的作品發行將要告一段落。不過在新的一年到來之前，Jimin 在 2018 年的最後幾個小時還是讓粉絲們大吃一驚，他在 12 月 31 日發表了他個人獨唱的自作曲〈Promise〉。這首歌後來還創下紀錄，打破了 Drake 在 SoundCloud 上的首日媒體串流播放紀錄。Jimin 後來透露，這首歌是為了安慰聽眾，創作的靈感來自他們在花旗球場的表演中，BTS 和 ARMY 之間互相慰藉的情感啟發，這是《LOVE YOURSELF》時代成功的焦點。正是有了這個「承諾」，該樂團才迎來了有史以來最成功的一年。

　　新的一年從 1 月就開始忙碌了，美國玩具公司 Mattel 是一家生產了許多流行品牌的玩具公司，包括芭比娃娃和風火輪小汽車系列，他們跟 BTS 合作生產了一系列的 BTS 玩偶（儘管這些玩偶要在 3 月才會正式亮相，並再過幾個月才會在市場上推出）。而 BU 以《花樣年華》的故事為基礎，推出兩個重要的全新元素：概念書 The Notes 1，這本書彙集了整個 BU 故事在社群媒體上所發佈的筆記，另外還有一個網路漫畫系列《SAVE ME》。結合這兩個元素重新說明迄今為止發佈的 BU 故事，最終將自從 2015 年〈I Need U〉推出以來，一直零零碎碎地看到的大部分故事情節和主題解釋清楚了。

而且，如果這對 ARMY 來說還不算是一則大新聞，這個月 BTS 還同時預告了即將推出的 BTS World 手機遊戲，手機遊戲裡還會附上來自 BTS 的全新配樂專輯，其中包括與酷娃恰莉、朱斯‧沃爾德和莎拉‧萊森合作的歌曲。遊戲本身將在 6 月底發行，內容是模擬一個玩家管理 BTS 工作和成員的世界，並在其他「假設」的故事情節中與他們交替互動，在這個假設的故事中七人從未加入 BTS。BTS World 由網石遊戲公司所創建，該公司由房時爀跟他的表弟房俊赫於 2000 年時共同創立；網石遊戲公司於 2018 年 4 月成為 Big Hit 娛樂公司的第二大股東。

成員們也在此期間不斷發佈新音樂：李素羅與 SUGA 合作推出新的歌曲，韓國知名嘻哈團體 Epik High 的主唱 Tablo 製作的〈Song Request〉，也在當月發行。1 月底，V 在線上音樂平台 SoundCloud 上發佈了他的新歌〈Scenery〉，同時還發佈了一段影片，讓粉絲們的心都燃燒了起來。

2 月對於 BTS 來說同樣也是忙碌的一個月，他們在第 61 屆葛萊美獎頒獎典禮上擔任頒獎人，並且頒發了最佳節奏藍調專輯獎給 H.E.R. 的同名專輯。2 月 19 日，該樂團宣布了「LOVE YOURSELF：Speak Yourself」的巡迴演唱會日期，這次他們將在洛杉磯、芝加哥、聖保羅、倫敦和巴黎的體育場舉行，因為門票在開始發售後幾乎就立即售罄，所以每個城市的額外巡迴演唱會場次將在稍後宣布。幾天之後，BTS 和 Big Hit 娛樂預告並宣布了 ARMYPEDIA 解鎖任務，這是一個由歌迷驅動的蒐集任務，其中包含了線上與線下的各種線索，粉絲們可能在真實世界的任何地方發現一組 QR 碼，例如在首爾的公車車站或是時代廣場的海報上，掃描 QR 碼之後，上頭會詢問：「Hey ARMY! Lost This?」有時 QR 碼也可能出現在線上的某個位置，例如舊的 BTS 影片中。每一組 QR 碼都會對應到 BTS 職業生涯中的某個日期，任何發現它們的人，都可以到 ARMYPEDIA 網站上去輸入關於 BTS 的訊息和那個日期。

2019 年 3 月 11 日，由 SUGA 參與製作，韓國著名嘻哈團體 Epik High 發表了新歌〈Eternal Sunshine〉，這首歌在 Epik High 的 Sleepless in_____ 專輯中發行，對 SUGA 來說這是身為一位藝人非常重大的認可，尤其這樣的合作是來自 BTS 早期極為景仰與努力仿效的對象。同一天，Big Hit 娛樂宣布 BTS 將於 4 月 12 日發佈新專輯《MAP OF THE SOUL: PERSONA》，這張新專輯與當年所有 BU 故事都有相關性，因為 Jin 在《SAVE ME》網路漫畫故事情節中，重獲新生的那一天是 4 月 11 日，這意味著《The Notes 1》跟在 4 月 10 日結束的《SAVE ME》，其實都是 BTS 故事續篇中，做為故事前言的一小部分而已。

MAP OF THE SOUL: Persona

隨著這個月的持續進展，很明顯 BTS 並沒有計畫要放慢前進的腳步，防彈少年團幾乎每天都會爲他們執著的 ARMY 們帶來一些讓他們興奮不已的全新作品。到了月底，Honne 和 RM 宣布雙方的合作，這位饒舌歌手與演唱〈These Your Children〉的 Beka 一起出現在英國電子靈魂二人組 Honne 的〈Crying Over You〉合唱版本中，而整個組合出現在《娛樂週刊》雜誌封面。然後，在 3 月 28 日，BTS 新時代的第一個預告正式宣布了。

《MAP OF THE SOUL: PERSONA》回歸預告片以 RM 的〈Intro: Persona〉爲主打特色，這位饒舌歌手透過該預告片回憶了《SKOOL LUV AFFAIR》中樂團演唱〈Intro〉這首單曲時的音樂風格，並節錄其中「You give me love」的片段。這張專輯以 RM 爲主角的簡介影片名字是〈Persona〉，預告片揭示了專輯對於個人探索的沉思主題，並暗示了反思後的哲學概念，在整個 MAP OF THE SOUL 系列會不斷反思這個主題。

過了幾天之後，防彈少年團宣布他們的 Muster Magic Shop 五期見面會將於 6 月在釜山和首爾舉行，以配合他們的出道六週年紀念日，並開始爲《MAP OF THE SOUL: PERSONA》專輯的概念相片作預告，其中包含數十張拍攝每位成員在不同角度或角色的相片。由於對發行的期望很高，讓歌迷大吃一驚的是，BTS 在 4 月 7 日透過預告影片宣布，歌手海爾希將與他們合作發行一首新單曲〈Boy With Luv〉（另外附帶韓文副標，字面翻譯爲「敬微小事物之詩」）。於 4 月 12 日與《MAP OF THE SOUL: PERSONA》專輯一同發行。

作爲〈Boy In Luv〉的接續單曲，這首新歌傳達了一種成熟感和對愛情興高采烈的態度，它不再引起痛苦與焦慮，而是充滿活力與激動。以海爾希爲主角，自從 2017 年 BTS 在告示牌音樂獎上第一次遇到這位美國流行歌星之後，他們就開始了一連串的合作，這是一個非常聰明的作法，這樣的合作將使這首歌備受矚目，簡直就是專門爲了在電台播放而打造出來的一首歌，因爲海爾希是過去數年對無線電台最友好的明星之一。〈Boy With Luv〉在百大單曲榜中排名第 8 名，而這張專輯則跟 BTS 先前的專輯一樣，在《告示牌》兩百大專輯榜單上排名第一。

對許多人來說，《MAP OF THE SOUL》系列從 Persona 這張專輯開始，可以說是《LOVE YOURSELF》的續集。然而，它與愛自己有完全不同的情感發展過程。雖然《LOVE YOURSELF》系列的整體理念是，在

你發展出愛自己的能力之前，你沒法真正地愛護世界跟周圍的人，但是在《MAP OF THE SOUL》系列中，更重要的是對自我身份的內省與探索，起源於對自我接納的覺醒。與愛自己的想法其實直接相關，《MAP OF THE SOUL》系列是關於自我認同以及如何與周圍的世界互動，而不單單只是關心自我價值，正如《LOVE YOURSELF》系列所強調的重點，理解自己跟愛惜自己都是重要的元素，它們是硬幣的兩面。

　　《MAP OF THE SOUL: PERSONA》的回歸已被證明是 BTS 的另一段重要時期。這張專輯發表之後，他們不僅開始偉大的「LOVE YOURSELF: Speak Yourself」世界體育館巡迴演唱會，而且他們還到 NBC 新聞旗下最具代表性的《週六夜現場》表演，並且開始了《早安美國》的夏季音樂會系列，還與史提芬‧荷伯一起出現在《史提芬‧荷伯晚間秀》中，他們在紐約市的艾德‧蘇利文劇院表演，向披頭四樂團致敬。他們被《時代》雜誌評為 2019 年最具影響力的 100 人之一，海爾希對這些藝人發表了感人的敬意：「在這三個英文字母的背後，是七位令人震驚的年輕人，他們相信音樂絕對能夠勝過語言的隔閡……透過自信所傳遞的正面訊息，以及隱藏在他們動人歌曲背後的複雜哲學，在他們精心編排的舞步中，我們能夠看到真正的協同合作跟兄弟情誼，以及無數慈善的活動與所有人的努力，BTS已經全力以赴並成為數百萬個崇拜粉絲的榜樣，以及所有其他發現自己被 BTS 魅力吸引的歌迷……對於 BTS 來說，讓全世界的歌迷擁戴只是現代舞蹈表演生活中的另一個意志力的表現。但是，如果你認為這很容易做到，那麼你還沒有看到這些年輕人在跳出每一步所付出的愛心跟努力。」[10]

　　BTS 和海爾希在 4 月 26 日推出的特別版本〈ARMY with Luv〉的音樂影片，該影片的視覺效果略有變化，在影片的某個片段會在畫面上出現了「ARMY」這個字，而不是原始音樂影片中的「LOVE」，這是為了強調粉絲跟樂團之間的緊密關係。過了幾天之後的 5 月 2 日，他們在 2019 年告示牌音樂獎上首次一起表演〈Boy In Luv〉。在那一年的告示牌音樂獎頒獎典禮上，防彈少年團不僅像過去兩年一樣贏得了最佳社群媒體藝人獎，而且還獲得了最佳團體獎，這是他們第一次在大型美國音樂獎的頒獎典禮上獲得認可，而且原因是由於他們音樂作品的藝術性，而不是他們的病毒式傳播能力。

　　這張專輯的發行之後，BTS 將啟動「LOVE YOURSELF: Speak Yourself」巡迴演唱會，並於 5 月 4 日在洛杉磯的玫瑰盃球場拉開序幕，5月 5 日將在那裡舉行另一場演出；根據美國告示牌演唱會票房紀錄的統計，

教導世界愛自己

這兩場演唱會總共可以賺到 1660 萬美元，BTS 在 5 月份一共舉辦了六場美國巡迴演唱會，除了剛剛那兩場在洛杉磯的演唱會之外，還有兩場在芝加哥的軍人球場，以及兩場在紐澤西州梅多蘭茲區大都會人壽體育場的兩場演唱會，一共可以賺進 4400 萬美元。

2019 年上半年結束之前，BTS 在 6 月 13 日慶祝出道六週年。接下來這一年也依然多采多姿，BTS 在巡演之間並沒有放慢活動的腳步，他們推出了許多廣告跟產品活動，還有大量的媒體曝光，並在《美國好聲音》的決賽跟英國達人秀中表演，以及舉辦一系列 Muster 粉絲見面會，釋出許多照片跟有趣的影片，同時還有 Jin 獻給自己寵物的新歌〈Tonight〉。他們還在帝國大廈舉行了紀念活動，也在整點播放特殊效果的音樂，以慶祝他們在紐約大都會人壽體育場演唱會門票順利銷售一空，並被邀請加入負責頒發葛萊美獎表彰音樂產業傑出成就的錄音學院。到了 7 月，他們更發行了原創的日本歌曲〈Lights〉。

在接下來的六個月裡，BTS 獲得了各種獎項和讚譽，其中包括承認《MAP OF THE SOUL: PERSONA》已成為有史以來最暢銷的韓國專輯，以及美國年度第二暢銷的實體專輯，僅次於泰勒絲的正規專輯《情人》。他們還帶來了《LOVE YOURSELF: Speak Yourself to Saudi Arabia》巡迴演唱會；整體而言，這次巡迴演唱會一共售出了 160 萬張門票，並帶來了 1.964 億美元的收入。

12 月的活動開始於海爾希發佈新的單曲〈SUGA's Interlude〉，之後 BTS 跟瑞安·西克雷斯特一起參加在時代廣場舉行，具有代表性的「迪克·克拉克的跨年搖滾夜」，這個慶祝活動來得正是時候，因為當年 BTS 在眾多活動中贏得了大獎，包括告示牌音樂獎、全美音樂獎，以及韓國的 Mnet 亞洲音樂大獎和甜瓜音樂獎。在第 34 屆金唱片獎頒獎典禮上，他們成為第一個獲得實體和數位類別大獎的韓國藝人，業界普遍承認該樂團的成就，已經超越了他們之前的所有藝人。

MAP OF THE SOUL: 7

當他們進入第七個年頭時，BTS 的職業生涯持續成長與茁壯，而且沒有跡象顯示他們會放慢前進的腳步。儘管韓國的義務制兵役似乎阻撓了他們的未來發展，但是 BTS 已經透過 2018 年的續約，表示他們會繼續一起

工作一段時間，他們並於 2020 年 2 月發佈《MAP OF THE SOUL: 7》，這是一部表達友誼的專輯，獻給他們七位過去七年一起努力的職業生涯。對於《MAP OF THE SOUL: 7》，這七位團員回歸了與《WINGS》和《LOVE YOURSELF 結 'Answer'》相同的正規專輯發行風格，獨唱跟單曲的選擇更著重在小組成員之間的平衡與協調，並透過發行單曲〈Black Swan〉和〈ON〉反思他們的職業生涯，單曲〈ON〉也曾特別跟澳洲歌手希雅合作發行另一個數位版本。這首歌曲在《MAP OF THE SOUL》的世界巡迴演唱會之前發表，該巡迴演唱會安排在世界各地許多露天體育場和室內體育館進行表演，作爲「LOVE YOURSELF: Speak Yourself」的主要後續活動，儘管多場演唱會最後因爲 COVID-19 的疫情影響而取消。

　　《MAP OF THE SOUL: 7》專輯整體探索了作爲 BTS 成員的意義，無論是在個人層面、團隊層面，或是在公衆場合裡，它的發行展示了該樂團迄今爲止最引人注目的一些精彩時刻，包括在美國電視節目上表演的鏡頭，還有與詹姆斯・柯登在《深夜秀》中的《車上卡拉OK》露面，以及參加吉米・法倫主持的《今夜秀》，在節目中紀錄了他們抵達紐約市中心的中央車站，並且第一次在電視上表演〈ON〉這首單曲。作爲美國黃金時代的核心象徵，中央車站變成 BTS 的表演舞台，凸顯這群來自韓國的藝人，如何在娛樂圈努力克服由地理疆界跟語言隔閡所創造出來的巨大障礙。《MAP OF THE SOUL: 7》成爲該樂團在《告示牌》兩百大專輯榜上的第四名，並在許多其他國家的排行榜上登上榜首，全球銷量超過 400 萬套，〈ON〉成爲 BTS 在百大單曲排行榜上的第一支前 5 名歌曲，2020 年 3 月 7 日首次亮相就登上排行榜的第四名。

　　隨著一支又一支的熱門歌曲不斷出現，越來越多的線上影片持續發佈，BTS 的事業也順利發展，防彈少年團不斷向全世界的歌迷們展示如何愛惜自己，並且探索自己的心靈深處。來自韓國的防彈少年團眞正爲他們的職業生涯付出了他們的血汗和淚水，並取得了成功，在他們的身影背後留下一個完全不同的世界。

BTS 和
BTS AND

第四章

THEIR COLLABORATORS
他們的合作者

官方角色
主唱、演員

防彈少年團出道時的年齡
20歲

家鄉
韓國果川市

김석진

出道後，非BTS專輯的
獨唱發行作品（不包括封面）：

2016
與V合唱的〈IT'S DEFINITELY
YOU〉
《花郎》配樂

2019, SOUNDCLOUD
"TONIGHT"

　　Jin 出生於首爾郊外的京畿道果川市，他一向以工作勤奮而著稱，是防彈少年團中進步最多的成員，不管是歌唱還是表演的能力上。在加入樂團之前，他一直努力磨練演技，但是並沒有接受過正式的舞蹈或歌手訓練，直到被 Big Hit 娛樂發現了他的潛力。

　　作為防彈少年團中最年長的成員，Jin 被認為是該樂團的「門面擔當」，他的綽號是「世界帥哥」，因為他的俊美長相，使他拍攝的相片跟影片在眾多場合中備受歡迎。2017 年畢業於建國大學電影藝術學系，繼續在漢陽大學攻讀網路研究所。他備受歡迎的原因包括他的高亢歌聲、俊美長相，還有唱歌的音調，他曾對外界透露，某天在他上大學的路上，一位 Big Hit 娛樂的街頭選角經紀人找上了他，從此作為 BTS 其中一位成員的命運，就與他所學的電影藝術領域交織結合在一起。

　　Jin 以他的幽默感而聞名，尤其是他的「老爸級冷笑話」跟雙關語，並且是一個真正的美食家，熱愛飲食和烹飪。他在 2015 年 5 月 20 日推出的 BANGTANTV 頻道上，擁有自己的網路系列節目，名為「Eat Jin」。在每一集中，他都會展示他正在吃的食物，這是韓國常見的線上直播模式，稱為吃播或「mokbang」，字面的意思是「吃（飯）播（放）」。多年來，他一直持續地拍攝這些影片，讓 ARMY 成為自己的烹飪鑑賞家。

　　他在 2019 年 BTS 出道六週年慶祝活動中，發行了他的第一首非專輯獨唱歌曲，即令人回味的〈Tonight〉。多年來，Jin 經常與 ARMY 分享他對蜜袋鼯和狗的熱愛，而〈Tonight〉這首歌就是為了獻給他的寵物，用最真摯的方式向它們表達感謝。

　　Jin 在 BU 的故事中扮演著關鍵的角色，並且展示了他身為一名演員的才華，同時在該樂團的許多 MV 中擔任主角，而他真實身份 Seokjin 投射在《SAVE ME》網路漫畫中，則是這部網路漫畫系列的主角。

ENTER THE WORLD OF

SUGA

也被稱為
「AGUST D」和「GLOSS」

官方角色
饒舌歌手、作曲家、製作人

防彈少年團出道時的年齡
19歲

家鄉
韓國大邱

민윤기

　　來自韓國第四大城市大邱，機智又口齒伶俐的 SUGA，在聽到韓國首支雷鬼二重唱 Stony Skunk 的音樂後，開始對饒舌音樂產生了興趣。在加入 Big Hit 娛樂之前，他本來是嘻哈團體 D-Town 中的一員，是一名被稱爲「Gloss」的地下饒舌歌手。他參加了 Big Hit 娛樂在 2010 年舉行的「Hit It」試鏡，最初的目標是在家鄉努力工作後成爲一名製作人，最終加入了後來的防彈少年團，他是第二位加入 BTS 的成員。在他的個人混音帶《Agust D》裡的一首歌曲〈724148〉，他暗示當初因爲房時爀是一名聲譽卓著的詞曲作者，所以才促使他去參加試鏡。他現在的藝名是籃球術語「得分後衛」（shooting guard）的縮寫，由於他是這項運動的粉絲，也因爲他的名字在韓語中發音爲「Shoo-ga」，還有他的膚色很像糖的顏色。

　　SUGA 以直爽但深情的態度而聞名，是該樂團年紀排名第二的成員，也是最直言不諱的一位。在他作爲詞曲作者的整個職業生涯中，他寫過不少關於韓國政治的歌曲，例如他爲另一位 D-Town 成員 Naksyeon 製作的歌曲〈518-062〉，講述了 1980 年發生在韓國城市光州的民主化運動，以及隨之而來的武力鎮壓。他還撰寫關於自己心理健康狀況的歌曲，深入研究個人的心靈層面領域，並在《Agust D》這張專輯裡分享了他與焦慮跟憂鬱的奮鬥過程。

　　憑藉著對自我身份的認知，以及作爲世界知名人士的強烈理解，SUGA 在加入 BTS 之前就一直不斷地製作音樂作品，並且一直是指導該樂團音樂風格的關鍵人物。近年來，這位歌聲深沉的饒舌歌手開始爲 BTS 以外的藝人製作歌曲，包括 Epik High，這是他過去曾將其視爲追求饒舌歌手職業生涯的主要動力。2017 年他因製作 Suran 屢獲殊榮的熱門歌曲〈Wine〉而獲得了很多的認可和讚譽，並於 2018 年被選爲韓國音樂著作權協會（KOMCA）的正式成員，以表揚他作爲 BTS 和其他藝人詞曲作者的角色。

發佈個人作品：

他為BTS以外的其他人
寫的歌曲：

2016

《AGUST D》

2017

SURAN的〈WINE〉

2020

海爾希的〈SUGA'S
INTERLUDE〉

2019

李素羅的〈SONG REQUEST〉
SUGA參與饒舌配唱

2019

EPIK HIGH的
〈ETERNAL SUNSHINE〉

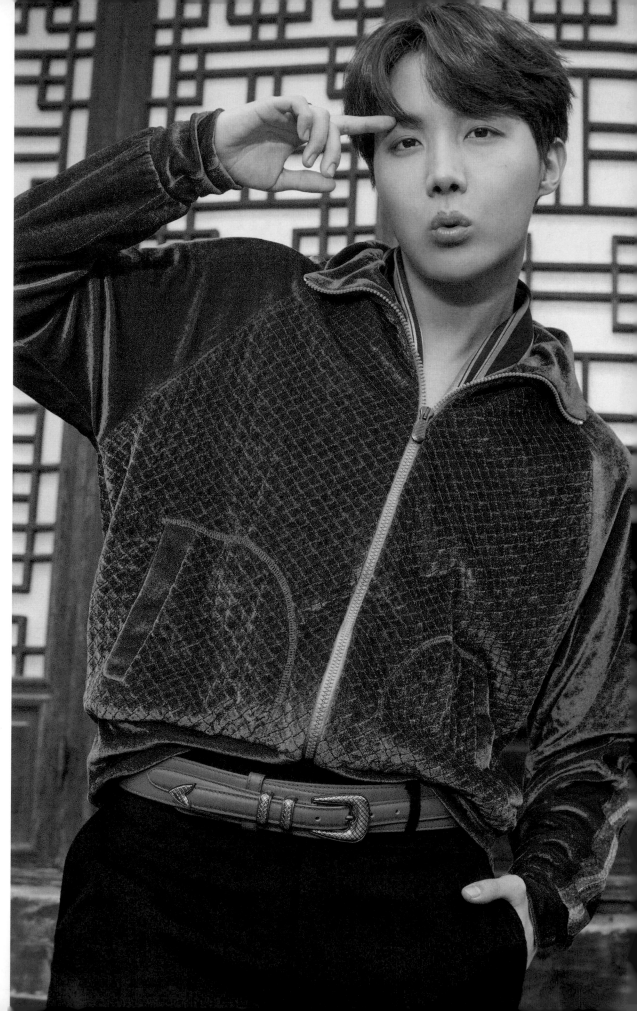

ENTER THE WORLD OF

HOPE
JOUE

官方角色
饒舌歌手、舞者、編舞

防彈少年團出道時的年齡
18歲

家鄉
韓國光州

個人作品：

2018
《HOPE WORLD》

2019
〈CHICKEN NOODLE SOUP〉
貝姬.G合作演唱

정호석

　　J-Hope 從初中一年級就開始跳街舞，並迅速在光州以及其他地區以地下舞者的身份聲名遠播。他尤其以跳霹靂舞的技巧著稱，特別是他的機械舞（Popping）、街頭舞蹈（krumping）和自由舞蹈的動作。他就讀於大邱偶像培訓學校光州「Joy Dance Academy」舞蹈學院（也稱爲 Joy Dance Plugin Music Academy），許多其他頂級 K-Pop 明星都曾就讀於此。當 J-Hope 還是一名地下舞者時，曾是地下舞蹈團隊 Neuron 的一員，而且獲得了相當不錯的名聲，當時他使用的藝名是「Smile Hoya」。他在 2009 年參加了 JYP 娛樂的試鏡，雖然他的試鏡結果名列前茅，但是最終並沒有收到該公司的加入邀請，反而在 2010 年加入了 Big Hit 娛樂，當時該公司正在籌備一支嘻哈樂團。在拍攝《BTS's American Hustle Life》的期間，他透露在 BTS 原始陣容的七名成員中，他是唯一會跳舞的人。在 2013 年 BTS 正式出道之前，他以「BTS 的鄭號錫」名義，出現在 2AM 的趙權所主唱的〈Animal〉之中，並與主唱一起饒舌歌唱。

　　被認爲是友善和幸福的化身，J-Hope 具有容光煥發、努力勤奮的個性，與他在舞台上帶來的能量非常符合，被認爲是團隊中主導氣氛的靈魂人物。自從樂團成立之初，他就參與了自己饒舌作品的創作，多年來，他越來越積極地爲 BTS 創作音樂。2018 年，他發行了他的第一張混音帶《HOPE WORLD》，成爲當時在《告示牌》兩百大專輯榜上排名最高的韓國藝人，當時排名第 63 名，然後在第二週又上升到第 38 名。次年，他又再次創造了歷史，成爲 BTS 第一個以個人專輯的歌曲出現在百大單曲榜榜單的成員，當時與貝姬·G 合作的〈Chicken Noodle Soup〉，首次亮相就出現在第 81 名。這首歌是對 2006 年由 Webstar & Young B（與 AG，也被稱爲 the Voice of Harlem 合作）所演唱的熱門歌曲致敬，於 9 月 27 日發佈，後續還舉辦了一連串全球舞蹈挑戰賽。

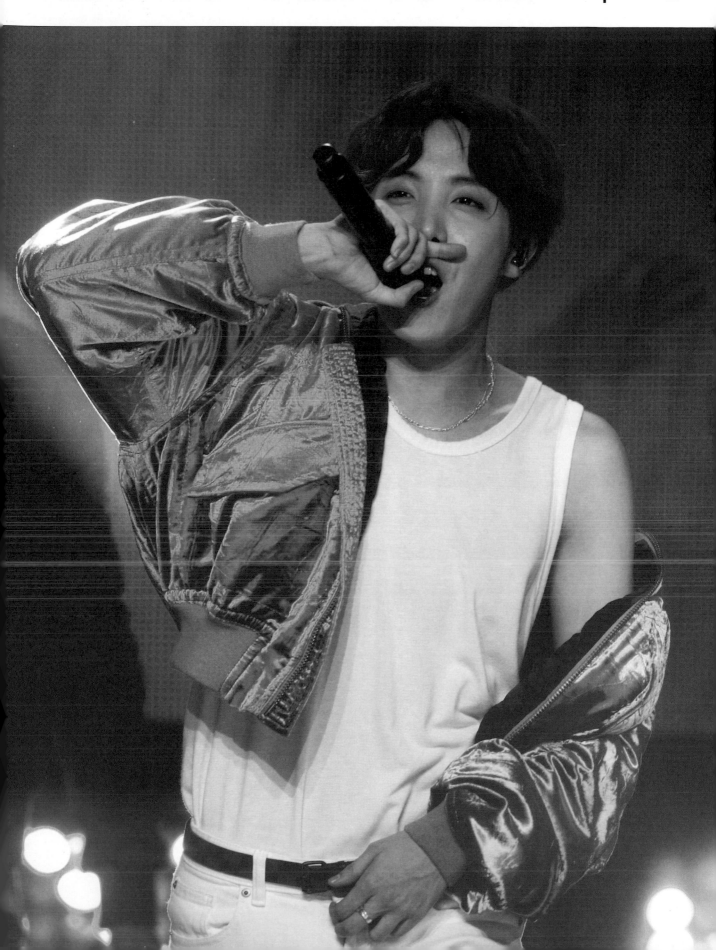

「我是你的希望，你是我的希望，我是J-Hope。」

金南俊
1994年9月12日

也被稱為
RUNCH RANDA和
RAP MONSTER

官方角色
隊長、饒舌歌手、
作詞家、作曲家

防彈少年團出道時的年齡
18歲

家鄉
韓國一山

김남준

　　RM 是防彈少年團的第一位成員，以前曾使用藝名 Rap Monster 在外表演，受到美國饒舌歌手阿姆的啟發，開始說唱他的人生故事，從而追求歌手的職業生涯。透過嘻哈音樂團體 The Untouchable 隊長 Sleepy 的介紹，RM 引起了房時爀的注意。Sleepy 那時候已經注意到，雖然 RM 當時還只是一位地下饒舌歌手，但是他很努力地想要在嘻哈界嶄露頭角，於是他幫忙 RM 聯繫了房時爀。RM 當時使用的藝名是 Runch Randa，是地下饒舌樂團「大南協」（韓文原文是「대남조선힙합협동조합」，也被稱爲「Great Southern Joseon Hip-Hop Cooperative」）的成員，其中包括許多著名的韓國嘻哈歌手，包括 Big Hit 製作人 Supreme Boi、饒舌歌手 Iron 和 Topp Dogg 的 Kidoh。他還與當時被稱爲 Nakseo 的 Zico 合作，Zico 後來成爲男子樂團 Block B 的隊長，在地下嘻哈界表演的過程中，RM 逐漸地建立了聲譽，最後讓他加入了 Big Hit 娛樂。作爲防彈少年團的創始成員，RM 是該樂團的領導者，並且經常在他們出國的時候代表 BTS 對外發表聲明，這主要是由於他的英語程度較佳，他說這是他從觀看《六人行》的英語對話中而學到的能力。

　　作爲 BTS 的主要詞曲作者之一，RM 扮演了一個非常關鍵的角色，而且多年來他也一直跨界合作，在其他著名韓國與國際歌手的歌曲中出現。在樂團的整個職業生涯中，他自己就發佈了一張混音帶專輯、一張播放清單加上幾首獨唱的單曲，甚至在加入 BTS 之前，他就曾爲前 Big Hit 女子樂團 GLAM 寫過歌曲，其中包括許多粉絲喜愛的歌曲〈Party（XXO）〉，這首歌因爲強調支持 LGBTQ+ 主題的歌詞而備受讚譽。他也在多檔綜藝節目中展現他過人的邏輯推理能力，在韓國娛樂圈中享有「智者」的美譽，自曝智商 148，堪稱天才的水準。不過他在防彈少年團和 ARMY 中也因其肢體笨拙和經常放錯東西的習慣而廣爲人知。他在 2018 年所發表的播放清單《Mono.》，發行後在《告示牌》兩百大專輯榜上排名第 26 名，這是迄今爲止韓國獨唱歌手所創下的最高紀錄，打破 J-Hope 之前保持的第 38 名紀錄。

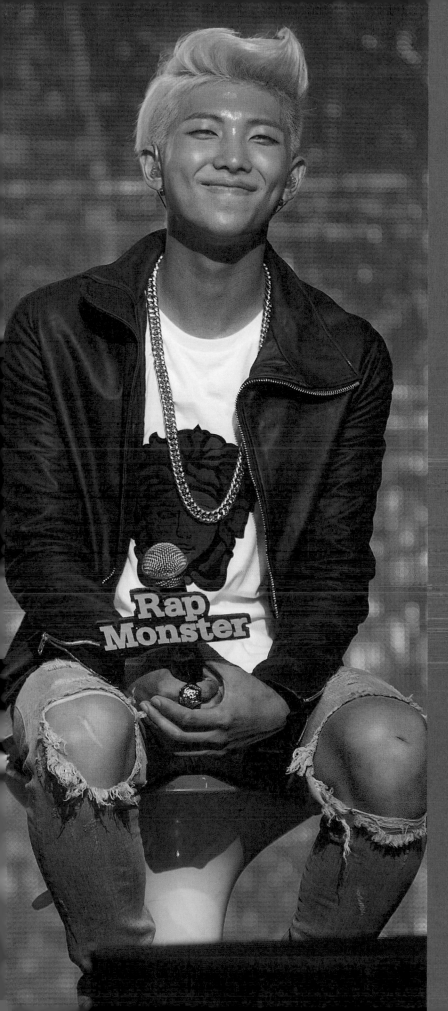

個人發表作品：

2012
為GLAM寫的
〈PARTY（XXO）〉

2013
為GLAM寫的
〈I LIKE THAT〉

2015
RM與華倫G合作的〈P.D.D.〉
（請不要死）

與曼蒂．文特里斯合作的
〈FANTASTIC〉
電影《驚奇4超人》韓國宣傳歌曲

與MFBTY合作的
〈BUCKUBUCKU〉EE、RM
和DINO-J合作演唱

歌手PRIMARY的〈U〉
權珍雅和RM合作演唱

2017
〈ALWAYS〉

〈CHANGE〉威爾合作演唱

〈CHAMPION（REMIX）〉
打倒男孩主唱，RM為合作歌手

2018
播放清單《MONO.》

〈TIMELESS〉醉虎幫主唱，
RM為合作歌手

2019
〈CRYING OVER YOU
（REMIX）〉HONNE主唱、RM
& BEKA為合作歌手

ENTER THE WORLD OF

朴智旻
1995年10月13日

官方角色
歌手、舞者、編舞

防彈少年團出道時的年齡
17歲

家鄉
韓國釜山

個人作品：

2018
〈PROMISE〉

박지민

　　Jimin 本來是一名舞者，後來成爲歌手，他在釜山的國中跟高中唸書時，都是主修現代舞。在釜山藝術高中就讀期間，他參加了 Big Hit 娛樂公司的試鏡，並於入選後搬到了首爾。作爲樂團正式陣容的最後一位成員，他跟 V 以及 JungKook 三位，都是被統稱爲忙內線的最年輕成員。他以明亮、可愛的個性而聞名，經常在社群媒體上與粉絲分享最新消息，並與其他幾位流行的 K-Pop 偶像保持著良好的友誼關係，包括 SHINee 的泰民、EXO 的 Kai 和前 Wanna One 的河成雲。他們因爲常常穿著羽絨服而被統稱爲「Padding Squad」。

　　Jimin 因其魅力四射的舞台表現而備受喜愛，他被團隊中的其他人公認爲是最努力工作的成員和最極端的完美主義者，這些年來他在鏡頭前後都經常表現出這些特質。儘管 BTS 的所有成員都致力於他們的作品與事業，但是 Jimin 不斷驅使自己提升本身的能力，使自己從一名熟練的舞者成長爲一位極具天賦的歌手，並以其富有表現力、清脆的音色而聞名。Jimin 也是教育的倡導者，他向釜山地區的學校贈與了超過 100,000 美元的捐款，希望用這一筆錢來幫助並支持學生的課業。

　　儘管他在 BTS 之外還沒有太多的歌曲創作或獨唱的經驗，但是 Jimin 於 2018 年 12 月 31 日（在韓國）與粉絲分享了他的第一首獨唱歌曲，向 ARMY 獻上甜蜜的禮物，跟大家一起告別這個具歷史意義的一年。這是一首在線上音樂平台 SoundCloud 上免費分享的歌曲，它迅速地打破了該網站的首日串流播放紀錄，擊敗了之前的紀錄保持者德瑞克。

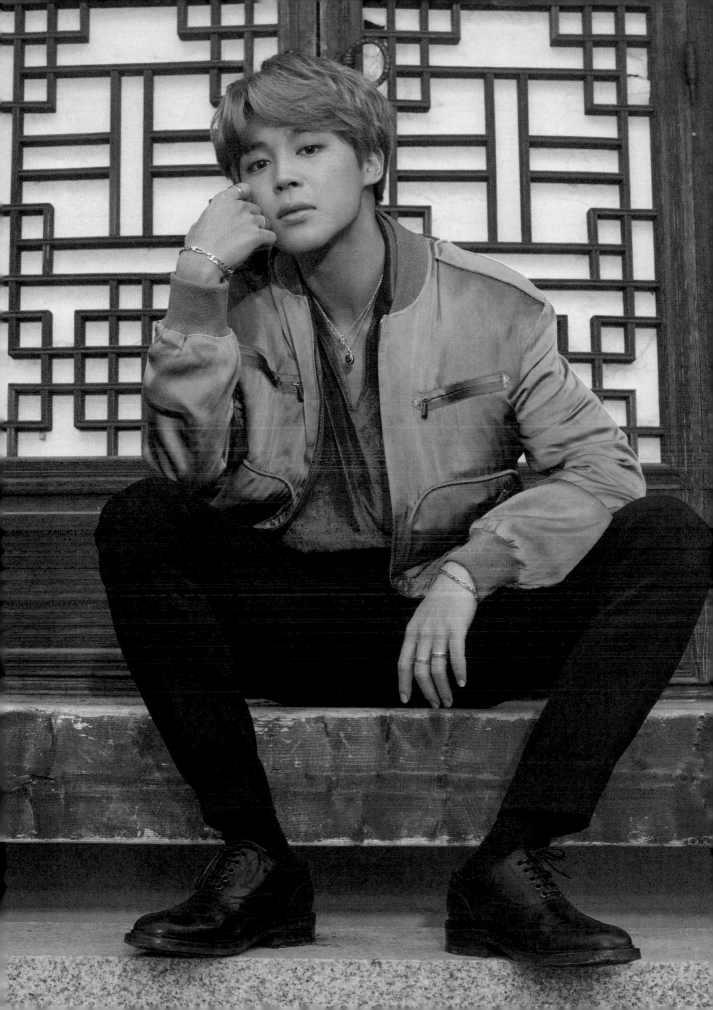

金泰亨
1995年12月30日

官方角色
歌手、演員

防彈少年團出道時的年齡
17歲

家鄉
韓國大邱，後來在居昌郡長大

個人作品：

2016
〈IT'S DEFINITELY YOU〉
與JIN一起合唱
《花郎》配樂

2017
〈4 O'CLOCK〉與RM一起合唱

2019
〈SCENERY〉

〈WINTER BEAR〉

2020
〈SWEET NIGHT〉

김태형

　　嗓音深沉、深情款款的金泰亨，在大邱參加試鏡之後就加入了 Big Hit 娛樂，希望能夠努力以歌唱闖出一番事業。與防彈少年團的其他成員不同，他在出道前並不爲公衆所知，也沒有出現在任何出道前的影片或社群媒體的內容中。他所取的藝名 V，雖然表面上是爲了鼓勵樂團獲得「勝利」，實際上他被定位爲這個樂團的隱藏王牌。

　　V 一直都很喜歡音樂，而且特別喜歡爵士樂，V 在他的成長過程中曾經學習演奏薩克斯風，並將這種深情的精神帶入了他的職業生涯，多年來發展出他獨特的沙啞音色。他更以其古怪、多變的個性而聞名，是一位名符其實的歌手，並且他也是樂團在進行國際巡迴演出時，還會定期參觀博物館的幾位成員之一。作爲一名眞正的藝術鑑賞家，他還經常與粉絲分享他喜歡的藝術品跟他自己的攝影作品。隨著他成爲防彈少年團的成員，他在 2016 年開始探索演員生涯，當時他出演了韓國歷史電視劇《花郎》。2018 年，來自該組合的《LOVE YOURSELF 轉 'Tear'》專輯，單曲〈Singularity〉被多家西方媒體的年終榜單認爲具有新靈魂樂的風格，同時也認同這是一首帶著令人回味歌聲的傑出曲目。2019 年，他透過樂團的 SoundCloud 官方帳號發行了他的第一首非專輯獨唱歌曲〈Scenery〉。

　　V 讓紫色成爲代表 BTS 跟 ARMY 之間特殊關係的顏色，2016 年 11 月，在 BTS 第三次的 Muster 粉絲見面會上，V 創造並賦予「I Purple you」這個詞彙的意義。對於 V 和全世界數百萬的粉絲們來說，紫色現在代表著信任以及長時間的彼此相愛。「我們將永遠信任你，並與你一起踏上『生活與工作』的未來之路，」他說。「大家不要只是遠遠地支持我們，而是要牽著我們的手跟著我們走，這樣我們就能一起走上高峰，創造美好的事物。」

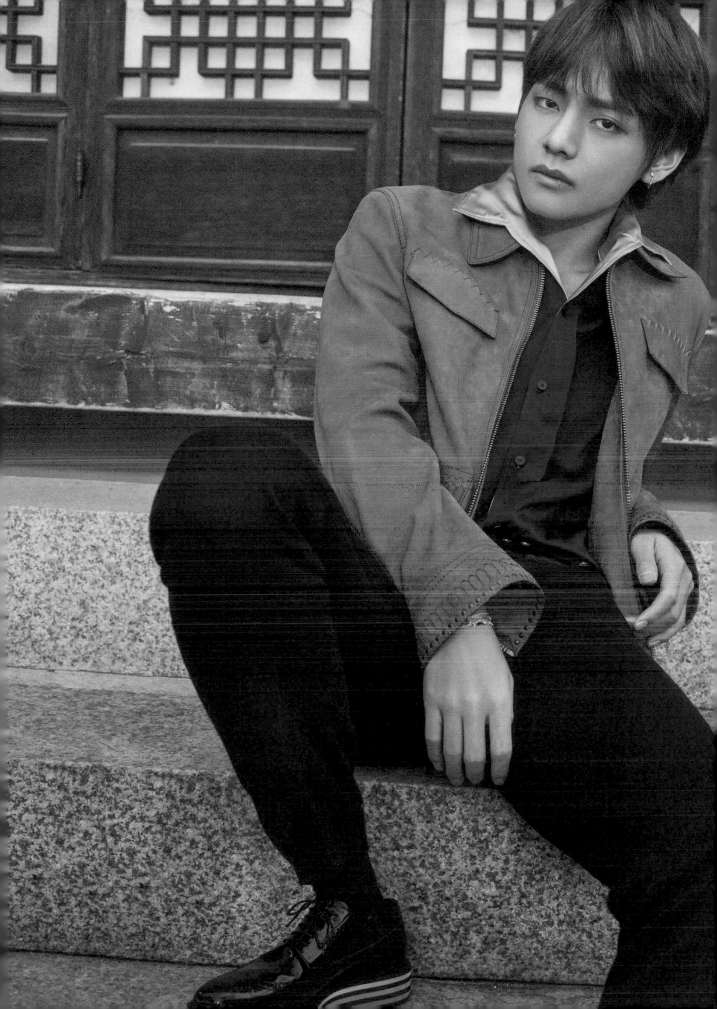

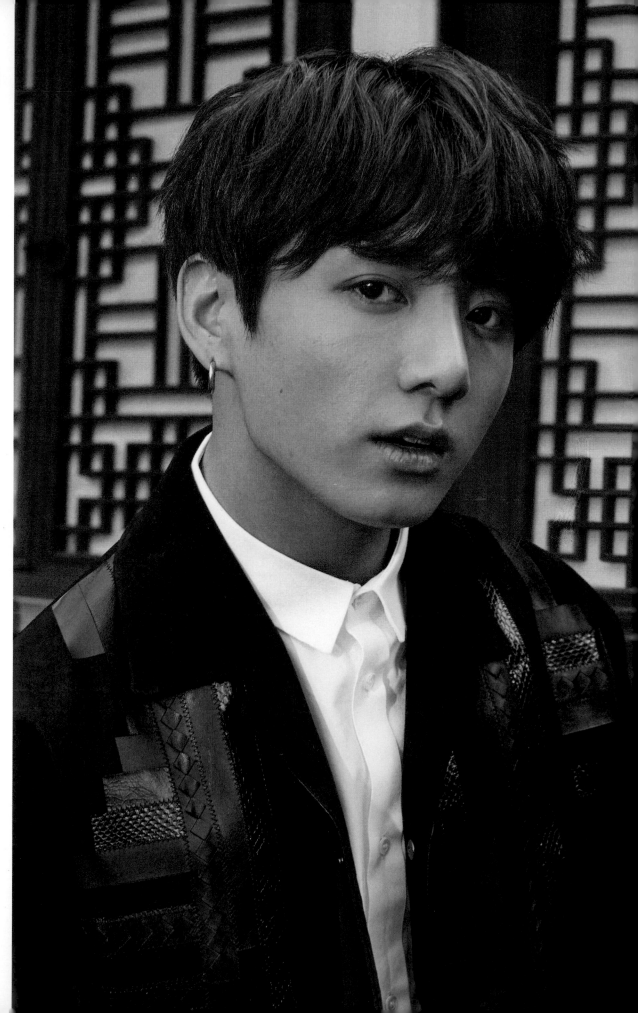

ENTER THE WORLD OF

JK

JUNGKOOK

田柾國
1997年9月1日

官方角色
歌手、饒舌歌手、舞者

防彈少年團出道時的年齡
15歲

家鄉
韓國釜山

전정국

　　Jungkook 中是樂團最年輕的一位成員，通常被稱爲「黃金忙內」，因爲「忙內」是韓語中用來指稱群體關係中最年輕的成員，通常指家裡的老么。2011 年，憑著他從小就表現出足以成爲一名歌手、舞者跟說唱歌手的天賦，這位充滿活力的表演者參加了韓國選秀電視節目 Superstar K3 的試鏡。雖然最後並沒有進入決賽，但是他在試鏡節目裡深情地闡釋了歌手李知恩的〈Lost Child〉和 2AM 的〈This Song〉，傑出的表現迅速地在整個娛樂界流傳──現在還可以在 YouTube 上找到，據報導，他最終收到了七家不同娛樂公司的邀請。

　　由於被 RM 的魅力所吸引，他最後決定接受 Big Hit 娛樂公司的邀請，Jungkook 在 2013 年 6 月 BTS 出道之前就開始投入大量的時間進行培訓，包括前往洛杉磯學習舞蹈。他和其他幾位 BTS 成員都曾受到 BIGBANG 的影響，特別是 G-Dragon 的卓越演出，成爲促使他追求歌手生涯的原因之一。

　　Jungkook 被公認爲是一位多才多藝的天才歌手，他一直在衆人注目的眼光下長大，多年來持續磨練出相當可觀的技能與實力。他也因爲在該樂團的社群媒體上報導韓國和國際歌手的新聞而深受喜愛。以他身爲歌手的身份來說，自 BTS 成立以來，他就因爲翻唱多首歌曲而讓人驚艷並備受讚譽。2017 年，他開始發行自己製作的短片，透過他的工作室「G.C.F」或稱爲「Golden Closet Films」，記錄團隊的職業生涯。

　　Jungkook 在銷售日常生活中與他相關的產品時，常常帶有一種神奇的魔力：比如他如果喝某種品牌的葡萄酒，或是提到他使用了某一種衣物柔軟精（Downy）的時候，常常會讓粉絲瘋狂地購買該產品。

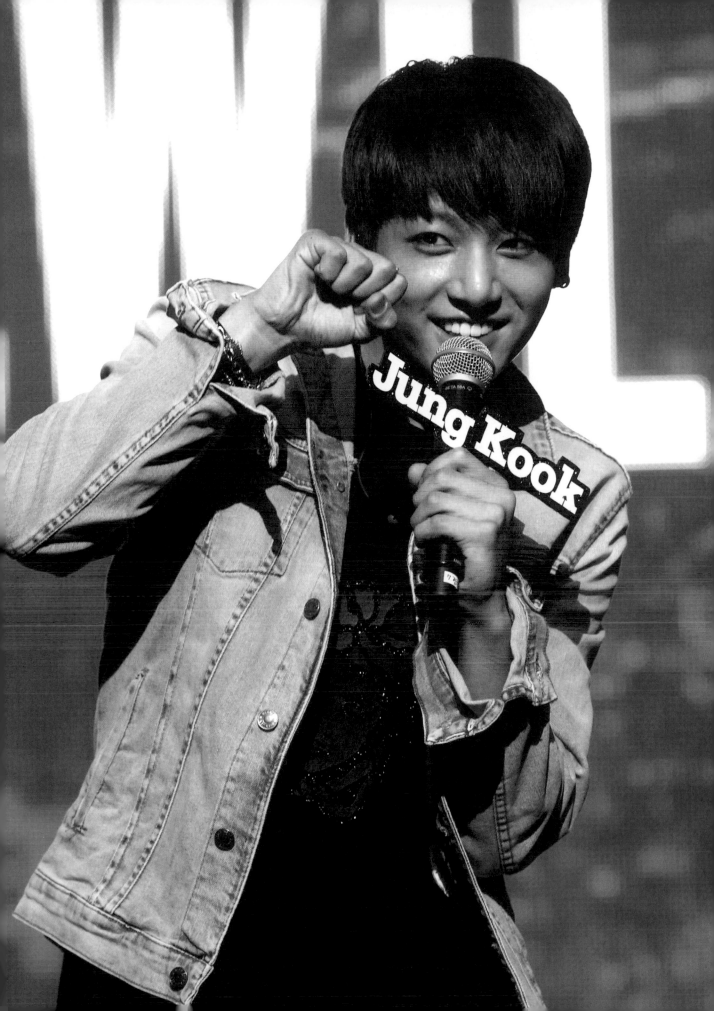

Jung Kook

音樂創作

房時爀

他是 Big Hit 娛樂公司的創始人兼公司共同執行長,綽號「Hit man」的房時爀創立了 BTS,在規劃防彈少年團的成名之路跟音樂製作上,扮演了不可或缺的角色。他也被大家稱爲「Bang PD」(PD 是韓國娛樂界的一個常見縮寫,意思是「製作人」),或是 BTS 背後的男人——他們的名字被稱爲 Bangtan Sonyeondan 並不是沒有理由的。在 90 年代跟 00 年代初期,他爲 JYP 娛樂公司的創辦人朴軫永(也被稱爲 J.Y. Park)工作,一舉在 K-Pop 世界中成爲名人。當時主要擔任作曲和編曲的房時爀,爲 g.o.d、Rain 和 Wonder Girls 等熱門團體創作了不少歌曲,另外他也爲一些韓國最著名的歌手創作音樂。他於 2005 年創建了 Big Hit 娛樂公司,並在 2010 年成立了防彈少年團。他在 BTS 的整個職業生涯中,一直擔任 BTS 的執行製作人,截至 2019 年 8 月,在韓國音樂版權協會(韓國音樂版權協會)的紀錄中,以他的名字註冊的歌曲有將近 700 首。

除了這七位 BTS 的成員之外,其實還有許多重要的幕後人物支持著這個樂團的成功事業。大部分 BTS 演唱的歌曲都是由房時爀、Supreme Boi、Pdogg 或 Slow Rabbit 所共同製作,而 Adora 則是最近才加入並成爲一位被大力讚賞的合作伙伴。BTS 也定期與 Hiss Noise、DOCSKIM、Brother Su 等歌曲製作人或是其他擁有著名唱片作品的人合作。從《LOVE YOURSELF》時代開始,BTS 有越來越多的機會跟西方詞曲作者合作,例如加拿大音樂製作人,被稱爲「DJ Swivel」的 Jordan Young、製作人 Candace Nicole Sosa、美國歌手與作曲家 Melanie Joy Fontana、美國詞曲作者 Ali Tamposi 和製作人 Roman Compalo。

Supreme Boi

申東赫曾經差一點就成爲防彈少年團的成員,現在則是該樂團的其中一位製作人。作爲一名饒舌歌手跟地下嘻哈歌手,他本來也在原始樂團的名單中,只是後來 Big Hit 選擇將樂團重組變爲更典型的偶像團體,而不是原本以嘻哈音樂爲重心的團隊。他爲 BTS 寫了許多嘻哈風格明顯的歌曲,包括許多他們早期的單曲,例如〈No More Dream〉跟〈N.O〉,還有比較晚期發表的「饒舌接力」系列。

Pdogg

自 BTS 出道之前就開始跟他們密切合作的詞曲作者姜孝元（又叫 Pdogg），在防彈少年團的職業生涯中扮演了非常重要的角色，也是協助他們打造出專屬音樂的最重要人士之一。剛開始正式工作的時候，他曾爲著名音樂團體 8Eight 跟林正姬（也被稱爲 J-Lim）等藝人作曲；他們最後都加入了 Big Hit 娛樂公司。在 BTS 出道之前，Pdogg 曾經爲 2AM、8Eight、趙權、Teen Top、李賢、簡美姸、徐仁國和 GLAM 等歌手作曲。自從《2 COOL 4 SKOOL》於 2013 年發表之後，他編寫了 BTS 大部分出版的唱片，而他爲該樂團所編寫的許多單曲也都登上了排行榜的榜首。透過與防彈少年團的合作，他在韓國年終頒獎典禮上獲得了多項大獎，並於 2019 年初，被披露在 2018 年透過了韓國音樂版權協會，他是從版稅中獲得最多收入的詞曲作者。

Slow Rabbit

權道亨，又名 Slow Rabbit，是另一位自 BTS 成立之後就持續合作的製作人。他創作了許多樂團作品中感覺較浪漫跟柔和的歌曲，也因此受到大家的喜愛，有些比較不受重視的單曲也是出自他的作品，他爲歌曲所付出的心力在 BTS 的唱片中能夠清楚地感受到。與房時爀或 Pdogg 不同，在 BTS 出道的時候 Slow Rabbit 才剛開始成爲一位詞曲作者。在他的職業生涯中，大部分的時間都是爲 BTS 的專輯創作歌曲，近年來，他也會跟成員們一起創作獨唱歌曲。他與 SUGA 都被認爲是 Suran 著名歌曲〈Wine〉的詞曲作者，並參與創作了 Jimin 的〈Promise〉和 Jin 的〈Tonight〉。他也是 TOMORROW X TOGETHER 首張專輯的重要創作推手，他們在 2019 年 3 月出道，是繼 BTS 之後 Big Hit 娛樂所推出的第一個新樂團，Slow Rabbit 爲他們製作了首張單曲〈Crown〉。

Adora

作爲 BTS 唯一經常合作的韓國女性製作人，Adora 是最近才開始跟防彈少年團合作的詞曲作者之一，儘管以她的本名朴秀賢在韓國音樂版權協會註冊的第一首歌曲，其實是在 2013 年 Topp Dogg 的首張專輯中 [11]。關於她的背景鮮爲人知，但是根據韓國音樂版權協會的紀錄，她爲 BTS 所創作的第一首歌曲是 2016 年《WINGS》的〈Interlude: Wings〉。她甜美圓潤的和聲音調可以在數首 BTS 的單曲中聽到，尤其是在《LOVE YOURSELF》時代，在這段期間內，她是所有詞曲作者的領導者。

Hiss Noise

Hiss Noise 是一位很少在公衆場合露面的 Big Hit 詞曲作者，自《LOVE YOURSELF》時代以來，他主要的工作就是跟 BTS 的成員們一起製作歌曲。他也是好幾首獨唱歌曲的共同詞曲作者，包括 BTS 饒舌歌手在線上音樂平台 Soundcloud 上發佈的一次性混音帶或單曲，還有正式發行專輯裡的歌曲，例如〈Magic Shop〉和〈Intro: Persona〉。截至 2019 年底，他在韓國音樂版權協會上正式收錄了 9 首 BTS 歌曲和 1 首 TXT 歌曲，同時他也是好幾首 BTS 歌曲的數位版本編輯者，協助提供樂團額外的製作工作支援。

BTS 和他們的合作者

視覺設計

孫成德

防彈少年團舞蹈表演元素背後的關鍵人物，孫成德是 Big Hit 娛樂的表演總監。他從 BTS 出道前就開始跟他們一起工作，並爲 BTS 的許多單曲跟表演進行編舞。他也在舞蹈工作坊教學生跳舞，甚至到美國巡迴指導舞者的動作。他還因與 BTS 的合作而在韓國贏得了多個獎項。

Lumpens

以「追求視覺與聽覺的夢幻感」爲口號的 Lumpers 影片團隊，是由 Yongseok Choi、HyeJeong Park、Guzza 和 尹智慧所組成，在防彈少年團成立後的大部分時間都與他們並肩作戰。Lumpens 的創意團隊跟這個七人團體的合作，開始於 2014 年的一批音樂影片，包括〈Boy In Luv〉和〈Just One Day〉，以及幾首日語重唱版本，包括 BTS 的首張單曲〈No More Dream〉。Lumpens 製作了 BTS 的大部分音樂影片故事，而且把 BU 創意故事相關的視覺體驗變得具象化。除了與 BTS 進行多樣化的合作，製作整個團隊或是個別成員的音樂影片之外，Lumpens 也參與了該團隊的一些宣傳活動，並爲許多其他的韓國著名歌手創作了影片，包括宣美、泫雅、Wonder Girls、李孝利、Sistar、MFBTY 和醉虎幫等等，另外還有其他相關藝人如 IU、Block B、INFINITE、Rain、趙容弼等人。

GDW

就跟 Lumpens 一樣，GDW 是一家總部位於首爾的創意內容製作公司，爲 BTS 創造出許多具有視覺震撼力的音樂影片。攝影指導南賢佑（拍攝〈Blood Sweat & Tears〉、〈Fire〉和〈Save Me〉等等）以及導演 Woogie Kim（拍攝例如〈Mic Drop（Remix）〉、〈Not Today〉、〈Save Me〉等等）多年來在製作 BTS 的影片過程中扮演了重要的角色。GDW 的團隊同時也爲宣美、東方神起、Red Velvet、NCT、尹未來、太陽、Crush、泫雅等其他藝人創作了許多令人著迷的音樂影片。

尹碩晙

　　前商務長尹碩晙於 2019 年成為 Big Hit 娛樂公司的共同執行長，目前領導著 Big Hit 的業務部門，近年來 BTS 和 Big Hit 藝人的商業營收能夠如此成功，絕大部分的原因都應該歸功於他。他被提升到新職位之後，成為幫公司積極推廣業務背後的「隱形推手」，並且因為帶頭引領藝人建立「以影片為基礎、以粉絲為導向」的多樣化內容，受到大家一致的推崇，並因此讓公司取得了難能可貴的成功。[12]

Zanybros

　　Zanybros 是韓國最著名和最多產的影片製作公司之一，由導演 Hong Won-ki 和攝影師 Kim Jun-hong 於 2002 年創立。多年來，Zanybros 團隊在韓國娛樂業製作了數百部廣為流行的影片，並且也為其他的亞洲音樂市場提供服務。他們是防彈少年團首次亮相內容背後的重要團隊，Hong Won-ki 是〈No More Dream〉、〈We Are Bulletproof Pt. 2〉和〈N.O〉音樂影片的導演，也是這些歌曲能夠如此成功的幕後大功臣。從那以後，防彈少年團偶爾還是會與 Zanybros 合作製作影片，例如〈War of Hormone〉和〈Come Back Home〉。

Jiyoon Lee

　　Jiyoon Lee 是創意設計公司 Studio-xxx 的創始人，好幾張 BTS 專輯包裝形式背後的想法都是出於他的設計，同時該工作室也與其他許多歌手進行合作。Studio-xxx 最有名的成就之一，就是他們創造了《花樣年華 pt.1》與《花樣年華 pt.2》這兩章實體專輯的包裝，上頭炫目的視覺設計讓人著迷不已，並以其浪漫、模糊與蝴蝶效應而聞名。該公司與 BTS 合作製作了從《2 COOL 4 SKOOL》（2013）到《YOU NEVER WALK ALONE》（2017）之間所有的韓國專輯。

HuskyFox

　　HuskyFox 是一家專業的品牌推廣公司，近年來開始與 BTS 合作，最出名的作品就是由這個設計團隊所負責《LOVE YOURSELF》系列的 'Her'、'Tear' 和 'Answer' 三張專輯。HuskyFox 的 Lee Doohee 因為其卓越的藝術指導而獲得 2019 年葛萊美獎最佳唱片包裝獎的提名。儘管最後由 Willo Perron 藉著聖玟森的《Masseduction》專輯而抱走了大獎，但是這次獲得提名還是具有歷史性的意義，因為這是韓國專輯首次在葛萊美獎中獲得提名。

防彈少年團的音樂 2

有風格的
音樂
SOUND WITH STYLE

第五章

BTS 創作音樂的核心理念，就是希望團隊能夠擔任聽眾的保護者。從第一天開始，他們就團結在試圖解決現代青年文化弊端的想法上，隨著他們事業的發展，成員和他們所傳遞的訊息也隨之成長。當然並不是每一首歌都擁有更深一層的含義——有時一首情歌就只是一首情歌，但是隨著樂團出版的專輯數目不斷增加，加上歌曲長度越來越長，他們持續發展的生活與世界觀正在融入新出版的音樂作品中。

　　無論是對抗社會規範、表達浪漫詩意，還是在逆境中讚美自我接納，BTS 都在他們的唱片中編織了厚實的潛在意義基礎。對於一個主要以韓語演唱歌曲的樂團來說，儘管他們的大部分全球聽眾並不會說韓語，但是他們能夠透過音樂超越語言的隔閡，這是一個令人印象深刻的成就。

　　動人的音樂應該要能夠傳遞給全球的所有人，全世界的人無論是誰都能與之產生共鳴，這就是 BTS 的歌曲能夠如此平易近人的原因：對人的愛、對錯誤的抵抗、對彼此的情感，還有對自我意識的反思，這是大部分歌迷都能親身體會的價值，而且不受語言的限制，都可以透過音樂風格跟聲音傳遞來表達。雖然歌詞很重要——詞曲作者的文字創作是有其原因的，但是BTS 或者任何你聽不懂歌詞的歌手，並不會因為人們只想聽懂歌詞輕鬆享受音樂而消失。

　　但幸運的是，防彈少年團的音樂是在全球化的網際網路時代所創作出來的精品，他們的歌曲歌詞已被翻譯成多種語言，讓全世界的聽眾都能理解他們的訊息和詩意的轉折。

　　在他們職業生涯的最初幾年裡，透過音樂歌曲的廣泛發行，支持 BTS 繼續創作音樂的動力一直是他們對「自我」的不斷探索。無論是關於個人的人生道路，還是牽涉到他人與自己的關係，防彈少年團的唱片都充滿了探索性的音樂，反映了他們為時代青年發聲的自我使命。

　　把音樂創作與訊息傳遞交織在一起的想法，其實並不是革命性的創新概念，但是 Big Hit 娛樂卻願意將未來奉獻在這條路上。該公司的口號就是「撫慰心靈的音樂與藝術家」，這樣的理念也被團員們實現在 BTS 的音樂中，其歌詞強調了生活的現實和夢想。無論是像《花樣年華 pt.2》的〈Ma City〉這樣高度傳記性質的歌曲，在這首歌裡這個七人組合唱著他們家鄉的故事；或是他們的首張單曲〈No More Dream〉，歌曲中傳達出直率又叛逆的生活態度；或者像《LOVE YOURSELF 轉 'Tear'》裡的浪漫歌曲〈134340〉，詩情畫意地描繪著矮行星冥王星的模樣，用來表達結束關係

無論是對抗社會規範、
表達浪漫詩意，
還是在逆境中讚美自我接納，
BTS
都在他們的唱片中
編織了厚實的
潛在意義基礎。

時的悲傷，防彈少年團的歌曲似乎總是意在引起聽眾的共鳴。儘管流行音樂在本質上就是需要跟日常生活的酸甜苦辣帶有一些相關性，但是 BTS 卻能以一種貫穿他們音樂作品的真實親密感實現了這個想法。

K-Pop 音樂作品的完美包裝與製作，通常是為了要出口到比韓國相對更大的外國音樂市場——因為該國只有 5100 萬居民，韓國的流行音樂界必須依靠國外產生的收益與粉絲群來保持合理的利潤數字。根據 Big Hit 的創始人房時爀和 BTS 的主要編舞者孫成德表示，有兩個關鍵的因素幫助 BTS 向全球粉絲傳遞了他們的訊息和音樂。[13]

首先，房時爀曾經說過粉絲們主動協助翻譯歌詞是其中一個關鍵原因。在現在這個時代裡，隨著「數位原住民」在近乎即時的通訊軟體中交流，無遠弗屆的粉絲們自動自發地扛起責任，讓世界各地的其他歌迷都能接觸到他們最喜歡的音樂。在 K-Pop 粉絲群中，有許多粉絲和網站致力於翻譯每一首歌的歌詞。韓國音樂公司也越來越積極地透過音樂影片提供單曲的歌詞翻譯，至少會翻譯成英文，但是韓國的音樂其實大多數是藉由粉絲的努力讓其他國家的歌迷也能接觸到。此外，房時爀表示，該樂團致力於將全球的音樂趨勢融入他們的音樂中，並在趨勢流行之前就開始分析各種先期的跡象，這對他們的成功發生了重大的影響。

Sweat 汗

其次，孫成德強調舞蹈動作的設計，是防彈少年團的理念傳達中不可或缺的一部分。當 SUGA 將 K-Pop 描述爲「多樣性的內容」時，他指的不只是音樂或音樂影片的視聽娛樂部分，更包含了最具影響力的舞台表演。無論是在音樂節目裡的表演或是巡迴演唱會的舞蹈，在韓國或是國外，歌曲在舞台上的舞蹈呈現跟轉播方式，都會影響歌迷對其意義的理解。防彈少年團憑藉其精心調整的表演，爲每句歌詞注入新的意義，隨著他們跳舞時的每一次位置轉換，爲聽衆提供非語言的解讀線索。這對 BTS 的音樂特別有效，因爲歌詞通常較爲深奧，並且充滿了文字遊戲跟隱藏含義，但是他們精緻細微的舞蹈通常以解釋性動作爲特色，以引導聽衆的理解。

聆聽一首 BTS 的歌曲也許並不能帶來全方位的體驗。但是音樂的美妙之處，就在於卽使是無言的旋律，也能從心底打動一個人的靈魂。也許你會聽著防彈少年團的歌曲，面前擺著用習慣的母語所寫的歌詞，這樣你就可以跟著唱，細細體會每一行的歌詞；或是早上開車上班時，你會邊開車邊聽防彈少年團的熱舞歌曲讓自己提振精神，不論何時，他們的每一首歌都散發著一種獨特的情感色彩，幫助他們傳達潛藏在歌曲中的訊息，並且隨著成員們多年來不斷提升他們的技巧，讓樂團透過歌曲傳達情緒的感動變得更加具有影響力。例如，《LOVE YOURSELF 結 'Answer'》的〈I'm Fine〉不僅僅是一首用鼓跟貝斯傳達活力充沛跟生活安好的歌曲；隨著歌曲的進行，成員們輕快的呼吸音調隨著歌曲的歌詞而變化：過去雖然日子很艱難，但是未來會變得更美好。當然，在這一首〈I'm Fine〉的歌曲下，英語合唱有助於將訊息傳達給不懂韓語，但是能夠理解英語的聽衆，可是並非每首歌都是如此；《LOVE YOURSELF 承 'Her'》的〈Pied Piper〉諷刺地表達了 BTS 的熱情，但與〈I'm Fine〉及其直率的訊息不同，該樂團的聲音表達本身並無法眞正傳達出顛覆性歌詞的深度。這首歌並沒有透過強烈的聲調來描繪他們所述說的狂熱狀態，而是使用歌手甜美的假聲範圍來引誘聽衆，彷彿想要讓聽衆屈服於令人痴迷的歌聲。歌詞更是直截了當，因爲它的歌詞是爲了說韓語的聽衆所準備，但對於其他不得不尋找翻譯來理解歌曲含義的粉絲來說，這是一種令人無法拒絕的誘惑。

從這方面來說，防彈少年團跟 ARMY 之間的互相交流，已經超越了他們所創造的每一首歌跟歌詞。這個樂團的音樂以及他們創造的整體影響，對世界各地學習韓語的人們產生了如此廣泛的改變，讓他們能夠更清楚地理解 BTS 想要傳達的訊息，韓國政府因此於 2018 年授予 BTS「花冠」文化勳章，獎勵他們協助傳播韓國的文化和語言。

談到 BTS 的作品種類時，我們可以把防彈少年團的歌曲分為兩類：抒情歌曲跟生活歌曲。儘管這兩種歌曲彼此有很多重疊的部分，但是這些都是防彈少年團最關心的主題。在 1990 年代和 2000 年代初期，關於描述現實生活的歌曲在韓國非常流行，但是在此之後 K-Pop 就對這類歌曲興趣缺缺。最近我們可以看到又有一點復甦的跡象，部分原因或許是由於 BTS 的成功。也有可能是因為現代人對於政治上的意見紛歧，使得這類音樂變得更具話題性，因為千禧世代正以上一代不曾體驗過的方式面對生活中的現實困難。透過紮實地將真實的生活意義融入他們自己獨特體驗的現代歌曲中，防彈少年團真正超越了其他的競爭對手，並且對於在 K-Pop 環境中製作和創作自己歌曲的新男子樂團，完整地（或是至少大部分）擔負了崛起的責任。

無論是偉大的愛情（例如《2 COOL 4 SKOOL》的〈Like〉、'Her' 的〈Dimple〉）或是悲傷的愛情（《花樣年華 YOUNG FOREVER》的〈Autumn Leaves〉、'Tear' 的〈The Truth Untold〉），還有人與人的感情，不管是浪漫的愛還是其他種類的愛（《SKOOL LUV AFFAIR》的〈Boy In Luv〉、《WINGS》的〈Mama〉），或是內心的愛（'Answer' 的〈Epiphany〉），他們都創作了相關的歌曲。至於他們對生活的看法，防彈少年團探討了許多不同層面的問題，從社會經濟的不平等（《花樣年華 pt.1》的〈Dope〉、《花樣年華 pt.2》的〈Silver Spoon〉）到心理健康的掙扎（《花樣年華 YOUNG FOREVER》的〈Whalien 52〉、《Agust D》的〈The Last〉），還有職業生涯的高潮與低谷（'Her' 的〈MIC Drop〉、《O!RUL8,2?》的〈Attack on Bangtan〉、《2 COOL 4 SKOOL》的〈Road〉），以及獻給粉絲（《WINGS》的〈2!3!〉、'Her' 的〈Pied Piper〉、7 的〈Moon〉），當然還有不顧社會期望在生活中找到自己的方式（《2 COOL 4 SKOOL》的〈No More Dream〉、《O!RUL8,2?》的〈N.O〉）。在他們職業生涯的前七年，BTS 經歷了這些不受時間影響的主題，他們也持續地在唱片中關心這些問題，無論是以團體的方式歌唱出來，或是發表在歌手的個人作品中。

Sweat 汗

學校三部曲
系列
THE SKOOL YEARS

第六章

第一印象往往就代表了一切，在音樂界裡，最早發行的作品往往為歌手的職業生涯奠定了重要的基礎。對於 BTS 來說，他們在 2013 年發行的首張單曲專輯《2 COOL 4 SKOOL》非常清楚地展示了這個全新男子樂團的特點，他們透過融入嘻哈傳統的風格而開始變得強大，同時也期許自己成為一個準備為青少年或二十出頭的年輕人發聲的音樂團體。

《2 COOL 4 SKOOL》不僅是 BTS 職業生涯的第一張專輯，也是他們以青年為主題的三部曲中的第一張作品。這張在 2013 年 6 月發行的專輯，包含了七到九首歌曲（取決於你聽的是數位版還是實體版），緊隨其後的是 9 月的《O!RUL8,2?》，然後是二月的《SKOOL LUV AFFAIR》，整個《Skool》三部曲的發行都在 2013 年 6 月至 2014 年 4 月之間公佈，2014 年 4 月發行的作品是《SKOOL LUV AFFAIR》重新包裝的專輯。

發行三部曲背後的學業歷程在當時形成一個值得討論的話題，該組合裡最年輕的忙內是 Jungkook，他當初加入 BTS 並開始歌手職業生涯時才只有 15 歲，而最年長的 Jin 才 20 歲。在整個系列中，這個七人團體透過他們將自己的音樂夢想看得比學業抱負更重要的理念，質疑韓國年輕人以大量學習作為重心的文化是否正確。在風格上，BTS 對嘻哈音樂的專注與推廣很大程度地在這三張專輯中表現出來。

打從一開始，《2 COOL 4 SKOOL》就為 BTS 屬於韓國正統嘻哈樂團提出了自己的論點：這張專輯的開頭與 Epik High 在 2003 年首張專輯《Map of the Human Soul》裡的第一首曲目〈Go〉完全相同，這首歌介紹了 K-Tel 在 1978 年出版的《Let's Disco》唱片的第一首曲目〈Introduction〉。對於熟悉這三張廣受好評嘻哈三部曲的聽眾來說，這首歌還同時加入常跟 Epik High 合作的 DJ Friz 的節奏混音，立即將 BTS 定位為韓國嘻哈樂團的最新成員之一。

《2 COOL 4 SKOOL》中的〈Intro〉曲目很簡短，還不到兩分鐘，但是帶來的影響卻很深遠：除了深入說明韓國嘻哈音樂的歷史，它還全面地介紹了 BTS 是一個「Big Hit Exclusive」的團體，並且再次強調取這個名字的原因，拼寫出來是「B-A-N-G-T-A-N」，正如 RM 說明了樂團的全韓文名稱「Bangtan Sonyeondan」，以及宣示他們是「酷炫世代，《2 COOL 4 SKOOL》」的代表，他們可以輕鬆地代表十多歲跟二十多歲的青少年世代發言。唯一單獨出現在歌曲裡的成員是 RM，他代表其他團員啟動他們的職業生涯，似乎是想要凸顯他作為 BTS 第一位成員的角色；這樣的作法為以後的 BTS 專輯開了先例，讓某位特定成員透過「介紹」歌曲說明某張專輯或某個專輯時代的方向或內容。

② We Are Bulletproof, Pt. 2

③ Skit: Circle Room Talk

隨著歌曲進行到下一首，《2 COOL 4 SKOOL》開始介紹當時建立的全新團隊。在〈Intro〉之後是〈We Are Bulletproof, Pt. 2〉，接續首次亮相前所發表的〈We Are Bulletproof, Pt. 1〉，當時是由 RM、Supreme Boi 和 Iron（鄭憲哲）所共同錄製，後面這兩位原本在預備期也是樂團的成員，後來被稱爲 B.P.B，也就是「Bulletproof Boys」的首字母縮寫詞；2015 年時，作爲防彈少年團出道兩週年慶祝活動的一部分，這首歌由 BTS 目前的陣容重新演唱與製作，並在該樂團的官方 SoundCloud 上分享。

〈We Are Bulletproof, Pt. 2〉作爲《2 COOL 4 SKOOL》的第二張發行單曲，該曲目的音樂影片於 7 月 16 日發佈，跟該歌曲於 6 月 13 日首次發行相比晚了一個多月。歌曲的主題呈現非常清楚透明，他們試圖描述如何努力工作並追求音樂的夢想，而跟他們同齡的學生卻正在努力唸書並完成作業，成員們用饒舌歌曲唱出他們的想法，歌曲裡還有警報器、槍聲和有趣的合成效果叮咚聲，整體結合在輕快的嘻哈節拍中。他們很積極地想要表達 BTS 正在上他們自己的課程；雖然這首歌本來可以成爲他們的第一首單曲，在他們的職業生涯開始的時候，就對所有成員跟樂團的目標進行強而有力的介紹是個不錯的起步，但實際上〈No More Dream〉才是讓 BTS 一飛沖天的歌曲。

在〈Skit: Circle Room Talk〉這首歌中，防彈少年團的成員們決定逃離上課，並且開始談論他們的夢想。RM 跟 SUGA 談到 Epik High 的勵志歌曲〈Fly〉如何啟發他們開始創作和製作歌曲。接著他們更向聽眾表示，該樂團正在研究如何利用比他們更早開始職業生涯的前輩們所創作的音樂，其他成員也加入討論他們的成長夢想，比如 Jin 希望擁有早上 7 點到下午 6 點的生活方式，早上離開家裡，然後晚上及時回家吃妻子做的晚餐，或者 V 希望可以學習吹薩克斯風。年紀最小的 Jungkook 做了總結，他說他記不清自己的夢想。最後以老師的出現打斷所有人的談話而結束。專輯的第三首曲目展示了該團體頑皮的生活動態，並將他們定位爲發人深省的學生歌手。

4 No More Dream

繼前面提到的〈Skit〉之後，是防彈少年團熱銷的首張單曲〈No More Dream〉。跟〈We Are Bulletproof, Pt. 2〉的主題很類似，〈No More Dream〉透過嘻哈風格的呈現來表達了防彈少年團的目標，這次加入了更多的旋律元素，有節奏的貝斯引導音樂發展成一首趾高氣揚的饒舌歌曲，呼喚著那些沒有夢想、只是照著別人的期望行動的年輕人們。嚴厲地批評韓國緊張的學生生活方式，還有提到自習室的存在，或是韓國人所熟知的「K書中心」（독서실），以及希望成爲政府工作人員的人生目標，因爲在韓國這類職業被視爲一種高級的工作，歌曲最後由 RM 敦促年輕人努力追求自己的夢想。我們至少可以說，〈No More Dream〉是一首有抱負的出道單曲，將 BTS 帶入了這個世界，並且讓世界知道他們的目標與立場。

5 Interlude

這是一首時髦又帶有迴音的樂器彈奏曲，除了將防彈少年團的第一張專輯分成兩部分，並預先引導出下一首歌〈Like〉的旋律。

6 Like

《2 COOL 4 SKOOL》上的第三首完整歌曲〈Like〉，在〈We Are Bulletproof, Pt. 2〉和〈No More Dream〉之後，這首歌完全切換成另一種風格。這首充滿感情的節奏藍調歌曲，也被稱爲〈I Like It〉，在前面兩首完整歌曲述說殘酷現實之後，這首歌稍微以甜美的方式呈現感情，並且展示了該樂團的更多技能，同時融合了饒舌旋律與來自樂團主唱們的誘人和聲。從歌詞上來說，這首歌是 BTS 專輯歌曲裡，其中之一提到這個世代對科技的依賴，使用「Like」一詞暗示對情感和社群媒體的喜愛，「Like」這個字也同時表達了悲傷和「喜歡」前女友的照片，分手後變得更漂亮的前女友，心裡卻又希望自己可以不再想她。

Sweat汗

來自《2 COOL 4 SKOOL》專輯，這是 BTS 的第一首饒舌接力歌曲，這種歌唱方式就是數名歌手一人一段即興說唱，其特色是七名成員在柔和的節拍中相互接力，他們會無拘無束地用即興說唱的方式介紹自己。歌曲從結束一整天忙碌課程後，熱烈討論晚餐要吃什麼開始，這首接力歌曲從 SUGA 開始，就在他演奏完他自己創作的音樂旋律之後，每位成員都大致掌握了節奏，接著就開始輪流說唱一小段歌曲，他們輕鬆地互相嬉笑並大肆宣傳他們的個人特色，並多次提到每個人的家鄉和方言，在韓語中被稱為「satoori」，他們在 BTS 早期的歌曲中曾經被多次提及。就像演出短劇一樣，它是對 BTS 個人成員的有趣介紹，儘管這首歌更強調音樂的感受。

RM 的自白獨唱〈On The Start Line〉，也被稱為〈Talk〉，是 BTS 唱片中的第一首隱藏曲目，講述了饒舌歌手對於「練習生」一詞的反思，以及他一個人過活的日子。當時他正處於努力追求某件事情卻又沒有完全把握的不確定狀態。這首簡短的歌曲以 RM 為主角，描繪他投入了三年的時間做準備工作，可是站在職業生涯懸崖上所感受到的沮喪和焦慮，以及不可避免會經歷的許多高峰與低谷。歌曲中包含了經常出現在 BTS 曲目中的寓言和隱喻，例如沙漠和海洋，後來在《LOVE YOURSELF 承 'Her'》的隱藏曲目〈Sea〉中也可以聽到，這首歌也展示了他征服這一行的決心，〈On The Start Line〉是 RM 在樂團開始他們的職業生涯時，一首深刻自我反省的歌曲。

⑨ Path

（隱藏曲）

這是一首老派又輕鬆的嘻哈歌曲，背景裡響著足以讓人上癮的 Boom bap 節奏；〈Path〉，也有人稱之為〈Road〉，歌曲的主題來自〈On The Start Line〉。作為 BTS 首張專輯中第二首也是最後一首隱藏曲目，它讓整個樂團都對他們職業道路上的艱辛進行反思。這首歌的歌名來自歌詞中反覆自我詢問的合唱句，成員們懷疑如果他們選擇了不一樣的道路，他們現在會在哪裡，而他們決定走上現在這條路，也帶領他們到達目前所在的位置，過著他們心中期望從事的藝術生活。

作為 BTS 的第一張專輯，他們把《2 COOL 4 SKOOL》設計成對這個團隊進行介紹的作品。這張專輯清楚地傳達了他們期望自己變成怎樣的人，或是變成怎樣的樂團：一支傳達出清楚、專注訊息的嘻哈男子樂團，同時在不同的歌曲中單獨地介紹每一位成員，並且不斷地重複該組合的名稱跟他們的特色。透過引用韓國音樂過去累積的能量，加上類似饒舌接力或是短劇之類的古老嘻哈元素，該組合打算定位自己是有抱負的嘻哈藝術傳奇人物，同時表明他們擁有成為美聲歌手所需要的一切條件。雖然這張專輯很緊湊，但是這種企圖心在整張《2 COOL 4 SKOOL》專輯的每一刻都被精心安排著，對於最終登上世界巔峰的樂團來說，這是一個很不錯的起點。

118

Sweat 汗

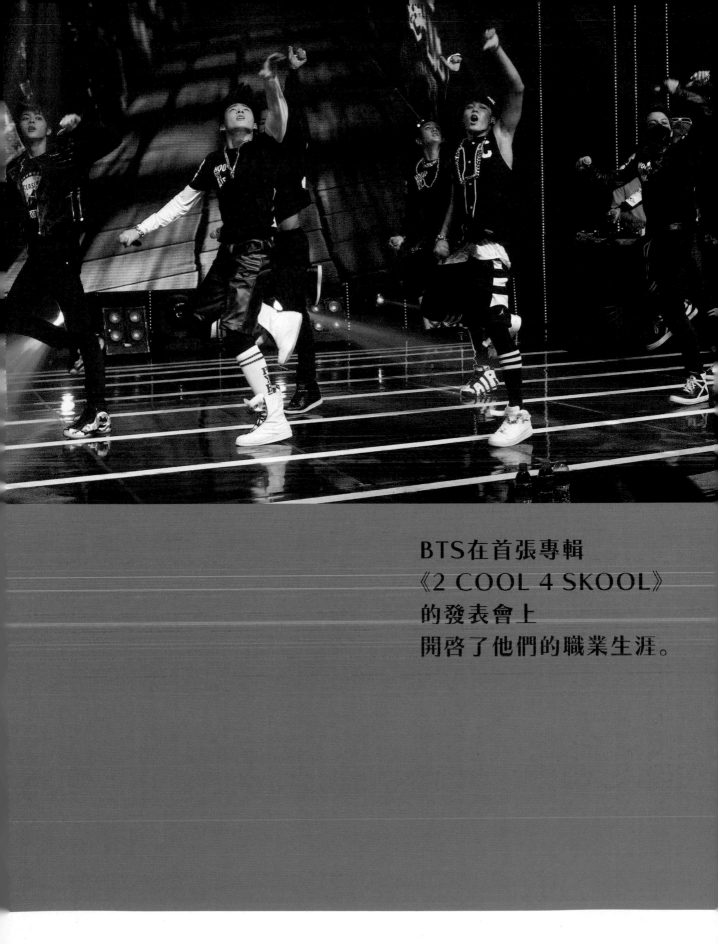

BTS在首張專輯
《2 COOL 4 SKOOL》
的發表會上
開啓了他們的職業生涯。

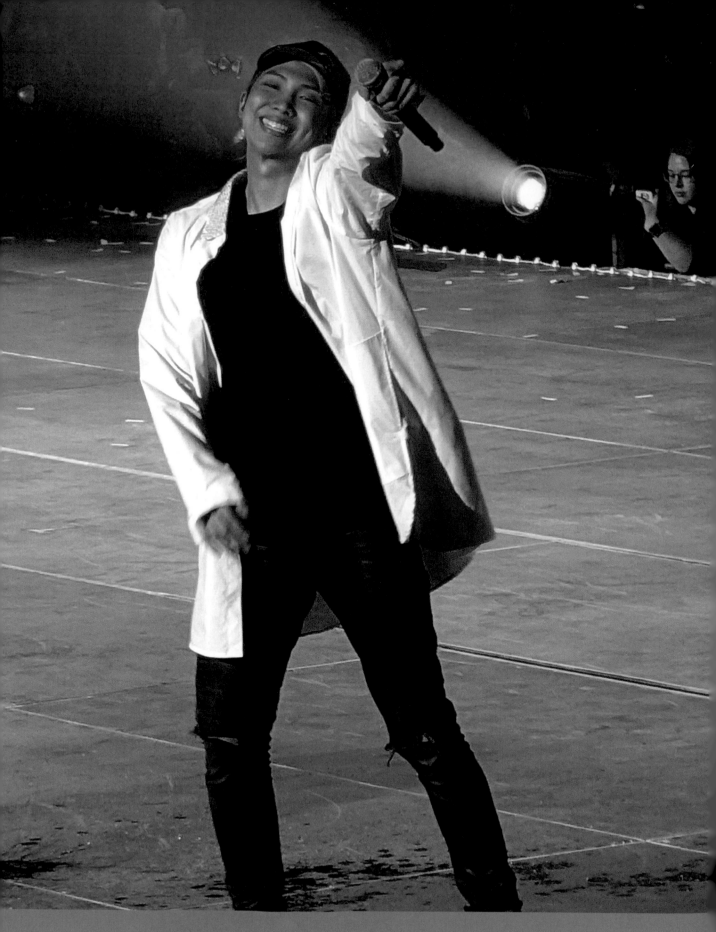

RM在2017年的《WINGS》巡迴演出中
與ARMY的見面會。

《2 COOL 4 SKOOL》作爲 BTS 首發三部曲系列的第一張專輯，之後發表的是他們的第一張 EP，在韓國音樂中通常被稱爲迷你專輯。發表於 2013 年 9 月 11 日，《O!RUL8,2?》是一張包含 10 首曲目的專輯，這一次他們再度加入了大量的嘻哈元素，從〈Intro〉開始，以〈Outro〉結束，其中也再次有短劇跟饒舌接力的歌曲，這些特色以後都將成爲 BTS 早期唱片中的固定作法。與前作一樣，防彈少年團的第二張專輯也再次把重點放在青少年所面對的掙扎與徬徨，並且質疑社會中普遍瀰漫著學校刻板教育是取得成功唯一途徑的看法。他們多次在歌詞中提及該樂團的成員和名稱，同時特別強調其「防彈」的目標。

在某次接受《LOEN TV》[14]（後來被稱爲 1theK）的採訪中，RM 介紹了〈N.O〉這首歌，並且透過簡短的現場說唱方式，陳述了該樂團存在的理由，也就是利用反映現實的方式爲歌曲作詞。隨著樂團不斷向前走，《O!RUL8,2?》並未辜負這一期望，就像 BTS 的所有唱片一樣，總是在所有歌曲中貫穿著各種風格與感動，所有這些特色都傳達著一個訊息：BTS 在這裡爲大家提供發自內心的眞誠音樂，這些歌曲的發想都是基於他們自己的生活與感情，還有圍繞在他們四周的世界。

這個信念在整張專輯中都保持不變，無論他們是在〈N.O〉中批評社會，還是在支持自己的職業生涯，例如在聖歌〈Attack on Bangtan〉（也稱爲〈The Rise of Bangtan〉）中，或者當 J-Hope 和 SUGA 在〈Paldogangsan〉或〈Satoori Rap〉中特意使用他們艱澀的韓國本土方言玩弄文字遊戲時。即使是浪漫的分手後歌曲〈Coffee〉也充滿了表現張力，展現了防彈少年團的情感和想法。

O!RUL8,2?

O!RUL8,2?

　　跟 前 作《2 COOL 4 SKOOL》 一 樣，《O!RUL8,2?》也是從一首由 RM 主唱，以專輯名稱爲特色的介紹曲目開始。這首歌搭配著跳躍式的合成音樂跟背景旋律，樂團的隊長敦促著聽衆（用英語）要想辦法過最好的生活，追求他們的未來跟「有朝一日」一定要成眞的夢想，同時強調 YOLO（你只活一次）的重要性和不要因爲把事情延遲而後悔。在開始爲自己的生活進行慷慨激昂的說唱之前，他描述過去當他還是一個孩子時，因爲需要背負太多的期望，他的心臟似乎一度喪失繼續跳躍的動力，即使他的父親不斷鼓勵他要努力享受生活。稍後於 2018 年，他在聯合國會員面前發表歷史性的演講時，會提到〈Intro:O,!RUL8,2?〉的這個想法。

Sweat汗

《O!RUL8,2?》的發表與內容確實一針見血，下一首歌也是非常具有影響力的介紹曲目〈N.O〉，這是一首反對既有體制的舞曲，它質疑爲什麼韓國學生的最終目標只是努力唸書，並且想辦法進入該國著名的 SKY 學校之一（包括首爾國立大學、高麗大學或延世大學）而已。這首歌的歌名指的不但是敦促每個人對僵化的學校壓力說不的共同想法，同時也暗指「不冒犯」的意涵，表達了對於那些希望追求這種生活的人，瞭解他們感受的敏銳同理心。這首歌的發行是隨著一段具有顛覆意義的音樂影片，在該影片中有七名還是學生的男子，他們在幻想未來的專制國家中接受法西斯主義導師的指導，而且還被強制餵食藥丸跟學習素材。防彈少年團的成員們最終起身反叛，並對抗武裝警衛，這場戰鬥最後以誇張並精心安排的舞蹈場面結束。

（在 BTS 的整個職業生涯中，該樂團的音樂經常被拿來與徐太志的音樂相提並論，因爲徐太志和孩子們在 1992 年的歌曲〈Nan Arayo（I Know）〉引起了非常大的轟動，因此被認爲是韓國偶像界的鼻祖，他們帶來了以嘻哈音樂爲基礎，以及以青少年爲主要市場目標的舞曲而聲名大噪，直到 1996 年解散之前，他們不斷地在歌曲中陳述社會中所發生的問題。防彈少年團在 2017 年重新製作了他們的〈Come Back Home〉，另外〈N.O〉和〈No More Dream〉可能跟徐太志和孩子們在 1994 年所發表的熱門歌曲〈Classroom Ideology〉一樣，試圖傳達相似的訊息給歌迷，這是一首受重金屬音樂影響的歌曲，也試圖對抗社會對於學習期望的影響。）

這是一首針對仇恨者的歌曲，也就是那些認爲他們不可能成爲眞正嘻哈偶像的「鍵盤俠」或網路評論者（在韓國俗稱「網民」或「Internet citizens」）。〈We On〉的旋律讓人感到不寒而慄。歌曲中輕快的旋律配合 RM 冷酷的開場說唱。甜美的假聲唱腔交織在語句刻薄的說唱歌詞中，加上微弱的拍手節拍，這首歌可以說就是一切 BTS 所倡導理念的低調聖歌，並且 BTS 非常清楚地透過 RM 多次強調表示，無論那些搖頭族怎麼說，他們就是爲了他們所創作的音樂而活。

〈We On〉是 BTS 在 2014-15 發行「We On: Be the Shield」網路漫畫的名稱靈感來源，其中受 BTS 啟發的虛擬角色，在漫畫中擔當了世界的保護者。

④ Skit:
R U Happy Now?

接續著《2 COOL 4 SKOOL》裡安排的隱藏歌曲短劇，〈R U Happy Now?〉讓 BTS 談論當他們投入大量的時間和精力後，成員們對於現在所處的狀態感到如此地滿足。這段對話本來是他們坐車前往粉絲簽名會路上聊天的內容——當時他們談到需要休息一下，以及他們是多麼迫不及待想要到達下一個休息點，好讓幾位成員可以使用洗手間。成員之間的討論與彼此的肯定，透露出他們對於當下的狀況感到滿意，心中懷抱謙卑又充滿抱負。

⑤ If I Ruled
the World

在〈Skit: R U Happy Now?〉背景中曾出現一小段 90 年代的嘻哈節奏音樂，後來變成了受到 G-funk 啟發與影響的歌曲〈If I Ruled the World〉，歌曲中帶著機械滑過的聲音跟時髦的節拍。受到美國西海岸饒舌文化的啟發，這首態度悠閒以及不斷重複副歌的歌曲，講述了 BTS 的成員在掌權時會做什麼，當團隊用動人的旋律大搖大擺地與女孩交往、創立時尚品牌、完成他們的夢想，以及製作大受歡迎的音樂作品時，自然而然地散發出一種自信。一直以來，他們用〈If I Ruled the World〉自嘲，反思這些願望可能是多麼牽強，但是它們仍然值得歌唱與夢想。歌曲的參考旋律與音調變化完全配合了每位成員的歌聲表現，每位饒舌歌手都展示了他們獨特的流暢風格，而歌手的音調比平時更深沉與粗暴，與曲調的時髦放克風格相匹配。

這首歌不斷重複「westside」這個詞彙，這是對源自黑幫與西海岸饒舌文化的一種致敬。RM 在 2015 年接受韓國媒體 Hiphopplaya 採訪時表示，他們對於使用「Westside until I die」一詞表示遺憾，承認他跟許多啟發他的人沒有仔細分享關於嘻哈的歷史來源和發展關係，而他自己的學習歷程也總是不斷地更新。儘管嘻哈文化作為一種音樂風格，本身並不侷限於特定的地點或種族，但是更了解它的起源（以及你自己的文化）是一件很重要的事，而 RM 對此的認可是值得稱讚的行為。

Sweat 汗

這首歌翻唱了 2009 年由軟時尚與節奏藍調民謠樂團「城市札卡巴」所演唱的〈Café Latte〉，〈Coffee〉的曲風在原創與爵士旋律以及嘻哈與搖滾元素之間交替轉換，利用愉快的饒舌演唱跟吉他即興演奏的方式詮釋了這首浪漫的情歌，它使用不同類型的咖啡因飲料來描繪最終以分手告終的關係。雖然表面上是一首情歌，但 RM 在他的獨唱開頭提到了「出道」這件事，這可以解釋為這首歌不僅是關於浪漫的關係，也可能是對於樂團以及他們事業關係的隱喻，甜蜜的焦糖瑪奇朵搭配有點苦澀的美式咖啡，反映了生活的高潮與低谷。

雖然在《2 COOL 4 SKOOL》的結尾曲目中，曾經出現過一首圍圈即興說唱的歌曲，不過其實〈BTS Cypher, Pt. 1〉才是 BTS 唱片裡眾多饒舌接力歌曲的第一首，其中的說唱歌者充分傳達了他們的情感和觀點。這首歌曲不但針對性高、報復性強，而且歌詞迂迴曲折，RM、SUGA 和 J-Hope 都表達了對於他人批評的憤怒。在這首第一次由官方推出的饒舌接力歌曲中，他們三位不但嘲弄了仇恨他們的人，同時透過歌詞彰顯了自己的技能。每位成員大約各自獨唱這首歌的三分之一，歌詞裡他們分享了自己的生活經歷、過去的藝名、家鄉，甚至是歷史人物，比如韓國傳統民間英雄洪吉東、卡西烏斯（尤利烏斯·凱撒暗殺事件的幕後主謀）和蕭邦，SUGA 稱自己為「音樂節拍中的蕭邦」。沒有人是小聯盟（或地下）的饒舌歌手，J-Hope 說他們都是屬於大聯盟的選手，利用運動相關的隱喻，強調他們將勝過仿冒者。

在過去一年的風風雨雨中，BTS 受到許多韓國地下饒舌歌手圈的批評，因為他們被懷疑背叛與出賣了他們的嘻哈文化根源，因此這首歌才會出現在他們的第二張專輯中。在競爭激烈的 K-Pop 演藝圈裡，這首接力饒舌歌曲確立了防彈少年團的作法，他們打算透過機智的對話，通常就是利用尖銳的歌詞來回應反對人士的批評。這種由音樂獲得的靈感，將會繼續出現在之後其他數首饒舌接力歌曲中，以及由團內說唱藝人在 2018 年所推出非常具有代表性的歌曲〈Ddaeng〉，所有這些行動都讓那些懷疑 BTS 實力的人面臨了考驗。

這首歌也被稱爲「Bangtan 的崛起」，這首諧又熱鬧的搖滾／嘻哈混合歌曲，可以說是前一首饒舌接力的續集，承接討論與炒作 BTS 跟業內競爭對手相比的主題。但是，雖然在「Cypher」裡他們嘲弄討厭嘻哈音樂的人，「Bangtan 的崛起」更狂熱地關注該樂團在 K-Pop 業界中發光發熱的過程，大肆宣傳這個七人組合以及他們作爲一個順利崛起新秀樂團的成功，並準備在這個業界裡佔據主導的地位。在整首歌中，所有成員一起合唱兩條平行的描述，第一個提醒人們要做好準備，第二個是詢問「我們是誰？」他們用樂團的名字回答這個問題。歌詞裡充滿了頑皮的招搖行爲，還有誇張但是眞誠的希望與渴望的目標，〈Attack on Bangtan〉是 BTS 向世界發出的俏皮訊息，請大家繼續關注即將發生的事情。

〈Paldogangsan〉的原始版本，也被稱爲〈Satoori Rap〉，最初是創作於 BTS 出道之前，RM、SUGA 和 J-Hope 在 2011 年曾經演出過這首歌曲，取得了巨大的成功，甚至獲得了電視新聞採訪，有些人認爲這是該樂團的第一次電視曝光。它是如此地受到歡迎，以至於 V 甚至認爲這首歌是他加入 Big Hit 的一個重要原因。當地人常常使用「Paldogangsan」描述整個韓國的國內環境，具體指的就是該國的所有地區，它與 BTS 大部分唱片或韓國的流行音樂大相徑庭，因爲這首歌的特點就是成員們自己使用慣用的地方方言（或稱爲 Satoori）表演，並且彼此爭競，想要證明自己的故鄉才是最棒的地方。

當他們透過有趣又時髦的樂器旋律以及人聲變化來說明他們的家鄉差異時，儘管他們各自吹噓自己的家鄉和當地俚語、偶像、食物和歷史遺產，BTS 成員們來回爭辯的最終結論，就是儘管彼此存在著少許差異，但是所有韓國人仍然說的是同一種語言。這使得〈Paldogangsan〉不僅是一段 BTS 成員談論個人生活經歷的幽默表演，這個樂團也是由來自首爾中央地區以外的成員所組成，而且這首歌充滿了 BTS 作爲韓國人的自豪感以及強烈的愛國情操，這是一個在他們的唱片中重複出現的主題。

Outro:
LUV in Skool

〈LUV in Skool〉是一首充滿迴聲、微弱合成樂器以及響亮打擊音樂的感傷節奏藍調歌曲，完全由 BTS 的 Vocal Line 成員演唱，風格類似於 90 年代男子樂團巔峰時期的民謠。它的特點是四位藝人透過喚起回憶的即興表演，加上用假聲唱出的高音歌頌了愛情，並且流暢地協調和傳遞心中的情感，利用先前歌曲的歌名，例如〈Coffee〉以及〈If I Ruled the World〉來表達他們的願望。這首歌的結尾詢問聽眾是否想約會——而且是使用方言詢問一位女性——作爲下一張專輯的引子，下一張專輯的標題中將會引用這首結束歌曲的歌名。

學校三部曲系列

在 BTS 的前兩張專輯中，防彈少年團向世界介紹他們是具有前瞻思考的樂團，目標是推出發人深省的音樂，當他們在第二年發佈《SKOOL LUV AFFAIR》時，該樂團的特色已經根深蒂固地融入他們自傳式的訊息中。這張專輯把發展目標帶往不同的方向。接下來應該是時候討論音樂最古老的靈感來源：愛情，樂團在前兩張專輯中只有小小地提到相關的內容。儘管他們第三張韓國專輯的歌詞中仍然充滿了具有省思意義的文字，但是 BTS 在 2 月所推出的〈Boy In Luv〉（又名〈manly man〉或是韓文中的〈real man〉[상남자]），是他們第一首以浪漫為取向的單曲。

但是即使樂團的作品從成熟的嘻哈音樂轉移到帶有更多流行和搖滾的元素，並且把帶著更多情感的歌詞作為最優先調整的重點，他們還是想要表達許多重要的事，專輯的歌名依然充滿了他們對周圍世界的典型音樂式批評：〈Tomorrow〉表達了無法控制自己生活的挫敗感，也因此無法馬上採取行動以實現未來的夢想；而〈Spine Breaker〉則批評那些把父母辛苦賺來的錢花在昂貴衣服上的年輕人──他們只為了可以跟上潮流和他們同齡的人；〈Jump〉則為那些追逐夢想的人歡呼，並且將他們視為現實生活中的超級英雄──他們之後會再次發表類似的創作，例如在 2018 年發表的《LOVE YOURSELF 轉 'Tear'》專輯中的〈Anpanman〉。

Skool luv Affair

SKOOL LUV AFFAIR

　　圍繞著 BTS 的 Skool 三部曲，最大的特色就是架構於三種截然不同風格的音樂，而《SKOOL LUV AFFAIR》的介紹曲目則是引用《O!RUL8,2?》的結尾曲，並且為這張專輯設定了風格，透過 Rap Line 成員傳達他們每個人會如何說出愛情的感覺。首先是來自 SUGA 圓潤又帶著思念心情，一段另類的節奏藍調說唱，他反覆思考著每一個里程碑跟他想要給的承諾，接著 J-Hope 打斷他，說這不是正確的想法，相反地，心中擁抱著更多希望才會更好。然後就引入了一段時髦的、跳躍的節拍，J-Hope 明亮地表達了他的愛，只是接下來 RM 又打斷了他，說這不是 BTS 的風格，BTS 的風格應該是更熱鬧的嘻哈音樂。最後一段以 RM 的說明結束，BTS 在戀愛時充滿了熱情，但是如果談到了音樂，他們的訊息很尖銳。然後另外兩位也一起加入充滿活力的節奏中，重複整段說明，然後表示「這才是防彈風格」。

Sweat 汗

② Boy In Luv

③ Skit: Soulmate

這是一首帶有搖滾色彩的嘻哈流行歌曲,這首年輕的歌曲比他們之前的單曲更強調樂團歌手的角色。愉悅的曲調聽起來既具流行感又很有趣,表達了許多年輕人心中那種強烈又失落的淡淡青春憂愁。歌詞裡輕輕地說出一種自信的感覺,即使對方似乎對自己不感興趣;這首歌說出了年輕一代令人困惑的情緒,當他們被困在成年的自信和童年的冷漠之間。

〈Boy In Luv〉的音樂影片清楚地表明這首歌目標在於傳達高中生對於戀情的渴望,讓樂團成員們穿著校服跳舞唱歌,並且透過弄清楚如何使他們愛戀的對象喜歡自己,以鎖定他們該走的道路。從歌詞的誇張性質和韓國電視劇風格的音樂影片來看,我們不知道〈Boy In Luv〉是想要嘲弄還是讓人陶醉在青春的愛情中——或者兩者兼而有之——但不管它的意圖是什麼,這首歌都為我們帶來了許多樂趣。

在一部 YouTube 影片中,SUGA 分享了他對這張專輯的看法,SUGA 透露了他們決定選擇專注於一種能夠吸引大眾目光的單曲風格,這與他們先前的作法有些差距,這首歌最後成為 BTS 第一首闖入韓國 Gaon 音樂榜每周單曲排行榜前 50 名的單曲。(在同一部影片中,他還透露了這張專輯的一部分是他創作於 2013 年 12 月盲腸炎時的住院期間。)

這首歌回到過去專輯中使用過的短劇形式,〈Soulmate〉的歌詞內容就是成員們在討論他們應該為這首短劇歌曲做什麼時互相取笑的過程。當成員們試圖找到一個有趣的討論話題時,他們的玩笑圍繞著一個來自 RM 說要縮小 BTS 人數的可笑威脅。一開始在大家的討論中,V 和 J-Hope 開著玩笑,談論他們理想的戀人或「靈魂伴侶」。J-Hope 開玩笑說他想要一個像 V 這樣的女孩,導致 RM 說應該把樂團減少兩名成員,而 SUGA 接著說因為難堪他也想要殺死他們兩個。氣氛依然輕鬆愉快,展現了他們的辛勤工作和奉獻精神,以及防彈少年團彼此之間的良好關係,〈Soulmate〉內容雖然簡短但是充滿樂趣。

這是 BTS 另一首引入地方方言的曲目，這首歌也被稱為〈Where Do You Come From〉，對成員之間使用的不同方言做出更完美的詮釋，把 SUGA 和 J-Hope 跟他們對家鄉地區忠誠度放在強調的重心。兩人嘗試用各自的慶尚方言和全羅方言來贏得同一名女子的芳心。〈Where You From〉以時髦的低音部和壓抑的節拍來帶領整首歌曲，聽起來既有趣又甜美，Vocal Line 成員在合唱部分一起加入，最後大家一起合唱詢問關於感情對象的問題，並且樂觀地承認，無論人們來自哪裡，他們都是人類，本質上是 BTS 版本的「愛就是愛」。

在〈Boy In Luv〉發行後，防彈少年團以 Skool 系列中第三張專輯的第二首浪漫單曲〈Just One Day〉再次回歸。雖然它的前一首單曲氣氛較為熱鬧，而且符合該樂團的年輕形象，但是這個七人組合還是決定在這首全新歌曲中，採用較為感傷、老派的節奏藍調加上嘻哈民謠的方式，來表達年輕人心中的浪漫情懷。在整首單曲中，樂團表達了希望與他們所愛的人在爵士旋律中度過「一天就好」的願望。與之前的單曲一樣，這首新歌的 MV 以該組合的七名成員為特色，相較於他們在前一首 MV 裡更加凸顯團隊名稱和奢華高檔的強硬嘻哈形象，這次他們的穿著比先前更帶有學院風與制服風格，這樣的微妙轉變也更寫實地反映了該樂團的現況——其中許多人在韓國仍處於或大約高中年齡——雖然他們已經開始踏入職業生涯中。

　　這首歌代表了 BTS 早期唱片的哲學思想高度，這首曲目是在 SUGA 還是練習生時共同創作的一首歌曲，這首歌伴隨著沉重的節拍向前進行，饒舌歌手粗暴地思考時間的模糊性，以及渴望擁有不一樣的「明天」或未來，從今天開始——也就是現在。聽起來頗具催眠的低沉人聲，將整首歌從 SUGA 前段的憂鬱歌聲和之後 RM 類似焦慮的說唱音樂區隔開來，然後再以 J-Hope 和其他歌手們的樂觀態度結束，尖銳的吉他即興演奏把甜美、極為誘人的明日承諾融合在一起。

　　整首歌曲的音調和樂器的波動也反映了〈Tomorrow〉的哲學深度，一下子充滿了對未來更光明的希望，但也跌跌撞撞地意識到未來隨時都在發生，而為了要改變「明天」，每個人今天就必須改變。

　　這張專輯的饒舌接力歌曲，〈BTS Cypher, Pt. 2：Triptych〉，是一首花費精力大肆宣傳的曲目，它企圖直接挑戰任何感覺自己比 BTS 更優秀的地下嘻哈歌手，因為防彈少年團認為自己就是音樂世界的主流，是活躍於地面舞台的樂團。就像該樂團的所有饒舌接力歌曲一樣，這首歌聽起來就非常具有影響力和威懾感，展示了他們對周圍世界的激烈反應。這首歌被分成幾段擁有不同節奏的段落，並且由不同的饒舌歌手負責演唱，由 J-Hope 負責以「因為誰？」的呼喊連結不同段落，同時也在他負責演唱的部分給出問題的答案，後來這段對話還出現在〈War of Hormone〉中，並佔據了很重要的一個地位，這是該樂團即將發行的《DARK & WILD》專輯中的一首單曲。

學校三部曲系列

⑧ Spine Breaker

　　這首歌的開頭是以宋昌植的〈Why Do You Call Me?〉的歌名開始——宋昌植被認爲是 1960 年代和 70 年代韓國最具影響力的民謠搖滾歌手之一。〈Spine Breaker〉是一首中速嘻哈歌曲，並且頗具有美國西海岸嘻哈原始曲風的感覺，陳述不同世代與社會經濟階層之間的不和諧。這首歌的歌詞圍繞著「啃老族」——價格極高的 North Face 長款加厚夾克，已經在韓國流行了幾年，尤其是在青少年中更是蔚爲風尚，BTS 成員們向那些認爲有權要求父母用他們賺來的辛苦錢幫忙購買高檔夾克的啃老族們提出批評，同時也評論了韓國消費者追求時尚潮流和高級食品的趨勢已經越來越猖獗。隨著防彈少年團的成員們繼續探索音樂走向的過程中，在這張專輯的其他歌曲中也能看到類似的看法，他們使用比平常演唱時更深沉的音調，譴責自私地做著這種行爲的年輕人，以及讓他們變成現在模樣的消費主義至上社會，而背景音樂裡則一直響著時髦的旋律。

⑨ Jump

　　這是一首爲全世界所有夢想家所創作的勵志歌曲，可能是爲了向 1992 年克里斯克羅斯二人組的同名熱門歌曲致敬，〈Jump〉試圖以活潑與熱情吹開掩蓋〈Tomorrow〉的抑鬱氣氛，在前半段帶來了愉悅的 90 年代嘻哈音樂節拍，接著是背景裡呼～呼～的迴響貝斯節奏，透過歡呼般的歌聲來炒熱聽眾的情緒。「讓我們跳吧」，防彈少年團反覆地高唱，用說唱和歌聲講述他們如何走向未來，朝著自己的夢想跳躍，即使現實的日子過得很艱難，童年時對成年後的生活與成功的夢想也已消失無蹤。但還是努力讓自己充滿活力和熱情，〈Jump〉是一首試圖激發聽眾積極向上而非被動等待的歌曲，同時讓聽眾隨著令人上癮的曲調跳舞和跳躍。

　　在 SUGA 拍攝的《SKOOL LUV AFFAIR》專輯導覽影片中，他說〈Jump〉是在專輯發行前幾年寫的歌，其中包含了部分 RM 跟他最初於 2011 年 11 月錄製的歌聲。

Sweat 汗

Outro: Propose

甜蜜的節奏藍調民謠在《SKOOL LUV AFFAIR》的結束曲目中，對律動有了新的詮釋，該樂團的歌手在此歌唱他們的承諾，爲他們所愛的對象全力以赴的承諾。這是一首關於學生浪漫情懷專輯的完美結束，甜美的歌聲、呼吸的和聲以及對忠誠的肯定，爲 Skool 時代畫上了一個溫暖的句號，同時將重點放在每位歌手獨特的聲調上，讓每位成員都能以自己的方式發光發熱。

在 BTS 的衆多單曲中，〈Boy In Luv〉和〈Just One Day〉這兩首歌讓粉絲們看到比之前的作品更溫柔的一面，跟 Skool 三部曲中較具侵略性的前兩部相比可以說更爲收斂。透過稍微強調浪漫的氛圍，這個團體讓自己在一個情歌足以征服一切的行業中更加平易近人。這也讓樂團的歌手有更多機會展示他們的技巧，不過 BTS 的唱片在早期仍然主要由 RM、SUGA 和 J-Hope 的歌聲主導。儘管這是他們宣傳專輯的一種新方法，而且這張專輯本來就比較強調了浪漫的主題，可是《SKOOL LUV AFFAIR》依然繼續專注於嘻哈音樂的創作，並爲他們這一代年輕人傳達了心中的看法。

SKOOL LUV AFFAIR

Special Edition

① Miss Right

　　雖然《SKOOL LUV AFFAIR》結束了 BTS 的 Skool 專輯系列，但是三部曲其實還沒有完全結束：到了 5 月，該樂團發表了《SKOOL LUV AFFAIR》的重新包裝上市版，或稱爲特別延伸版，並且另外增加了兩首歌曲：帶著較爲悠閒、誘人嘻哈風格的〈Miss Right〉，以及最初在《2 COOL 4 SKOOL》上發佈的〈Like〉的「慢速爵士重製版」。另外還有六首來自先前歌曲的額外樂器演奏版本也出現在這張專輯中，但是只有專輯的實體版本才有收錄。儘管〈Miss Right〉並未像預期中成爲一首獨立宣傳的發行單曲，但是這首歌成功地融合了樂團的感性內涵與嘻哈風格，給世界帶來了浪漫又具有活力的慢節奏音樂，充滿了出色的弦樂演奏和喇叭配樂，巧妙展示了歌手的音調以及饒舌歌手的流暢歌聲。這是送給任何尋找新 BTS 音樂的歌迷們，一首最棒的禮物，也是對 BTS 出道時代的甜蜜告別。

Sweat 汗

BTS走在MBC每周音樂節目
《Show Champion》第100集
特別節目的紅地毯上。

變得
黑暗與狂野
GETTING DARK & WILD

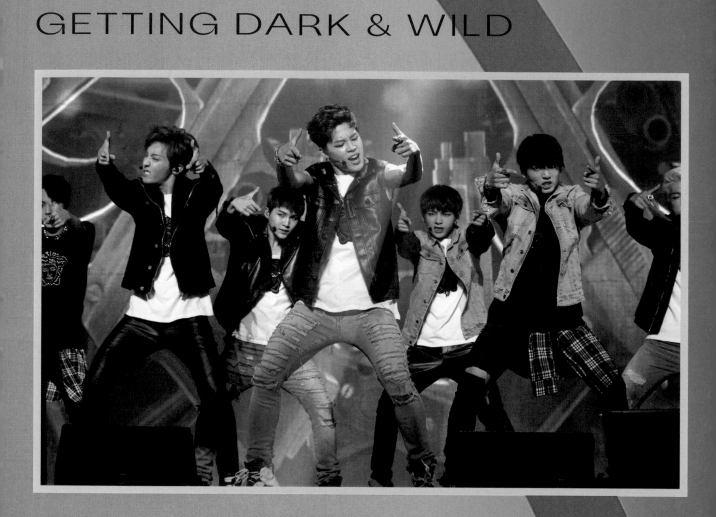

第七章

2014 年 8 月發行，這是一張收錄有 14 首歌曲的完整錄音室專輯，《DARK & WILD》表明 BTS 和他們的音樂正在逐漸成熟，不但延續了他們前三張專輯的抒情和音調特色，同時在他們追求音色調整的同時，也開始引入了新的想法，並且稍微轉向更流行的音樂風格。繼 BTS 在拍攝《BTS's American Hustle Life》期間進行的培訓之後，更進一步地探索他們與嘻哈跟節奏藍調音樂之間的關係。這張專輯的一部分是樂團在跨國旅行途中完成的作品，他們在洛杉磯也錄製了一小部分。該樂團的第一張 LP 專輯專注於年輕一代的焦慮和浪漫，還精選了一些曲目，傳達了 BTS 對於其職業生涯跟周圍世界的觀點。

DARK & WILD

DARK & WILD

〈Intro: What Am I to You〉 是《DARK & WILD》這張專輯的起點，歌曲一開始就聽到學生們在放學鈴聲響起後的聊天聲，伴隨著歡愉的管弦樂旋律，接著 RM 用說唱的方式唱出將消極變為積極的想法。但是很快地音樂跟 RM 的歌唱巧妙地轉換，氣氛逐漸降溫變為慷慨激昂的爭辯與擔憂，歌曲段落的二分法預告了整張專輯中普遍存在的熱情與焦慮。

在這張專輯的正式發行之前，這首歌透過了一部回歸動畫預告片來揭開序幕，它反映了這首歌的開戰情緒，從一開始明亮、如天堂般的風景開始，然後轉變視角到一個崩潰破碎的黑白世界，同時透過「Intro」這首歌跟這部預告片強調了這個團體是如何從他們過去的青春活力，或是稱為純真的時代，轉變成為更黑暗、更狂野的風格。

Sweat汗

在〈Danger〉這首歌裡，活力四射的背景音樂裡充滿了動感快速的節拍、即興的吉他演奏，以及狂吼的合成樂器聲，BTS 努力傳遞他們心中的情感給他們喜歡的對象，說明他們因為假裝害羞使得他們對於如何維繫跟其他人的關係反應遲鈍，因此戀情處於「危險」之中。〈Boy In Luv〉中給人的年少清純感覺不曾消失，但是〈Danger〉用他們對大家做出宣告所帶來的力量，讓防彈少年團以更加直率的方式表達自己的情感，不再只是用表白的方式，而是更積極地追逐所愛，同時將浪漫比喻成一種不可或缺的方程式，必須在兩個人之間找出一個等號。MV 音樂影片同樣具有侵略性，強大的舞蹈動作與歌曲的衝擊力互相匹配。在風格上，可以感受到一種搖滾氛圍，這群人穿著類頹廢搖滾的格子裝、皮革配件跟牛仔褲，他們早期習慣的時尚穿著只剩下一些痕跡，例如頸子上的金鍊子。

這首歌後來以類似氛圍音樂的風格重新發行，這首「Mo-Blue-Mix」與住在澳大利亞的越南歌手 THANH 合作，他不但在歌曲中負責鋼琴演奏，並且添加了額外的英文歌詞和新的副歌。在 SUGA 對《DARK & WILD》專輯的 YouTube 評論中，他透露了在他們聯絡 THANH 來編寫〈Danger〉中的全新旋律之前，BTS 的成員跟 Big Hit 團隊曾經試圖想作出一個風格接近的作品卻沒有成功。防彈少年團還另外為這首重新混音的合作歌曲拍攝了黑白的音樂影片，展現了這個七人樂團跟 THANH 以更優美的旋律傳達了歌曲中嘗試表達的情緒，搭配管弦樂器的伴奏也為這首歌曲帶來了新的活力。

隨著《DARK & WILD》專輯的〈Danger〉發行之後，第二首單曲是〈War of Hormone〉。歌曲以 DJ 刮碟的音效開始，然後回到先前在《SKOOL LUV AFFAIR》的單曲〈BTS, Cypher, Pt. 2: Triptych〉中所提到的問題：「因為誰？」，〈War of Hormone〉是一首關於荷爾蒙作用而懷抱青春感受的輕快歌曲。就像之前的單曲一樣，這首歌從頭到尾都瀰漫著帶有豐富節奏感的搖滾氛圍，節拍緊湊的吉他即興演奏伴隨著令人頭暈目眩的樂器敲打與各種音效，包括女人的呻吟聲和直接來自超級瑪利歐的遊戲音效，類似水管工瑪利歐跳起來收集硬幣時所發出的聲音。整首歌充滿了富有故事性、且類似吟唱的說唱和歌詞，七個人分別唱出愛的宣言，但是比較有爭議的是關於男人如何看待女人，其中一句歌詞特別提到了女人就像送給男人的禮物。在其 YouTube 音樂影片頁面上的說明文字中，描述該影片中的樂團成員正在四處玩耍，並且一邊炫耀誇張的步法，一邊對著一名女子唱歌，這首歌被描寫為「充滿有趣的歌詞，他們在一位美麗的女孩面前，說明男人的心會不斷躍動的原因，是因為荷爾蒙的作用。」[15] 因為這些從年輕男性的角度設定女性地位的言語，使得這首歌普遍被認為存在許多爭議。

在〈Hip-Hop Phile〉中，該樂團頌揚嘻哈音樂過去的名歌手，同時解釋他們為什麼如此喜歡這個流派。在整首曲目中，饒舌歌手在輕快的節拍上說明了他們所理解的嘻哈音樂，而樂團的Vocal Line 歌手們則在合唱中以節奏藍調的副歌吟唱，說出自己的風格。這首歌不僅講述了樂團與流派的聯繫，還講述了每個饒舌歌手的經歷：RM 表達了他對嘻哈歷史的興趣，並且跟大家分享他是如何成為一名作曲家兼饒舌歌手。J-Hope 則表示他還在從過程中學習，是因為他對舞蹈的喜愛將他帶到了現在的位置，而 SUGA 則是三個人中唯一沒有引用心中任何想法的人，但是他卻分享了他從小發現嘻哈的過程以及參與製作以來的創作路線。

因為 BTS 在美國曾經拍攝《BTS's American Hustle Life》這個節目，他們透過在〈Hip-Hop Phile〉這首單曲裡，提及 Jay-Z、Nas、Snoop Dogg、Rakim、2Pac、Mac Miller、Kanye West 等知名藝人，向嘻哈音樂在美國的發展歷史致敬，並且還分享了一些曾經為 RM 和 J-Hope 提供靈感的韓國歌手，例如 Epik High、Dynamic Duo 和 Verbal Jint 等人。它還引用了 RM 所提出的韓國傳統民間故事《沈清傳》，《沈清傳》描述了一個為了父親而犧牲自己的孝女故事，彷彿一位饒舌歌手正在審視自己的起源與故事，同時思考深深啟發他的流派根源；接下來的數年裡，現代化的發展與韓國傳統文化的融合，將不斷地出現在 BTS 的音樂之中。

《DARK & WILD》的下一個情感亮點是單曲〈Let Me Know〉，原來最早發表的時間比專輯的其餘歌曲都還要早了一些。這是一首由 SUGA 製作，充滿分手氣氛的傷心歌曲，它透過不和諧的節拍和迴響的旋律，喚起了伴隨一段關係結束而湧出的悲傷與焦慮，在歌曲中合唱的歌手們，尤其是 V，悲傷地要求在關係結束時能夠被對方告知，但是饒舌歌手卻唱出可能導致關係垮台的原因。整首歌曲中散佈著各式各樣的迷人弦樂旋律，彷彿在強調兩人已經走遠的情緒狀態，最後以 Jimin 作出的假聲哭泣結束，而 Jungkook 則不斷重複跟歌名相同的請求。

6　Rain

7　BTS Cypher, Pt. 3: Killer（feat. Supreme Boi）

〈Let Me Know〉引出了這首單曲〈Rain〉的陰鬱氣氛，這是一首另類的節奏藍調爵士樂，背景裡融合了刮碟的嘻哈節拍以及輕快的鋼琴旋律，傳達了成員們對於過去身為練習生跟出道後生活的內心感受，還有從那之後發生了什麼變化，跟最困擾他們的是什麼。從更平凡的角度來看，這首歌喚起了一種抑鬱和焦慮的感覺，因為它反映了在首爾下雨的日子裡，人們心中感到的失落和孤獨，反思自身那種困擾著自己的內心動盪，瀰漫著憂鬱跟淒涼，但同時將這樣的感受表現出來也為自己提供了一些安慰：因為這些感受是一種普遍的情感，聽眾們並不是孤單面對。

繼前兩首歌曲加入了一些黑暗的狂野元素之後，這張專輯接著進入下一首單曲〈BTS Cypher, Pt. 3: Killer〉，這是一首喧囂的饒舌接力歌曲，由曾經幾乎成為 BTS 成員的製作人 Supreme Boi，以及該樂團的三位饒舌歌手一同演出。就像之前的饒舌接力一樣，歌詞中所談到的都是關於三位歌手心中的挫敗感，這一次，三位歌手與他們的合作者一起討論，因為他們在追求成為男子樂團的職業生涯中（Supreme Boi 的情況是合作），對於自己擁有的天賦跟必須出賣他們的技能以求成功的作法抱有成見。歌詞中充滿了攻擊性跟文字遊戲，包含了許多雙關語，因為四位饒舌歌手不斷地大肆宣傳自己和他們的職業生涯，背景中則持續著弦樂的彈奏聲、槍聲，跟閃爍的數位古怪效果旋律。這是一首完全自我吹噓的曲目，從頭到尾都充滿了那種喧鬧的自吹自擂，他們宣示該組合已經殺死了韓國音樂界對偶像饒舌歌手的刻板印象。雖然有點為時過早，但〈BTS Cypher, Pt. 3: Killer〉被證明完全預言正確，因為該樂團最終將爬升到整個音樂圈的頂端，真正向世界展示了他們擁有超越流派限制跟刻板印象的能力。

Interlude:
What Are You
Doing Now?

這是一首導引進入後面曲目的中場歌曲，〈What Are You Doing Now? 〉是一首簡短又時髦的插曲，重複詢問著跟歌名相同的問題。

9 Could You
Turn Off Your
Cell Phone

帶著流行曲調的〈Could You Turn Off Your Cell Phone〉是一首輕快歡愉的歌曲，成員們透過它告訴聽眾們要放下手機，脫離數位世界的束縛，享受現實世界的樂趣。在他們的整個職業生涯中，BTS 經常探索人們跟科技的關係，這首歌曲延續了這一傳統的想法，批判性地反映了人們在這個時代裡沉迷於手機的生活方式，隨著智慧型手機變得越來越聰明，人們卻變得越來越愚蠢。

10 Embarrassed

接下來的三首歌曲，曲風開始轉向浪漫的風格，首先是帶著柔和氛圍的〈Embarrassed〉，也被稱爲〈Blanket Kick〉。在沉靜的弦樂聲、喇叭聲跟鋼琴伴奏的推動下，這首歌給人一種復古爵士的感覺，成員們在歌曲中表達了他們對於陷入戀愛中的尷尬；韓文歌名指的是一種在韓劇裡很流行的隱喻，劇中的人物透過在床上用品的選擇上表達自己的感情，藉此說出浪漫的挫敗感。歌曲本身聽起來既甜美又柔軟，還有點跟上流行，模仿年輕人談戀愛時故作冷漠的反應，投射出戀愛中年輕人的可愛形象。

⑪ 24/7=Heaven　　　　⑫ Look Here

〈Embarrassed〉帶領聽眾進入快節奏感的〈24/7=Heaven〉，它描述一位不願意對關係表達期待的對象，但是卻願意推動關係向前發展，而且說出希望與所愛之人共度時光的願望，讓他們在一起的每天都像是待在天堂般的體驗。輕快的節奏和口哨聲帶出了活潑的旋律，這是一首充滿活力的曲調，頌揚愛情，同時就像許多 BTS 的浪漫歌曲一樣，也反映了歌手和粉絲之間的關係，以及如何共同追求他們未來的目標，這是一個美好的願望。

接下來是〈Look Here〉，歌曲裡帶著輕快的打擊樂風格，延續了之前歌曲的浪漫主義走向，其跳動的節拍和乾淨的人聲、刺耳的號角、甜美的和聲和流暢的說唱，這個七人組合傳達了他們極力想要吸引愛慕之人注意力的企圖。這首歌的輕快樂器傳達出一種振奮人心的感覺，為愛注入了新的生命感，這首歌展示了 BTS 的不同音樂性，以及更時尚的一面。

隨著〈Second Grade〉的出現，《DARK & WILD》的宣傳活動也開始逐漸接近尾聲，這是一首以喧鬧的電子嘻哈音樂來紀念樂團出道第二年的曲目，BTS 對於他們在這段時間裡所創造的成就感到十分開心。饒舌歌手們談論著他們如何在前一年獲得新人獎，現在就已經開始有後輩向他們致意，但是他們仍然面臨著巨大的壓力，因為他們必須不斷超越那些同樣在 K-Pop 流行音樂界工作且成就非凡的前輩，身上背負的是嘻哈偶像新手的光榮使命。歌手們的合唱充滿活力地表達了防彈少年團隨時隨地都在努力工作的現況，完整利用一天 24 小時的每分每秒。對 BTS 來說，這幾乎就像是用歌曲來撰寫簡歷表或成績單，都是透過令人上癮的節奏來傳達。

這張專輯以〈Outro: Do You Think It Makes Sense?〉來結尾。這是一首來自歌手的浪漫節奏藍調慢速爵士歌曲。用他們熱情洋溢的歌詞，加上令人咀嚼再三的自問自答表白，在銅管樂器的演奏下，四人表達了他們對於時光倒流以及愛人回歸的期望。他們在整張專輯的歌曲中都保留了一點嘻哈的感覺是很成功的作法，同時又以一種反思與質疑的語氣結束了《DARK & WILD》，似乎想要釐清整張專輯曲目中企圖傳遞的情感。

雖然這張專輯從整體上來說，帶給聽眾一次愉快的聆聽體驗，但是如果因此漠視樂團早期創作中處理男女關係的偏頗態度，這樣來評論《DARK & WILD》作品是有失公正立場的。這張專輯是大部分批評的起源，專輯封面上甚至寫著「警告！愛很痛，它會引起憤怒、嫉妒、痴迷，你為什麼不愛我呢？」，這些負面的訊息會讓單身的人們很容易引發負面的情緒。

　　2016 年，粉絲和評論家開始質疑該樂團作品的歌詞，提出〈War of Hormone〉、〈Miss Right〉、〈Converse High〉和 RM 的獨唱〈Joke〉，以及該樂團的幾條社群媒體貼文，都是潛意識裡厭惡女性的例子。該公司並沒有忽視這種情況，而是理解到批評的嚴重性，最終 Big Hit 娛樂公司發表了一份聲明：

　　　　Big Hit 娛樂公司承認，在少部分的 BTS 歌曲裡，包含了厭惡女性的歌詞，引發了社會大眾激烈的爭論。Big Hit 娛樂在檢查歌詞後發現，無論音樂家的原本意圖為何，某些內容可能會對公眾產生誤導與恐嚇。我們還發現 BTS 社群媒體帳號上的一些貼文，可能包含了厭惡女性的內容……Big Hit 娛樂公司和所有 BTS 成員在此向那些對歌詞和線上貼文感到不舒服的人表示最誠摯的歉意 [16]。

　　RM 的一位舊識，MOT 的 eAeon，此事之後最終將與 RM 合作，製作他的個人播放清單《Mono.》。在 2018 年，他在一系列推文中談到了這一事件，分享了他與 RM 討論後的結果，說明 BTS 的成員們也都對此表達了遺憾的想法。eAeon 對 RM 的回應，透過 Soompi 的傳達，關於年輕歌手們的擔憂和罪惡感，以及歌手應該如何處理此類指控的方法做了很多說明：「我覺得女性貶抑並不是無法抹去的標籤或恥辱，而是任何人在前往成功的道路上都可能發現的障礙物。與其覺得它不公平或痛苦，不如在自己發現它之後決定是否修復它。」[17]

儘管有疑慮的歌曲或音樂影片並未從數位專輯或網站中刪除，但是該組合開始將它們從演唱會的表演曲目列表中剔除，並且在他們處理性別動態的方法上出現了明顯的文字轉變，顯示出樂團的心態改變與成長。

　　雖然距離完美還有很長一段距離——但是他們只是一般的人而已，而這就是讓他們更加平易近人的原因。BTS 已經多次證明，作為鎂光燈追逐焦點的歌手，想要以更優雅的方式變得成熟，就必須不斷從錯誤中吸取教訓並承認批評。無論是承認對女性貶抑的指責，或是反思他們對嘻哈文化的詮釋方式，還是解決成員穿著令某些人反感的二戰相片。不管是哪一種情況，BTS 都得要在聚光燈下成長，當所有人都注視著他們時，BTS 已經為自己的錯誤負責並從中汲取了教訓。他們不僅把這些與成長和青春相關的想法放進歌曲裡，而且他們會在所有人面前把這些價值觀活出來，並盡可能做到完美。

Sweat汗

BTS在2014年8月的
《DARK & WILD》專輯發表會上，
展示了他們
黑暗與狂野的一面。

活出
花樣年華

LIVING THE MOST
BEAUTIFUL
MOMENTS IN LIFE

第八章

毫無疑問地，在防彈少年團的職業生涯中，最大轉折點就是《花樣年華》三部曲的到來，第一張專輯《花樣年華 Pt. 1》的發行爲整個系列拉開序幕，Pt. 1（又名 HYYH1）於 2015 年 4 月發行，並且持續到 2016 年 5 月，發表了與 HYYH 相關的最後一首單曲〈Save Me〉。該系列的專輯標題使用漢字語來表達其含義，從字面上的角度來說，專輯名稱的讀法是 Hwayangyeonhwa（화양연화）。

　　《花樣年華》系列重塑了 BTS 的作品特色，從他們先前 Skool 三部曲系列的暴躁、叛逆學生階段，進化到《DARK & WILD》時代的年輕人思維，然後再轉化成爲更精緻化與藝術化的靑春歲月發展和體驗。風格也轉變成更加強調電子舞曲、節奏藍調和流行音樂的特色，但仍然讓樂團立足於嘻哈的音樂元素，並致力於將音樂作爲分享世界觀的一種方式。結合 BTS 的哲學思想來闡釋靑年的基礎將如何影響成年的想法，這是一個決定該樂團職業生涯走向的重要階段，爲他們的全球成功奠定了基礎。

THE MOST

BEAUTIFUL MOMENT

IN LIFE

(1) Intro:
The Most Beautiful
Moment in Life

　　這一次的專輯發行，改由 SUGA 擔任先發介紹第一首歌：〈Intro: The Most Beautiful Moment in Life〉。這位饒舌歌手透過沉重的呼吸聲，用說唱的方式唱出一首關於向未來的夢想與幸福投籃的歌曲，他使用籃球——據說這是他的藝名靈感來源——作爲人生道路、成功和挫折的隱喻，以一種自省的哲學思想開啟了 BTS 的全新時代。這是第一次專輯的介紹曲完全改由 RM 以外的個人成員主唱，專輯的第一首單曲〈I Need U〉裡試圖表達的絕望與希望，透過 SUGA 的嚴肅態度奠定了基調。

② I NEED U

③ Hold Me Tight

　　《花樣年華 Pt.1》的第二首歌曲〈I Need U〉標示了 BTS 新時期的開始，將這個七人組合定位為成熟的戀人，他們有足夠能力發現懷著認真態度的關係背後可能隱藏的潛在陷阱，他們不再只是努力在這個世界闖出一條路的無知青年。瘋狂的合成音樂加上漸強且零星的腳踏鈸聲響，配合不斷大聲唱出歌名的合唱副歌，整首歌裡融入了最時尚的舞曲元素。歌詞雖然參考了節奏藍調的風格，但這首歌裡還是整合了 RM、SUGA 和 J-Hope 三人的饒舌說唱。這是當時 BTS 推出的單曲中，最具有旋律特色的一首歌，分享了樂團成員們比較情緒化的一面。

　　值得注意的是，這也是第一首真正強調 Vocal Line 成員們一起合唱的單曲，相較於他們過去的大多數單曲，這首歌的曲調更注重旋律的平衡。對情緒更加小心的處理方式反映了該團體的成長，從本來青春時期的天真爛漫，慢慢需要面對即將到來的嚴肅成年時期，這樣的轉變也反映在歌曲的音樂影片中，並且暗示了該樂團整體方向上的轉變。

　　與〈I Need U〉一起發表，〈Hold Me Tight〉是專輯中的四首情歌之一，探索了當愛情漸行漸遠的時候，心中無奈的沮喪狀態。喜怒無常的氛圍中，莫名的焦慮瀰漫在〈Hold Me Tight〉這首歌的另類節奏藍調音樂中，伴隨著單曲〈I Need U〉的氣氛，同樣反映了渴望與他們相愛的人在一起的心願。

在〈Skit: Expectation!〉這首歌裡，BTS 傳達了他們對這張專輯的想法與期待，並以一個有趣的迂迴話題，聊到身為一位 BTS 成員的現實生活，也談到他們對這張專輯的預期成果，比如他們期望能夠像〈I Need U〉一樣，在韓國音樂比賽節目上獲得冠軍，但是他們又一直努力克制他們的期望，以免帶來更大的失望。接著他們又繼續討論過去對於發表歌曲的期望，而 J-Hope 的預測總是與實際發生的相反，所以當他說他認為這次的新單曲會失敗時，成員們為他歡呼，因為這意味著可能反而會大成功，事實上也真的做到了。在歌曲快結束的時候，Jungkook 根據他跟父親的對話，詢問他是否需要為專輯結尾歌曲的收入填寫納稅申請表，導致該組的其他年長成員取笑回應他們基本上沒有營利，這意味著即使他們賺取版稅，音樂作品也不算真正有賺錢。在他們的職業生涯即將開始上升到以前不敢想像的高度時，滿懷夢想抱負的他們，也有這種務實想法與平易近人的一面。（在人們的想像中，Jungkook 現在應該已經有一位專門的會計人員來協助處理他的版稅！）

讓人煩躁的喇叭聲跟震耳欲聾的節拍聲，這首激發熱情的〈Dope〉為 BTS 引進了不少新的粉絲，因為這首歌不但簡單介紹了樂團的背景，還把他們如何攀上高峰的歷程作了說明。儘管面臨著社會壓力，該樂團仍然把他們如何辛勤工作才能爬到現在位置的艱辛唱出來。也因此這首歌被公認為 BTS 職業生涯中最具代表性的歌曲之一，作為《花樣年華 Pt.1》專輯的第二首主打單曲，這首歌不但改變了所有的遊戲規則，而且其音樂風格與迷人的舞蹈跟歌詞相結合，讓先前不會注意過 BTS 的人都更加瞭解他們——確實「很屌」。這首歌已成為青年世代的聖歌，歌頌著防彈少年團勇敢地挑戰媒體、政府和多數的成年人——因為這些人阻礙了當前年輕一代的未來。RM 還指出一系列源自俚語的代名詞（「三拋」[3 抛]、「五拋」[5 抛] 和「六拋」[6 抛]），用於表達不同世代的人們，如何不得不放棄不同的事情：「三拋」一代指的是為了生活而不得不放棄愛情、婚姻和孩子，而「五拋」則是放棄了這些之後，又放棄了社交生活和購屋計畫，最後的「六拋」則是完全放棄了上面所提的這些目標，甚至包括自己的一般人際關係和夢想，將全部的精力都用在追求金錢以求在這個社會生存。儘管整個社會對於這首歌的評論偏向黑暗面，但其實這首歌還是充滿了活力，並將該樂團的成員宣傳為努力工作的人，他們全力以赴在世界上努力奮鬥。其令人著迷的風格與歌曲意義相結合，讓這首歌的發行成為 BTS 職業生涯中最引人注目的時刻之一。

在〈Dope〉之後是〈Boyz With Fun〉的老派歌曲,也被稱為〈Fun Boys〉,或是韓文中對 BTS 樂團名稱的雙關語,將「Bangtan」改為「heungtan」(흥탄),因為「heung」的意思就是「有趣」。就像〈Attack on Bangtan〉或〈Jump〉一樣,這是一首輕快又鼓舞人心的歌曲,宣傳 BTS 跟他們是誰,還有他們的音樂所代表的意義。時髦的嘻哈音樂讓人不禁跳起舞來,隨著搖擺不定的饒舌和甜美又跳躍的歌詞,這些特色都同時邀請聽眾們聚在一起享受樂趣並享受生活。

歌詞帶著半開玩笑含意的〈Converse High〉,曲調中散發著調情意圖的放克風格,使用服飾的隱喻來描述理想的關係。用甜美的和聲來對抗喧鬧的說唱,給專輯一種清新、年輕的感覺,歌詞裡提到他們想要避開各種著名的設計師品牌,並表達出樂團對於匡威高筒鞋的熱愛,這是代表舒適、時尚和休閒的經典鞋款。這首歌的靈感來自 RM 心目中的理想類型女孩,他提到她穿著紅色匡威鞋,並恰如其分地讓 SUGA 說唱他是如何地討厭這種鞋子,展示了這對饒舌歌手在 BTS 中互相映襯的方式,無論是在音樂上或是在個人品味上。

⑧ Moving On

　　BTS 永不忘記他們的根本，這張專輯最後推出了這首沉重的〈Moving On〉，這是一首反思該樂團早期生活狀況的輕流行和節奏藍調歌曲，回想起他們當年在首爾論峴洞當練習生時所居住的老房子。隨著輕快的節拍在背景中播放，饒舌歌手唱出關於老房子以及生活裡總是一再搬家的回憶，接著歌手們添加了甜美的旋律，說出了搬家時總是帶來一種憂鬱的感覺，因為人們會想起在老家時的各種美好回憶。在整個遷移過程中，搬家的字面意思上似乎跟生活中的變化與向前邁進有關，曲目最終以 RM 的一段英語說唱結束，歌詞裡敦促著聽眾要超越過去，迎接新的機會和地點。這樣的對話不但印象深刻而且富有意義，也是為這張專輯結尾的完美方式，這張專輯將 BTS 帶到了如此新奇、令人興奮的位置。

⑨ Outro:
Love Is Not Over

　　由 Jungkook 創作的歌唱曲目〈Outro: Love Is Not Over〉，是他與 Slow Rabbit 一起創作的歌曲，也是該樂團未來將於 2017 年發表的〈Supplementary Story: You Never Walk Alone〉的前導歌曲。在甜美的鋼琴聲和叮叮噹噹的節奏藍調音樂背後，摻雜著合成樂器帶領的復古旋律，四位 BTS 成員們唱出了他們還沒有打算好好休息的心願。歌曲的風格屬於多愁善感跟敏感謹慎，也是這四位成員在他們的職業生涯中最好的表現之一，展示了他們如何從〈No More Dream〉的歌手轉變為可以表達自己願望的藝人。

Sweat 汗

整體而言，《花樣年華 Pt.1》比早期所發表的其他專輯擁有更優雅且更時尚的嘻哈電子流行音樂，充分展示了該組合能夠輕鬆實現的各種風格。作為《花樣年華》系列專輯的切入點，〈I Need U〉的成功開啟了 BTS 職業生涯的新時代，並且讓 BTS 在韓國的每周音樂節目中首次獲得冠軍，〈Dope〉則是他們第一部以病毒傳播方式發表的音樂影片，並為許多新歌迷提供了團隊的簡短介紹。這對團隊來說是全新旅程的開始，隨著他們的聲勢越來越大，他們朝著職業生涯的未來高峰快速邁進。

在 2015 年底時，BTS 將發行《花樣年華 Pt.2》，那是他們迄今爲止職業生涯的高峰，專輯帶來了一波波情緒高漲的歌曲。一開始以介紹曲強勢啟動，然後進入〈Run〉一飛沖天的巔峰，接著探索〈Butterfly〉中轉瞬即逝的愛情和〈Whalien 52〉中的孤獨感，然後在〈Ma City〉中大肆宣傳團隊成員們，在〈Silver Spoon〉中攻擊韓國社會。在〈Skit: One Night in a Strange City〉中，該樂團將談論他們於 2015 年在紅色子彈演唱會期間，在智利的成功和壓力，《花樣年華》系列已經到了成功的邊緣，但還不算真正到達，而且距離他們在未來三年取得難以想像的大成功，還有非常漫長的路要走。這張專輯自始至終散發著詩意，以〈Autumn Leaves〉和〈Outro: House of Cards〉結束，最後以黑暗和悲傷的感覺結尾。

這種貫穿整張專輯的情感深度，將爲該樂團接下來的幾張專輯設定出清楚的風格。《Skool》和《DARK & WILD》時代的年輕人形象將不復存在。相反地，每位成員都開始思考生活的現實面。《花樣年華 Pt.2》和它的續集《花樣年華：Young Forever》都在市場中佔有一席之地，兩部專輯因爲他們內省的天性而變得越來越受歡迎，這預告著 BTS 即將登上西方音樂排行榜的榜首。

如果說《花樣年華 Pt.1》反映了防彈少年團的身份，以及成員們如何看待這個世界，利用歌曲表達成員們的願望與感受，並展望充滿希望的未來，那麼《花樣年華 Pt.2》的曲目就是關於如何成爲自己命運的掌舵者，奔向相同的璀璨未來，以及傳達他們想在周圍世界中看到的希望。從〈Intro: Never Mind〉中對反感和敵意的奮力抵抗，到〈Outro: House of Cards〉中的擇善固執，有一種壓倒性的毅力推動了防彈少年團的事業和成功。

Sweat 汗

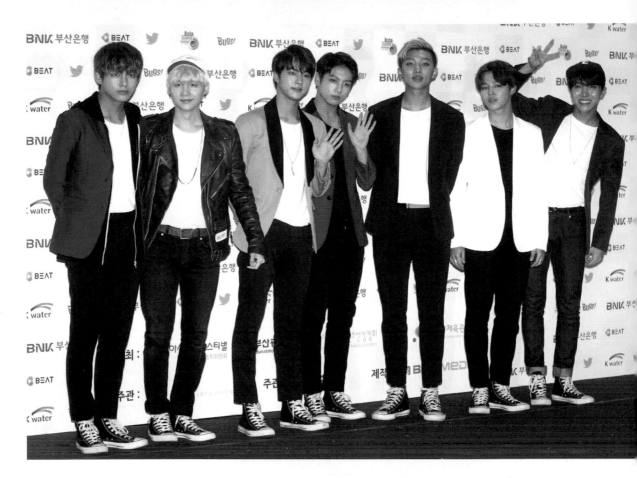

　　正如字面上的意義，《花樣年華 Pt.2》的本質是關於「生命中最美好的時刻」，但是傳達這一觀點的方式與《花樣年華 Pt.1》的方式截然不同。在第二張專輯的發表會上，BTS 清楚地說明了兩張連續專輯的不同之處：「第一部專輯解釋了青春是多麼的疲憊和艱難，同時也談到了我們總是處於緊張狀態的感覺。第二部分則試圖表達一個更冒險和大膽的感覺。這就是為什麼我們的主打歌是〈Run〉。」[18]

THE MOST

BEAUTIFUL MOMENT

IN LIFE, PT. 2

(1) **Intro:**
 Never Mind

　　《花樣年華 Pt.2》以另一首由 SUGA 負責主唱的前奏曲開始，即表達意志堅韌不拔的〈Intro: Never Mind〉，SUGA 在這首歌裡積極面對困難並摒棄消極情緒，並強調應該克服失敗才能邁向未來，饒舌歌手 RM 也幫忙唱了一小段。圓潤的節拍和激烈的樂器伴奏，加上激烈的吉他即興演奏，以及隨著 SUGA 毫無遮掩地唱出他的心聲，歡呼的人群不斷要求安可的聲音，這是專輯裡的一個充滿自信的開始，不但抓住了聽眾的注意力，而且牢牢地掌握它。

Sweat 汗

② Run

《花樣年華 Pt.2》這張完整專輯以〈Run〉這首單曲為首打歌，也是《花樣年華》系列三部曲中唯一以單獨宣傳單曲為特色的專輯。但即使是作為單獨宣傳的單曲，〈Run〉以其充滿活力的電子舞曲風格也極具影響力，因為它不但延續了該樂團以嘻哈音樂為中心的單曲多樣性，而且發揮了 BTS 引人注意的天賦。拉長的高音合成音樂瀰漫著焦慮感，這個七人組合熱烈地表達了對於即將離去的愛情所感受到的絕望，彷彿「追逐蝴蝶」帶來的短暫浪漫情懷。雖然很激烈，但貫穿前後的其實是一種不得不接受的感覺，就算歌詞裡並不情願承認他們彼此的激情將不會獲得回報，現在面對的是各種痛苦的感覺，可是他們並不希望戀情就此結束。伴隨著分層的和聲以及扭曲又不斷重複，略帶哭聲的疊字副歌（「lie/lie」、「bye/bye」、「cry/cry」），這首歌探索了這些容易理解，但卻是會傷害自己的情緒，整首歌曲裡帶來了一種緊張感。歌詞的描述詩情畫意，平易近人的聲音加上讓人感同身受的歌詞，恰如其分地將這張專輯帶到了一個高度。《花樣年華 Pt.2》是防彈少年團第一張打入美國《告示牌》主要專輯排行榜的專輯，發行後在《告示牌》兩百大專輯榜上排名第 171 名。

③ Butterfly

這是一首搭配著輕快樂器聲和朦朧的合成音樂，加上節奏明顯，以陷阱音樂為基礎的民謠，在這首歌中，樂團改為使用蝴蝶作為隱喻，這是那個時代大部分宣傳素材裡常常會出現的主題。與〈Run〉的沮喪相比，這首歌充滿了試探性的期望，不曉得現在握在他們手中的蝴蝶（愛情），是否還會繼續停留在那裡。當時曾經是「Prologue」這部影片的配樂，這部影片連接了〈I Need U〉和〈Run〉的情節，歌曲中不僅反映了與愛情相關的情感旋風，也是對青春的致敬，彷彿他們在問：「隨著年齡的增長，我能否讓這些轉瞬即逝的美好時刻保留下來？」這首歌也暗示了蝴蝶效應理論，也就是一個非常微不足道的事件都有可能影響接下來會發生的一切，以及小說家村上春樹的《海邊的卡夫卡》，這是一本關於一個少年試圖改變命運的科幻小說，這是 BTS 發揮最擅長技能的絕佳例子：將深度和意義融入起初看起來很簡單的想法中，並為聽起來既熟悉又絕對迷人的聲音，增添了無形的情感重量。

在〈Butterfly〉之後推出的單曲是〈Whalien 52〉，前面兩首歌探索了與抑鬱和孤獨相關的主題之後，這是一首聽起來似乎無憂無慮的歌，它的曲風比較偏向老派的嘻哈美學。歌曲的命名來源是混合了「外星人」這個詞跟一隻名為「52赫茲」的鯨魚，它也被稱為世界上最孤獨的鯨魚，因為它發出的鯨魚叫聲有著獨特的高頻率歌聲，據稱這使它無法與其他鯨魚互動。兩者都明顯暗示了一個人在世界上獨自游泳時所感受到的疏離感。〈Whalien 52〉這首歌暗示了日常生活裡感到個人孤獨的同時，還提到了該團體作為知名歌手的身份，但他們並不覺得自己的聲音總是能被其他人聽到。不過儘管〈Whalien 52〉具有悲傷的性質，但是歌曲想要表達的並非是絕望的感覺。就像每年都還是可以聽到「52赫茲」鯨魚的歌聲，因為它會繼續堅持並穿過海洋的深處，所以其他的人也可能經歷一段感覺被孤立的日子，但是終究會有被聽到的一天。

這張專輯的下一首曲目發生了非常重大的轉變，進入了嘻皮笑臉的〈Ma City〉，這是一首稱讚成員家鄉的搖滾歌曲，其中提到了一山（RM）、釜山（Jimin、Jungkook）、大邱（SUGA）和光州（J-Hope），這些地區都被寫進了歌詞裡。就像BTS其他以他們跟在地根源緊緊相連為榮的曲目一樣，在這首歌裡偶爾會脫口而出一些地方方言。這首歌還帶有微妙的政治色彩，因為它凸顯了成員們對自己家鄉根源的自豪感，但也因為J-Hope引用了數字「062-518」。雖然被說成電話號碼的一部分，但它們實際上是兩組獨立的數字：第一組是指光州的區號「062」，而後面的三個數字則是指5月18日這一天，這是對1980年光州起義的致敬，這一天也被稱為五一八光州民主化運動，這是讓韓國從威權政府轉變為合法民主國家的重要轉捩點。（在BTS成立之前，SUGA還是D-Town的其中一位成員時，他曾經寫過一首名為「518-062」的歌曲，同樣也提到了這個主題，當時擔任將軍而後來獲選為總統的全斗煥對於人民要求民主所採取的回應方式，在今天的韓國這仍然是一個有爭議的問題）。就像防彈少年團其他反映韓國特色的歌曲一樣，〈Ma City〉表達了他們是誰，以及他們來自哪裡的自豪感。

花了一點時間吹噓他們的出生地之後，BTS轉變了下一首歌的氣氛，帶來具有對抗與衝突對話的單曲〈Silver Spoon〉，這可能是他們整個職業生涯中態度與想法最激進的歌曲，它解釋了當代年輕人所經歷的苦難與挫折。有時也被稱為〈Baepsae〉或〈Crow-Tit〉，這首曲子的輕快歌聲結合神氣活現的節奏，加上勇往直前的號角和連續低音的貝斯，強調了歌曲的嘲諷意圖，該樂團很嚴厲地責備了韓國社會，引用了一句關於努力的諺語：「뱁새가 황새 걸음을 걸으면 가랑이가 찢어진다」，意思是「如果鴉雀想跟鶴鳥一樣走路，它的腿會折斷」。也就是警告人們不要試圖模仿其他人的行為，這種被韓國研究學院認定為漢鴉雀屬的棕頭鴉雀，或稱為粉紅鸚嘴的小鳥，被告知只要表現正常就好，不要試圖模仿其他的物種。雖然這種說法可以被積極地解釋為「做你自己」，但其背後真正的想法其實是「當在你的位置上，不要試圖超越自己」。因此，這首歌的歌名其實也可以翻譯為「努力」，BTS譴責了那些針對他們自己也針對這一代年輕人的批評——儘管他們使用了非正式的說法，而不是韓國年輕人跟長輩講話時通常會使用的敬語。他們創造了這首千禧年頌歌「Baepsae」，衝撞一個韓國社會的普遍觀念，也就是21世紀的年輕人不但懶惰而且不像過去幾代那樣努力工作，可是實際上這個世界的社會經濟和政治狀況已經造成了廣泛的經濟差距，以及全球化後不斷失去的工作機會。

這首歌的英文歌名〈Silver Spoon〉也有類似的隱喻，指的是含著銀湯匙出生的人，不但牽涉到經濟上的差距，也暗示了上一代跟這一代年輕人成長時經濟與文化狀態的差異。韓國社會也有類似的狀況，RM在歌詞裡使用的是「금수저」，指的是金湯匙而不只是銀湯匙，因為在韓國社會中，社會階層經常根據家裡經濟狀況的好壞，而以餐具材質的四種高低等級做比喻：金（금）、銀（은）、青銅（동）和泥土（흙）。這位饒舌歌手特別提到了這一個世代的老師，因為他們出生在一個帶著「金湯匙」的時代，所以通往成功和幸福的道路被認為相對比較平坦。他們與今天的年輕人形成鮮明的對比，由於前面幾代的人們對當今世界狀況的影響，年輕人被要求超時工作，但是幾乎沒有任何工作權的保障。這首歌以千禧世代的手法表達他們強烈的憤怒，並且受到眾多粉絲的喜愛，歌詞也跟當今許多人的想法產生了共鳴，因為生活在21世紀對任何人來說都絕對不是一件容易的事，放眼未來看起來也不會變得太好，尤其氣候變遷跟金融焦慮已經變成越來越大的問題。

7 Skit: One Night in a Strange City

8 Autumn Leaves

繼〈Silver Spoon〉的強硬態度之後，《花樣年華 Pt.2》花了一些時間用〈Skit: One Night in a Strange City〉反思 BTS 事業的成功。就像他們其他的短劇一樣，該樂團以他們的滿滿活力幽默地娛樂聽眾，在這首歌曲裡，成員們在一開始時責備 RM 經常遲到，然後話題慢慢地轉變成討論過去的單曲，然後稍微責備 SUGA 立刻就讓大家高昂的情緒變差。這些對話很有趣也很可愛，讓大家更深入瞭解他們如何透過這幾張專輯聲名大噪的經歷，並且無法否認他們將繼續成為改變遊戲規則的藝人。

這張專輯以富有詩意但又充滿憂鬱音符的〈Autumn Leaves〉（也稱為〈Dead Leaves〉或〈Fallen Leaves〉）作為結尾曲，歌曲的靈感來自就算是最溫和的動作，落葉也會逐漸分崩離析的想法。一首輕快的歌曲，充滿了精緻又層次分明的和聲、迴響的節奏和幽冷音調的合成音樂。自始至終，這首歌展示了該樂團成員的能力成長，從早期著迷於歌唱和饒舌音樂的技巧，到現在所有的技能融合在一起，創造出一首帶著冷酷氛圍卻又深具文學意境的歌曲，講述一個從開始到結束的傷心故事，悲傷地反思令人無法自拔的愛情。

乍聽之下似乎是一首關於心靈軟弱的浪漫歌曲，但也可以理解為對於工作無可奈何的脆弱（尤其是早期的防彈少年團，因為這首歌在前一首討論工作的對話之後），他們每個人似乎覺得隨意一個動作就可能讓一切都分崩離析。意境既淒美又富有詩意，讓人傷心欲絕。

（這首歌還有一個作法特別引起人們的注意，並且讓製作人們瞭解現在普遍的做法，也就是預先準備節奏鼓聲、樂器聲、合成效果等聲音的資料庫；另一個韓國男子樂團 EXO 也在他們 2016 年的歌曲〈They Never Know〉中使用了與〈Autumn Leaves〉中相同的音樂資料庫；美國饒舌歌手 BlackBear 在他 2015 年的歌曲〈Deadroses〉中也使用了相同的作法，當時引起了一些小爭議，因為 BTS 和 EXO 被認為是競爭對手。）

Sweat 汗

Outro: House of Cards

　　《花樣年華 Pt.2》的最後一首歌，Vocal Lines 的歌手們用令人難忘的性感聲音合唱〈Outro：House of Cards〉，作爲專輯的結尾。這是一首令人感到毛骨悚然的另類節奏藍調歌曲，帶有令人喘不過氣的歌詞，讓人彷彿置身於危險的邊緣，Jin、V、Jimin 和 Jungkook 唱著每個人內心的「紙牌屋」，還有每天都可能崩潰但是因爲人們的夢想與努力，現在依然維持著的浪漫生活。這首歌在《花樣年華：Young Forever》中將以加長版本重新發表，並將歌曲帶到全新的境界，BTS 並將添加額外的歌詞，歌曲中的詞句描繪了四位歌手打造了一個讓人心靈悸動的結局，因爲他們不但唱出了努力後徒勞無功的失望，卻還是希望可以在一起。

　　《花樣年華 Pt.2》將 BTS 帶到韓國和國際新歌迷的面前，他們的迷人音樂跟相關的創意故事，吸引了全球聽衆的注意力。這張專輯成爲他們第一張打入美國《告示牌》兩百大專輯榜的專輯，最高排名第 171 名，也是第 11 張韓國藝人出現在排行榜上的專輯，而且是第一張來自 SM 或 YG 娛樂以外公司的專輯，標示著 BTS 與來自國際的聽衆，特別是美國聽衆互動的風向轉變。

　　防彈少年團職業生涯中最美好的時刻其實才正要開始，因為樂團的聲勢不但如日中天，而且日漸強盛，但這個階段即將由 2016 年 5 月所發行的合輯《花樣年華：Young Forever》，在防彈少年團的事業到達巔峰之時結束。

　　這部專輯裡頭包含了兩張唱片，推出的時間安排在該樂團正在進行全球巡迴演唱會的時候，總共有 23 首歌曲，包括大部份來自《花樣年華 Pt.1》和《花樣年華 Pt.2》的內容，以及包括〈House of Cards〉和〈Love Is Not Over〉的數首重新混音或加長版本，還有三首全新創作的歌曲。第一首是以專輯名稱作為歌名，該系列的壓軸主打歌曲〈Epilogue: Young Forever〉，在《花樣年華 YOUNG FOREVER》專輯正式發佈之前，這首歌就以一部跟花樣年華階段相關連的音樂影片先行與觀眾見面。這部影片以全黑的畫面開始，接著出現漢字語「花樣年華」和「2015.04.29~Forever」這兩段文字，暗示了生命的每一刻不僅是美好的，而且應該是以年輕的心態不斷成長的生活。

THE MOST

BEAUTIFUL MOMENT

IN LIFE: YOUNG FOREVER

由 RM 擔任製作人，這是一首引人入勝的民謠，以輕快的節拍和越來越激烈的說唱開始整首歌曲，然後接著轉換成帶著豐富迴音、所有人一起合唱「我們要永遠年輕」的曲調，歌詞中夾雜著關於夢想和希望的期待。最後，成員們全體高聲宣告，無論遇到任何痛苦或困難，他們都會朝著自己的夢想奔跑。這是一首以青年爲目標的宣告歌曲，發佈之後激起了他們激烈的情緒反應，因爲他們才剛剛證明自己有能力克服一切的困難，成功到達音樂世界的巔峰。

Sweat 汗

2 Fire

在〈Epilogue: Young Forever〉發行後不久,防彈少年團又帶著名為〈Fire〉(也被稱為〈Burning Up〉)的歌曲回歸,再次點燃了所有歌迷的熱情。以強而有力的節拍和大聲歌唱為特色,這是一首充滿活力、魅力四射的華麗歌曲,結束了以年輕人為導向的花樣年華時代。在歌曲內容的主題上,〈Fire〉延續了〈Dope〉和〈Silver Spoon〉的方向,融合了具有爆發力的陷阱音樂、電子流行音樂和嘻哈音樂,提供了一個強而有力的舞台,在這個舞台上,BTS 團結起來抵抗對年輕人的無情壓迫,還有反對那些認為年輕人就應該在他們生命中最美好的時刻——也就是青春期,背負對未來成就的期望。

這首歌發表的方法是透過一部同樣具有爆發力的音樂影片,成員們瘋狂地反抗並讓世界燃燒起來。影片結束時,他們一邊狂歡,一邊表演無懈可擊的舞蹈,最後 SUGA 說「我會原諒你」,彷彿是對著那些將世界變成難以居住的地方,而且給年輕人帶來莫名負擔的人說話。

3 Save Me

雖然〈Fire〉這首歌散發出 BTS 強大的信心,但是花樣年華系列的最後一首單曲〈Save Me〉提供了不同的元素。〈Save Me〉以華麗又具有表現力的舞曲形式,在滴答作響的節拍和狂熱的合成音樂之中自由翱翔,作為〈I Need U〉的搭配歌曲,就像〈Fire〉與〈Dope〉具有類似的主題,這首曲子以呼應整個系列第一首歌的方式,為整個時代劃下完美的句點。

在 BTS 哭喊求救的痛苦中,〈Save Me〉透過一部精心編排一鏡到底的影片發佈。但是看起來很簡單的影片其實頗費功夫,畫面為了捕捉成員表演時的豐富表情與動作,需要不斷拉長與拉近鏡頭。就像〈Epilogue: Young Forever〉一樣,它保留了一個文字上的伏筆,以「Boy Meets」這個詞彙結尾——暗示了即將到來的《WINGS》時代,也是對這張新專輯的介紹曲〈Boy Meets Evil〉的致敬。但〈Save Me〉似乎也暗示即將推出《WINGS》專輯,在歌詞裡 RM 感謝聽眾給了他飛翔的翅膀。這時候在歌詞裡提到這件事,跟曲子裡的其他部分相比顯得格外突出,好像他不是在向他呼救的情人講話,而是直接跟曾經幫助 BTS 抵達目前地位的粉絲們交談,這也是《WINGS》時代跟後續作品的相關主題。〈Save Me〉的重要性將在未來幾年持續引起共鳴,並在《LOVE YOURSELF》時代透過它的陪襯曲目〈I'm Fine〉被重新審視。

BTS UNIVERSE故事，
花樣年華：他們的故事

被稱為 BTS Universe 或 The Bangtan Universe（又名 BU）的虛擬小說，這是 BTS 從花樣年華時代開始跟歌迷們分享的虛構故事，內容是關於如何享受、尊重和反思生活中最美好時刻——也就是青春期——的意義，同時如何在嚴酷的世界中長大。

現在用回顧性的方式來撰寫這篇文章時，很容易就可以對 BTS 跟他們的背後團隊透過音樂影片和其他媒體所提出的故事情節進行結構化的分析。不僅因為現在有更多的資料可以幫助我們破解線索，而且 BTS 甚至發佈了相關的網路漫畫系列《SAVE ME》以及《The Notes 1》書籍，讓整個故事的脈絡更加清晰。但是在防彈的世界裡，這一切其實都是理所當然的事情，從 2015 年《花樣年華》時代開始，到《LOVE YOURSELF》時期或之後的系列，該樂團分享了許多音樂影片、歌曲和各種相關的社群媒體內容，包括一連串被稱為「花樣年華筆記」的系列文章，這些文章建立了一個基於虛構版本的故事，將 BTS 成員之間的友誼與故事情節的線索編織在一起。多年來，粉絲們對 BTS 職業生涯中可能成為 BU 故事的每一個元素進行分析，在 ARMY 試圖確定 BTS 到底在傳達什麼線索時，他們在許多的部落格跟社群媒體上發佈了大量的貼文、影片、網站和文章。隨著 2019 年 1 月《SAVE ME》網路漫畫的發佈，線索逐漸開始收攏在一起，故事創作者 Lico 與 Big Hit 娛樂合作講述了他們過去幾年一直在佈局與暗示的故事，最終揭示了圍繞著七個朋友和他們的奮鬥歷程，

並建立了富有戲劇性變化的故事，奇妙地基於時間旅行和每分每秒的動作所產生的影響，就像蝴蝶效應一樣神奇。

從本質上來說，《SAVE ME》的故事，或是多年來透過 BTS 的創意所講述的故事，都是基於一個神奇的超現實主義世界。這個七人組合的每位成員都有一個相對應的角色，他們在音樂影片裡的人物，就是扮演他們在故事中的虛構角色。多年來，透過網路漫畫的情節透露，Jin 飾演的 Seokjin 是所有劇情的中心，當他們從學校離開後，他將一群朋友再次聚集在一起，那時候每個人各自面臨著極大的困難，包括心理健康問題，被虐待，甚至是死亡。

作為負責幫 BTS 以年輕人為目標傳遞訊息的故事工具，這些音樂影片不但具有戲劇張力，而且足以發揮驚人的影響力，故事由七個角色所組成——Seokjin、SUGA 的 Yoongi、RM 的 Namjoon、J-Hope 的 Hoseok、V 的 Taehyung，還有 Jungkook 和 Jimin，他們生活在地獄和天堂交替的設定與環境中。至於他們一起度過的時光，有時候是在學校，但有時卻是在海灘或綠樹叢中，甚至是在某個大型聚會中，通常都充滿了光彩亮麗的故事情節，但是對他們七個年輕人來說，當他們獨自一人或是只有兩個人在一起時（許多角色彼此會有關連），順利地生活絕非一件簡單的事。雖然故事情節有著許多的變化，但是情節的重點是 Seokjin 試圖在各種痛苦或受傷的情況下拯救他的朋友。藉由處於某種時間循環之中，他能夠置身於所有的人事物之外，並且不斷重複著他的日子。音樂影片

經常只有 Jin 獨自一人，或是他正在拍攝其他人的照片跟影片，彷彿在觀察他們的生活——或是根據理論來說，遭到修改之後的生活，有些人猜測 HYYH 是以基於一種生命的形式，而不是真實生活中一天又一天的概念——或許是在很遠的地方。這樣的幻想讓人聯想到一個問題，也就是他會不會剛好陷入某種困境，結果被迫要重新度過他在每條時間線上所過的生活跟所犯的錯誤，以及他是否能夠真正解決影響其他角色的可怕問題。

由於沒有清晰的線性故事情節，在《SAVE ME》真正告一段落以前，很難確定 BTS 花樣年華故事的走向與發展，但是確實有幾條清楚的線索，貫穿了他們所發表在不同階段的音樂影片與相片，其中最突出的就是兩兩成對的友誼關係。

在故事中，Jin 很多時候都是獨立自主的生活，至於 Yoongi 和 Jungkook 則被認為有著緊密的聯繫，而且發生了很多相關的故事情節，Hoseok 跟 Jimin 以及 Namjoon 跟 Taehyung 也是如此。儘管他們每個人都會在某些情況下單獨出現，但是在大部分的影片跟相關的 BU 故事內容中，無論是幸福的時刻還是悲傷的日子，這樣的配對關係都保持一致。雖然 BU 的主角們在一起處於最佳狀態和最幸福的狀態，但每個角色還是會有屬於自己的情節：Seokjin，一個局外人，發現他對團隊的分道揚鑣至少負有部分責任之後，打算讓時光倒流。Yoongi，一個精神不穩定的縱火犯和天才音樂家，喜歡鋼琴，他的母親在他年輕時死於火災，在故事裡他曾多次自殺身亡。Hoseok，被他的母親遺棄，而且罹患了似乎是嗜睡症的疾病，但實際上可能是孟喬森症候群，歷經跟疾病奮戰但還是需要住院。由於家庭的困難與偏執的想法，Namjoon 的生活相當貧困，最後因故入獄。而 Jimin 則是跟 Yoongi 和 Hoseok 一樣，一直苦於心理相關的疾病問題，並且顯然有自殺傾向。Taehyung 的家庭生活相當艱難，在母親離開家庭後，他憤怒地殺死了虐待他的父親，最終面臨需要入獄的未來。年紀最小的 Jungkook 生活在一個壓力非常大的家庭中，必須不斷對抗孤獨的生活與糟糕的處境，在不同的故事場景中面臨車禍或選擇自殺。

就在最後一刻，Jungkook 是幾位走向生命盡頭的角色之一——不管是因為打算自殺或是他們的行為對生活造成不可挽回的傷害——這時候《SAVE ME》的故事開始了，隨著 Jin 結束待在海外的時間並返回韓國，卻發現每位朋友的生活都處於接近毀滅的狀態。他被提供了一個可以嘗試改變狀況的機會，於是他的生活一次又一次地被重置到 4 月 11 日，雖然他很積極地試圖改變未來，最終卻發現這不是僅僅靠他自己一個人就可以完成的工作，無論他多麼努力，但是友誼之情和兄弟之愛的樞紐並不只是由他一個人掌握，而是在每個人的手中。

作為一部虛構的故事作品，以及一部試圖反映該樂團的音樂及其青春、奮鬥和愛自己主題的創意作品，《SAVE ME》或 BTS Universe 強調了 BTS 的特色，並且就像他們的唱片一樣，也具有強烈的一體適用性，不但反映了每個人都需要處理人際的關係，也需要跟整個社會的人競爭。

瞭解整個故事的最好方式就是親身去體驗，所以我建議讀者放下這本書，仔細觀看每一部 BTS 推出的音樂影片，閱讀《SAVE ME》這本網路漫畫，也許看看筆記和粉絲推斷的理論，如果你依然覺得自己錯過了一些線索，那麼也可以再尋找一些 BU 使用過的秘密 Twitter 或 Instagram 帳號。但值得更深入研究《花樣年華》故事中的一些具有特殊風格的元素，正如該藝人的音樂作品所描述的情節。

BU 的故事中反覆出現的主題

蝴蝶

　　作爲「自由」、「短暫生命與關係」的象徵，蝴蝶出現在大部分 BTS 的電影和音樂中，最突出的是《花樣年華 Pt.2》裡頭的歌曲〈Butterfly〉。這種精緻的生物隱喻了生命的珍貴和美麗。蝴蝶出現的第一個例子是在〈Just One Day〉音樂影片預告片中，人們看到 Jungkook 表演了模仿蝴蝶動作的舞蹈。蝴蝶在整個 BU 中都發揮了重要的作用，既讓人們注意到角色相處的時間有限，也讓人們思考爲何時間過得如此快速，以至於很難理解時光飛逝的感慨。在故事裡頭，蝴蝶也象徵著蝴蝶效應理論，即使是最小的細節也會影響整體的局勢。這就是爲什麼每次 Jin 在 4 月 11 日再次醒來並做一些不同的事情時，都會發生一些變化的原因之一。

誤入岐途

　　這是跟《WINGS》時代最密切相關的主題，以〈Intro: Boy Meets Evil〉爲首，並以〈Blood Sweat & Tears〉的音樂影片爲特色，這一切都是關於墮入誘惑的情景，BU 的大部分情節都集中在描述從良善墮落成敗壞，特別要提出討論的是 Taehyung，他是一位全能的好孩子，但是最終卻殺死了他的父親。對其他角色來說，他們每個人的失敗則各有各的理由，但都是由於每個人最後都遭遇無法自己走出來的心理低點——這就是他們需要友誼協助的原因。

改變命運

　　一個人可以改變自己和他人命運的想法，是 BU 故事裡一個很重要的元素。該樂團的音樂也表達了相同的訊息，找到愛自己的方法並且建立緊密的友誼關係，將有助於一個人面對世界的困難。

Sweat 汗

翅膀

　　翅膀跟蝴蝶的圖案息息相關，對 BTS 的音樂跟故事具有重要的象徵意義，而且值得注意的是，他們的第二張正規專輯名為《WINGS》。這是為了表達該樂團越飛越高，彷彿乘著翅膀翱翔一樣，翅膀可以解釋為他們的努力和才能，也可以解釋為他們的 ARMY——2016 年 11 月，RM 發了一則推文說「BTS+ARMY=Wings」，翅膀的形象在〈Blood Sweat & Tears〉中最為突出。在那段影片中，Jin 愛撫並親吻了一座長著黑色翅膀的雕像，而 V 則以一個雙翼被撕掉的獰笑墮落天使形像出現，隱喻了一個人在面對殘酷的世界時失去了純真，也可能是為了暗示 Taehyung 在 BU 中的角色。

心理健康

　　雖然心理健康並不像一個主題，反而比較像是一種情節設計或是故事的元素，但是在整個 BU 故事中，角色面臨的心理健康問題與掙扎的過程其實更讓人心痛，其中某些男性患有重度憂鬱症（Yoongi 和 Jungkook）、焦慮症（Namjoon）、孟喬森症候群（Hoseok），以及與壓力有關的癲癇發作（Jimin）。防彈少年團的成員們多年來在他們的音樂中透過暗示或是明示的引用，觸及自己與心理健康的個人奮鬥歷程，但是 BU 將這些共同的痛苦作為故事的重點，強調維持心理健康是一件多麼困難的事，對於那些跟他們一樣遭受痛苦的人，尤其是在像韓國這樣的國家，他們很少被談論或治療，並且經常被污名化。

世代之間的衝突

　　作為貫穿 BTS 音樂作品的一個常見主題，這類衝突的場景往往是 BU 故事的焦點元素，儘管可能只是背景裡出現的劇情。許多角色不得不面對年紀較大的長輩，不管是父母、老師或是陌生人，這些長輩跟他們說話時總是趾高氣昂，而且對他們的態度惡劣，部分原因或許是由於他們的年紀還輕，也可能是因為這些成年人的狂妄自大。有時甚至會直接以輕蔑的動作污辱他們，例如司機向 Namjoon 扔錢以表達權力的不平衡，有時候則是拒絕採取行動，例如 Jungkook 的父母和 Jimin 的母親不照顧兒子的心理狀態，但是幾乎所有年紀較長的人跟這七位年輕人之間的互動都是具有破壞關係的行為。

父母的影響

　　父母對於子女問題的作為或不作為，會影響每個 BU 角色踏上何種的人生道路。他們與父母的不同相處狀況都在一定程度上決定了他們的故事情節，這種基本的關係狀態是改變他們各自創傷經歷的根本原因：Namjoon 的父親病了，這導致他們的家庭陷入貧困；Yoongi 的母親死於火災；Jungkook 的母親再婚，使得他的居住環境變得惡劣；Hoseok 的母親拋棄了他；Taehyung 的母親離開他們，而父親是個酗酒者；Jimin 的父母強迫他住院；而 Jin 的父親可能是他們中最卑鄙的一個，因為他對 Jin 的要求導致了 BU 所發生的許多情況，這些情況導致了七個主角的不良事件，也讓團隊之間的友誼發生變化。

BU 的故事中反覆出現的主題

BTS 經常在他們的音樂中引用其他具有影響力的著名文學作品，並且在整個 BU 故事中都可看見類似的作法。例如，德國作家赫曼·赫塞所著的《德米安：埃米爾·辛克萊的彷徨少年時》，描述一個年輕人在學校生活及之後的成長過程中，努力找出生活在這個世界的意義，以及如何面對社會的善與惡，這可能是最著名的一本書，在《WINGS》時代，最引人注目的是這本書在〈Blood Sweat & Tears〉音樂影片中被引用。而歌曲〈Butterfly〉則引用了日本小說家村上春樹的《海邊的卡夫卡》，這是一本關於一位 15 歲的少年，為了逃避伊底帕斯預言，也就是他會殺死父親並迎娶母親的詛咒，結果最終引發一連串的超現實事件，而這些事件可能是他無意中完成或導致的結果。與此同時，單曲〈Spring Day〉中所提到的霓虹燈，暗示該影片及其在 BU 中的角色，受到了著名科幻作家娥蘇拉·勒瑰恩短篇小說「離開歐麥拉的人」的啟發。它講述了一個有名無實烏托邦城市的故事，人們發現它的和平與寧靜部分建立在苦難之上，因此有些人選擇遠離烏托邦的虛假承諾。

BTS 也可能曾經從《全面啟動》和《末日列車》等電影中汲取靈感，因為這些電影的主題都圍繞著對於社會中不同角色的看法，以及個人如何看待現實的問題；《花樣年華》時代的取名，也讓人想起 2000 年王家衛導演拍攝的香港電影《花樣年華》，其中的漢字完全相同。這個詞本身就是一個著名的成語，意思是「像花一樣繽紛的年紀」。

他們的音樂影片中出現的各種藝術作品也扮演了很重要的角色，例如荷蘭文藝復興時期畫家老彼得·布勒哲爾的作品〈墮落天使〉曾出現在〈Blood Sweat & Tears〉中，增加了 BU 故事潛藏的微妙線索，包括翅膀、天使、母親、天體的圖片等都有出現。

展翅高飛

TAKING TO NEW HEIGHTS WITH WINGS

第九章

自從《花樣年華》時代的系列專輯獲得重大成功之後，《WINGS》就被大家寄予厚望。就像 Skool 系列三部曲之後，BTS 發表了主題相關連的正規專輯《DARK & WILD》，該樂團在 2015-2016 發表的花樣年華系列三部曲之後，也隨即公布了新的正規專輯《WINGS》。可是在從 Skool 到《DARK & WILD》跟花樣年華到《WINGS》時代之間，BTS 的地位發生了翻天覆地的變化：問題不再是「他們能做到嗎？」現在大家想要問的是「他們還能繼續多久？」

或許這是他們迄今為止最具親和力的專輯，《WINGS》於 2016 年 10 月 10 日正式發表，距離該樂團第一張登上《告示牌》兩百大專輯榜的專輯《花樣年華 Pt.2》於去年 11 月的發行日僅僅不到一年。在當年那個時代，接續 PSY 的〈江南 Style〉在 2012 年大受歡迎之後，防彈少年團已經從 K-Pop 世界中的叛逆新星，變成世界上最傑出的韓國藝人。而且不像批判性歌手在全球音樂界只能短暫地曇花一現，防彈少年團並非只靠突然之間某種病毒式的傳播而大起大落，相反地還能保持他們在美國的知名度，並且擁有每天都不斷成長，極為活躍又超級敬業的粉絲 ARMY。BTS 將 ARMY 描述為他們職業生涯起飛的翅膀，這張專輯正是從這個想法中獲得了命名的啟示，同時從他們的歌迷身上汲取作品的靈感，讓每位獨自表演的成員都向歌迷們展示了新的一面，分享了七首富有表現力的獨唱曲目，這些曲目與 BU 故事息息相關，並且分別以短片的形式發表。

總體而言，《WINGS》主要試圖表達單一的作品主題，靈感來自赫曼·赫塞的教育性小說《德米安》，內容是關於年輕人如何逐漸學習與理解善惡的概念。

WINGS

《WINGS》和所有其他的 BTS 專輯一樣，都是以一首介紹歌曲揭開序幕，這一次爲了顯示出全新的轉變，由 J-Hope 以迴響貝斯的曲風唱出〈Intro: Boy Meets Evil〉令人難以忘懷的聲音。〈Save Me〉的音樂影片結尾曾爲歌曲的名字埋下伏筆，這首歌不但連接了兩個時代，而且被認爲是花樣年華故事情節的整體主題，因爲這七個不同的 BU 角色，都曾在他們從童年到成年的日常生活過程中，感受到不同的邪惡。〈Boy Meets Evil〉的回歸預告片並沒有像過去那樣以 RM 或 SUGA 負責主唱介紹曲，反而由 J-Hope 背誦了赫曼‧赫塞的《德米安》中的一句話：「我的惡並不是犯了某種特定的過錯，我的罪是因爲跟惡魔打了交道。我已落入魔鬼的手中，敵人卻在我身後追趕。」曲調中充滿了抑揚頓挫的變化，搭配 J-Hope 在陰暗、紫霧籠罩的倉庫中，表演瘋狂的誇張舞蹈，充滿了孤立感的機械舞。隨著節拍逐漸變慢，以誘人的聲音唱著副歌「Too bad/But it's too sweet」，隨著房間的燈光變暗，改變了氣氛，一個看似 J-Hope 的男子身影出現了，在他身後的翅膀影子展開。就以這個邪惡的音符展開了《WINGS》時代的序幕。

Sweat 汗

在介紹歌曲之後，《WINGS》推出了全新單曲〈Blood Sweat & Tears〉，這首歌採用蒙巴頓流派的緩慢節奏、帶出誘人的風格跟迷人的熱帶合成音樂，這首歌是 BTS 的一種全新嘗試，不過依然是從 HYYH 時代之前的時尚電子舞曲風格發展而來。它給人時髦流行的感覺，曲風卻又質樸無華，配上音樂影片的詮釋，不僅融入了 BU 的故事情節，還強調出 BTS 比以往表現更奢華的一面，畫面中的環境圍繞著古典歐洲的裝飾品與藝術品，甚至在開場時還使用了一段令人陶醉其中，來自巴哈「B 小調彌撒曲」的音樂。

利用明暗對比的效果呈現出危險的感覺，在明亮和黑暗的交替照明下捕捉 BTS 的動作，這七位藝人在感性的舞蹈場景中，用透露出嘲弄的眼神盯著攝影機和觀眾。隨著影片的推進，血液、古典藝術品、眼罩和煙霧都成為影片中的主題，並開始出現一些呼應過去音樂影片作品的片段，比如 V 從陽台上跳下來，幾乎就像跳進了大海，類似於 2015 年的 HYYH 序幕影片。〈Blood Sweat & Tears〉的音樂接著突然停了下來，由 RM 說出另一段出自德米安的名言，畫面上只剩鮮紅色跟黑色所呈現出的場景輪廓，然後隨著布克斯特胡德的「D 小調帕薩卡利亞舞曲」響起，令人難以忘懷的管風琴音符再次開始故事情節。

就在這時，防彈少年團最令人難忘的影片之一，非常具有藝術性的片段出現了：當成員們競相跑往明亮的門口時，V 卻遮住了 Jin 的眼睛；當

V 鬆開雙手後，Jin 看到一尊長著黑色羽毛翅膀的大理石雕像，他漫步向前撫摸雕像，並傾身親吻天使。當親吻發生時，V 回眸一看，背上卻留下了兩道疤痕，就好像他背上的翅膀被撕掉了一樣，臉上還露出一抹詭異的微笑。天使雕像開始流下不同顏色的眼淚，J-Hope 坐在以聖母瑪利亞為主題的聖母憐子雕像前，在後面的場景裡聖母瑪利亞雕像甚至破碎了，Jimin 拉下眼罩後露出了類似的眼淚。在這些片段跟整部音樂影片即將結束時，Jin 盯著看似鏡子的物品，可是鏡裡反射出的影像卻跟現實不同，當他凝視著鏡中的自己時，他的臉開始碎裂。鏡子上方刻著一段話：「Man muss noch Chaos in sich haben, um einen tanzenden Stern gebären zu können」，這是一句出自弗里德里希‧尼采的名言，翻譯為「你的內心必須保有混沌，才足以誕生一顆舞動的新星。」

〈Blood Sweat & Tears〉影片的每一個片段似乎都蘊含了特殊的意義，但就算你是 BTS 世界和 BU 故事的新手，它還是可以被看成一部關於誤入歧途，令人印象深刻的迷你電影。同時，它傳達了從青年到成年的成長主題，以及隨之而來的所有痛苦與黑暗，是一部風格獨特的作品，包含了 BTS 所代表的理念以及透過他們的音樂探索的許多理想。

在〈Boy Meets Evil〉以及〈Blood Sweat & Tears〉這兩首偏向黑暗主題的單曲之後，《WINGS》轉向獨唱式的故事歌曲，每一首歌都與 BU 或是故事情節的主題相關，並以 Jungkook 柔和的熱帶節奏藍調旋律〈Begin〉作為起點。以緊湊、分層的音樂製作手法為特色，這首歌展現了 Jungkook 的多才多藝。這首自傳式的歌曲講述了他是如何在「兄弟」的支持下長大，並與他們一起取得成功，這首曲子唱出了這位 BTS 最年輕成員的心中情感，他回想自己十五歲之後，就從家鄉搬出來開始踏上職業生涯直到現在。看似平鋪直敘的自傳，卻深深地反映了他在 BU 中所飾演的角色，一個在青春期結識許多朋友並與他們建立緊密關係希望藉此追求幸福，最後卻不得不獨自面對悲傷的年輕男孩。

接在 Jungkook 的〈Begin〉之後，帶來了 Jimin 的〈Lie〉，這是一首強有力的另類節奏藍調舞曲，由動人的弦樂、緩慢的節拍跟歌手激動人心的聲音主導，整首歌曲的音調上下起伏，展現了他富有表現力的唱腔。結合〈Boy Meets Evil〉的主題——這首歌引用了聖經中對蛇的描述——〈Lie〉的傳達方式很吸引人，利用具有迴音效果的節拍和音效，層層疊上 Jimin 自信跟沮喪情緒交替的歌詞中。在 V Live[19] 對專輯歌曲的評論中，RM 表示 Jimin 是根據自己對職業生涯的感受寫出這首歌的歌詞，並且提到歌手過去常常覺得自己做得不夠好，即使實際狀況完全不是這樣[20]，使這首歌成為冒名頂替症候群的最佳代表作。當他唱著想要從「謊言」中被拯救出來時，Jimin 發自內心的熱情依然閃耀，創造了一個令人難以忘懷的抒情傑作，證明了作為一名歌手，他已經遠遠將競爭對手拋在腦後。

V 的〈Stigma〉以新靈魂爵士樂的形式，傳達出來的訊息似乎是 BU 裡 Taehyung 的告白，反映了他無法保護心愛之人的痛苦，但卻又同時傷害了另外一個人，「就像一塊我無法回復原狀的碎裂玻璃」，這是對謀殺他父親仇人的公然宣示。既是懺悔也是道歉，這首歌快要結束時轉爲強烈的節拍，配合著 V 輪流以深沉跟甜美的音調歌唱。歌手在每次的呼吸之間，依次跳躍於輕快的低唱與甜美的假聲，顯示他流暢的歌唱能力，令人回味無窮，歌曲以請求寬恕結束，但對於這首如此具有影響力的曲調，完全不需要道歉。

與 Jungkook 的〈Begin〉類似，SUGA 的〈First Love〉把歌手的眞實生活跟他在 BU 平行世界裡頭的故事情節相連結。與他一貫的強硬說唱不同，這首歌主要是以逐漸溫和增強的鋼琴音符作爲前奏，用柔和的單曲說唱方式，向過去的「初戀」表達懷念與敬意。這位饒舌歌手吟唱的並不是一段浪漫的愛情，而是對著童年時代家中讓他愛上音樂的樂器唱出充滿詩意的曲調，以及離開它去追求自己的事業時所感到的失落感。隨著節拍器的滴答聲反映了時間的流逝，這首歌的強度越來越高，曲子以 SUGA 思考他的職業生涯結束，從一開始感到無比的絕望，但是因爲鋼琴——表示某種對於音樂或愛人的隱喻——將永遠存在的保證而又感到安心。

⑦ Reflection

《WINGS》的眾多情感亮點之一，就是來自 RM 的〈Reflection〉，這是一首充滿回音的柔和歌曲，饒舌歌手在歌詞中反覆思考人們所感受到的痛苦、孤獨和恐懼，同時試圖了解自己和他們的幸福狀態。歌曲從一段他在纛島站沿著漢江錄製的聲音開始，那裡是他寫下〈Blood Sweat & Tears〉和〈Begin〉這兩首歌的地方，這首歌直接反映了歌手自己的反思，最後用低沉的重複呼喊結束，「我希望我還能愛我自己」。這是一首令人心碎的歌曲，〈Reflection〉為 BTS 後續《LOVE YOURSELF》系列奠定了基調，該系列以《LOVE YOURSELF 結 'Answer'》結束，表達了愛自己就是獲得幸福的答案。

⑧ MAMA

繼〈Reflection〉的憂鬱路線之後，J-Hope 改以〈MAMA〉的明亮感與搖擺風的爵士樂聲音出現，這首歌與 SUGA 和 Jungkook 的獨唱一樣，描述的是饒舌歌手追求職業生涯過程的個人經歷。在這首歌裡，J-Hope 講述了他的母親如何努力支持他成為一名舞者的夢想，並且告訴他媽媽現在應該要微笑，因為他已經成為她可以依賴的成年人。這首歌與 J-Hope 的現實生活有著密切的連結，也巧妙地與 BU 裡的故事情節聯繫在一起：對應的角色 Hoseok 在童年時被母親拋棄，之後努力學習跳舞，這與 J-Hope 在他的獨唱中所講述的故事剛好相反。

⑨ Awake

⑩ Lost

在〈Mama〉的歡樂氛圍之後，曲風又轉變爲莊重嚴肅，卻又帶著一點鼓舞人心的元素，就是 Jin 在〈Awake〉中所做出的自我肯定聲明。這首曲風輕柔、音域寬廣的民謠歌曲，以占有主導地位的鋼琴彈奏跟弦樂旋律爲基礎，這首歌證明了這位歌手成功克服不安全感的過程，因爲他自豪地宣告他決心繼續前進，並將繼續爲他想要的未來而奮鬥。六朵花的主題，表面上指的是 BTS 的其他成員，但也與 BU 的故事情節緊密相關，而且故事裡常常提到關於花朵和花瓣——尤其是不存在的翡翠花（Smeraldo），貫穿了整首歌的主題；Jin 富有表現力地形容自己將花朵緊緊地握在手中，以此作爲不斷奔向更高更遠前方的鼓勵。與 RM 的〈Reflection〉一樣，〈Awake〉是歌手敞開心胸的動人表演，因爲他用旋律傳達了他隱藏內心深處的情感。BTS 最年長的成員用這種甜美、坦率的音樂方式，結束了《WINGS》專輯裡特別安排的歌手獨唱單曲。

〈Lost〉以該樂團的四位歌手爲主打特色，他們將充滿陷阱音樂和尖銳合成音樂的流行歌曲，變成了一首描述青春期之後的小成年人對於未來感到混亂的代表歌曲。這首歌在主題上的設定，與專輯中的獨唱歌曲以及 BTS 對當前年輕人代表意義的整體探索方向一致，這是對 Jin、Jimin、V 和 Jungkook 富有表現力的聲音，做出具有影響力的展示。這也是一首罕見的來自歌手們完整長度且非結尾歌曲的作品，〈Lost〉華麗地展示了該樂團如何超越早期以嘻哈爲重點的風格，並同時在團隊裡的歌手以及饒舌歌手身上，繼續展開他們的翅膀和注意力。

隨著 Vocal Line 獲得上場的機會之後，SUGA、RM 和 J-Hope 帶著該樂團的全新饒舌接力〈BTS Cypher 4〉到來。憑藉著看似簡單的歌名，〈BTS Cypher 4〉是 BTS 勇敢地對他們自己在 2016 年所達成的工作目標致敬，該團隊勇敢地向多年來反對該樂團的仇恨者大喊大叫，宣示他們愛自己，同時又一次提到了他們下一張專輯系列的主題。狂野而粗暴，這是對所有試圖拖垮 BTS 的人，一次最完美的譴責。

在發表獨唱歌曲跟他們各自的團體曲目之後，BTS 重新回到喧嘩熱鬧的音樂風格，這首探樣自凱柏莫同名歌曲的單曲〈Am I Wrong〉。帶著明亮、藍調、近乎無拘無束的聲音，加上細微的打擊樂跟令人喘不過氣的銅管旋律，該樂團唱出世界即將變得瘋狂的預言。這首歌可以說是〈Silver Spoon〉的續集，SUGA 再次提到了鶴鳥跟鴉雀的成語。〈Am I Wrong〉在試圖對韓國社會發出警告的聲音中帶著極強的對抗性，他們也從持續的政治糾紛中汲取歌曲的靈感：SUGA 的說唱中提到「我們都是狗和豬／我們因為生氣而變成狗」，這個典故很可能是一個來自 2016 年的醜聞 [21]。據報導，前教育部官員羅享旭稱大多數的韓國人「像豬狗一樣」[22]。考慮到歌曲的發行時間——《WINGS》於 10 月問世，而此一新聞發生在七月的時候，這是防彈少年團對現代韓國政治問題最公開的評論之一。

〈Am I Wrong〉並沒有因為一個堅持己見又偏執頑固的官員而阻止他們繼續進行任務：在第一節的歌詞中，RM 喊出了「mayday mayday」這句話。這是一個眾所周知的求救信號，這段話可能指的是 2014 年韓國世越號沉沒事故的悲劇，當時包括 250 名中學生在內，一共多達 300 多名乘客，因為工作人員（其中幾人後來因過失殺人罪而被告上法庭）未能及時地發出求救信號或「mayday」信號而喪生。（防彈少年團的〈Spring Day〉也被普遍認為是對此一事件的潛在暗示，

儘管當人們直接詢問 RM 時,他並沒有證實這項傳言)。雖然這一段話講得很沉重,但是〈Am I Wrong〉本質上是一首愉快但反諷的歌曲,責備那些看到這個如此荒謬又可怕的世界,卻依然認為這是正常的社會並且接受一切的人們,或許是因為網際網路使我們習慣於極端悲劇或時代衝擊。這首歌的結尾問到「你準備好了嗎?」,彷彿在鼓勵聽眾重新考慮他們是否真的準備好面對 21 世紀的世界狀況。

〈Am I Wrong〉讓 BTS 表達了他們對於社會的強烈態度,接著帶出了喧鬧的〈21st Century Girl〉,這與該樂團早期對女性的態度完全相反,顯示了 BTS 從《DARK & WILD》時代的失誤中繼續成長到了下一個階段。在歌詞中以熱情年輕男性的視角為主,或是將女性商品化的作法已經過時了,取而代之的趨勢,是 BTS 正在強化為女性賦權的理念,透過告訴女性她們有多棒來鼓舞女性。對於該組合的粉絲群(主要是女性)來說,聽到 BTS 告訴所有「21 世紀女孩」她們值得、美麗和堅強,這是一個非常偉大的時刻,不管這個世界、媒體或是她們周圍的人可能會做出怎樣的評論,還是要呼籲她們團結起來,舉起手臂,為她們生活的這個世紀裡,所有不公不義的現象大聲尖叫。

J-Hope和RM在BTS 2017 Wings
巡迴演唱會美國站期間，與觀眾互動的模樣。

在〈21st Century Girl〉充滿為女性賦權的歡樂氣氛之後，防彈少年團以更放鬆的心情帶來充滿慶祝氛圍，為粉絲所編製的歌曲〈2！3！〉，也被稱為〈Still Wishing/Hoping for More Good Days〉。

這是 BTS 第一首直接為 ARMY 創作的歌曲，當然，這些年來他們的許多歌曲都已經深深觸及了歌手和他們支持者之間的關係。從一段故意使用不完美音質錄製的弦樂開始，然後跳到甜美的打擊樂旋律，這首歌反映了防彈少年團對粉絲和職業生涯的情感。美好的未來不能有虛假的承諾，對於他們在困難時期來自粉絲們的全力支持與建議，他們的心中只有感激，對著粉絲們呼喊著——當然還有他們自己——在遇到困難時深呼吸，數著「一，二，三」，並展望未來的光明日子。這首歌的出現剛好是在他們職業生涯的高點，雖然聽來令人感到心酸，但是歌詞裡對於 ARMY 的感激溢於言表，同時也感謝他們多年來為 BTS 鼓勵，並且始終持續往前邁進。

整體而言，《WINGS》專輯證明了 BTS 自 2013 年開始他們的職業生涯以來，無論是作為一個團體進行表演或是每位成員獨自演出，都取得了非常大的成功，其中獨唱曲目特別強調了每個人不僅是團體的重要成員，而且也能以個人的藝術成就獨自發光發熱。名符其實地，《WINGS》在韓國的排行榜上獲得榜首，並且在多個國際排行榜都有上榜，其中包括了美國《告示牌》兩百大專輯榜在內，當時這張專輯超越了前一張作品《花樣年華 YOUNG FOREVER》的第 107 名，登上了破紀錄的第 26 名，打破了當時所有韓國專輯的最高紀錄。

緊隨在《WINGS》專輯之後，BTS 於次年 2 月推出了重新包裝的改版專輯《YOU NEVER WALK ALONE》，他們以單曲發行〈Spring Day〉的方式，在韓國取得了迄今爲止最大的成功，帶領 BTS 進入 2017 年。跟之前的《WINGS》一樣，這張專輯再度進入《告示牌》兩百大專輯榜，最高來到第 61 名，儘管只有三首新歌：〈Spring Day〉、〈Not Today〉和〈A Supplementary Story: You Never Walk Alone〉。專輯裡還特別製作了一首《WINGS》的延伸歌曲，但是這首歌的歌名是〈Outro：Wings〉而不是〈Interlude：Wings〉，這是因爲隨著〈You Never Walk Alone〉的發行，《WINGS》時代卽將結束。

YOU NEVER WALK ALONE

作爲僅有的兩首同步發行單曲之一，〈Spring Day〉是一首受季節變化啟發而誕生的歌曲，屬於大量使用合成音樂的流行搖滾民謠。它用強烈的文字喚起人們的回憶，利用自然現象作爲隱喻，描述失去親人所感受到的悲傷和痛苦。與其說這是失望的結局，不如說〈Spring Day〉表達了一種希望猶存的分離，樂團淒涼地唱著「我想你」，希望春天來臨後能夠趕走盤據心中的冬天，而心中最懷念的那個人終究能夠回到他們身邊。這是一首非常動人的曲子，任何曾經遭受類似遭遇的人都會產生共鳴，〈Spring Day〉發佈之後立刻就成爲防彈少年團在韓國的最熱銷歌曲，這首歌在每年春天開始時都會重新流行起來。

〈Spring Day〉的音樂影片仍然是 BTS 最具電影感的影片之一，充滿了各種 BU 裡具象徵的暗示 23，同時描繪了當成員們聚集在一起時的各種迷人場景。充滿了各種暗喻的畫面，例如鞋子代表了失去某人，以及可以作出許多不同解釋的「眨眼就會錯過」的場景，就像許多 BTS 的影片一樣，這部影片的內容可以跟青年成長到成年的奮鬥過程聯繫在一起，另外一種解釋的方式是，這首歌懷念的其實不是另一個人而是過去。這是一首眞正的傑出的作品，它是 BTS 職業生涯抒發情感最成功的歌曲之一。

Sweat汗

② Not Today

③ Outro: Wings

就像〈Fire〉這首歌的設計是爲了平衡〈Save Me〉一樣，〈Not Today〉也被認爲是《YOU NEVER WALK ALONE》專輯中跟〈Spring Day〉相呼應的作品。〈Not Today〉嘗試避開跟前一首一樣訴求柔和情感風格，改爲推動所有「世界弱者」的激勵歌曲。曲調中充滿了敲打的節拍和刺耳的合成音樂，樂團利用這個機會宣布他們打算在自己生活的世界裡繼續努力戰鬥。在整個過程中，他們召集周圍的人繼續戰鬥，宣示他們的末日或許即將來臨，但絕對「不是今天」。

生存是這首歌最核心的主題，強烈的律動讓你幾乎想要跟著用腳踏出節拍，BTS 大聲地唱出瞄準未來的歌聲以激勵他們的聽衆。這首歌在發行時因使用「玻璃天花板」一詞引起了一些爭議[24]，該詞通常用於代表女性在工作場所爲了爭取平等而需要付出的努力與奮鬥，但該團體表示他們對於這個字眼遭到大家誤解感到很遺憾，因爲他們的本意是說明對於在社會中掙扎向上的人所施加的限制，就像他們的歌曲裡常常會引用的鴉雀，例如單曲〈Baepsae〉一樣。

與〈Spring Day〉的音樂影片相比，〈Not Today〉發佈了一段包含複雜舞蹈的影片，在一群舞者的環繞中，充滿了 BTS 各式各樣強勁有力的動作，視覺上的享受與這首激發聽衆熱情、呼喚大家挺身戰鬥的歌曲互相呼應。

與前兩首新單曲一起發表，《YOU NEVER WALK ALONE》以前面提到的〈Outro: Wings〉和〈A Supplementary Story: You Never Walk Alone〉結束了《WINGS》時代。前者是正規專輯裡最後一首歌〈Interlude: Wings〉的變形與延伸，有些韓國媒體公司拒絕播放這首變形的歌曲，因爲在歌詞中使用了「씨가」這個詞彙[25]，通常被翻譯爲「混蛋」。採用 J-Hope 新式說唱爲主打的歌曲特色，並且帶有未來貝斯的風格，釋放出讓人感到更加樂觀、積極的訊息。

這張專輯闡明了 BTS 不斷變化且日益微妙的藝術風格，並且感激他們的成功事業完全歸功於粉絲們的支持，《WINGS》是將他們成功推向無與倫比的高度之前，蓄勢待發的最後一擊。

　　雖然這首歌被擺在最後，但是這首歌當然不是最不重要的一部份，因為這首歌的歌名就是這張延伸專輯的名稱。從一小段輕柔彷彿心跳的音樂開始，接著是輕快跳動的旋律跟悅耳的嘻哈節拍，曲調慢慢飛揚，然後以完全不同的節奏開始另一個段落，配合歌詞的意義在節奏跳躍和情緒抒發之間來回擺動，表達痛苦和希望，孤獨和團結。這首歌的意義相對是令人感傷的情懷，這首歌讓人想起〈2！3！〉，作為一首說明為何一起旅行總是比單獨旅行更好的歌曲。提到翅膀跟飛行，讓人想起樂團強調《WINGS》專輯受到許多來自 ARMY 的啟發，這是完全符合專輯時代結束的最佳音符。

Sweat 汗

展翅高飛

探索愛自己

當《LOVE YOURSELF 承 'Her'》這張新專輯於 9 月震撼登場後，正式開啟了防彈少年團事業的全新時期。《'Her'》不僅代表了 BTS 製作風格上的轉變，跟以前的專輯相比，他們也更強調流行音樂的元素跟電子舞曲的風格，不過該樂團仍然時常使用他們早期發跡的嘻哈特色，而且它還引入了對防彈少年團來說相對較新穎的《LOVE YOURSELF》三部曲主題，這樣的主題對之後的作品影響深遠。儘管這次的三部曲專輯仍然深入地探索了以青年為主的概念，但這是一個更成熟、更有哲理的版本，是對愛與回報被愛之間意義的探索。但更重要的是，《LOVE YOURSELF》探索了一個人為了能夠被愛而必須走出的自我領悟道路，這條道路在最後的合輯《LOVE YOURSELF 結 'Answer'》中將被明確闡述，在經歷過不同類型的愛之後，還有其他相關的主題，在整個《LOVE YOURSELF 承 'Her'》和《LOVE YOURSELF 轉 'Tear'》中都進行了討論。該系列名稱中的漢字指的是一種講故事的技巧：起承轉結，或是韓語中的「기승전결」，kiseungjeonkyeol，它描述的是四種描述故事構成的不同要素：介紹（Wonder），發展（Her），轉向（Tear），和結論（Answer）。

但是一直要到隔年的 8 月，《'Answer'》才正式發表並結束這整個故事，而同時《LOVE YOURSELF 承 'Her'》則開啟了一個明亮的音符。最初於 2017 年 8 月，BTS 透過一系列與 BU 故事相關聯的宣傳海報開始向世界預告，並且透過將粉絲們的注意力集中在虛構的翡翠花（Smeraldo）等長期主題上，進一步地吸引粉絲的熱情，宣傳活動過幾天之後，BTS 才正式宣布了《LOVE YOURSELF》系列的主題。《'Her'》是這一系列專輯的開始，它將帶領全球聽眾和 BTS 踏上一段與眾不同的旅程，將這個組合帶到以前亞洲藝人不曾達到的高度。

Sweat 汗

無論你給成功貼上什麼樣的標籤，只有一點是不變的：《LOVE YOURSELF 承 'Her'》是 BTS 踏出全新路途的開始，未來會從這裡不斷發展。

　　這張專輯本身是一張包括 9 首曲目的迷你專輯，與大多數的 BTS 專輯一樣，它以 Jimin 的獨唱〈Serendipity〉提供了一個簡短的介紹，另外還有一首結尾曲目〈Her〉，以及一首短劇歌曲用來分隔專輯裡的其他歌曲。在這段短劇歌曲裡，該樂團利用了他們去年 5 月於 2017 年告示牌音樂獎上由 RM 發表的得獎感言，作爲這齣短劇的對白，並沒有添加什麼全新的內容，以表明該獲獎紀錄對他們的重要性。

LOVE YOURSELF 承 HER

Intro: Serendipity

　　《LOVE YOURSELF》系列一共有四首由歌手獨唱的探索性歌曲，《LOVE YOURSELF 承 'Her'》專輯就從其中的第一首開始。Jimin 有幸透過他夢幻般的〈Intro: Serendipity〉單曲將《LOVE YOURSELF》時代帶入歌迷的生活中。在專輯正式發行前，9 月初 BTS 釋出了回歸預告片，這首歌以另類浪漫節奏藍調風格唱出了命運的感覺，愛情偶然地讓兩個人結合在一起，Jimin 以情感豐富，帶著濃濃呼吸聲的唱腔，請求允許在一個夢幻般的虛擬世界中被愛，音樂錄影帶的靈感來自安托萬·迪·聖——修伯里的《小王子》，這是一部兒童中篇小說，以對於人性的思考跟反映孤獨、青春期、友誼、愛情等感受而著稱。這首歌作為一系列探索愛情歌曲的開端十分恰當，這首歌的延伸版本後來也被收錄在《LOVE YOURSELF 結 'Answer'》之中，但對《'Her'》來說，這也是一首簡短卻又甜蜜的介紹。

Sweat汗

接下來的單曲是〈DNA〉，這是一首來自該樂團利用口哨聲帶出輕快節奏的未來貝斯風格熱門單曲，是對浪漫和命運的另一種直截了當的期許。他們用鮮明的方式表現出心中的愛，雖然跟BTS 過去的風格相比似乎有點差異，因為他們先前浪漫傾向的單曲通常更具有侵略性或是更具憂鬱感，但〈DNA〉是一個令人愉快的轉變，並且可能是由於該團體認識到全球聽眾需要更適合廣播的流行歌曲——或者一種更樂觀的聲音，才能反映 BTS 當前的職業生涯狀態。

這首歌的音樂影片也是同樣地亮眼，成員們興高采烈地表演著複雜的舞蹈，用各式各樣豐富的色彩來比喻 DNA 雙螺旋分子。就像整張專輯一樣，它讓人感覺該樂團帶來了令人耳目一新的新鮮感和興奮感，其成員似乎將創造力和成功寫入了他們的基因組成裡。

專輯中的下一首歌〈Best of Me〉是與老菸槍雙人組的安德魯・塔加特所共同創作的歌曲，BTS 在洛杉磯參加 2017 年告示牌音樂獎時遇到了他。恰如其分地，它的風格很接近這兩對組合為人所熟知的明亮電子舞曲流行風格，創造了一種閃閃發光的合成樂器混合音樂，該組合表達了他們所喜愛的對象如何擁有「最棒的我」。成員們輪流使用優美的深情歌詞跟圓潤的搖滾說唱表達心聲，這首歌改變了好幾次音樂的節奏跟氣氛，副歌前總是跟著比較平緩的節拍，然後帶進快節奏的打擊樂，配合背景裡的拍手聲，這就是這首歌旋律的基礎。這是一首引人入勝、溫和柔順關於愛情的舞曲，與專輯的主題完美契合。

《'Her'》的下一首歌曲也遵循著類似的主題，但〈Best of Me〉關注的是歌詞的敍述者以及情人如何幫助他們成爲最好的人，而〈Dimple〉（也稱爲〈Illegal〉）描述更多的是對於情人的喜愛之情，特別是吸引他們的面部特徵（以及衆所周知 RM 的酒窩）。這首短短的歌曲充滿了陷阱音樂跟未來貝斯風格的曲調，僅由樂團的歌手們演唱，是一個溫暖、舒適的夢境，四個男人歌頌一個臉上的酒窩，聽起來萬分甜蜜，眞的是大大地違規！就像最棒的 BTS 歌曲一樣，文字替換是他們常玩的遊戲，成員們經常將歌詞更改爲「ille-girl」。它聽起來很可愛又很迷人，是 BTS 迄今爲止最溫柔的音樂時刻之一。

〈Pied Piper〉以悅耳的放克流行音樂形式出現，這是一首略帶詼諧用意的曲目，BTS 提到了成爲粉絲所需要付出的代價，以及其對於個人生活所造成的影響，特別因爲 BTS 的粉絲都是最忠實的一群人。過去 BTS 唱的是如何感謝他們的歌迷，並且希望能夠永遠跟他們在一起，但〈Pied Piper〉則完全是另一種不同取向的歌曲。透過貝斯和擊鼓樂器演奏出來的複雜編曲，以及呼嘯而過的數位古怪效果，讓聽衆沉浸在柔和的平靜中，該樂團以最誘人的方式輕輕地責問他們的粉絲。他們在歌詞中說了一個具有警告意味的故事，就像啟發這首歌的民間故事，來自哈梅恩的《花衣魔笛手》一樣，該樂團描繪了一個跟字面上意義類似的角色，哈梅林孩子們的父母沒有報答魔笛手消滅鎮上老鼠的功勞，於是魔笛手以笛聲綁架了他們的小孩作爲報復。就像魔笛手一樣，BTS 的音樂是如此地誘人，他們的歌迷可能會花費數小時甚至數年的時間、金錢和完全奉獻的精神聆聽他們的作品。一邊唱著 ARMY 的父母和老師會如何詛咒他們偷走了粉絲們的時間和靑春，就像魔笛手所做的那樣，但是接下來又請求粉絲們的原諒，這首歌是對典型的 K-Pop 歌迷——或是瘋狂的粉絲跟行爲——的一種嚴重的警示與強烈的顛覆。但這並不是歌手們試圖推卸他們的責任。〈Pied Piper〉將這樣的問題公開化，這是一種值得稱道的透明行爲。就像 BTS 最爲人所稱讚的特色，這是對他們觀察到的世界所作出的現實看法，也是對現代粉絲文化的最受矚目的批評。

6 Skit: Billboard Music Awards Speech

前一首歌給了粉絲一些比較嚴厲的愛之後，接下來登場的是短劇型歌曲〈Skit: Billboard Music Awards Speech〉，內容摘錄自 RM 在 2017 年告示牌音樂獎上贏得最受歡迎社群歌手時的歷史性演講，同時也標示了《'Her'》專輯曲風的轉變。如果前半部分是關於外在的愛情，不管是浪漫感情或是歌手與粉絲之間的愛情，後半部分則將眼光轉向至反思愛自己和討論團隊的成功。

7 MIC drop

感覺似乎有氣無力卻又喧嘩吵鬧的〈MIC Drop〉，充滿了迴盪的弦樂旋律和輕輕的節拍聲，讓樂團耀武揚威地談論他們在告示牌音樂獎上的勝利以及他們經歷了多少艱辛。RM 將 BTS 的成功故事與某個伊索寓言進行了比較，當主角努力工作並以正確方式做事時，他終究能脫穎而出。緩慢而穩定地贏得比賽，BTS 做到了這一點，以至於他們的同齡對手甚至無法與他們競爭。反覆出現的無背景跟金湯匙的主題在這首歌裡又再次被提起，但這一次防彈少年團並沒有受到壓迫，相反地他們的手上已經握著金湯匙——以他們的麥克風和獎杯的形式，這一次他們手上的戰利品已經不可勝數了。

〈MIC Drop〉是一首充滿自豪與驕傲的曲目，他們之後將這首歌重新製作並作為專輯中的第二首單曲發行，並增加了電子舞曲製作人史蒂芬·青木的製作跟饒舌歌手迪贊納的配唱。重新混音的音樂影片中舉行了一場吵鬧的派對；DJ 史蒂芬·青木正在控制音樂，而防彈少年團在一個受到監控的房間裡表演，房間周圍環繞著麥克風，這顯然是對於他們位於聚光燈下的一種暗示，隨著歌曲的進行，一段強而有力的舞蹈忽然開始，七人在閃光燈下表演，暗示著周圍到處都是攝影機。最具代表性的時刻發生於他們在滿是燃燒汽車和冒煙零件碎片的停車場中跳舞，回憶起〈Fire〉中同樣點燃世界的場景。

這首混音版單曲後來成為 BTS 在美國獲得白金認證的第一首歌曲，後來到了 2020 年的〈IDOL〉才再度獲得相同的成就。

在《'Her'》專輯以結尾曲告一段落之前，BTS 在利用〈Go Go〉這首單曲（也被稱爲「고민보다 Go」或「Rather Than Worrying, Go」）提出他們對於社會規範的一些經典批評，這一次他們模仿了 YOLO 的生活方式，金錢不被視爲一種可以節省的資源，而是一種應該在當下享受的物質。雖然這樣的說法帶有諷刺的意味，並且與現代的消費主義背道而馳，例如他們反覆使用一句韓國的俚語 tangjinjaem（「탕진잼」），這代表了用非必要的花錢方式來感受當下，而不是長期儲蓄的想法，從過去的專輯中可以看出，這首歌符合樂團對當代年輕人的看法。儘管他們描述的是花費自己辛苦賺來的錢而不是父母錢的人，就像在〈Spine Breaker〉中一樣，但有一種潛在的感覺是，無論他們是存錢還是花錢，這一代人在未來都會受苦。Jin 甚至還表示「我的未來已經被抵押了」。

儘管這首歌傳遞了某種負面與黑暗的訊息，但是這首歌依然擁有一種正面向上的節奏，如果從表面上看，似乎 BTS 正在宣傳「善待自己」的心態，這種心態在韓國催生了「시발비용」(shibal biyong) 這個詞，本質上來說就是「管他的，先花再說」，或者花錢是爲了一時的享樂，而不是爲未來存錢：這個世界不會善待你，所以你不妨在此時此地享受它。當然，雖然每首歌都可以有各種解釋的方式，但是 SUGA 明確地表示這首歌代表了對社會的批判：「這一代年輕人會使用類似『YOLO』和『tanjingjaem』這樣的詞彙，但我認爲人們不會思考他們爲什麼會如此大量使用這些術語，即使他們眞的常常使用這些詞彙』。」他在專輯發行後的團隊新聞發佈會上說，[26]「我們試圖透過 BTS 的獨特視角來解釋『這樣的現象』。我認爲，如果人們再次聆聽並重新思考，這將是一首有趣的歌曲。如果專輯裡沒有批評社會的曲目，那它就不是典型的 BTS 專輯。」

這張專輯最後以〈Outro: Her〉做了完美的收尾，這首歌搭配了使用不完美音質錄製的嘻哈音樂，用以表達愛的複雜情感。RM 向《告示牌》說明他寫這首歌的速度很快，因爲它「就這樣浮現在我心中、如此眞實，打從心底的感覺。我認爲這是這張專輯的正確結尾方式，因爲它眞的表達了好多種類的情感——我說我遇到了這個我眞正愛的人，這個人是我現在生命中的摯愛，或是說我感覺一陣迷茫，我正在尋找愛情，但這個世界太過複雜。可是我認爲就是你，所以『我稱你爲她，因爲你是我的眼淚』，『我想你就是我的開始和結束』。這就是爲什麼我要說：『你是我的奇蹟，但你也是我的答案。你是我尋覓的她』，但你仍然是眼淚」。透過一段簡短的對話，他談到了所有《LOVE YOURSELF》時代的三張專輯，以及該系列的《'Wonder'》主題，BTS 曾經透過 Jungkook 的〈Euphoria〉影片跟歌迷分享這個主題，這部影片在《LOVE YOURSELF》系列發行之前就已經發佈了。

但是，雖然〈Outro: Her〉以後將會是《'Her'》數位專輯的最後一首歌，讓聽眾爲《LOVE YOURSELF 轉 'Tear'》做好準備，不過《LOVE YOURSELF 承 'Her'》的實體版裡另外還包含了額外的兩首曲目：其中一則是短劇，稱爲〈Hestitation and Fear〉，另一首歌則是〈Sea〉，這是一首聽起來讓人感到憂鬱，但卻足以令人振作奮發的歌曲，講述了 BTS 所經歷的淒涼艱辛，以及伴隨黑暗而到來的希望。

這是原版〈Skit: Billboard Music Awards Speech〉的加長版本，這首歌從成員們走進錄音室裡開始，一位製作人正在觀看 BTS 在 2017 年獲得告示牌音樂獎的影片，然後大家熱烈地分享自己的經歷。七位成員談論起他們現在的感受，他們的地位已經成功地上升到如此高的位置，並且回想了他們的早期生活——包括當年某些成員甚至不知道告示牌是什麼——以及他們希望在未來實現什麼，他們並不打算留下來停滯不前，使告示牌音樂獎成爲他們成爲明星之後的唯一勝利標誌。該樂團還表達了他們爲音樂賦予意義的眞誠願望，駁斥了外人膚淺的指控。

《'Her'》專輯的最後一首歌，是隱藏的曲目〈Sea〉，讓人想起在 BTS 的職業生涯中，經常被人提到關於海洋和沙漠的寓言，其中水代表了他們對於成功的渴望，起初看起來似乎是永遠無法到達的沙漠海市蜃樓，一片荒涼的景觀代表著他們所經歷的苦難和折磨。非常具有氣氛的音調由七個人輪流上場，反思他們曾經如何地努力爭取播出時間，還生活在狹窄的空間中，一直努力直到發展至韓國音樂行業的頂峰。這首歌是由 RM 於 2016 年撰寫，〈Sea〉所要傳達的理念是謹慎而不是快樂，饒舌歌手將生活比喻成海洋跟沙漠。這首歌充滿了對持續成功而不是短暫勝利的謹慎與希望。

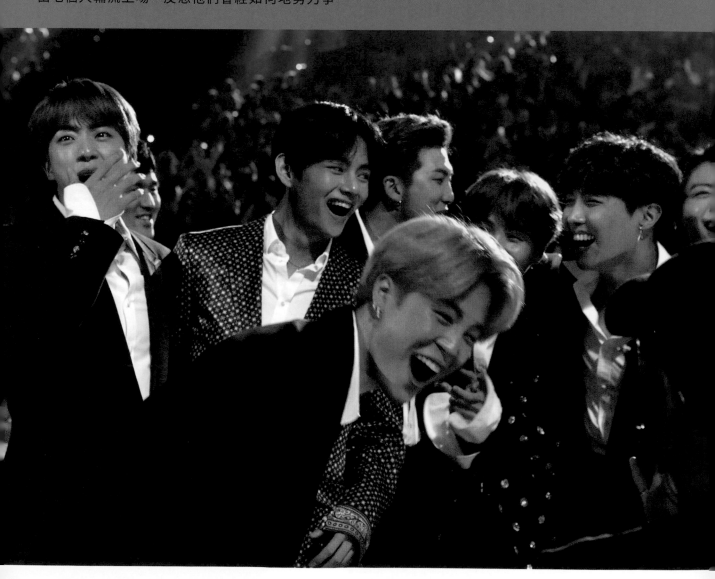

Sweat 汗

到 2018 年 4 月，BTS 宣布了他們的第三張正規專輯《LOVE YOURSELF 轉 'Tear'》時，似乎已經爲防彈少年團打開了一個全新的世界。該團體已經發展出一群前所未有的追隨者，跨越語言、地理、社會經濟、性別、種族和其他有形或無形的界限，吸引了一支多元化的 ARMY，爲他們成功進入美國最傑出專輯排行榜前 10 名而歡呼。然而，在結尾的〈Skit: Hesitation & Fear〉和〈Sea〉這兩首隱藏歌曲中，他們對專輯《'Her'》表達了一些期待卻又謹慎的心情——儘管他們已經擁有來自粉絲群的熱情擁護跟一般音樂聽衆越來越多的認可，但是專輯《'Her'》會成爲 BTS 的事業最高峰嗎？這似乎像是不可能發生的天方夜譚。他們已經達到事業巔峰了嗎？他們還能走得更遠嗎？

關於最後一個問題的答案，我們可以很大聲地說「是的」，這張《LOVE YOURSELF 轉 'Tear'》專輯以《告示牌》兩百大專輯榜榜首的形式出現。作爲對心碎和焦慮深度的藝術探索，《'Tear'》可以說是《'Her'》這張專輯光明面的對應黑暗勢力，這是一部靜心沉思的續集，將上一張專輯的浪漫定位爲虛假的做作，而不是發自內心的情感。當《'Tear'》出現並提出〈Fake Love〉的現實時，該樂團本來活潑的造型產生了一種徹底的轉變。單曲和專輯的到來，迎來了所有現代音樂史上最具開創性的時刻之一，透過 BTS 的排行榜熱門歌曲，打開了西方音樂產業之門，讓音樂走向更加多元化的未來。

LOVE YOURSELF 轉 TEAR

受到雷蒙・庫茲維爾於 2005 年出版，關於人工智慧的著作《奇點臨近》的啟發，這首由 V 主唱的〈Intro: Singularity〉，以新靈魂音樂唱出痛苦的感覺，利用歌手流暢、深沉的音調來表達迷失自我的嚴肅主題。再一次地，這首歌描述了許多來自大自然的元素，並以具有戲劇性效果的故事型影片發佈，影片中使用了偏向熱情色調的紅色跟紫色，類似先前在〈Blood Sweat & Tears〉中所看到的顏色，用作 V 進行試探性表演時的背景配色，雖然看起來是與自己共舞，但是卻又賦予了新的意義，透過許多充滿水跟鏡子的場景，暗示了希臘神話中的納西瑟斯，字面上的意義是水仙——一個愛上自己倒影的人，在確定沒有可能找到足可相提並論的愛情後就自殺身亡。

Sweat 汗

這是 BTS 第一首打入《告示牌》百大單曲榜前 10 名的歌曲，〈Fake Love〉是一首充滿感情的嘻哈歌曲，將陷阱音樂的節拍跟吉他即興的演奏，還有充滿迴聲的合成音樂效果結合在一起，營造出述說心中苦悶的音樂旅程。成員們說出他們遭遇的災難，因為他們認為的愛情其實什麼都不是。

緊密的設計加上淒涼的人聲效果，包裹著這個七人樂團唱出的歌詞，他們唱出了愛情的概念與現實狀況無法相符，整體上來看這首歌有種特殊又奇異的特質，呈現出意識到現實情況不如預期的人會出現的情感反應。尤其是 Jimin，因為他負責的部分是這首歌最重要的精髓，他的清脆嗓音在很大程度上推動了歌曲的發展。〈Fake Love〉是一首充滿活力的舞曲，並且包裹著發自內心的辛酸，而這正是這支樂團想要在全球排行榜上飆升時所需要的元素。

這首歌的發佈還配上一段令人難以忘懷的音樂影片，內容不僅參考了 BU 故事中的情節，例如再度出現的翡翠花（Smeraldo），以及成員們進入他們相對應的 BU 設定角色裡，並且目睹了不堪的破壞，還有人們躲藏在面具之後的真實面目，〈Fake Love〉還融入了成語「不見惡事，不聽惡言，不說惡語」，並且將意境融入其舞蹈中，以引人入勝的表演傳達出歌曲的頹廢意義。

在〈Fake Love〉所感受到的極度沮喪之後，防彈少年團又以〈The Truth Untold〉的形式，轉移到另一首讓人感到更加悲傷的樂曲，這是一首由史蒂芬·青木負責製作的歌手曲目。這首歌摒棄了原來這名 DJ 擅長的典型電子舞曲風格，取而代之的是熱情洋溢的鋼琴旋律和 Jin、Jimin、V 跟 Jungkook 的溫柔聲音，他們勇敢地唱出了孤獨和悲傷的感覺。講述一個人被自己情感限制的故事，他覺得面對自己期待的對象就必須掩蓋真實的自我，〈The Truth Untold〉是一首與 BU 故事相關的民謠，尤其是呼應了〈Fake Love〉影片中的一些元素，韓語標題（전하지 못한 진심）指的是 BU 故事情節裡神秘、虛構的翡翠花（Smeraldo）所隱含的意義，也就是「我無法說出的真相。」

④ 134340

這是一首由長笛音樂主導的淒美歌曲，〈134340〉透過字面上的一組數字，將破碎的心所感受到的疏離感轉移到另一顆星球。這組歌名裡出現的數字指的是冥王星的數字編號，它以前曾經是太陽系的第九顆行星。透過嘻哈音樂的節拍跟爵士樂器的融合，該樂團在歌詞裡為這顆 2006 年地位被降級的前行星發聲。這顆天體所講出來的話語，隱隱表達了伴隨著片面的、壓倒性的心碎感覺，述說故事的人仍然繼續圍繞著預期存在的聽眾，雖然他們早已經離開了。

⑤ Paradise

隨著〈Paradise〉這首歌從緩慢逐漸變為強烈的節拍，BTS 提供了一首略帶時髦卻又鼓舞人心的另類節奏藍調歌曲，讓樂團回顧他們存在的理由，當他們不再為愛情跟夢想作出閒適恬靜的解釋，而只是想要簡單地確定繼續前進，繼續呼吸才是真正的天堂。這首歌由英國創作歌手 MNEK 參與共同創作，其理念述說生活其實是一場每個人都在奔跑的馬拉松，BTS 勸說聽眾應該要慢慢來，因為這場競賽其實是一生的比賽。這首歌參考了樂團之前在歌詞中融入的主題，例如像我們周圍的人一樣，心中沒有夢想、動機，或是目的地，其實是沒有關係的，因為我們每個人都有自己的節奏跟步調。這些看法疊加在歌曲有韻律的節拍上，激勵聽眾認識到每一次呼吸、每一次的愛情，以及每一個偉大的夢想，都是一場不容易的勝利，即使生活真的很艱難；只要活著跟前進，就可以說是某種「天堂」的生活。

Sweat汗

〈Love Maze〉的律動為這張專輯增添了一些些活力，帶著陷阱音樂的節拍感，還有透過合成音樂注入的節奏藍調元素。在《'Tear'》這張專輯前幾首歌曲的沈悶氣氛裡出現了短暫的輕鬆時刻，〈Love Maze〉是對先前歌曲所提到的問題，如果擁有了愛情意味著什麼的回答，答案就是好像兩個人正在一起走過「愛情的迷宮」。也許這並不是一趟合乎邏輯的旅程，但如果兩個人是真愛，一切的困難終究都會度過。雖然表面上它是一首關於愛情的歌曲，但它也傳達訊息給 BTS 的 ARMY：只要我們在一起，互相加油，一切都會變得越來越好。

雖然〈Love Maze〉在每個人的解釋下可能具有不同的延伸含義，不過接下來這首〈Magic Shop〉則是 BTS 獻給他們粉絲的魔法商店。由 Jungkook 共同編寫，這首冷酷、微妙的電子舞曲，隨著演 MV 員的歌唱甜美地航行，引導粉絲在心中為自己形成一個充滿 BTS 的秘密空間，這是他們在艱難時期可以尋求精神支持的地方。

把「魔法商店」當作一個讓你的心變得更加開放的心理空間，這個想法來自詹姆斯·多堤所著作的一本書：《你的心，是最強大的魔法：一位神經外科醫師探索心智的秘密之旅》。正如防彈少年團歌詞中的解釋，〈Magic Shop〉的概念在〈Fake Love〉的預告片中被引入，BTS 將其描述為「一種用恐懼換取積極態度的心理劇技術」，而〈Fake Love〉的音樂影片則慎重地強調這種交流元素；他們在 2019 年 6 月所舉行的第五次粉絲見面會也因此命名為 Magic Shop。

根據 RM 在 V Live 網路直播平台對專輯的探訪中所述，每個人都有可能想要變成除了自己以外的其他人，這首歌就是為了幫助人們度過那個時刻而準備。他接著描述了每個人內心深處都有一個獨特的星系，一個他們可以真正做自己並找到最佳自我的空間。這首歌以富有詩意的方式表達，對粉絲們來說特別具有意義，這首歌是 BTS 和他們的 ARMY 之間緊密相連關係的突出展現。

⑧ Airplane, Pt. 2

在這首〈Airplane, Pt. 2〉中，曲風轉變爲拉丁流行音樂的風格，這是今年早些時候在 J-Hope 所發佈的《HOPE WORLD》混音帶裡〈Airplane〉的接續歌曲。正如它們的歌名所暗示的意義，這兩首歌都圍繞著旅行的主題，但特別暗示了關於 BTS 在其職業生涯中已經飆升到的全球至高地位。不過，雖然〈Airplane〉是一首溫暖悅耳的嘻哈曲目，並且已經爲 J-Hope 帶來了難得的個人成功，但在〈Airplane, Pt. 2〉這首歌裡，BTS 唱著自己就像是現代的墨西哥流浪樂團。這首歌對於一個永遠改變了全球音樂遊戲規則的男子樂團來說，擁有當之無愧的自信支柱，雖然它在韓國沒有獲得獨立發行單曲的待遇，但是後來它有在日本以單曲的形式重新發行。

⑨ Anpanman

當《'Tear'》這張專輯的下一首歌曲開始，聽到 V 的開場「等著你麵包超人」的歌聲時，人們幾乎無法抗拒嘴角浮出的微笑。這首歌是一首輕快愉悅的嘻哈歌曲，背景裡管風琴的旋律帶出輕鬆快樂的節拍、配合著尖銳的口哨跟許多合成音樂特效，這首歌的靈感來自同名的日本超級英雄角色。一位頭部是麵包的超人，就稱爲麵包超人，在韓國被人所熟知的名稱是 Anpangman，他總是竭盡全力地挽救每一天發生的危機。防彈少年團扮演了這個代表正義象徵的角色，謙稱即使他們只是普通人，他們也可以爲聽衆提供心靈和思想的寄託。他們付出了艱辛的努力，與無數的困難進行奮戰，但依然爲自己的未來感到恐懼，可是不管如何，他們堅持站出來作爲聽衆的保護者（通常是因爲良知的緣故）。

Sweat汗

10　So What

　　這張專輯最後以這首擁有排山倒海氣勢，氣氛嗨到最高點的派對電子舞曲〈So What〉結束。起身隨著音樂起舞讓人感到開心，這首歌能夠讓曾經因為充滿恐懼和自我懷疑的人放鬆，就這樣聳聳肩放開一切。「所以呢？！」防彈少年團自在地唱出這首歌，想知道為什麼人們質疑自己和他們所犯的錯誤，而不是繼續勇敢地向前進，創造出一首充滿讚美的詞語跟樂觀的曲調，鼓勵一種無憂無慮但深思熟慮的生活方式。

11　Outro: Tear

　　在討論了許多與浪漫愛情相關的質疑與毀壞，然後探索愛惜自己以及歌手與粉絲之間的愛之後，防彈少年團以〈Outro：Tear〉的破壞式穿透力正式結束了這張專輯。從一段詭異的鋼琴旋律開始，然後是連續樂音的合成音樂，這首歌變成了一首強而有力的說唱曲目，三位饒舌歌手的每一個人都在探尋「淚」的含義，其中RM的「淚」是指從眼睛裡溢出的那些水滴；而SUGA的則是撕開某物的實際動作——比如一顆心或一張紙；而 J-Hope 的定義則是跟恐懼一樣。在副歌大合唱的強調之下，每一種說法都反映了整張專輯中他們試圖探索的主題，用喊叫、憤怒的說唱完美地說明了《LOVE YOURSELF 轉 'Tear'》整張專輯的總體概念。

就像一件完美的藝術品一樣，《LOVE YOURSELF 轉 'Tear'》透過了各種聲音和風格，對相關主題進行了具有影響力的探索。自始至終，它讓每個成員都有機會發揮才能表演，跟他們早期的狀況相比，展示了歌手們超出自己能力範圍的大幅成長，以及饒舌歌手逐漸發展出來的多樣化風格。成員們的表演和專輯歌詞的成熟，對團隊來說都像是抵達了一個全新的里程碑，並且恰如其分地將他們帶到了新的成功地位。5 月 27 日，只不過距離 5 月 18 日的專輯發行不到 10 天，《告示牌》就宣布 BTS 的《LOVE YOURSELF 轉 'Tear'》登上了《告示牌》兩百大專輯榜榜首，這是有史以來第一次有韓國藝人登上如此的巔峰。《'Tear'》是十年來第一張以非英語為主卻能實現這一壯舉的專輯。

Sweat 汗

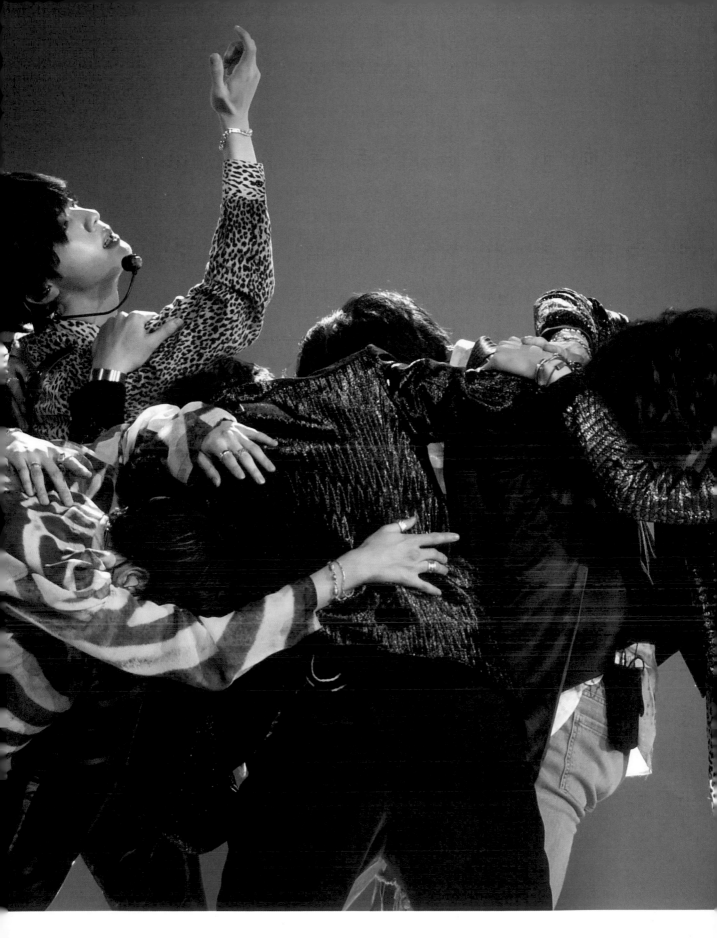

從五月的《LOVE YOURSELF 轉 'Tear'》到八月的《LOVE YOURSELF 結 'Answer'》雖然只過了幾個月，可是對 BTS 來說，卻為他們創造了一個職業生涯中長盛不衰的機會，就在這裡他們結束了《LOVE YOURSELF》系列。正如《花樣年華 YOUNG FOREVER》以一張合輯結束了那個時代，《'Answer'》也是如此。《LOVE YOURSELF 結 'Answer'》融合了全新的創作跟原本的經典歌曲，同時也包括部分重新混音或改編的單曲，兩張碟片共收錄了實體版 25 首歌曲，數位版則共有 26 首歌曲。

專輯說明的第一部分可以用一種模式清晰地表達：16 首曲目被分成四個不同的段落，每首歌曲都反映了透過《'Her'》、《'Tear'》和《'Answer'》的這三張專輯，講述對於愛的觀察跟進行理解的過程，並且是基於之前在整個系列中所使用的「起承轉結」故事邏輯。

《'Answer'》在其主要碟片上收錄了許多全新創作跟經典歌曲。除了 V 以外，他所主唱的〈Singularity〉在《'Tear'》上已經被完整收錄，其他的每位成員都多增加了一首新的獨唱歌曲或是過去發行獨唱歌曲的改編，包括由饒舌歌手們分別獨唱的〈Trivia〉系列，Jin 獨唱的〈Epiphany〉，Jungkook 獨唱的〈Euphoria〉和 Jimin 獨唱的〈Serendipity〉加長版本，這首加長版本以前是《'Her'》的介紹曲目。作為一張完整的專輯，防彈少年團另外發行了三首新歌，〈I'm Fine〉、〈Answer: Love Myself〉和單曲〈IDOL〉。

雖然沒有得到防彈少年團的證實，但是作為三部曲專輯中最後三分之一的第一張碟片，裡頭所收錄的歌曲似乎是對整個系列的本質進行了簡單的總結，這次的總結透過了這個系列與愛的關係，創造了一條故事說明的歷程：感覺愛的第一次臉紅之後，然後是彼此的介紹（起），例如〈Euphoria〉跟〈Just Dance〉，接下來本來收錄在《'Her'》專輯的歌曲，則反映了關係的發展（承），在事情發生轉折之前（轉），透過《'Tear'》專輯的歌曲了解愛的本質。《'Answer'》的最後四首歌曲則作為一個結論（結），表達了事物是如何真正地被理解。2019 年 3 月 28 日，《LOVE YOURSELF》系列的「專輯形象設計」[27] 由 HuskyFox 上傳到 Behance[28]，這是一個供全球設計師分享他們作品的平台，同時也展示了該系列專輯與宣傳內容的細緻藝術，它還揭示了每個《LOVE YOURSELF》階段的形式含義。

《LOVE YOURSELF》系列專輯的意義被描述爲「爲了愛自己而必須經歷的愛情與青春的過程」，而這個過程中一定要完成的步驟，則透過專輯名稱裡四個最後一個字來傳達：Wonder、Her、Tear 和 Answer。每個都對應一個特定的含義，Wonder 主題被描述爲「迷戀：愛情開始之前的好奇與令人驚訝的舉動」，而 Her 則被描述爲「愛情：所有的舉動讓你覺得愛情就是關於生活的一切」。Tear 則是關於「離別：當愛情離開時，含淚割捨的分開」，而 Answer 是關於「愛自己：透過過去遭受的痛苦，回想自己因而發展起來的愛自己行動」。在探索時的每個步驟都有自己設定的顏色（分別爲灰色、白色、黑色和全像圖）以及發芽、開花、掉落和保留的花卉圖形，以此進行訊息的傳遞。

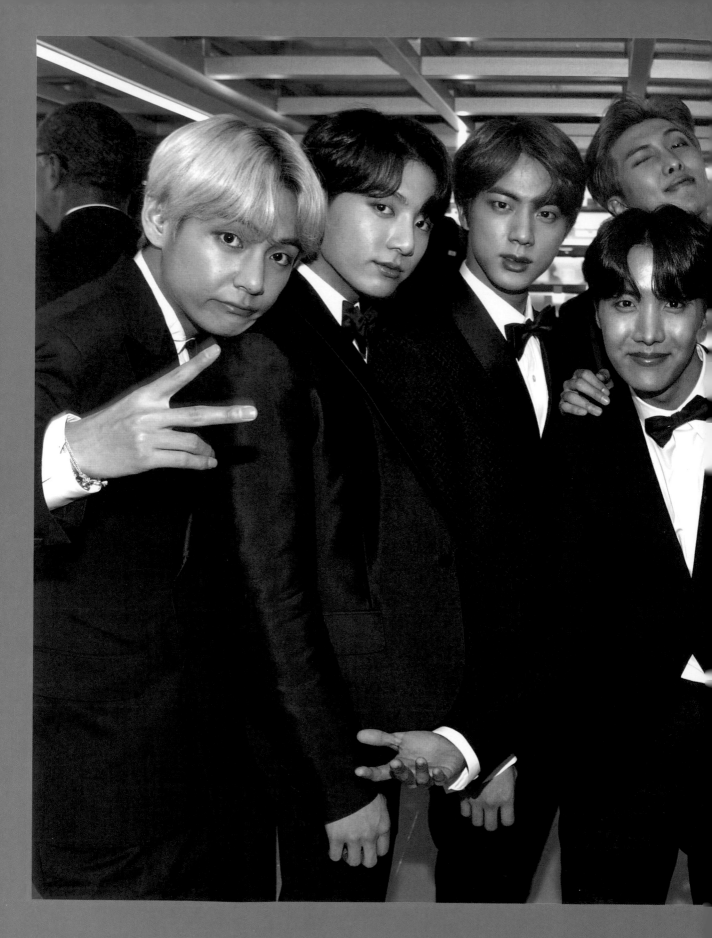

216

Sweat汗

防彈少年團
準備於2019年2月，
在洛杉磯參加第61屆
葛萊美獎頒獎典禮。
他們的西裝由
JayBaek Couture和
Kim Seo Ryong設計，
後來被安排在
葛萊美博物館展出。

探索愛自己

217

LOVE YOURSELF 結 ANSWER

作爲《LOVE YOURSELF》系列的完美結束，《'Answer'》以一首節奏輕快的介紹性歌曲〈Euphoria〉開始，Jungkook 以未來貝斯的電子舞曲風格唱出這首佳作，RM 負責作詞，並由跟 BTS 合作多次的老菸槍雙人組中的 DJ Swivel 協助製作，最初的發佈時間甚至早於整個《LOVE YOURSELF》時代之前。也可以稱爲屬於 Wonder 專輯的歌曲之一——《LOVE YOURSELF》系列故事情節的第四部分。BTS 中最年輕的成員以甜美的低吟聲打開了這張專輯的序幕，他唱著純眞、夢幻般的愛情，帶來清晰的理念與幸福的期待。這首歌指的是一個如同田園詩般悠閒恬靜的烏托邦，在那個地方一切都是完美無缺，將心中的情感定義爲一種天堂的感受。（可惜的是，《'Tear'》的〈Paradise〉、〈134340〉、〈Love Maze〉和〈So What〉以及《'Her'》的〈Pied Piper〉都沒有機會被放入《'Answer'》專輯中。）

作爲對於整個《LOVE YOURSELF》時代的介紹曲，〈Euphoria〉是《'Wonder'》專輯裡的主題單曲，這首歌的音樂影片以 V 從鷹架上跳入水中開始，引出了之前在 BU 影片中發生事件的倒敍。《'Wonder'》主題的影片讓 Jin 離開其他六個人，獨自攀爬到高處，從遠處看著他們，並以 Jin 的結局影片〈Epiphany〉中的場景爲主軸，暗示這個影片主題是《LOVE YOURSELF》時代和 BU 整體訊息的高潮。

Sweat汗

② Trivia 起：
Just Dance

③ Trivia 承：
Love

　　繼單曲〈Euphoria〉之後，上場的是 J-Hope 的獨唱歌曲，《'Answer'》專輯裡的第一首〈Trivia〉曲目，〈Trivia 起：Just Dance〉。這是一首曲風時髦，具有未來浩室風格的歌曲，讓人想起他先前發行的《HOPE WORLD》獨唱混音帶風格，J-Hope 藉此機會強調了他的舞蹈技巧，以及跟舞蹈建立的親密關係，並用這首歌表達了他想如何與他所愛的對象一起跳舞。歌詞的意境非常直接，它喚起一種完美匹配的感覺，兩個人隨著時間的節奏相互配合，在古老的愛情舞蹈中融為一體。不負防彈少年團成員的藝名，〈Just Dance〉一開始就對戀愛關係充滿希望，隨著初戀的形成和潛力無處不在，充滿了令人睜大眼睛的驚奇。

　　繼這張專輯裡「對愛情的介紹」之後，《'Answer'》開始轉入「愛情的萌芽階段」，透過 Jimin 豐富的嗓音，在〈Serendipity〉這首歌的加長版中開始浮現，然後又回到了〈DNA〉和〈Dimple〉這兩首歌的浪漫感情。在透過〈Her〉這首歌進入專輯的結尾之前（這本來是《'Her'》專輯的結尾曲），《'Answer'》專輯關於 Her 的部分接下來引入一首完全原創的歌曲，也就是由 RM 負責獨唱，精彩的〈Trivia 承：Love〉。

　　RM 創作淒美歌詞的能力已經得到了所有人的認可，但現在已經輪到他的優美文字，透過該樂團的共同創作，以 BTS 歌曲的形式真正展現他的個性——這將超出他在獨唱歌曲中所呈現的內容——而這首〈Trivia 承：Love〉則真正展現了他所擁有的驚人天分。這是一首另類嘻哈的爵士歌曲，充滿了玩弄文字的遊戲，而 RM 則表達了當一個人試圖釐清自己的感受，可是卻伴隨兩人關係處於早期階段的不確定性和焦慮。

　　在整首歌中，RM 以簡單易懂卻又發人深省的方式，探討了字母如何影響單詞的含義：例如只有「i」和「o」能夠區分「live」和「love」這兩個詞，因為只有當一個人活著，這個人才能夠愛。延伸類似的想法，只有「v」才能防止「live」變成「lie」；在韓國文字中，透過將「人」（사람，saram）一詞的方形轉變成圓形，才能夠變成「愛」（사랑，sarang），他再次指出，這證明了愛和活著的感覺彼此相關，這表示人們應該按

照愛的理念生活在世上。RM 還利用字母的差異來探索「愛」的本質，宛如風（바람，param）一般吹拂擦肩而過的「人」（saram），讓人陷入「藍色」（파랑，parang）的心情。雖然藍色在藝術中通常與悲傷和沮喪聯想在一起，在這裡可以被用來代表愛情結束時感受到的孤獨感，但它也可以代表平靜、忠誠和力量，並且經常與不斷變化、永恆或寬廣相關的天空跟海一起出現，所以 RM 可能指的是純愛可以永恆持續下去，就像這兩個實體一樣，後者讓人想起之前 BTS 提到的海。從這個愛的整體概念（사랑，sarang），一個人可以發展出自豪感（자랑，jarang）。饒舌歌手還語帶詼諧地詛咒了英文字母「JKLMNOPQRST」中的字母，因為它們大膽地將「I」和「U」分隔開來。聽起來既甜美又浪漫，與 RM 平時的風格有所不同，卻仍然保持了他對音樂的認同感。

在 Her 的段落結束之後，馬上就進入了屬於 Tear 的轉折點（轉），接下來登場的是由 V 獨唱的〈Singularity〉，這是一首關於企圖掩飾自己的情緒以追求愛情的歌曲，之後安排的是〈Fake Love〉和〈The Truth Untold〉這兩首單曲，然後就是由 SUGA 獨唱的〈Trivia 轉：Seesaw〉。這首歌是 SUGA 第一次在 BTS 歌曲中，認真發揮他作為一名演唱歌手的技能，柔和的合成流行旋律和副歌的時髦迪斯可感覺，揣摩處於一段關係中起伏不定的感覺。這位歌手展現了豐富的音調變化，將甜美的歌聲與他典型的沙啞說唱音調相結合，反映了個人情感的搖擺不定，再加上製作人 Adora 輕快的歌聲，以及利用語音合成系統增強的粗魯人聲，聽起來格外令人回味又深受感動，而且沒有先前在《'Tear'》專輯裡，許多訴說淒美時刻而喚起心中那股具有壓迫性的黑暗陰影，相反地，在一段關係即將結束之前，透過爲來來回回、藕斷絲連的感覺增加一點反彈的力道，來適應這張專輯的整體氣氛。當雙方都知道事情已經無可挽回，但每個人都因為對愛的想法不同，不管眞實的感受如何，都堅持自己的看法並極力拒絕回到眞正的現實。

隨著 Tear 段落的結尾曲讓《'Answer'》專輯裡收錄的經典歌曲部分正式結束，對《LOVE YOURSELF》時代進行哲學性反思的結局終於到來，由 Jin 的獨唱歌曲〈Epiphany〉開始後續數首具有不同意義的歌曲。這位樂團年紀最長的成員，溫柔地唱著充滿情感的流行搖滾曲調，他意識到愛必須爲自己而存在，如果只是爲了其他人而改變是行不通的方式——事實上剛好完全相反，試圖在外部關係中尋找幸福的答案，終究必須從愛自己開始。歌詞以詩意的方式引導聽者走過這段「頓悟」，歌曲一開始從 Jin 表達已經認清自己所處的境地，意識到什麼是眞正的愛，然後以恐懼、接受和啟蒙的感覺結束，最後他宣布自己才是世界上他最應該愛的人。

由 Jin 獨唱的〈Epiphany〉是透過回歸預告片的方式發佈，在該預告片中，這位歌手獨自坐在一個房間裡，然後開始來回走動，接著離開房間，到外頭接受雨水的洗禮，之後才又回到房間裡。作爲 BU 故事情節的一部分，同時也是《LOVE YOURSELF》時代的終結者，這是來自 BTS 成員一段意義深刻的表演，他雖然只是以輕微的動作在房中行走，強烈的感動卻佔據了整個銀幕。影片以一段簡短的話語作爲結尾，表達了他的堅定決心。「在尋找自我的旅程結束時，我又回到了同一個地方。最後，我要尋找的是通往靈魂的地圖，它是一切的起點和里程碑。這是每個人都擁有的寶物，但不是每個人都能找到，我從現在要開始尋找它」[29]。這段話不但氣勢強大而且讓人感到充足的決心，它描述了一個人開始一段向內反思和自我反省的時期，〈Epiphany〉是《LOVE YOURSELF》總體訊息的完美結局，其結束語暗示了該小組將要發佈的更多內容。

6 I'm Fine

在前面一系列抒發情緒的重量級歌曲之後，《'Answer'》專輯帶來了〈I'm Fine〉這首帶著振奮人心鼓聲以及濃厚貝斯風格的歌曲，但是歌曲卻是以〈Save Me〉旋律裡簡短、滴答作響的片段開始，這是因爲早期《LOVE YOURSELF》的海報中，曾經將〈I'm Fine〉和〈Save Me〉配對在一起[30]，這是一種對過去致敬的作法。作爲 2016 年發行單曲的襯托，BTS 不再需要外部的力量拯救他們，只是依然使用著〈I'm Fine〉作爲口頭禪，某種意義上，他們堅持著自己的獨立與自主，並且宣稱只要某個人有想要讓自己感覺日子過得很好的意圖，最後不管困難有多大，終究會過去，而且他們眞的會感覺自己的生活改善，變得更好，彷彿「我很好」這句口頭禪會創造出一種正向的心理狀態。憑藉著富有感染力的旋律跟詞句，〈I'm Fine〉將答案的方向轉變爲令人振奮的結局。

7 IDOL

受到來自南非浩室音樂子流派 Gqom 和韓國古典藝術元素的啓發，〈IDOL〉是一首該樂團大肆自我宣傳兼耀武揚威的強烈回應，針對曾經想知道防彈少年團是誰或什麼的每個人，傳達出《LOVE YOURSELF 結 'Answer'》的整體主題。「你可以稱我爲歌手／你也可以稱我爲偶像，」RM 一開始這樣子表達，然後繼續補充說，大家怎樣稱呼他其實並不重要，因爲只要他知道自己是誰或什麼，並且爲自己感到自豪，外界的意見其實無足輕重。考慮到 BTS 作爲 K-Pop 偶像男子樂團的背景，而且曾經擔任地下嘻哈歌手數年，開場的台詞就特別具有顛覆性，他們很早就因不夠傳統而受到衆人批評。到這首歌發行時，人們幾乎不可能再批評 BTS 作爲一個偶像團體所做的任何事情，因爲他們的所作所爲已經使他們取得了如此巨大的成功。他們是否被視爲歌手、偶像，兩者兼而有之，或者兩者都不是，已經不再重要了。這首歌所提出的愛自己與自我肯定的主題，透過所有成員大合唱的呼喊「你無法阻止我愛自己」來描述，這才是最重要的事。

跟〈Mic Drop（Remix）〉不同——是在重新發行的專輯中才特別邀請其他歌手一起演唱，〈IDOL〉則是 BTS 在專輯首次發行時就由外部歌手參與演唱的單曲，而這次邀請的正是妮姬·米娜。這位美國饒舌歌手在〈IDOL〉的純數位版本中出現，提供了一段火熱的額外詞句，並出現在爲這首歌發佈的第二部音樂影片中。

Sweat 汗

當 BTS 終於推出一張重量級的專輯，並且在美國占主導地位的專輯排行榜上榮登榜首之後，防彈少年團本來可以放慢速度打安全牌，嘗試創作出一首適合廣播節目的歌曲，看看是否能打破先前〈Fake Love〉登上排行榜第 10 名的紀錄，讓該歌曲登上美國排行榜第 1 名。可是，這七個人選擇了另一條更大膽的路線，利用他們過去在藝術創作的歷史上所作出的成績，在當下提出了一個不同的觀點：他們不需要依賴其他人的標準而生存，在這個例子裡，指的是對美國人／西方人表示友好的歌曲，相反地，他們只想做自己喜歡的事，活出自己喜歡的樣子，並且做最棒的自己。

〈IDOL〉參考了許多來自外部的創作元素，包括大聲地將防彈少年團與麵包超人進行比較，但是其中最具開創性的元素，是歌曲和音樂影片中都曾出現，來自傳統韓國文化啟發的元素。較早之前類似在〈MIC Drop（Remix）〉、〈IDOL〉及其音樂影片中都探討了 BTS 成功的原因，但〈IDOL〉並沒有強調該樂團藉以發跡的嘻哈風格，也沒有提及他們在美國的成功，而是傾向宣傳該組合身為韓國人所獲得的全球成功經驗。妮姬願意客串出現在數位單曲中，某個程度上反映了他們的成功，但是在專輯裡還是由 BTS 的每位成員優先進行他們自己的獨唱，以展現他們的個人魅力。

一種被稱為「盤索里」的韓國傳統音樂元素也在歌曲中出現，模仿韓國傳統音樂中 Chuimsae 的喧鬧喊叫或是來自觀眾的鼓舞歡呼聲，讓整段歌曲變得更加突出，而歌曲的其他部分則與另一種韓國傳統音樂元素相關，例如在重複的大合唱中出現的節奏旋律，就是在韓國被稱為 Gutgeori Jangdan，最常見的 12 節拍旋律。而從視覺上來看，這首歌曲的音樂影片特色是 BTS 從各種韓國傳統元素中獲得靈感的來源，例如影片中出現了各式各樣的韓服以及韓國的傳統服飾，還有大家一起在韓國風格的亭子裡跳舞。傳統的扇子舞以及舞獅也都出現了，另外，在歷史上代表韓國及其人民的漫遊老虎，跟月亮上的兔子，就是歌詞中 RM 曾經多次提及的韓國名字，tokki（토끼）。這是東亞文化中某種長生不老的象徵，顯然指的是 BTS 的名字跟名留青史的偶像，這也是某種對於無與倫比的「偶像」樂團最合適的比喻。

8 Answer: Love Myself

　　從〈IDOL〉的高潮中走出來之後，《LOVE YOURSELF 結 'Answer'》的第一部分即將以反應熱烈的〈Answer: Love Myself〉結束。這首歌不僅是這張專輯的最後高潮，同時也被作在該樂團與聯合國兒童基金會合作開展的活動中，這首帶著搖滾風的流行歌曲以積極向上的動機乘風翱翔，在一段接著一段的饒舌演唱中，帶著興奮的感覺以極高的假聲跟柔和的語調唱出勵志的宣言——一定要繼續去「發現」跟「愛自己」。他們也承認或許根本就沒有標準答案；「愛自己」的想法也許就只是一個想法，一個無法真正捕捉到的想法。但是這樣的看法很有見地，是結束「愛自己」系列的完美音符。

　　《LOVE YOURSELF 結 'Answer'》一經發佈就引起了所有歌迷的廣泛關注，並且與他們的前一張專輯一樣，在正式發佈後的第一周就登上了《告示牌》兩百大專輯榜的榜首。另外它也在韓國、日本和其他多個國家的排行榜上榮登冠軍。〈IDOL〉同樣給人留下了深刻的印象，並成爲該樂團第一首進入英國官方單曲榜前 25 名的歌曲，最高排名第 21 名。

　　這是防彈少年團過去一年半作品中最榮耀的成功——無論是藝術上還是商業上——這也是該樂團繼《'Tear'》成功之後的第一張符合「西方世界後主流化」風格的專輯。但這僅僅是一次測試，看看這個團體是否能重現他們之前的成功經驗，或者這一切是否會從那個奇異的高峰開始走下坡路。《'Answer'》以優異的成績通過了嚴苛的考驗，並且在短短半年之後——接下來的 11 月，它將成爲該樂團第一張獲得美國唱片業協會認證的金唱片。

　　《LOVE YOURSELF》系列毫不遲疑地爲該樂團在歷史上的地位下了註腳，讓世人曉得他們是拒絕受到地理疆界跟語言限制的開創型歌手。

Sweat汗

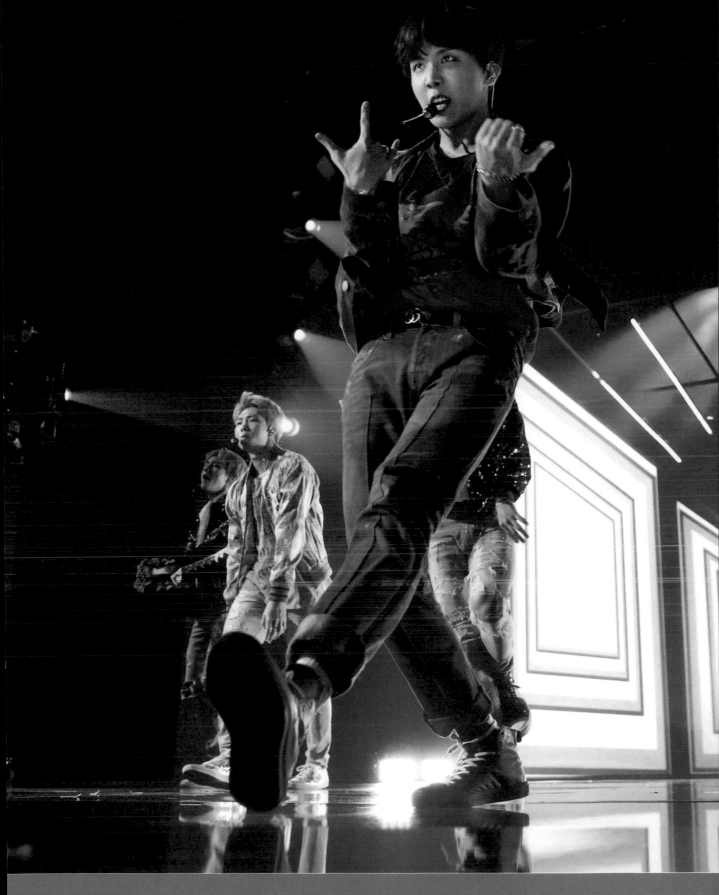

J-Hope在2017年美國音樂獎的歷史性亮相期間，
表演〈DNA〉時佔據了舞台的中心。

心靈地圖
MAPPING THE SOUL

第十一章

雖然《LOVE YOURSELF》時代帶領了 BTS、他們的 ARMY，以及整個世界走上了一條愛自己的音樂之路，但是當 BTS 推出他們的《MAP OF THE SOUL》系列專輯之後，他們又開始了另一種自我肯定的旅程。從《MAP OF THE SOUL: PERSONA》開始，這張一共有七首新歌的迷你專輯代表了一個新時期的開始，在此期間，這個七人組合不再只是關注於自我接納的理念，而是轉而試圖更進一步地理解不同角度的自我，就像榮格分析心理學理論的概念。受到莫瑞·史丹所著《榮格心靈地圖》的啟發，他們參考了這本書的名字並因此為專輯取名[31]，這張專輯延續了 RM 在聯合國所做的 Speak Yourself 演講中的對話，並為 BTS 開啟了一個新時期，他們將在其中細究專輯名稱所陳述的意義。

《MAP OF THE SOUL》這張專輯開始將重點轉移到釐清你自己是怎樣的一個人，其主打單曲〈Boy With Luv〉的韓文標題指的就是每個人微妙又帶詩意的自我。基於榮格和史丹關於精神分析學的獨特觀點，靈魂或自我的三個不同部分啟發了《MAP OF THE SOUL》系列的概念：人格面具、陰影和自我。第一部分，人格面具，跟一個人在不同社會環境中與人互動時所表現出的身份有關。第二部分所指的「陰影」，與面對公眾的人格面具不同，對應的是一個人內心深處的欲望，無論是積極面還是消極面。至於第三部分所稱的「自我」，則是泛指感受自己情緒的自我意識，以及一個人自我意識和身份認同的所在。

這張《MAP OF THE SOUL: PERSONA》迷你專輯裡的七首歌曲，提出了身份認同的概念，特別強調了成為樂團成員的意義。在一場 V Live 討論專輯的對話中，RM 透露他負責《Persona》中大約 80%-90% 的歌詞，而其他部分的歌詞是由 J-Hope 和 SUGA 所貢獻。

MAP OF
THE SOUL:
PERSONA

在表達 BTS 人格面具特質的同時，第一首歌曲是對該樂團早期的職業生涯進行回歸，參考了《SKOOL LUV AFFAIR》的介紹曲目，透過採樣同樣的專輯介紹歌曲，由 RM 對這一首歌進行開場的介紹，並且不過份強調歌曲中關於油漬搖滾和嘻哈相關的元素，讓整首歌曲的感覺更像是回到早年風格的 BTS，而不是他們自《花樣年華》系列之後所推出的歌曲，轉變爲受到更多電子流行音樂影響的作品。歌詞中又再次提到了在整個 BTS 唱片中反覆出現的主題，例如 RM 重複在〈Am I Wrong〉中所唱出關於豬和狗的隱喻，以及他在〈Outro：Wings〉中所表達期望可以飛行的願望，而且他還提到成爲「超級英雄」，讓人聯想到「麵包超人」。

此外，RM 在〈Intro: Persona〉這首單曲中花了不少時間思考「我是誰？」這個古老的問題，將他的不安全感以及心中的擔憂放在非常重要的地位上。這首歌主要探討了他作爲普通的平凡人跟一名揚名國際的演員之間，到底有怎樣的差異，以及多年來他對於自己的音樂跟表演，看法上出現了怎樣的變化，接著他開始質疑自己、還有自己的音樂性、心中的動機，以及他所扮演的不同角色。透過有自信、有節奏的說唱演出，這首歌在探索性的自我反省中，具有特別的省思性和影響力，也是《MAP OF THE SOUL》時代引領聽衆道路最恰當的起點。

Sweat 汗

② Boy With Luv

③ Mikrokosmos

〈Boy With Luv〉的曲風明亮而輕鬆，帶有大量談情說愛的誘人歌詞，幾乎是所有男子樂團都會有的經典歌曲：甜美的音調、時髦的節奏和浪漫的抒情旋律在歌曲中瀰漫，而且這首歌還特別邀請了美國歌手海爾希一起合作。如果我們參考該樂團過去所推出的歌曲，一直以來他們跟ARMY之間的密切關係與感情，都可以在這首歌裡被清楚地看見。雖然RM力推的韓文歌曲名稱可以翻譯為「敬微小事物的詩」（작은 것들을 위한 시），但是英文歌名〈Boy With Luv〉則讓人想起先前專輯《SKOOL LUV AFFAIR》裡的單曲〈Boy In Luv〉，歌詞裡參考了不少由樂團及其成員早期發表的作品，包括J-Hope在他先前的作品《HOPE WORLD》中所撰寫的吶喊台詞。憑藉著這首歌所流露的清新、流暢、新穎的流行搖滾風格，這首歌證明了BTS和ARMY之間的緊密關係，其中有多個針對來自ARMY疑問的回答——成員們在專輯發表前也特別發出推文以表明這樣的關係——關於他們的幸福和歌名中的男子（BTS）對他所愛的對象（ARMY）的重量級愛情；後來更發佈了一部特別回饋給ARMY的音樂影片，這是對原本色彩鮮豔的初始版本所作的細微修正版本，在影片中BTS跟海爾希在充滿復古風格的約會之夜裡盡情跳舞。

總體來說，這首歌不但熱情洋溢，加上直截了當的態度讓人非常容易上癮，而且聽起來毫無壓力。雖然歌曲的風格跟他們的過去典型發人深省的單曲走向有所不同，但是它對流行音樂的無私奉獻，給人的印象是這個樂團期望慶祝他們跟ARMY所取得的一切成就。

如果說〈Intro: Persona〉這首歌算是整張專輯傳達訊息的發射台，那麼〈Boy With Luv〉就是利用其優美樂音的特色吸引聽眾一起遨翔，而專輯裡第三首曲目〈Mikrokosmos〉的柔和與發亮的聲音，直接讓聽眾飆升到最高的平流層。歌曲以柔和、重複的合成旋律開場，以自身音樂為基礎，添加了各種人聲的元素，並且讓每位成員的聲音都分出不同的層次，然後才進入具有影響力、聲勢席捲而來的電子舞曲大合唱。這首歌的主題專注於自我探索和身份認同，他們想要傳達給聽眾的理念是基於哲學思想所理解的微觀世界，BTS從古希臘哲學家的思想汲取靈感，其中也包括大師柏拉圖在內，他們將每個獨立的個體都視為一個小宇宙。希臘語的字面意思就是「micros kosmos」，這個七人組合甜蜜地用單曲反思每個人應該如何在這個「micros kosmos」中，或是屬於自己的小宇宙裡持續發光與閃耀。就像BTS的許多歌曲一樣，這首歌結合了天體意象來傳達歌曲中所描繪的主體——包括他們自己、ARMY和每個人——閃耀著如此明亮的光芒。

這是《MAP OF THE SOUL: PERSONA》的第四首歌曲，應該可以說是一首最商業化的歌曲，唯一能夠超越這首歌所達成的成就，或許就只有由紅髮艾德共同創作，後來更與萊奧夫合作的混音重新發行單曲。〈Make It Right〉充滿了由管樂器和節奏藍調節拍驅動的旋律，是一首時髦出色、卻又平靜安詳的合成流行歌曲，字句裡展現了承諾和信心。乍眼一看或許會覺得〈Make It Right〉似乎是一首企圖傳達承諾給聽眾的歌曲，樂團向他們保證，他們可以協助 ARMY 面對所有他們遭遇的困難，就像 ARMY 一路支持他們一樣；J-Hope 的說唱清楚地表明了這一點，因為他談到了成為一名英雄（參見〈Anpanman〉）以及他們所有的成功，並說他正在努力接觸「你」。但 RM 接下來的歌詞卻又非常缺乏自信，反而表達出心中的痛苦和困惑，這位饒舌歌手分享了內心的擔憂，害怕「你」不再認識他，這個部分可能的解釋也許是因為〈Make It Right〉的假想聽眾或許不僅僅是 ARMY 而已，也包括了 BTS 自己，他們向自己保證，即使大家所走的路看來艱難，但卻是一條正確的道路。這首歌還參考了〈Sea〉中使用的隱喻，並且提及了 BU 裡的故事情節，希望 Seokjin 終究能夠修正朋友們的故事情節，或是讓它「回到正軌」。但是無論你如何解讀歌詞的意義，他們所想要傳遞的訊息都是一樣的，帶著一種令人欣慰、帶來承諾的氛圍，事情最終一定可以獲得改善。

這首節奏豐富的節奏藍調音樂，充滿了對「家」的渴望，自從 BTS 的團員們離開家去追尋他們的職業道路之後，這是他們心中十分熟悉的感觸。現在團員們已經在聚光燈之下取得了驚人的成功，於是他們也期望擁有一個全新的「家」，讓疲憊的身心得以尋求慰藉與休息。然而，儘管他們已經筋疲力盡，但他們也承認世界本身已經成為他們的「家」，至於「你」，也就是廣大的聽眾，已經成為他們創造自我的空間。這首歌不但是一首充滿渴望的傳統情歌，也是一首獻給 ARMY 的歌曲，聆聽時也可以把它當作〈Moving On〉的續集，唱著關於家和繼續前進的想法，同時也跟他們的生活息息相關。就像許多 BTS 的歌曲一樣，「家」是真實生活中最重要的一件事。在這裡，他們表達了想要躲避這一切的渴望，以及他們如何與「你」一起找到它，將整個世界變成一個家，防彈少年團只要有粉絲繼續支持，他們就能安心繼續向前。

⑥ Jamais Vu

　　繼 單 曲〈Home〉之 後，《MAP OF THE SOUL: PERSONA》引入了下一首歌〈Jamais Vu〉，這首歌曲深受這張專輯原本來自精神分析學的啟發影響。歌名裡這個字詞的意義，指的是猶昧感，似曾相識的相反意思——並不是某個新穎的事物讓人感覺很熟悉，它反而指的是對過去曾經非常熟悉的事物，突然感到新穎和陌生的錯覺。歌名的描述完全符合它帶給人的感受，歌曲本身就是一首充滿回音又讓人苦樂參半的民謠，另外搭配了富有氣氛的合成音樂和陷阱音樂的節奏感，使人一聽就能認出它所帶來的哀傷旋律，但是由於細緻的製作手法，它給人的感覺依然新奇又具現代感，不僅充滿了各種音樂的伴奏，還有來自三名成員的人聲歌唱。

　　這 首 歌 由 Jin、J-Hope 和 Jungkook 一 起主唱，〈Jamais Vu〉可以說是 BTS 作品中少數將說唱歌者和演唱歌手混合在一起，卻又不包括任何完整的一組，歌曲中的每一個轉折都讓人感覺好像其他演唱者應該也會加入。但是相反地，Jungkook 和 Jin 溫柔的歌聲與 J-Hope 沮喪的說唱融合在一起，創作了一首反映內心期待的歌曲，希望可以對心痛的感覺進行補救。根據 RM 的說法，這首歌應該讓人聯想到當你在玩電子遊戲時，你可能會因為某些緣故而死亡，但是卻可以透過藥品或治療進行重生，如果將這種想法和情感應用到人類身上，那就是一般我們稱之為「生命」的遊戲。[32]

⑦ Dionysus

　　隨著〈Jamais Vu〉令人沮喪的氛圍逐漸消散，下一首引入的歌曲就是專輯的結尾曲，足以充分激發熱情的〈Dionysus〉，這是一個值得特別紀念的時刻，也是對 BTS 成功的熱烈慶祝。這首充滿活力的派對搖滾歌曲是防彈少年團特別挑選作為「LOVE YOURSELF: Speak Yourself」體育場音樂會系列的開場曲，而且有充分的理由足以滿足擔任開場曲的需求。BTS 再次從希臘神話中汲取創作的靈感，這首歌的名字源自於希臘的酒神和表演之神，也許是為了再次跟人格面具的專輯主軸相呼應。歌曲旋律聽起來樂觀之中帶著喧鬧感，〈Dionysus〉將硬式搖滾和老派嘻哈的影響力，融入其充滿酒香味道的歌詞中，透過這些歌詞，該樂團將他們的藝術動力與飲酒的欲望相提並論，這是一種雙關語的使用，因為在韓國酒被稱為 sul（술），而藝術則是 yesul（예술）。另外韓語中葡萄的單詞是 podo（포도），通常在口語中的意思是指演唱會售票網站上的可選取座位，因為它們使用紫色表示仍然可以訂位，直到賣出才會變更顏色。(樂團在〈MIC Drop〉這首歌中也有使用類似的雙關語，表示他們的演唱會沒有任何這樣的葡萄，暗示他們的門票總是立刻售罄。)

　　這首大肆慶祝的飲酒歌曲〈Dionysus〉，在 BTS 唱出他們的成功時，也為聽眾帶來了啟發性的體驗，歌曲主題的設定上與〈IDOL〉非常接近，同時也完美地慶祝他們作為成功歌手的身份，從人格面具的角度來看是一個非常棒的結尾。

整體來說，《MAP OF THE SOUL: PERSONA》為 BTS 開啟了一個全新的時代，因為相對於前一張比較勇於表達情緒的《LOVE YOURSELF》系列，這張專輯被設定為對生命進行理性的回答。不過，《LOVE YOURSELF》系列的專輯其實也是建立在《花樣年華》系列的基礎上，充滿挑釁、年輕，不成熟的回應，再更前面的系列就是 Skool 時代所傳達出追求夢想的願望，以及 BTS 早期傳遞訊息的風格，讓防彈少年團找到了完美的立足點與出發點。儘管 BTS 每部作品的主題都具有不同的意義，但是它們同樣都傳達了心中一份全新的情感、見解跟聲音，這個七人組合在他們成長為歌手和成年人的過程中，希望可以與他們最忠實的聽眾共同分享。乍一看，人格面具的概念可能並不是什麼特別新穎的想法：因為這個團體一直努力唱出關於身份、激情、愛情、他們的職業和困難等尖銳的話題。但是透過追尋這些元素的真實意義，並且反映在 BTS 的個人特色中，這張專輯確立了他們對於自我意識的身份認知，展示了該團體在不同面向的突破，除了探索成為 BTS 的意義之外，更試圖向全世界展示自己的價值。

Sweat汗

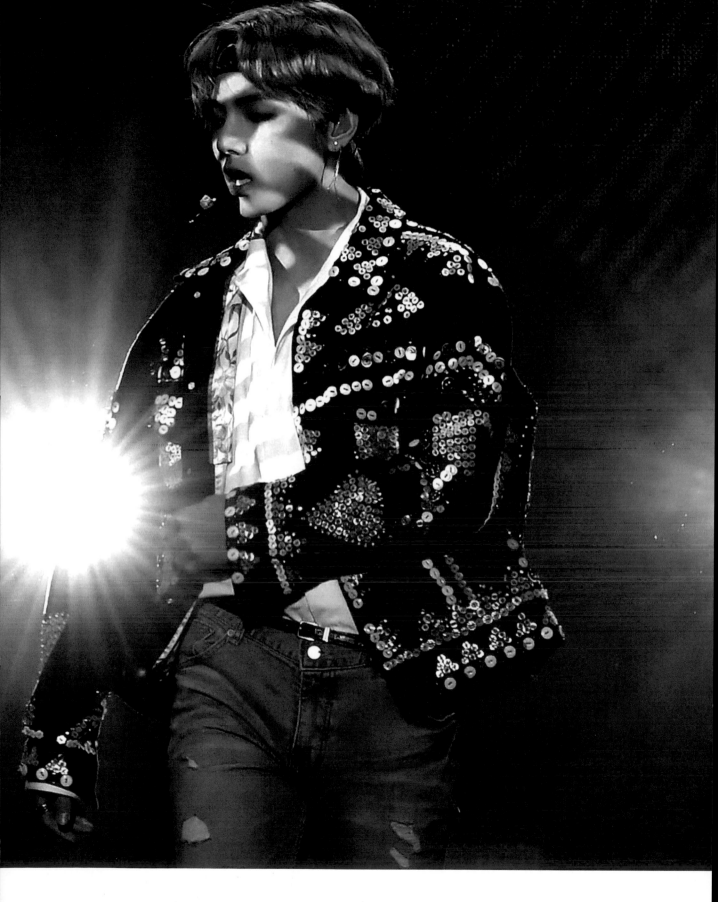

跟莫瑞・史丹博士一起討論心靈地圖與BTS音樂的精神本質分析

莫瑞・史丹博士是《榮格心靈地圖》的作者，這本書於 1998 年出版，史丹博士是一名榮格心理學分析家，曾經在瑞士的蘇黎世分析心理學國際學校工作。他所撰寫的這本書被 BTS 引用，成爲《MAP OF THE SOUL》系列的靈感來源。

塔瑪・赫爾曼：並不是每天都有教授的著作被當成流行音樂作品的靈感來源。您是在怎樣的情況下第一次聽說 BTS 這個樂團？

莫瑞・史丹博士：

在我擔任教職的學校裡，有一名日本學生告訴我，BTS 在他們的網站上張貼我所出版的一本書，《榮格心靈地圖》。幾週過後，同一名學生又跑來告訴我，BTS 會參考我的書為他們將要發行的全新專輯《MAP OF THE SOUL: PERSONA》命名，並且即將公開發售。所有發生的這一切改變都是令人感到非常愉快的驚喜。在此之前，我並不知道 BTS 這個樂團。

當您聽到他們這個專輯系列受到您的書與作品的啟發，您的第一印象或感想是什麼？

史丹博士：

我覺得我需要快速了解一些關於 BTS 的知識。當我在 YouTube 上觀看 RM 去年在聯合國發表的演講時，我對他的認真和真誠感到印象深刻。他敦促全世界的人們關心自己的心理健康，並且關注他們作為一個人的生存價值，而不要只是關心其他人對他們的看法，每個人都應該要記住自己是誰，自己來自何處。他的演講非常感人，而且我對他所傳達的理想印象深刻。這讓我對 BTS 和他們傳遞給粉絲們的訊息，留下了非常積極正面的印象。據我所知，他們正努力對這一世代的人們產生正向的影響，並將一些對自我的心理覺醒帶入某些人的世界中，在我的想像中，這些人平常沒有太多機會進行閱讀或是接觸到此類的新觀點。對我而言，這絕對是一件美好的事情。

對於這一系列專輯的發行，您最初的看法是什麼？知道他們發行後的反應又是什麼？

史丹博士：

當我收到專輯歌詞的英文翻譯之後，我立刻就仔細閱讀了數首歌曲的歌詞，我發現他們表現出一種深思熟慮後出現的演進，從第一首到最後一首歌，安靜而平穩地進行著。這樣的演進顯示了他們從質疑所有事物的人格特質，以及追尋「真實身份」的發展歷程，進化到陳述地球上每個人的獨特性和寶貴價值，再到旅程結束時釋放出的強烈情感與喜悅。這張專輯在這麼多國家的全部銷量讓我感到極度震驚。可是，這也讓我確信 BTS 正在傳達一個全世界都正在響應和需要的訊息。當然，我認為 BTS 帶給

我們的價值不僅只是娛樂的效果，BTS 的成員們都是十分出色的表演者。

第一首歌是〈Intro: Persona〉，其中 RM 唱出關於人格面具的問題。什麼是「人格面具」呢？它指的就是我們所有人在生活中的某段時間，跟其他人接觸時所形成的社會身份，不過通常在我們年輕的時候就定型了。它是我們自己跟我們周圍社會世界之間的接口。一般來說，人格面具從童年的早期就開始逐漸形成，因為我們會適應原生家庭及其價值觀，並且將這些價值觀融入自己的性格中，我們會順從這些想法，試圖取悅他人，包括我們的父母、兄弟姐妹、朋友。因此，我們會建立一種正式或是符合社會期望的人格，接著我們會面對世界中的其他人並且試圖融入他們。在現實生活中我們可能會經歷幾次危機，其中一個重大的危險時期是青春期，這也就是防彈少年團所期望接觸的群體。這是一場關於身份認同的危機，換句話說，就是對其他人來說我是什麼人，以及在我周圍的世界中我的身份是何人，因此同儕群體就變得非常重要，而且更重要的是被同儕群體接受與認可。當然，這是一個永無休止的問題，人們在一生中都會不斷問自己相同的問題，但是至關重要的是當他們年輕時，他們會一直思考這個問題：我是誰？而且他們會非常深刻地尋求問題的答案。

至於 RM 在聯合國演講中所討論的主題，就是他在公眾之間的身份（現在是世界級的巨星），以及他的過去、他的歷史、他來自哪裡，這些不同時空背景下所具有的不同身份以及彼此之間的差異。他並不是在優渥富裕的環境中長大的小孩，可是現在突然成為世界級的名人，變得富有，具有知名度，現實中每個人都崇拜他以及這個樂團。這樣的巨大差異一定會令人感到不安。「我是那個在舞台上對著群眾表演時，人們所看到的那個人嗎？還是我只是一個在韓國小村莊裡長大的男子？」（註：RM 來自一山，是首爾大都市旁的一個郊區。）這是一件非常重要的事，當他回到那個地方，並且透過回顧自己的過去和自己的根源，我們需要牢牢記住自己是誰。這件事情讓我們清楚地洞察了他的性格，他堅持自己是一個人，而不是名人。

然後我更進一步考慮到這或許是一個文化上的問題。你知道，全世界現在都在經歷一種身份認同的危機。例如在美國，你會面臨一個問題：什麼才是真正的美國價值觀？誰可以代表我們？美國到底實際上是一個怎樣的地方？它是全世界移民的機會之地，還是由富人所擁有，一個封閉並用圍欄框起來的生活圈？這些問題困擾著許多世界各地的人，但是我認為在一些古老的傳統文化中，這個問題其實特別地嚴重，比如韓國、中國和日本，他們過去的悠久文化和輝煌歷史，正在被席捲全球各地的全球化過程緩慢抹去。如果你仔細地觀察韓國，它的文化建立在古老的傳統，以及哲學思想、儒家思想和道家思想。那麼這些傳統文化現在還擁有一席之地嗎？今天的韓國是怎樣的一個國家？因此，「我們是誰？」這個問題，不僅只與這些年輕人相關，同時也跟他們所生活的文化相關。如果韓國

Sweat汗

人問問自己，或是韓國想想自己的國家，我們到底代表了什麼意義？我們難道只是爲全世界製造汽車和手機等等並且因而致富，還是我們擁有比商業身份更重要、更深一層的意義？所以這個身份和角色的問題——我們是誰，對自己和世界來說，我們想如何展示自己，以及我們對自己的感覺如何——我認爲這是一個大哉問。至於 BTS，他們以一種特別的方式唱著這件事。

我翻閱了這張專輯中的七首歌曲，我從中看到了非常深刻的訊息。例如，在歌曲〈Mikrokosmos〉中，當他們談到爲什麼一共有 70 億顆恆星，因爲地球上的每個人都是一顆恆星。好吧，那種感覺你是一顆星星，你能夠接觸到某種永無止境而且永久存在的事物，具有永恆或無限的價值，這就是對這個存在主義問題的回答：我的價值是什麼，或者我是誰，我有什麼價值？

所以雖然看起來他們只是一個娛樂團體，而且舞蹈表演很棒，但卻是那些深刻的訊息使他們可以到達目前所在的高位，除此之外他們本身就帶著這樣足以激盪人心的訊息，這就是爲什麼我認爲他們的表現如此傑出——能讓玫瑰盃球場和所有其他的體育館擠滿成千上萬的歌迷，我很確定他們的人和音樂所傳遞出的訊息，必然會讓粉絲們產生共鳴並接受。

「心靈地圖」究竟是什麼？

史丹博士：

這是一種心智和心靈世界的地圖、用來反映你的內心世界。這樣的概念其實非常複雜。它有數個不同層次的分析，具有個人元素的差異，你自己的個人生活歷史，以及你一生中所發生過的全部事情，但是它也有一部分是你所繼承而來的文化素養，透過你的家庭或是透過你的教育而獲得的文化體驗。那些都是你內心世界的一部分，你受到它的影響而形成了你所認知的自己。

在榮格心理學中，有一種幾乎是跨越歷史而存在的概念，也就是所謂的「集體無意識」或「原型無意識」。它是人類普遍的認知，因此在某種程度上，我們都是人類，我們都繼承了相同的基本結構，包括心理、幻想、需要和欲望。所以我們發現我們不僅是獨立的個體，而且在某種意義上我們具有普遍相同的特性。我們可以連接到其他人。在所有這一切的中心就是「星星」，那是一種深深的獨特感，它隱藏在所有其他的素材中，你希望能夠與它聯繫起來，感覺你是獨一無二的，具有永恆的價值，而且你同時是人類物種的代表。

你是 70 億人中的其中一員，但你也是由周遭的文化所形成的個體，並且是以很獨特的方式形成的個體，你有自己過去的經歷，但這還並不是

全部的組成元素。所以這張地圖試圖穿過所有這些一層又一層的包袱，人格面具是最上層的表現，而每個人的心中都有一塊陰影存在。

也許下一張專輯就是討論關於陰影的存在。那是比較偏向人性的部分，也是我們不喜歡承認我們擁有的部分。但其實每個人心中都會存在某些欲望、傾向跟渴望，就像七原罪之類的東西，我們試圖向自己和他人隱藏這些被視為陰暗面的想法，例如競爭跟自私。然後再往下一層，我們與榮格所說的「阿尼瑪」和「阿尼瑪斯」就開始有了聯繫，在這個靈魂的層次，將會延伸到星星和你對自我的深刻獨特性格。在我的書中，我描述了這些不同的層次，不過 BTS 是否會在未來的某張專輯中，討論或經歷其他的某些層次，則還是一個懸而未決的問題。

我們暫時還不會知道 BTS 將如何探索「陰影」和「自我」這兩個層次。（在這次採訪之後，他們將兩者都納入了《MAP OF THE SOUL: 7》這張專輯中。）但是既然你已經討論了一些關於「陰影」的概念，那麼所謂的「自我」究竟會思考什麼？

史丹博士：

我們所說的「自我」指的就是「我」（I），就是當我們說「我」的時候所指的那一部分。「我想要」、「我會這樣做」、「我會」。我們放入句子中的那個「我」。這是你對於自己作為一個個體，你心中關於個體需求的一種感覺。你知道，如果你對自己說「我」，你會用你自己的名字，這時候你可以認出那個部分的自己。當你看著鏡子時，你會看到了自己的身體。「我」跟身體是緊密相連的關係。

「自性」（Self）則是榮格理論中一個更大的概念。它包括整個心靈中所存在的所有內容。這是一個萬物皆在其中的概念。所以不管是有意識和無意識的部分、陰影、或是這些意識的複合體、所有的驅動力、一切的一切……所有這些都被「自性」這個詞所引用。但是「自性」也有一個中心，自我與那個中心密切相連，但當「自我」認同「自性」時，「自我」就會膨脹，因為「自性」的中心，它也是你創造力的中心。它是你所有能量的中心。如果「自我」開始感覺它是「自性」時，它就會變得膨脹。你感受到那種上帝所擁有的全能。「我什麼都能做。」「我是堅不可摧的。」「我超越了法律。」「我不受任何的限制。」「我可以逃離所有事物。」我們在周圍的世界中看到許多這樣的人，當「自我」認同「自性」時可以說是某種程度的自戀，因為「自性」比「自我」大得多。所以為「自我」在這個世界和一個人的生命中，找到正確的地點跟正確的角色，對於我們的道德責任有很大關係，我們對於自己的能力和侷限性有屬於現實的看法，可是你可以跟你的「自我」就身為一個人的身份，達成某種

Sweat 汗

程度的協議。你可能具備潛藏的能力與實力，但這些都需要很長一段時間才能鍛鍊出來，你或許一輩子都無法實現所有這些夢想。因此，「自我」看待「自性」時應該要更爲謙虛，同時，爲維持一個人的正當需要，我們要好好照顧自己的身體並堅持「做自己」。

回到剛剛的提問，當 BTS 唱出「自我」時，我認爲這將與陰影和人格面具，還有身份認同的問題互相關聯。

您之前提到了「Mikrokosmos」。您對於這個代表個人的星星有什麼看法？

史丹博士：

人類擁有一種不凡的能力，可以連接到某些特殊的意識狀態，你可以將它們識別爲宗教、神秘狀態或是超然存在。也可能是永恆或是像星星一樣的概念，因爲我們認爲星星是永恆存在的物體。好吧，我知道它們不是。它們只是擁有不同的時間概念。它們已經有數十億年的歷史，我們人類的生命或我們所居住的星球都不屬於這一類的時間概念——當然不是指我們的個人生活。所以談到星星，這是你心中關於不朽的感覺。這是一種心中的感覺，而擁有這種感覺的人有能力忍受並且具有與衆不同的韌性。比方說，他們擁有一種意義感和一種命運感，他們心中帶著人生的使命。這樣的理念更常出現在哲學思想或宗教活動中，在那裡你會得到這些關於人類能力的概念，他們會思考所謂的不朽，或是如何提升自我存在的意義，出類拔萃的存在不是你可以從自我、願望、或欲望中就能創造出來的東西，你只能等待它的來臨。它會召喚你。這是一種自行出現的召喚。

你無法自己製造它。因爲它存在於比陰影更深的層次。陰影會想辦法隱藏於「自我」之外。自我的意義是「我」，當你深入探討「我」的意義並深入尋求夠久之後，你就會進入某種非常殘酷、無情卻又堅定的狀態。那樣的「我」會存活下來。「我會不惜一切代價做到這一點。」在某些情況下，人們爲了生存會做出可怕的事情，但有時即使處於相對平靜的狀態下，他們也會因爲出於冷酷的自私而做出無法想像的可怕行爲。我們大多數人不會對此而採取行動，但是它的確就在那裡，所以要意識到陰影是非常困難的一件事，也是道德工作者的沉重負擔。這是所有認眞工作的人，或是精神上保持認眞的人，一生都得從事的工作，他們得要嘗試保持在陰影之上，並對其進行反思，儘可能將其置於某種程度的控制之下。

讓我感到震驚的是，BTS 在他們早期的一些作品中，也一直在探索與陰影的對抗。

史丹博士：

不只先前的作品，他們在這個系列中也有一首歌，叫做〈Jamais Vu〉。「Jamais Vu」意味著當你回到某個你以前去過的地方，但是你卻感到非常陌生，感覺好像第一次來到那個地點，這是一種精神病理學的症狀。比方說，當我們與配偶再次發生同樣的爭執時，我們總是一遍又一遍地重複相同的說法。就好像我們從來不曾為了同樣的事爭論過 100 次以上。現在我們卻要再做一次。當我們一再重複相同的模式，而且有機會看到這樣的狀態並且識別它，這就是這首歌很重要的原因。一旦你看到這樣的事情發生，並且理解它，你就可以說「哦，那是猶昧感。」「哦，我已經這樣做好幾年了。」一旦你可以發現它的存在，就有一點機會改變它並繼續努力，然後至少能逐漸減少它的嚴重性。你就可以更快地擺脫它。所以這些歌曲中提到這樣的概念就讓我印象深刻。當然，當他們演唱這些歌曲並且在舞台上表演時，這種心理上的高度複雜概念就只會出現在背景中的某個地方。我不知道那些在玫瑰盃球場中出現的歌迷們，實際上他們能夠從歌詞中獲得多少啟發。但是我想至少其中一些想法會有機會深入人心。不過他們當然更喜歡 BTS 的表演。

我認為這就是音樂的魅力。一首好歌不但具有普遍性，而且又富有其他的意義，而防彈少年團當然做到了這一點。這張專輯有你個人最喜歡的歌曲嗎？

史丹博士：

嗯，你知道我不能說我是流行音樂的粉絲。我個人其實比較喜歡古典音樂，但是我看了幾遍他們的音樂作品——我想這是最受歡迎的一部，〈Boy With Luv〉。在所有的音樂作品中我最喜歡這一首。此外，相對於之前的〈Boy In Luv〉，我對於〈Boy With Luv〉這個歌名感到更印象深刻。與愛情建立深一層的關係比陷入愛情本身讓人感到更成熟，這意味著你對於自己的情緒擁有更多的控制權。並不表示你會試圖想要控制它，而是就算你被捲入情緒當中，你也能帶走一些東西。你不只是一個有需要的人，如果你帶著愛而來，你就有能力給予。但如果你只是陷入愛情，你就只能期望別人的給予，因為你會想要獲得。因此，帶著愛而來跟陷入愛情是截然不同的關係。戀愛的感覺通常很快就會過去，也許最多幾個月。但是如果你真的帶著愛而來，它可以在一段關係中延續很長的時間，因為它不僅僅是一種感覺。這是一種給予的能力。有能力考慮其他人的感受並與他們建立愛的關係，同時照顧他們，即使你有時候會感覺他們很討人厭。

240

這樣的能力可以維持住一段關係，讓我印象深刻的是，當他們正唱著關於帶來愛的歌時，然後海爾希出現了，跟他們一起合唱。就像他們呼喚她一樣。她就在那裡，當他們跟她在一起的時候，他們可以帶著愛繼續前進。我認為她代表了被愛的元素。現在他們有了愛，當他們進入其他關係時，這樣的能力將跟著他們。

在您上次參加 Podcast 節目「Speaking of Jung」的專訪中 [33]，您提到了猶太人擁有 Tikkun Olam（讓世界更美好）的理念、以及修復世界的想法，還有 BTS 如何利用他們的訊息讓世界變得比他們瞭解的模樣更美好。你能告訴我為什麼你認為這就是他們的音樂所代表的意義嗎？

史丹博士：

當然，這不僅僅是榮格的想法。這樣的理想存在於許多的宗教傳統與精神傳統中。Tikkun Olam 的概念來自卡巴拉，一種猶太哲學觀點有關的思想，也就是這個世界是由分崩離析的碎片所組成，是由最早的神聖世界破裂後而形成的大量碎片，我們的工作是將它們放在一起，並嘗試修復已損壞或破裂的部分。宗教人士以不同的方式完成這項工作，也許是透過祈禱的行動等等，但我們心理學家試圖透過有助於身體健康、心理健全，和促進人類福祉的行動來做到這一點。從某種意義上來說，我認為這就是 BTS 本質上在做的事情，無論他們是否有意。他們正在努力修復他們的粉絲世界中被破壞的部分，正視這些年輕人正在忍受的痛苦或遭遇的問題，但在更廣泛的意義上並不僅限於這些狀況。不只是年輕人在聽他們的話。我收到不少人來信詢問各種類型的問題，這些人都是成年人，他們是 50 多歲到 60 多歲的人，他們也同樣享受 BTS 的表演，並且關注 BTS 所傳遞的訊息、文字，深入地研究它們，有機會的時候就提出他們的疑問。所以這是一種調停的行為，我喜歡把它看作是一種召喚。

根據您自己的作品，您如何看待 BTS 向他們的 ARMY 所傳達的訊息？

史丹博士：

讓我感到高興的是，BTS 能夠將我書中所描述的想法，傳達給更廣泛和更年輕的受眾，比我自己的書所能接觸到的人更多。他們將心理意識和心理健康非常重要的訊息帶到了全球層面。這當然讓我非常高興，我很高興能參與這項為世界提升意識層次的努力。

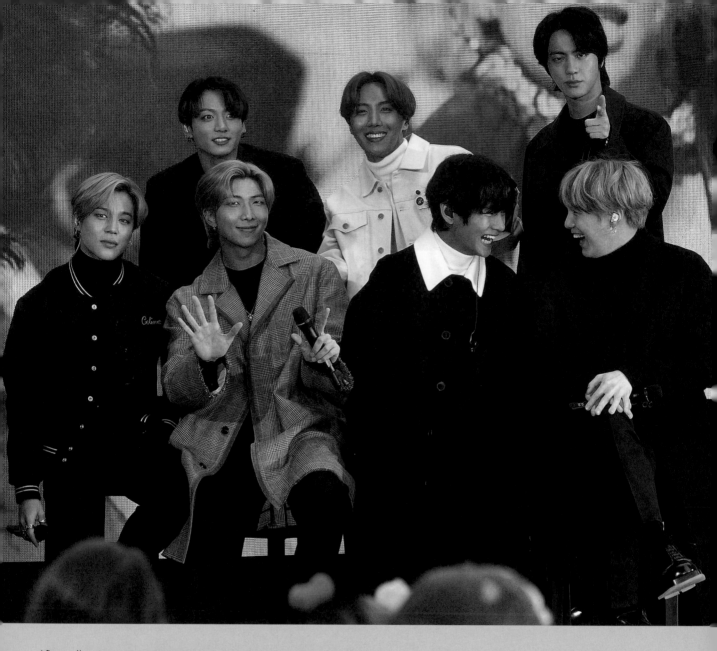

為《MAP OF THE SOUL: 7》
這張專輯舉手慶祝！
防彈少年團在《MAP OF THE SOUL: 7》
的發行日當天，
於The Today Show活動上
玩得很開心。

儘管根據大家的猜測，BTS 的下一個版本可能會是《MAP OF THE SOUL: SHADOW》或《MAP OF THE SOUL: EGO》，但是該樂團做了一個不同的選擇，他們決定對自我進行持續的探索，同時也慶祝 BTS 的七名成員已經在一起七年的時間，結合這兩項特色，他們發佈了全新專輯《MAP OF THE SOUL: 7》。連同已在《MAP OF THE SOUL: PERSONA》上發佈的五首歌曲——除了〈Home〉和〈Mikrokosmos〉之外的所有歌曲，都再次出現在《MAP OF THE SOUL: 7》中——這張專輯包含了 15 首新歌，使其成爲 BTS 有史以來歌曲數最多的單碟發行。就像《WINGS》跟《LOVE YOURSELF 結 'Answer'》這兩張專輯的作法一樣，它也加入了由每位成員獨自演唱的曲目，以及幾首二重唱，將聚光燈放在整個樂團跟七位成員身上。

MAP OF THE SOUL:

7

① **Interlude: Shadow**

在〈Intro: Persona〉、〈Boy With Luv〉、〈Make It Right〉、〈Jamais Vu〉和〈Dionysus〉這幾首來自先前專輯的歌曲，進行了精彩的開場表演之後，《7》開始進入了它的「陰影」段落，第一首歌就是由 SUGA 主唱，全方位的「中場歌曲」。歌曲除了擁有他先前發行《Agust D》混音帶時的風格，還加上經過 BTS 修飾的 SUGA 特色，這位饒舌歌手在這首中場歌曲上，述說了他的欲望跟夢想。警笛聲、合成旋律、堅韌的搖滾弦樂、吼叫聲，跟冰冷的、扭曲的人聲混合在一起，他反覆思考自己擁有一大堆複雜卻又彼此交織在一起的目標，他希望成為「饒舌歌星」、「國王」、「變得富有」，而且最終的目標是成為「自己」。不管如何，他創作了一首既激動人心又扣人心弦的曲調，因為 SUGA 這個藝名背後的男人閔玧其，正在努力維護自己——自己的藝術性，以及自己的名聲。

② Black Swan

BTS 從 2010 年上映的一部電影《黑天鵝》中獲得作品的靈感，這首歌的首次登場，出現在來自斯洛維尼亞現代舞蹈團 MN Dance Company 的舞蹈表演中，這齣表演在《MAP OF THE SOUL: 7》正式公布前幾週開始公演。故事裡描繪了主角舞者——也就是扮演天鵝的舞者——他們職業生涯升起與落下的過程，以現代舞蹈偶像瑪莎・葛蘭姆（Martha Graham）闡述關於藝人與他們工作的關係，作為引言開場：「一名舞者的一生死了兩次——一次是在他們停止跳舞時，而第一次的死更加痛苦。」近乎完美的安排，這首歌從頭到尾都在進行著一種藝術懺悔的儀式，專注於 BTS 與音樂的關係。以輕柔、飄逸、傳統感性的弦樂開場，然後轉變為由陷阱音樂的節拍推動的旋律，令人印象深刻，並以簡潔的管弦樂反映了在過去的日子裡，該樂團的成員跟最喜愛的音樂已經建立了長期關係，可是他們卻有關係可能生變的擔憂，〈Black Swan〉這首歌對於歌手與藝術之間建立的關係進行了深刻的思考，表現出色。

③ Filter

Jimin 的〈Filter〉以喜慶的拉丁音樂搭配了他的獨唱，譜出了讓人想要跟著擺動的搖曳旋律，還有節奏輕快的浪漫感覺與情感刺激，喚起記憶中電影裡舞者跳著探戈的表演，而且歌詞裡他使用了相片後製功能的術語，來暗喻與他人的關係到底意味著什麼：他盤算著「該使用什麼樣的『濾鏡』呢」——暗示著人格面具的差異——「今天其他人想要他嗎？」。隱喻的使用充滿了詼諧的效果，並且以具有深度的方式，探討每個人與其他人的互動方式，將會如何受到旁人的看法與行為而產生不同的影響，這首歌不但讓 Jimin 富有表現力的聲音更加突出，也說明了他看待世界的方式。

4 My Time

5 Louder than bombs

Jungkook 的〈My Time〉是一首帶著愉快氣氛，讓人感到情緒激昂的電子舞曲及節奏藍調的混合旋律，雖然曲風聽起來跟歌詞似乎不在同一個年代，相較於其他同齡人的生活，Jungkook 懷疑他是否還有機會找回失去的青春時光，因爲當時他似乎完全專注在事業的發展上。這首歌曲發行時，以韓國傳統計算年齡的方式，他才只有 24 歲（或是以國際一般的算法是 22 歲），Jungkook 承認他的生活似乎只有在電影裡才會出現——畢竟，當他在 25 歲生日之前就已經是全球知名的巨星，但是他仍然期望可以體驗何謂「我的時代」，當你走在與同齡人不同的道路上時，總是難免有時會沉思和渴望，雖然不一定感到沮喪，但是它揭示了 BTS 最年輕成員與他的職業生涯之間，具有怎樣的關係，以及這樣的過程如何塑造了他的青春期生活。

在這張專輯中的好幾首歌曲都非常具有感染力，傳達出陰沉但彷彿要令人窒息的感覺，〈Louder than bombs〉 爲《MAP OF THE SOUL: 7》帶來了感受上的情緒沸騰，這個七人團體透過它傳達出「能引起共鳴的說與唱，可以讓一個人的聲音『變得比炸彈更宏亮』。」這首跟特洛伊・希文共同創作的歌曲，在整首歌曲中利用分層及迴音的人聲效果，以及重塑饒舌歌手的表達方式，讓他們的歌詞得以反映情緒的動盪，而他們利用沉默的方式也讓人感到諷刺意味十足——尤其是在最後的低吟聲之後，進入一片靜默無聲的死寂——只爲了跟歌迷分享作爲能夠激發和帶來改變的歌手，如何可以讓聲音變得「變得比炸彈更宏亮」。

⑥ ON

以連續的鼓聲作爲特色的〈ON〉，感覺心情愉快又氣氛熱烈，是一首鼓舞人心的曲調，講述了 BTS 爲何永遠無法被壓制，以及痛苦如何轉變成爲對自我的激勵。作爲專輯系列裡比較適合作爲主打的歌曲，它花費一些時間思考個人光明面與黑暗面之間的關係，〈ON〉跟隨著其他 BTS 發行作品的道路，例如單曲〈Dope〉、〈Fire〉和〈Not Today〉，這些歌曲都闡明了該樂團存在的理由，表達了他們所做的事情，以及他們希望如何激勵觀眾。與〈N.O〉這首歌就像〈Boy With Luv〉與〈Boy In Luv〉的互補關係，〈ON〉揭示了辛苦的過去如何塑造和改變 BTS，爲他們帶來痛苦和成功，以及這些經歷如何使他們逐漸邁向成功之路。

〈ON〉的公開透過了兩部音樂影片同時發佈，一部專注於動態的舞蹈和鼓聲表演，另一部則講述了一系列相互交織的故事。BTS 也登上了由吉米·法倫主持的《今夜秀》，在節目中他們抵達紐約市中心的中央車站，並且第一次在電視上表演〈ON〉這首單曲，反映了 BTS 的影響力如何遠遠超出首爾，以至於他們能夠在紐約市的中心地帶進行一場新的表演，更大的意義則是他們在西方文化的中心進行首演。

⑦ UGH!

這是一首用說唱回應線上仇恨者的饒舌歌曲，曲子裡大量使用了槍聲的效果，〈UGH!〉讓 BTS 的饒舌歌手回到他們引以爲樂的遊戲：使用誇大的言語譏笑對手、再耀武揚威地擊倒對方。歌曲一開始用柔和、緩慢的陷阱音樂節奏，驅動著下一段帶著押韻歌詞的快速曲調，「憤怒！」這三位饒舌歌手對那些整天在網際網路上煽動無意義憤怒和仇恨的人表示厭惡，並且特別強調人們如何利用話語來嘲諷名人，無視他們的人性，認爲公開批評公衆人物是一場公平的遊戲。歌曲中充滿了憤怒的情緒，最後更以一連串的槍聲結束，這可以解釋爲他們三個人對於歌曲中所描述無情之人的感覺，也可以隱喻爲鍵盤後面的人可能給嘲諷目標帶來的痛苦和折磨。

在〈UGH!〉的戲劇性情節之後，接著就是由演唱歌手們帶來的〈Zero O'Clock〉，這是一首音調甜美的曲子，講述了儘管發生了許多不如預期的事，但是生活總是能在午夜重新開始。這首歌充滿了對生命的無窮希望和生活的樂觀期待，是對未來的無限可能所進行的承諾，由 BTS 四位歌手的和諧聲音共同推動。是一首令人心感安慰的搖籃曲，它讓人進行內省並認真思考未來，是一首非常適合在艱難的一天之後，一個人在深夜裡靜靜聆聽的歌曲。

跟專輯中其他人的獨唱歌曲有著類似的風格，V 的〈Inner Child〉是對他自己生涯的美麗回顧，與 Jungkook 的〈My Time〉相似，它回顧了過去的自己和現在成長後的他。然而，這條歌曲所期望表達的重點，是一個人為了成長為現在的樣子而必須經歷的變化。利用大量的合成音樂和高亢的弦樂創造一種愉悅的氛圍，帶出令人振奮的感覺，對於即將發生的未來充滿希望，歌手同時提起過去的自己，親切地說明童年時自己的生活，回憶「內在孩子」是如何以迷人的方式慢慢成長與變化。

10 Friends

　　這是專輯裡第一首二重唱，〈Friends〉是 Jimin 和 V 為了表達友誼所創作出充滿活力的配樂，這對二人組可愛地唱著他們如何一起完成這一切，他們的友情因為彼此的緊密關係而逐漸成長。這首歌完美表達了專輯《7》的理念，這對朋友歌唱著他們是如何相互認識的過程，儘管他們的個性是如此地不同，彷彿來自相隔數千英里而且完全不同的國度。但是歸根結底，他們一直並肩生活在一起，互相扶持，成為靈魂伴侶，這樣的關係幫助他們茁壯成長，變得更好。

11 Moon

　　Jin 的〈Moon〉完美地安排在專輯的結尾出現，用來向 ARMY 說出感謝，並對他與 BTS 最心愛粉絲的關係表達敬意。這首歌充滿了歡樂的節奏和充滿活力的和聲，給人一種明亮又愉悅的整體感覺。〈Moon〉表達了 Jin 所感受到的幸福，因為他能以明亮的光芒回饋聽眾，就像月亮一樣，將他的價值和音樂照耀在受益者身上。這個比喻既貼切又唯美，來自防彈少年團最年長的成員，這是一首感人至深的曲子。

12 Respect

　　「尊重」某人的真正意義應該是什麼，讓人很好奇 SUGA 和 RM 在這首鏗鏘有力的老式嘻哈歌曲中會如何解讀這個字的意思。幾乎就像一趟回顧 BTS 早期甚至成軍之前生活的旅程，當時這對搭檔在地下音樂界作為藝人跟饒舌歌手，他們必須證明在街頭生活的信譽。「Respect」——儘管這是一個常見的英文單字，但是也經常在韓語中被大家所使用——以衡量人們的方式贏得其他人的尊重，以及人們如何看待他人，透過韓語和英語的文字遊戲，將這個單字分解為代表「return」的「re」和「spect」，就像「inspect」這個字代表了回顧和重新考慮或重新觀察的想法，他們會觀察一個人如何看待那些值得尊重的人。明亮的陷阱音樂節奏推動了大部分的曲調，兩個人不和諧卻又互相呼應的說唱風格輪流進行，人聲的調整讓他們的唱腔更具重量和深度。〈Respect〉這首歌幾乎就像是一份四分鐘的簡歷，說明了為什麼這兩個人應該獲得「尊重」，不管他們的身份是歌手，或是願意花時間思考重要哲學思想的人類。曲目以 RM 和 SUGA 之間的對話結束，後者使用地方方言回答，當他們討論「尊重」的含義，然後滑稽地得出結論說英語很難，這對於一個能夠闖入由英語主導的全球音樂界，並且獲得全球知名度的樂團來說，是一個很大的笑點，不管他們在音樂中是否使用英語作為主要語言。

13 We are Bulletproof: The Eternal

　　〈We are Bulletproof: the Eternal〉這首歌基本上總結了 BTS 從 2013 年 6 月 13 日發佈《2 COOL 4 SKOOL》，一直到 2020 年 2 月 21 日發佈《MAP OF THE SOUL: 7》這段時間的生活。〈We are Bulletproof: the Eternal〉也許比《MAP OF THE SOUL: 7》專輯中的任何一首單曲，都更像是為 BTS 前七年的職業生涯做一個結束的篇章。儘管在歷史上「七」這個數字對許多 K-Pop 團體來說，是一個被詛咒的數字，因為首簽七年的合約很常見，所以常常在合約到期後樂團就被解散了，但是 BTS 已經把這個數字放進專輯名稱裡，並且將其變成一個慶祝的里程碑，以及他們職業生涯的總結。相對於第一張專輯中的單曲〈We Are Bulletproof, Pt. 2〉來說，〈We are Bulletproof: the Eternal〉這首歌就像書本另一側的封底一樣，完美地讓他們心愛的 ARMY 和廣大聽眾，透過心底的感受跟耳朵的聽覺，沈浸於這群歌手如今在冒險旅途中所獲得的成就，從原本只是追求「突破七年」的魔咒，到如今取得永恆的音樂成就。歌詞跟〈We Are Bulletproof, Pt. 2〉互相呼應，這首歌反映了他們如何透過在音樂經典中永垂不朽而獲得天堂般的待遇，以及他們如何從「只有七歲」成長為「不只七歲」。

⑭ Outro : Ego

　　藉由跟《2 COOL 4 SKOOL》這張專輯的介紹曲以及其他外部來源歌曲做採樣，樂觀而新穎的單曲〈Outro : Ego〉爲《MAP OF THE SOUL: 7》做了結尾。J-Hope 獲得了專輯中的最終完全原始編號，反映了心靈地圖的「自我」部分，同時他也討論到「J-Hope」和「Jeong Hoseok」爲何是完全不同的兩個人，但是本質上已經成爲一體，以及辛苦的生活如何最終變成安慰和信心的源泉。J-Hope 宣告了對自己和命運的信任，歌唱著了解自己以及心靈地圖如何成爲「所有事物的地圖」和他的「自我」。這是值得內省和慶祝的成就，也是這張專輯的完美結局。

⑮ ON（Feat. Sia）

　　雖然〈Outro : Ego〉才是眞正的結尾曲，但是《MAP OF THE SOUL: 7》以數位形式發行時，還多附上另一首曲目〈ON〉，由澳大利亞歌手兼作曲家希雅一起合唱，她的唱腔爲副歌增加了不少重量和深度。一段簡短的詩句添加了她自己對這首歌傳達訊息的看法，以及不害怕其他人帶來痛苦。

更多的
唱片作品
（日語版本、獨唱、合作和封面）

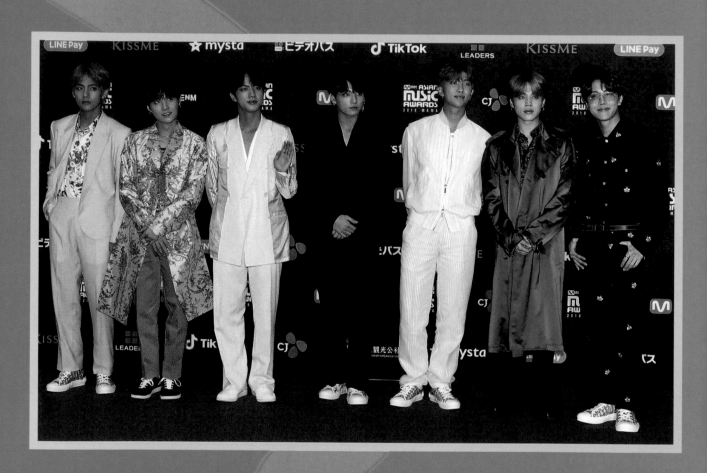

第十二章

FURTHER
DISCOGRAPHY
(JAPANESE RELEASES, SOLOS,
COLLABS, AND COVERS)

雖然這本書的主要目的是介紹 BTS 的韓國正規專輯，但是該樂團也另外發行了不少其他的作品，包括韓語和日語的版本都有，內容為獨唱、合唱歌曲以及專輯，還有眾多合作歌曲跟翻唱作品。這些版本每一個都很具代表性，並且值得特別說明它在該樂團的作品和特色上佔有何種地位，以下將作簡要的介紹。

防彈少年團的
日本音樂

多年以來，防彈少年團所出版的許多單曲都被翻唱成日文，〈Boy In Luv〉還獲得了翻唱成中文歌曲的機會，但是這個七人組合在日本也發行了許多原創歌曲，其中佔大多數是簡短的單曲專輯，但是當然也有正規專輯。他們所發行的日本專輯中，有許多原創歌曲都更能展現他們浪漫、搖滾的一面，而這些特質在他們的韓國唱片中並不會被特別強調。

他們的第一張日本專輯《WAKE UP》於 2014 年 12 月 24 日發行，顯示了該組合在日本的受歡迎程度：這張專輯在 Oricon 公信榜週專輯榜上排名第三，在每日專輯榜上排名第二。這張專輯透過翻唱〈Jump〉、〈Danger〉、〈Boy In Luv〉、〈Just One Day〉、〈Like〉、〈No More Dream〉、〈Attack on Bangtan〉，和〈N.O〉，向日本觀眾介紹了 BTS 的《SKOOL》時代音樂。另外還有五首原創歌曲：包括〈INTRO.〉介紹曲和〈OUTRO.〉結尾曲，〈The Stars〉，專輯同名單曲〈Wake Up〉和〈真好！Pt.2 ～在那個地方～〉，是樂團首張專輯《2 COOL 4 SKOOL》中〈I Like It〉的續集。

這五首新歌各自以不同的方式向日本聽眾介紹了防彈少年團，為防彈少年團的意義提供了新的視角。首先是第一首曲目〈INTRO.〉，帶來了時尚的風格，卻又加入了老式嘻哈與放克的氛圍，將樂團專輯通常會有的介紹曲帶進了一個新的市場。專輯中下一首歌〈The Stars〉同樣試圖解釋防彈少年團是誰以及他們所具有的風格，還有他們在嘻哈歷史中的位置，在

這一首歌中，BTS邀請到日本饒舌歌手KM-MARKIT為他們作歌曲的開場，他們也在之後的日本版本歌曲中，透過詞曲創作與BTS合作，並且以這個七人團體的歌聲和說唱，傳達他們的夢想和願望，用天國的比喻來強調他們對未來前進動力的正面看法，不管會遇到多少困難。

繼前面幾首作品翻唱了樂團原本的韓文歌曲，下一首推出的單曲是日文版的〈Like〉。伴隨著輕快美妙的拍手節拍，〈真好！Pt.2～在那個地方～〉把那種已經分手卻又希望挽回關係的情緒娓娓道來，特別是在查看前女友的社群媒體貼文之後。接下來是幾首翻唱的歌曲，然後專輯開始以〈Wake Up〉準備進入尾聲，這首輕快的類節奏藍調歌曲與專輯同名。它完美地傳達了典型的BTS訊息，呼喚著要聽眾醒來，自豪地過自己期望的生活，並勇敢追求自己的夢想。這張專輯以鋼琴旋律為主的〈OUTRO.〉結束，再次彈奏出〈Wake Up〉的副歌，讓聽眾有動力清醒過來，並以他們想要的方式過自己的生活。

防彈少年團要一直等到2016年9月，才會再推出他們的下一張日本正規專輯《YOUTH》，間隔了將近兩年的時間，並且接續在他們的花樣年華專輯發佈之後。以2015年6月發行的單曲〈For You〉為首，這張總共13首曲目的專輯裡，收錄了該樂團的日文翻唱歌曲〈Run〉、〈Fire〉、〈Dope〉、〈Save Me〉、〈Boyz With Fun〉、〈Silver Spoon〉、〈Butterfly〉、〈I Need U〉和〈Epilogue: Young Forever〉，另外還收錄了其他三首歌曲。

這張專輯由〈Introduction: Youth〉開場，以這個時代數首單曲的一小段樣本，跟RM的旁白開始，以無限寬廣與永恆的背景解釋了專輯主題：「青春沒有年齡的限制，它只是美麗地停留在那裡。每個人都可以追逐自己的夢想，比如Rap Mon、Jin、SUGA、J-Hope、Jimin、V和Jungkook。我們只是追逐星星的其中一員。所以你可以說我們年輕，而我們永遠不會變老。」

專輯中的第一首全長新歌〈Good Day〉，是一首受流行搖滾樂影響的輕快歌曲，其中七位團員為聽眾和他們自己帥氣地宣示了一種正面的世界觀。它參考了14世紀中國著名小說《三國演義》中桃園三結義的故事，在那個年代裡，男人們會結拜兄弟以成就一番大事，這是為了向BTS團員之間的緊密關係致敬，希望可以在事業上取得成功並「成就大事」。

Sweat 汗

下一首新歌〈Wish On A Star〉就在幾首歌之後出現，重申了《YOUTH》這張專輯在原始歌曲中試圖傳達的正面訊息，這一首歌是關於追隨心中的夢想和願望，屬於曲調醇厚的爵士流行搖滾旋律。它參考了希臘神話中出現的潘朵拉，潘朵拉讓消極情緒在這個世界上肆虐——這也是J-Hope藝名背後的靈感來源：這位舞者兼饒舌歌手結合了他姓氏Jung的首字母和希望的概念，「希望」是最後一件留在潘多拉盒子裡的物品，透過這個藝名創造了他的新身份，旨在為混亂的世界帶來希望，因此成為防彈少年團的一員。

　　《YOUTH》專輯中的最後一首新歌〈For You〉甜美地完成了一切。在輕快的鋼琴旋律伴奏下，搭配零星的合成音樂跟陷阱音樂節拍的引導，〈For You〉可能是BTS團體唱片中最討人喜愛的作品之一，部分原因可以歸功於一段音樂影片，其中Jungkook打扮成泰迪熊吉祥物，在街頭努力工作發傳單。這首歌本身就是一種溫暖人心的情感表現，表達了想要與所愛的人在一起，即使距離使他們不得不分開。這是一首直白的情歌，加上成員們溫暖的歌聲和富有表現力的說唱，也可以解讀為給ARMY的訊息，表達了儘管在地理上大家分散在各地，但是渴望能夠透過網際網路和音樂讓大家聚集在一起。

　　就像它的搭檔《花樣年華》三部曲一樣，《YOUTH》取得了巨大的成功，並成為該組合第一張獲得日本唱片協會金唱片獎的專輯。

　　在2017年的《BEST of BTS》專輯之後，該樂團將於2018年4月帶著他們《LOVE YOURSELF》時代的日本版本《FACE YOURSELF》回歸，僅僅在他們為〈MIC Drop〉/〈DNA〉/〈Crystal Snow〉發行單曲專輯四個月之後，該專輯是日本唱片協會認證的雙白金唱片。由三位成員共同主唱的原創歌曲〈Crystal Snow〉，將與其他幾首全新的日本歌曲一起出現在2018年的《FACE YOURSELF》正規專輯中，另外還有翻唱自《YOU NEVER WALK ALONE》和《LOVE YOURSELF 承 'Her'》的幾首歌曲。這張專輯以令人毛骨悚然的〈Intro: Ringwanderung〉開始，引用了一個具有多種含義的德語單字，包括繞圈行走或是婚禮上的一種遊戲，在遊戲的過程中，客人會對著婚戒許願。這首歌一開始是〈Best of Me〉的類混音版本，為這張專輯創造了一個令人難忘的開端，然後才進入歌曲的主要內容，並在這首歌曲之後，開始了一連串BTS之前熱門歌曲的日本改編版本。專輯隨後並收錄了專輯中第一首原創完整日文曲目〈Don't Leave Me〉。

這是一首旋律變化豐富的氛圍電子音樂，成員們利用斯奈普音樂的節拍以及略微瘋狂的合成音樂，以他們的歌詞與說唱表達出絕望和渴望，除了是這張專輯的主打單曲之外，也是 2016 年日劇《Signal》的主題曲，此部連續劇改編自一齣知名的韓劇。這首歌在日本大受歡迎，也因此推動這張專輯獲得雙白金。

〈Crystal Snow〉就在〈Don't Leave Me〉之後的第二首歌。〈Crystal Snow〉是一首柔和的冬日民謠，強調歌手甜美的音調，而不是單純著重在搖滾音樂與電子舞曲的旋律，旋律在充實的歌聲與輕盈、迴盪的音樂之間來回穿梭，爲曲調增添了空間深度。

BTS 在專輯中以〈Let Go〉這首單曲作爲最後一首新作品，這是一首旋律自由流動的類節奏藍調曲目，將這段關係拉到了尾聲，表達了當事情結束時的決心和接受。這張專輯以〈Outro: Crack〉結束，就像〈Intro〉一樣，雖然只是一段充滿迴音的音樂，不過卻獨立成爲另一首專輯曲目，在歌曲裡不斷重複唱著「Let Go」的副歌，爲這首歌賦予了一種爵士樂、朦朧的氛圍。

Sweat 汗

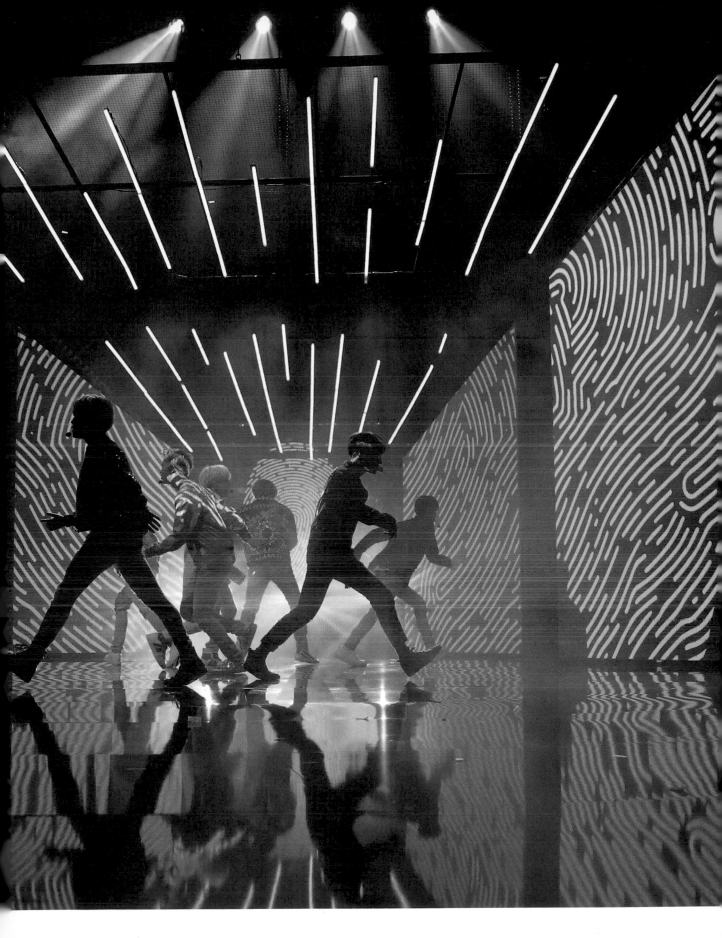

獨唱作品

R
M

Sweat汗

BTS 成員中最多產的詞曲作者和獨唱歌手，自從 BTS 出道以來，RM 已經發表了兩張正常長度的個人專輯：他在 2015 推出的混音帶《RM》（當時的藝名仍然稱為 Rap Monster）和 2018 的《Mono.》播放清單。除此之外，他也經常跟其他歌手進行各種一次性的合作。

作為一名獨唱歌手，RM 的個人特色多年來一直在兩個極端之間擺盪，RM 本身有著十分突出的強硬嘻哈音樂底子——當然饒舌歌手本來大部分時間就都在公開性地探索自己的特色，並且試圖找出從地下嘻哈音樂界走出來的偶像饒舌歌手意味著什麼——還有他心中較為內省跟哲學的一面，正如在《Mono.》上看到的那樣，他大部分時間都在反思自己的生活跟成熟的世界觀，同時更傾向於電子音樂、另類節奏藍調和搖滾元素。

RM 所參與演唱的每首歌曲，不管是作為獨唱者還是合作者，都反映了 RM 對於這個世界的看法，因為他的世界觀就反映在他的歌曲裡：2012 年，在 BTS 出道之前，來自 Big Hit 的女子組合 GLAM，她們的其中一首單曲〈Party（XXO）〉就是由 RM 所共同創作，歌曲裡提倡要以更彈性的方式看待愛情，不要受到性別的限制。這首 K-Pop 歌曲罕見地正面描繪同性之間的關係，也因此它經常被認為是 RM 成為 LGBTQ+ 盟友的標誌。另外他還曾經發表過一篇貼文，推薦一首來自電影《親愛的初戀》的配樂，這首歌由特洛伊·希文主唱，希文是一位公開出櫃的同性戀者，而這部浪漫喜劇電影描述了一位同性戀的成長故事。

RM 的政治傾向也明顯地滲透到他的音樂中，也許最引人注目的是在 2017 年與威爾合作的英文單曲〈Change〉，兩人討論了他們認為需要促成變革的社會問題。在這首歌中，威爾陳述了美國警察的暴行，而 RM 則探討了現代學生生活和社群媒體的嚴酷現實。

這兩張專輯《RM》跟《Mono.》都反映了歌手的人生軌跡：前者探索他的身份是誰，主要是期望找出他在 BTS 和作為偶像的角色定位，而後者則反省他的身份和心理狀態。除了歌詞的內容之外，還有在風格上的轉變，兩者都很符合他在 BTS 的職業生涯時間表。RM 在很大程度上成為該樂團的嘻哈根源，他天馬行空地參考或採樣一系列饒舌歌手的作品中，以富有情感的方式或創新突破的想法，在不同的歌曲裡展示他所提供的內容。相比之下，《Mono.》或許更符合該樂團在 2018 年發佈作品時的風格，因為內容比較傾向合成流行音樂或反思型的類節奏藍調民謠。

這麼多年以來，RM 仍然繼續保持與眾多的其他歌手合作，在韓國的藝人裡有 MFBTY、醉虎幫、Nell 和 Primary，其他外國人則包括打倒男孩和華倫 G，這些合作的明星不但磨練了他的技能，並且也擴大了他的影響力，同時還展示了他對誇張、流暢的嘻哈音樂所具有的耀眼天分。

更多的唱片作品（日語版本、獨唱、合作和封面）

SUGA

Sweat汗

SUGA 的個人作品和歌曲創作生涯從他加入 Big Hit 娛樂之前就開始了，當時他還只是大邱地下嘻哈音樂界中的一員，一直到現在他也仍然不忘初衷地持續創作音樂。從 BTS 出道以來，他已經為 BTS 創作了許多歌曲，但是在 2016 年所發行的《Agust D》混音帶專輯中，他才真正將自己放在最重要的中心位置，這是一張他展示自己靈魂渴望的混音帶。

SUGA 結合了挑釁侵略的咆哮聲跟失望沮喪的表現力，抓住了他在 BTS 期間首次個人發表作品的機會，跟歌迷們分享了他的想法和個人經歷。《Agust D》一方面試圖探索在 BTS 被稱為 SUGA 的閔玧其是誰，另一方面也想要知道作為人類他的身份是什麼。就像早期的 BTS 專輯一樣，它在很大程度上融入了他在嘻哈音樂界的經驗，專輯裡也包括一首介紹曲跟和一齣短劇，並且搭配了許多合作者，包括 DJ Friz、Yankie 和 Suran，而這位饒舌歌手在混音帶上的聲音風格，則在許多不同的元素之間來回穿梭。專輯一開始有點不著重細節，透過採樣的方式，〈Intro: Dt SUGA〉介紹了他的替代人物 Agust D，這讓人想起 BTS 第一首來自《2 COOL 4 SKOOL》的介紹曲目；這首歌還跟 DJ Friz 合作，就像早期的 BTS 歌曲一樣。這張專輯裡探討了一系列不同的情緒，以〈So Far Away〉作為最後結束的音符，這是一首夢幻般的電子搖滾曲調，以 Suran 豐富的嗓音為特色，後來由 Jin 和 Jungkook 重新發行。

作為 SUGA 藝術天分的證明，《Agust D》因其對於生活問題的強烈反應跟認真態度，而特別具有革命性的意義，包括身為知名人士卻勇敢地與精神疾病對抗，正如單曲〈The Last〉所傳達的理念。這首歌公開談到了他的抑鬱和焦慮，以及他如何尋求治療，這首歌暗示了當醫生問他是否考慮過自殘時，他回答「是」。在歌曲中，這位歌手希望聽眾能夠對他目前的狀態感到安心，但也強調他的自我抗爭如何塑造了堅毅的他。在整張專輯中，他公開地說明了作為一名偶像饒舌歌手的矛盾本質、他成長的家庭所面臨的問題，還有在他出道前所發生的一次事故讓肩膀受了傷等等。所有的這些艱辛與困難，都將他帶到了現在的位置，成為打破世界壁壘的大明星。

除了他的《Agust D》專輯之外，SUGA 多年來還發行了一些其他作品。除了早期他在地下音樂界跟直接發表在線上音樂平台 SoundCloud 的歌曲之外，2017 年，他為 Suran 製作了一首屢獲殊榮的另類節奏藍調熱門歌曲〈Wine〉，並因此而獲得了大家的讚許。然後在 2019 年，他參與演唱李素羅的〈Song Request〉，並跟 Epik High 共同創作了〈Eternal Sunshine〉，這證明了他除了在 BTS 的事業之外，也是一名很有價值的合作者，而且還能與兩位傳奇的韓國歌手合作，其中也包括最早啟發他進入這個產業的藝人。SUGA 也同時出現在海爾希 2020 年的《Manic》專輯中，2019 年發行的單曲〈SUGA's Interlude〉，將兩人聚在一起並且深刻地思考未來的夢想。從一個本來住在大邱，充滿希望的年輕人，轉變成有能力替那些塑造他對嘻哈音樂熱情的人，創作出世界級歌曲的詞曲作家，閔玧其的成長與成功是真實發生的奇蹟，他現在被認為是韓國最傑出的年輕詞曲作者之一。

更多的唱片作品（日語版本、獨唱、合作和封面）

獨唱作品

J-HOPE

Sweat汗

身為防彈少年團的第三位饒舌歌手，J-Hope其實一開始是光州頗有名氣的舞者，透過多年的努力才逐漸成長為一名饒舌歌手。在 2013 年該樂團正式出道之前，他與來自相同公司的藝人發表了一首只有他參與演唱的歌曲，就是由 2AM 的趙權所演唱的單曲〈Animal〉，這首歌曲被發佈於 2012 年的《I'Da One》專輯裡。這是一首展現自信的電子流行歌曲，J-Hope 以他的本名鄭號錫參與演唱，還在宣傳期間與趙權一起表演，並且對歌迷們發表希望未來可以成為大明星的夢想。

在他擔任合作歌手首次亮相之後，J-Hope 又花了六年時間準備他的混音帶《HOPE WORLD》，在此之前，他還曾經發表過另外一首單曲「1 Verse」，這是翻唱自 The Game & Skrillex 演唱的〈El Chapo〉。這首歌於 2015 年透過 BTS 的 SoundCloud 帳號發行，是一首喧鬧的陷阱音樂歌曲，詳細描述了 J-Hope 作為歌手和 BTS 成員的成功表現，但是所有成就他都歸功於粉絲的支持。

數年之後，他為 2018 年的獨唱混音帶《HOPE WORLD》創造了一個充滿活力跟時髦元素的嘻哈旋律，以充滿文學靈感的單曲〈Hope World〉開場，其中提到了朱爾·凡爾納所創造的角色探險家尼莫船長，J-Hope 告訴《時代》雜誌，尼莫船長是他開始創作的靈感來源，因此專輯以這首歌作為開始的主打歌，希望聽眾能夠透過它開始探索他的世界，而專輯的出色單曲〈Daydream〉同樣引用了哈利波特系列的霍格華茲學院跟愛麗絲夢遊仙境中的愛麗絲，這位歌手試圖唱出他想要實現的所有夢想，這張專輯最後以〈Wake Up〉中的輕聲細語跟警報聲結束，彷彿在強調一個人沒有夢想就無法生活，但沒有行動也無法成功。

在整張專輯中，這位 BTS 的成員跳過音樂流派的限制，表達了他期望透過歌曲為他人帶來希望和幸福，就像用敲打鐵桶開始的單曲〈P.O.P（Piece of Peace），Pt. 1〉一樣，並且接著以陷阱音樂為主的曲目〈Base Line〉中充分發揮他的天分，這首歌快樂地回憶 J-Hope 作為舞者的時光，而他和 Supreme Boi 聯手製作了〈HANGSANG〉以慶祝他們的成功。這張專輯以典型的 BTS 結尾曲目〈Blue Side〉告終，不過在結束之前，J-Hope 還有一首歌〈Airplane〉，這是一首聽起來夢幻又輕鬆的曲子，講述他的職業生涯如何將他帶到現在的全球巨星地位，並且感謝他的成功事業讓他有機會能夠走遍全球。後來在《LOVE YOURSELF 轉 'Tear'》裡的單曲〈Airplane Pt. 2〉，反映了樂團如何周遊世界，並且以音樂家的身份傳播他們的聲音和訊息。

作為證明 J-Hope 作品藝術性的代表，《HOPE WORLD》與他的粉絲分享了很多關於這位明星的理念與過去，將討論的重點放在他正面樂觀、直率坦白的世界觀上。

更多的唱片作品（日語版本、獨唱、合作和封面）

演唱歌手 Vocal Line

到 2022 年爲止，防彈少年團的 Vocal line 很少有機會跟歌迷們分享他們的個人風格，部分原因是由於他們還沒有機會發行自己的專輯，也不曾跟其他的歌手進行廣泛的合作，不過他們確實曾經發行過一些在防彈少年團唱片之外的原創歌曲。

JIN

除了各種翻唱跟重製的歌曲之外，Jin 和 V 也在 2016 年電視節目「花郎」的配樂中，一起參與歌曲〈It's Definitely You〉的演唱。這是第一次這對搭檔，或是防彈少年團的成員出現在韓國電視節目的原聲帶中（又名 K-drama OST），他們兩位的搭配強調出兩人音調之間的對比：出現在節目中的 V 以呼吸深沉的音調唱出爵士流行搖滾曲目，而 Jin 的甜美圓潤音色則足以與他相提並論，兩人一起表達出他們的愛意。〈It's Definitely You〉再次凸顯了 Jin 的清脆嗓音，向粉絲們展示出他在 BTS 作品之外具備音樂性的另一面。

到了 2019 年 6 月，Jin 在當年的 Festa 慶祝活動中，發表了他的第一首非專輯獨唱歌曲〈Tonight〉。透過線上平台 SoundCloud 與歌迷分享，他唱出對於寵物蜜袋鼯和狗的感情，包括那些已經去世的寵物。感情溫柔而發自內心，這是一首甜美動人的曲子，與他的聽衆分享了這位 BTS 成員更多的生活。

Sweat 汗

V 在 BTS 的 SoundCloud 帳號上，總共發佈過三首原創歌曲，分別是與 RM 合作的〈4 O'Clock〉、〈Scenery〉以及英文版的〈Winter Bear〉。每首歌都是富有表現力的民謠，主唱所擁有的甜美男中音，透過這些歌謠在呼吸之間傳達了他的浪漫情感。〈Scenery〉於 2019 年 1 月底時公布，利用他對攝影的長期熱情，將按下快門的聲音融入柔和的管弦樂器音樂中，由鋼琴和弦樂帶動著歌曲的主要旋律，聽來讓人感到孤寂又回味無窮。〈4 O'Clock〉帶給人跟〈Scenery〉相似的感覺，這首由兩人合唱的歌曲具有較濃厚的流行搖滾旋律，V 的音調和 RM 的音色混合在一起，在黎明時分，當天空開始亮起時，反思性地表達他們的沉思感受變為哀傷。與此同時，〈Winter Bear〉於 2019 年 8 月發表，是一首關於希望與所愛之人度過美好時光的氣氛音樂，他期望聽眾能擁有一個舒適的夜間睡眠。每一首歌都用 V 溫暖的音調包裹著聽眾，描繪出充滿溫暖和愛的聲音畫面。

Jimin 的〈Promise〉於 2018 年的最後一天（在韓國）發表，這是他的自創曲，作為自我安慰的泉源。發行數週之後，在一月份的 V Live 網路直播中，他透露這首柔和的曲調原本帶著灰暗的色彩，並有針對自己的消極情緒，但隨著幾個月的時間過去，他開始努力解決問題，他的情緒也因此發生了變化，受到激勵之後他創作出一些更正面的作品。由於在花旗球場表演時受到激勵，在這首鼓舞人心的曲目中，他把柔和的原聲吉他旋律和他甜美的音色融合在一起。「在花旗球場表演時，我曾想過要對自己做出一個承諾」。「即使生活讓事情變得困難，我也不想讓自己變得難以親近。我不想侮辱我自己。」[34]

Jungkook 還不曾發佈過原創的個人作品，但是多年來已經發表了許多重唱歌曲。他在 YouTube 上表演並分享一些他最喜歡歌手的歌曲，例如小賈斯汀和 IU，並在 2016 年的電視節目《神秘音樂秀：蒙面歌王》中，翻唱了 BIGBANG 的〈If You〉而且獲得了很多關注。他的重唱歌曲甚至還促成了合作，BTS 和 CP 查理在 2018 年的 MBC Plus X Genie 音樂獎時共同演唱了歌曲〈We Don't Talk Anymore〉。

更多的唱片作品（日語版本、獨唱、合作和封面）

其他跟
BTS
有關
的歌曲

**防彈少年團
正式出道前的合作：**

〈Ashes〉
林正姬主唱
BTS合作演唱

〈Love U, Hate U〉
2AM主唱
BTS合作演唱

〈Bad Girl〉
李賢主唱
BTS和GLAM合作演唱

〈Because I'm a
Foolish Woman〉
簡美妍主唱
BTS合作演唱

〈Song To
Make You Smile〉
李昇基主唱
BTS與HAREEM合作演唱

〈Perfect Christmas〉
RM、Jungkook, 趙權,
林正姬, 與8Eight的尹周
熙共同合唱

Sweat汗

非專輯
單曲

〈Come Back Home〉
2017

　　翻唱自「徐太志和孩子們」在 1995 年發表的熱門歌曲〈Come Back Home〉，強調了 BTS 在音樂血統中所扮演的最新角色，這樣的音樂血統被認爲始於現代 K-Pop 先驅的「徐太志和孩子們」。這首歌發表時是被當成特別專輯的一部分，這張特別專輯中都是流行歌手們作品的翻唱，以紀念徐太志進入流行音樂界的第 25 年。

〈With Seoul〉
2017

　　這是一首透過首爾官方旅遊網站所發佈的宣傳歌曲。後來更發佈了一段展示 BTS 與城市互動的音樂影片。

〈Waste It On Me〉
史蒂芬. 青木主唱, 2018

　　這是一首由 RM 和 Jungkook 代表樂團參與演唱的合作歌曲，它是第一首以 BTS 名義發行，完全以英語演唱的歌曲。後來還發佈了一段由許多亞裔美國明星參與的音樂影片，這象徵著多元包容的光榮勝利。

更多的唱片作品（日語版本、獨唱、合作和封面）

〈Ddaeng〉

2018

作爲 BTS2018 年 Festa 慶祝活動的一部分，
〈Ddaeng〉是 BTS 最重要的非專輯曲目之一，
並且因爲這首歌裡包含了許多 BTS 的傳統而受到
粉絲的喜愛。以傳統樂器爲特色，這首歌參考了
過去 BTS 的饒舌接力片段、重複出現的文字遊戲，
以及他們作爲嘻哈偶像團體的身份，從韓國成員
的生活和身份中汲取靈感，他們經常把身爲韓國
人的自豪感融入他們的唱片中。

BTS 使用「Ddaeng」這個詞來代表幾種不
同的意義，包括但不限於上課鈴聲、錯誤或結局、
韓國紙牌遊戲 gostop（也稱爲 hwatu，花鬪）中
的一種玩法等等，說唱歌手批評他們的憎恨者，
聲稱他們自己——也就是 BTS——是「三八」
（gostop 玩法中 38>13>18），或者是最好的，
或是在 hwatu 中無法被打敗的點數，不管其他
人怎麼批評他們。說唱中穿插著無數的暗喻，每
一組詼諧的詞語都將歌曲的觀點帶回原點：BTS
感謝那些憎恨者對他們表達的敵意，而且這樣
的情況反而培養出他們的激情，同時也支持著他
們，因爲那些成就真的值得引起反對者的注意。
RM 甚至提到沒有憎恨者的饒舌歌手應該閉嘴，
只有那些有價值的人才會擁有反對者。在整首
〈Ddaeng〉歌曲中，這三人似乎指的是他們聽到
現實生活中的批評，因爲他們每個人都有自己的
說唱機會，在他們懶洋洋地嘲弄那些對 BTS 有誤
會的人時，重複著不同的說唱風格。

Sweat汗

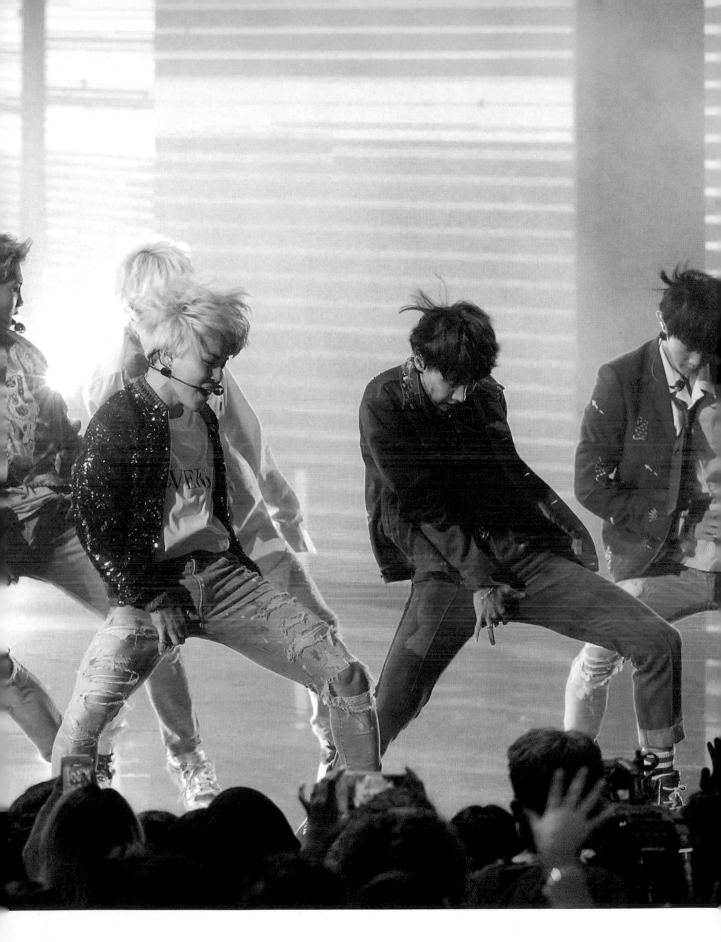

以防彈少年團的方式愛自己

少年團的

以防彈的

方式

愛自己

(3)

BTS和他們的 ARMY

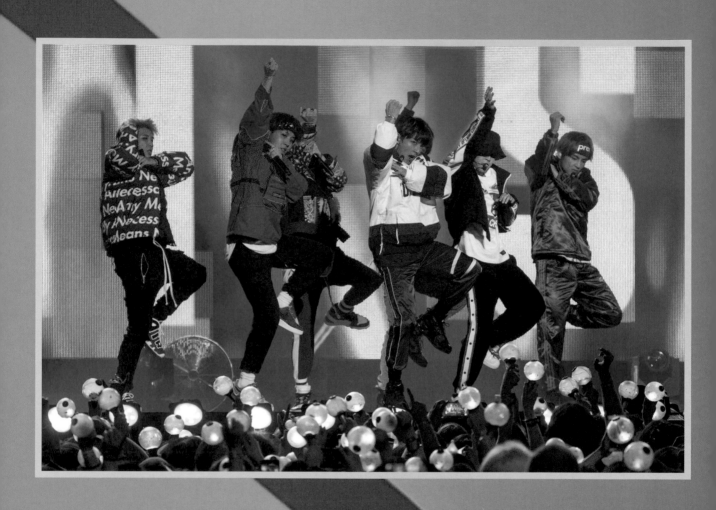

第十三章

當德瑞克（Drake）於 2019 年 2 月 10 日在第 61 屆葛萊美頒獎典禮上接受頒獎時，他的歌曲〈God's Plan〉被評爲 2018 年葛萊美獎最佳饒舌歌曲，他對現場的每位音樂愛好者傳達了一個訊息，巧妙地批評了長期以來由葛萊美獎和整個音樂行業所造成的代表性和多樣性問題：「如果你讓人們逐字逐句地唱你的歌，而且你是家鄉的英雄，那麼你就已經實際上贏得獎項了」，因爲他在現場直播中公開發表演講反對頒獎和獎項，在葛萊美獎直播單位切掉他的演講之前，他抓住機會向重要的聽眾發表感言：「聽著，如果那些有固定工作的人願意冒著風雨，在下雪的日子出來，用辛苦賺來的錢買票觀賞你的演出，你就不需要這個『獎盃』了。我向你保證，你已經贏了。」

儘管他的演講被中途切斷了，但是它已經產生了影響，並且與 BTS 以及他們的粉絲 ARMY 尤其相關——因爲他們也參加了那一屆的頒獎典禮，並且頒獎給獲得最佳節奏藍調專輯獎的 H.E.R.。當一個團體已經由追隨者將他們推向國際音樂界頂峰時，德瑞克的訊息似乎正是爲他們發聲。而 BTS 和 Big Hit 在 2013 年將他們的粉絲團命名爲「A.R.M.Y」時，他們也很早就預測到粉絲們對他們的職業生涯將會產生的重要影響與盛大規模。

防彈少年團的 ARMY 與以前見過的任何力量都截然不同，ARMY 是「Adorable Representative M.C.for Youth」的首字母縮寫詞，意思是「值得人們景仰的青年代表」，M.C. 有些人翻譯成主持人，或者是麥克風控制者，但在這裡指的都是饒舌歌手，也有些人拼寫成 emcee。

人們可能認爲「披頭四狂熱」對粉絲的影響已經很深遠，而且許多明星也都是透過發展正面的粉絲文化，讓粉絲發揮影響力改變他們最愛明星的職業生涯，例如女神卡卡的 Little Monsters、泰勒絲的 Swifties、EXO 的 EXO-L、一世代的 DIrectioners、少女時代的 S ♡ NE、碧昂絲的 Beyhive 等等。然而，ARMY 在 BTS 職業生涯中的角色早已變得不同。這是因爲 BTS 和 ARMY 在社群媒體時代長大，因此可以利用網路將歌手和全球各地的粉絲聯繫在一起，ARMY 和 BTS 都利用了這個優勢。粉絲們因爲熱愛這群來自首爾的七人組合而走到了一起，ARMY 不僅創造了自己的粉絲文化並支持了 BTS 的事業，他們還承擔了共同創造者的角色。如果 BTS 和 Big Hit 娛樂是支撐樂團成功中三角形的兩個點，那麼 ARMY 絕對是防彈三位一體的第三部分。

數位時代的粉絲有個最大的優點，就是你可以跟來自世界各地的人輕易建立聯繫，跟他們分享你心中的愛，並且跟他們有共同話題。在這種情況下，ARMY 的共同信仰就是對 BTS 的愛。不管你住在哪裡，你說的是什麼語言，以及你相信什麼，如果你發現自己對 BTS、他們的音樂以及他們的成就感到迷戀，那麼你也可以成為目前世界上最活躍社群團體的一員。它的成員遍布全球，但是 ARMY 中的每個人都彼此連結在一起。

　　儘管並非所有的 ARMY 互動都只發生在網際網路中，但是 BTS 的追隨者在數位空間中最為活躍。通用的語言通常是韓語或英語，隨著各地粉絲在某些身份上的共同點，會出現許多按照地理位置所形成的小團體。雖然 BTS 在社群媒體平台上非常受歡迎而且他們有正式的官方帳號，但是該團體和 Big Hit 主要在 Twitter 上與歌迷互動，而這也是 ARMY 傳統上保持集結的地方，因為它是可以立即分享跟 BTS 相關內容的最直接方式，儘管在網際網路上幾乎隨處可見 ARMY 的群組，不過 Twitter 被廣泛公認是 ARMY 的遊樂場，他們每天都在全球各地分享任何跟 BTS、他們的成員、他們的活動、他們的音樂、ARMY、Big Hit 娛樂和許多其他實體活動相關的主題標籤。

　　儘管我們無法真正統計 BTS 擁有多少粉絲，甚至可能已經超過數百萬人，但是在社群媒體平台上，至少有一件明確的事實：在 Twitter 和 Tumblr 上，自 2017 年以來，BTS 一直是這些年來最受關注的藝人。在社群媒體互動方面，他們在全球各地被討論的不僅僅是各類跟他們相關的話題，甚至還有前美國總統唐納・川普都來按讚的新聞，這一切都歸功於他們粉絲的熱情。這可能是 ARMY 最重要、最獨特的元素之一：粉絲群是 BTS 的一種社群媒體營運形式。

　　當人們登錄 Twitter、Facebook、Tumblr、Instagram、微博或 Naver 時，他們會看到一些流行的事物，雖然可能不知道它是什麼，但是他們還是會經常看到它。就算他們不這樣做，當相同的相關術語經常出現並且變成趨勢時，人們通常也就會注意了。這正是許多人的作法，並且因此而做出相對應的反應。現在這個時代，社群媒體正是推送廣告的最常見方式，獲得粉絲的支持是關鍵手段，成為某一天和某一年之中最受關注的話題，就是一個最主要的賣點。透過維持 BTS 在美國社群媒體網站上的關注趨勢來支持 BTS 的職業生涯，並且在他們每一個職業生涯上值得紀念的日子進行推播，ARMY 單槍匹馬使防彈少年團成為社群媒體上最暢銷的團體之一；自從 BTS 於 2016 年 10 月 29 日進入《告示牌》的社交藝人五十強排名第 1 名以來，在撰寫本文時，他們從未跌破第 2 名，並且在第 1 名上的時間已

經超過 150 週，顯示出他們在數位時代的龐大聲勢。

　　動員粉絲支持和宣傳他們最愛明星的力量不容忽視——ARMY 固定會在活動前準備好社群媒體所需要一起使用的主題標籤，以便所有粉絲都使用相同的標籤——並在不同的市場都獲得關注，這在 BTS 的職業生涯中發揮了重要作用，ARMY 為樂團、他們的音樂以及他們為了獲得認可而付出的努力，拼命支持到底。

　　有一個真實發生的事件，當時美國 Twitter 粉絲群聯繫廣播電台，並要求他們播放 BTS 歌曲以便宣傳他們的專輯，韓聯社[35] 報導說，《LOVE YOURSELF 承 'Her'》，該樂團第一張進入《告示牌》兩百大專輯榜前 10 名的專輯，就是透過 ARMY 以這種特殊的方式推動成功的例子。透過讓業內人士認識到 BTS 的粉絲不僅僅是數字而已，而是真正有購買力的人，ARMY 讓美國的媒體界注意到這個圈子，儘管許多人會認為這只是一個基於網際網路的小型利基市場。雖然樂團在《LOVE YOURSELF》時代只在美國看到了極少量的電台播放次數，但這代表著 BTS 開始進入戒備森嚴的美國音樂市場，大多數聽眾透過這個市場熟悉新的藝人。

　　就像一場走上街頭的民粹主義運動一樣，ARMY 以他們自己的自由意志和無償的方式集體走上溝通的管道，震撼了美國媒體界，這表明西方人民對於這個團體的粉絲規模有多麼缺乏了解。這一活動導致了美國音樂產業的全面洗牌，因為媒體終於意識到 BTS 只是眾多來自亞洲，並在美國擁有大量追隨者的藝人之一，BTS 引發了許多韓國公司和美國公司的一連串動作，試圖重新創造類似 BTS 的粉絲支持基礎。恰巧到了 2018 年底，越來越多的韓國和中國藝人開始轉向美國市場，在該國開啟了前所未有的 2019 年亞洲巡迴演出季。與此同時，串流媒體服務和媒體平台也越來越關注亞洲市場的增長。BTS 為越來越多的亞洲藝人開闢了進入西方市場的道路，改變了世界最大的音樂產業市場接受國際藝人的方式，儘管目前還沒有其他亞洲藝人以英語音樂世界為目標，甚至無法達到 BTS 靠自然方法所建立人氣的一小部分。

　　幾十年來，各式各樣的粉絲群，尤其是圍繞著男子樂團所建立的粉絲團體，在美國的影響力一直被低估，其中一個值得注意的例子，就是早期披頭四樂團成為一個針對年輕女性進行宣傳的團體。1964 年 2 月 9 日，當披頭四樂團在美國進行首次電視演出，而約翰·藍儂出現在《艾德·蘇利文秀》時，電視螢幕上寫著：「抱歉女孩們，但是他已經結婚了。」

　　這種高高在上、居高臨下的態度，對於主要是女性聽眾的歌迷來說，不僅傷害了披頭四樂團及其音樂，也讓欣賞他們的高品味聽眾失望，他們

像 BTS 和無數其他男子樂團的粉絲一樣，透過他們以行動表達強烈支持的奉獻精神，讓音樂界開始注意到這些高水準的歌手，並不僅僅是靠他們超乎常人的異性吸引魅力而已。從大眾媒體開始普遍以來，漂亮的外表和性感的吸引力一直是藝人受歡迎的原因之一，但是音樂的品質仍然是很重要的條件。如果我們不相信以女性為主要行銷對象的男性歌手粉絲群，有能力作為流行音樂的時尚引領者，並且假設這一切都只是欲望的驅動，而不是傾聽鑑賞音樂的能力讓他們成為粉絲，這樣的音樂世界將對世界上很大一部分人口造成了極大的傷害。

BTS 能夠如此成功的原因，最主要是音樂本身跟粉絲之間，擁有令人印象深刻的協調。「ARMY」不僅僅是一個暱稱，在這種規模的粉絲群中，有專門的指揮官追蹤 BTS 的工作狀況並進行紀錄，在社群媒體上有許多帳號致力於向數十萬甚至數百萬的追隨者宣傳該樂團。ARMY 之間有許多規範的目標跟指南，他們不斷為每次 BTS 的回歸設定更新、更大的目標，讓追隨者能夠幫助團隊在職業生涯的每一步都取得新的紀錄。無論他們是在 Instagram、Tumblr 或 Weverse 上，分享照片或粉絲的藝術作品，或是使用 Twitter 帳號追蹤 BTS 串流音樂影片，還是分享提供翻譯的 YouTube 影片，不管哪一種，ARMY 都是當今最活躍的網民之一。

雖然他們的聽眾主要集中在美國[36]，但是 BTS 的粉絲並沒有給人某種刻板的印象：因為任何人都可能愛上這個樂團，並以自己的方式支持這個七人團體，無論是在日常通勤中輕鬆地聆聽〈Fire〉，或是協調募款活動來慶祝某位成員的生日。有一些 ARMY 社群跟帳號致力於將年長的粉絲、LGBTQ+ 粉絲、黑人粉絲、拉丁裔粉絲、穆斯林粉絲、男性粉絲等聚集在一起。但就像任何社群一樣，不同的粉絲群體對於熱愛和支持 BTS 這項目標不一定意見一致，但是歸根結底，BTS 承認他們是跟 ARMY 一起獲得目前的成就。在每個人、每件事都受到質疑的時代，防彈少年團提供了一個論壇，來自世界各地的粉絲可以在上面集結並分享他們的想法。關於如何成為 ARMY 的一員，其實有很多不同的看法，就像在許多數位社群一樣，關於如何成為最好的 ARMY，粉絲們也經常發生內訌。也許 ARMY 內部最大的爭論點就是，你是否可以在支持任何其他 K-Pop 組合的同時，依然全心全意地支持 BTS，因為許多 ARMY 不同意 BTS 是 K-Pop 的典範之一，而是「超越現狀」。這種圍繞 K-Pop 與「BTSPop」的對話，反過來又引發了許多關於 BTS 在韓國音樂界的地位，以及韓國音樂在英語市場的未來將會如何發展的討論。

各式各樣的粉絲群，
尤其是圍繞著男子樂團
所建立的粉絲團體，
在美國的影響力一直被低估

除了狂熱的爭吵和辯論之外，ARMY 對他們所愛的七個男人，採取的行為模式通常沒有太大的變化，而且，如果有重要的事情發生時，ARMY 從來沒有不盡其所能地支持 BTS。防彈少年團也用無盡的愛來回報阿米，定期感謝他們的粉絲，並創造了廣泛的素材跟內容來娛樂粉絲，從「I purple you」取代「我愛你」等愛慕詞，到一年一度的節日和召集活動。

除了創建一個支持者社群並作為 BTS 的非官方宣傳部門之外，ARMY 還有另一個重要目的：將 BTS 的文字和作品翻譯成其他語言。而對於包括 BTS 在內的 K-Pop 團體來說，將音樂影片的歌詞翻譯成其他語言並上傳到 YouTube（通常是英語，但也越來越多其他選擇）變得越來越普遍，而且偶爾 V Live 直播也會有官方的字幕，多年來 K-Pop 相關的內容主要由粉絲負責翻譯，也因此出現了許多「字幕工作室」或粉絲翻譯帳號。據報導，在包括 2018 年的一次採訪中，房時爀將 BTS 的成功歸功於粉絲翻譯的奉獻精神，並說：「粉絲群得以順利發展，是因為與 BTS 相關的影片，都能被翻譯成多種不同的語言，並即時上傳到像 YouTube 或 Twitter 的網站上」[37] 最後這一點似乎特別重要：ARMY 透過翻譯「即時」支持 BTS 的能力，而 BTS 所生存的媒體環境，使這一切成為可能。

在社群媒體成為人們日常生活中習以為常的存在，不管白天或晚上任何時候都可以觀看之前，K-Pop 的粉絲圈通常都由一小部分的粉絲群所主導，這些粉絲會聯合起來翻譯特定內容，比如某些藝人登場表演的電視節目影集，或是部落格的文章等等。但是直到 2010 年代中期以後，K-Pop 粉絲才開始逐字逐句翻譯他們最愛藝人在公共場合說出的每一句話，感謝社群媒體和數位串流媒體平台使內容隨時都可觀看，翻譯的內容也比過去任何時候都更容易分享給其他國家的粉絲。早期 YouTube 上可以看到許多著名的韓國電視節目，但是都被裁剪成八分之一的片段，並以特殊的符號將

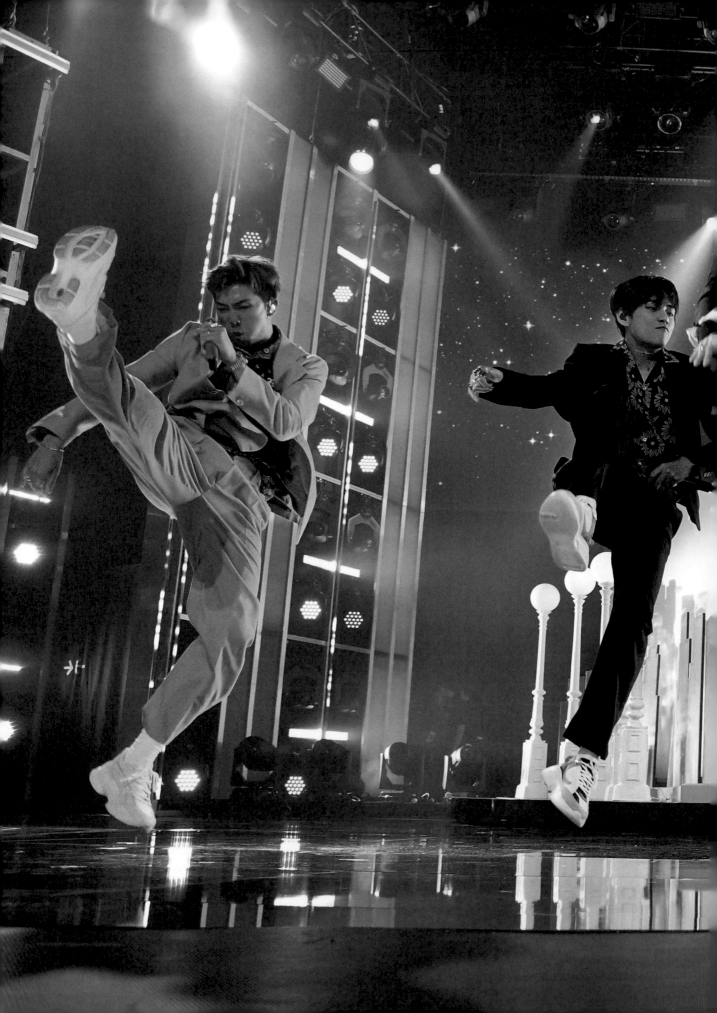

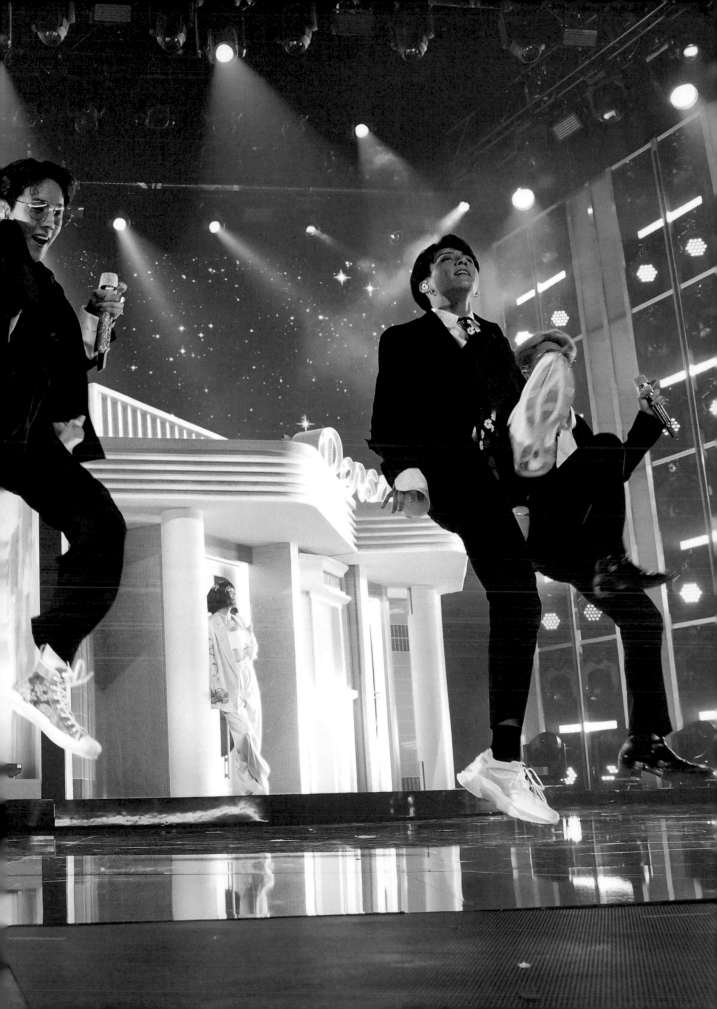

這些內容隱藏，不過知情的粉絲卻能夠找到它們，而演算法跟檢查版權的人員卻不會發現或刪除這些內容（例如 Strong Heart（2009──2013）這樣的熱門節目被熱烈地分享在 YouTube 上，但是影片名稱卻被改成「$+r0n5 h34r+ 1/8」）。到了 2013 年 BTS 成立的時候，來自韓國的內容已經開始系統地滲透到英語國家中，透過 DramaFever、Viki、Hulu 和 Netflix 等網站可以合法地觀看韓國電視節目，韓國的電視台跟娛樂公司也開始把內容上傳到網際網路，不過只有偶爾在 YouTube 上添加字幕。粉絲群逐漸地適應了這個不斷變化的媒體場景：隨著官方內容更快地提供給國際觀眾，粉絲訂閱者也必須跟上訊息的增長。到 10 年代後期，就在 BTS 開始以花樣年華系列達到頂峰之際，擁有多個粉絲群為所有粉絲翻譯各種語言的內容，已經成為 K-Pop 粉絲群的常態，不管是在 Twitter 還是 Tumblr 上。防彈少年團的粉絲們在這方面特別活躍，並在即時翻譯方面表現出色。

線上粉絲的活躍程度某個角度來說可以反映線下粉絲的驚人數量，很少有粉絲群可以在規模上與 BTS 在數位空間中的 ARMY 相提並論。BTS 是目前 K-Pop 團體的領導者，他們的粉絲群由社群媒體所主導。在討論 K-Pop 時，經常會出現「世代」的概念，而在考慮我們目前正在經歷哪一代 K-Pop 時，有很多需要討論的話題：90 年代到 00 年代初期的第一代藝人建立了基礎，而 00 年代到 10 年代初期的第二代幫助韓流在全球傳播。10 年代之後的第三代藝人不但繼續領導風潮並且繼續領先，K-Pop 成為一種全球現象，新興的第四代很可能會看到它繼續統治並進一步融入全球音樂。

然而，歸根究底來說，每一次的「K-Pop 世代」不僅是由當時的趨勢跟他們的成功所塑造，更多情況下是由讓這些歌手表演的媒體所形塑與實現的潮流。第一代 K-Pop 偶像主要還是生活在類比訊號之下，90 年代到 00 年代早期的團體，在韓國的現身場合主要是電視、VHS 錄影帶和廣播節目，後來更擴散到整個亞洲。等到 00 年代中期之後，數位時代已經到來，而到 2009 年，K-Pop 已經穩定地發展成為了眾所周知的音樂實體，在 YouTube 和社群媒體平台等領域蓬勃發展，並在整個亞洲穩定增長。

BTS 於 2013 年正式出道，恰巧碰上社群媒體平台真正開始在國際上邁步前進。雖然 00 年代中期到 10 年代初的社群媒體平台，主要是基於每個人的生活圈跟同齡群體，但到了 10 年代中期，大家跟社群媒體互動的習慣已經發生了變化，轉變成為人們日常生活的重要組成部分，以至於粉絲們自然而然地改變了他們的行為，完美地在過去五年左右的時間裡，藝人跟粉絲在社群媒體上互動已經顯著變為主流，而粉絲擁護藝人的行為，過去被認為是怪異或孤僻的現象，現在卻成為全世界主流文化的一部分，粉絲社群現在比以往任何時候都更強大、更有影響力。

雖然這樣的行為並不一定是 K-Pop 粉絲所獨有，但 ARMY 的熱情和驅動力，跟現代科技和串流媒體時代的進步相吻合。這些改變結合起來創造了一個日益壯大的粉絲群完美風暴，共同為來自全球各地的粉絲帶來了更多機會接觸跟藝人相關的資訊，並使粉絲們之間都能立刻互相分享，無論是熟悉 K-Pop 行業的人，或是以前從未接觸過它的新粉絲，幾乎立即獲得與 BTS 相關的內容。再也不需要等待數月、數週、數天甚至數小時，ARMY 的辛勤工作和奉獻精神，意味著粉絲可以透過評論積極參與世界各地發生的事件。ARMY 的這種公共對話行為可能是粉絲群超越其他 K-Pop 追隨者的最重要元素之一：不經意之間，ARMY 彼此的小對話就會立刻像野火一樣蔓延，即使只是一天沒有收到跟 BTS 相關的更新，也會讓人感到似乎少了什麼。雖然前幾代人也能透過收聽廣播節目以接觸最新歌曲，或是每週在特定時間打開電視以觀賞最新的節目，但在一切都垂手可得的數位時代，BTS 透過 ARMY 的動員，似乎已成為每個人都在談論，不容錯過的團體之一。

更有趣的是，甚至超出了 BTS 本身，圍繞著該樂團的文化也已經傳播開來：像是藝術品、遊戲和同人小說這樣的同人作品，在 ARMY 之間非常受歡迎，2018 年 1 月，一部基於 Twitter 的同人小說作品《Outcast》在 Twitter 上風靡了全球 BTS 的粉絲們，他們隨時都會關注作者的即時更新，雖然關於作者他們只知道他的 Twitter 帳號是 @flirtaus，但是粉絲們每天都會期待知道故事後續會如何發展。其他社群媒體帳號也同樣佔據了 ARMY 的注意力，它們因為創造出與 BTS 和 ARMY 相關，各類的創意、慈善、教育和其他活動而獲得眾多的追隨者。

至於 ARMY 本身，尤其是美國當地的 ARMY，一直特別積極地傳播 BTS 的福音，利用社群媒體作為工具將樂團的訊息帶給更多人。在早期 BTS 還沒辦法把體育場等級的演唱會門票全部銷售一空時，他們的粉絲創建了一個社群，透過最簡單的數位貨幣概念——參與度——來支持 BTS。正如 BTS 在 Twitter 上與粉絲交談，粉絲們也在社群平台上向人們介紹 BTS 以及他們對音樂的喜愛。幸運的是，幾乎出乎所有人意料之外，隨著樂團音樂作品的快速發展和他們粉絲群的持續增長，這些對話大規模地爆發，最終促使 BTS 幾乎在全球網路上的每個角落，都有他們身影出現的社群媒體格局。最值得注意的是，某個人可能只是隨意瀏覽 YouTube 的某部影片，而評論部分（通常是幕後花絮或「BTS」畫面）就會出現類似「這裡有 ARMY 嗎？」的內容。透過彼此之間的相互聯繫，ARMY 迅速建立了緊密的關係，並成為 BTS 向世界傳達訊息的尖兵。他們會集體參與數位媒體平台所舉辦的投票活動；設定共同使用的主題標籤以慶祝生日或音樂作品的發佈；或是建立串流媒體指南；聯繫每個人並要求他們一起支持 BTS；還有更多自主的方式。ARMY 會做 BTS 和 Big Hit 做不到的事情：很自然地，他們成為了 BTS 在社群媒體上的街頭團隊，這是其他粉絲從未做到的成就。

　　但是如果考慮為什麼是 BTS 而非其他樂團——不管是 KPop 或其他種類——能夠在網路上創造出如此巨大的熱情，除了樂團的音樂性和與生俱來的魅力之外，可能還涉及許多元素。但是有一些具體的事實可能有所助益：首先，作為一個存在於一個行業中但並非主流的團體，他們的艱辛過去吸引了許多人，尤其是在美國，真實的故事總是特別讓人揪心。即使在現在這個時代，很少歌手能夠在沒有大公司的幫助下登上行業的頂峰。類似 BTS 這樣像普通人一樣經歷了艱辛，並將其融入了他們的音樂作品中，當目前對政治不滿的情緒日益高漲，而單靠情歌也不能解決問題時，BTS 更容易被新粉絲所接受。嘻哈音樂是串流媒體時代最流行的音樂類型，與一般流行的男子樂團相比，他們可以用類似的方式跟更多的觀眾產生共鳴，所以即使他們後期轉向更受一般觀眾歡迎的流行音樂，依然感覺他們來自一個真實存在的地方，並且讓他們的作品更加成長，這反過來又促使他們的粉絲越來越多。隨著樂團的追隨者不斷增加，粉絲的熱情也隨之成長。ARMY 在發售日當天就能聽到歌曲變成很重要的一件事；同時購買多張專輯也很重要；ARMY 可以參與社群媒體的對話也同樣重要；透過做到這些事情，他們的身影不斷出現，並向其他人展示了 ARMY 的存在，而 ARMY 的存在也是因為 BTS 值得粉絲們的支持。當然最終 ARMY 的規模變得如此之大，以至於在他們支持和推廣 BTS 及其音樂的各種活動中，你絕不可能錯過他

們表達愛意的方式。

　　BTS 現在將永遠被稱為美國所有亞洲音樂家成功的重要指標，雖然 PSY 曾經擁有這一殊榮，但是 BTS 卻將這位善於病毒式行銷的熱門製作人徹底超越，防彈少年團證明了他們透過時間、耐心和粉絲與歌手之間的良好溝通，最終取得了前所未有的成功。這意味著 BTS 和 ARMY 繼續證明自己價值的壓力將會非常非常地大。BTS 以《MAP OF THE SOUL: PERSONA》獲得有史以來最暢銷的韓國專輯是不夠的；總是還有成長的空間。是的，他們曾經三度登上《告示牌》兩百大專輯榜榜首，但也許他們可以做到第四次。或者第五次。他們憑藉著《MAP OF THE SOUL: PERSONA》在英國獲得了排行榜第一名[38]；也許他們可以再獲得另一次榜首。也許他們可以同時登上所有世界音樂排行榜的榜首。也許他們可以成為第一個獲得葛萊美獎的韓國樂團。無論如何，ARMY 對該團體的支持使 BTS 在打入西方市場時成為成功的絕對標竿。ARMY 是 BTS 的翅膀，他們致力於期待能在何種程度上幫助該團體繼續翱翔。

　　考慮到這樣的熱情，最重要的是需要認識到，就像 BTS 的名字一樣，「ARMY」這個名字有多重含義。首先，這是首字母縮略詞的字面意思：「值得人們景仰的青年代表」。如果我們再進一步分解它的意義，這個字本質上就轉化為與嘻哈元素跟青年文化相關的「值得人們景仰」的粉絲群，這與 BTS 溫和的嘻哈和以青年為主的概念相對應。但是退一步說，首字母縮略詞「A.R.M.Y」本身，防彈少年團和粉絲都只會使用縮寫，而不是原本的全文，反映了一個有趣的想法。防彈少年團的粉絲群就像一個由各種不同的軍隊組成的龐大軍事單位，包含了許多的元素和個人，每個較小的軍團都建立在不同的需求之上，它既可以是強大的保護力量，也可以是快速的擴張力量，這也同樣讓 BTS 的自我保護跟擔任防彈童子軍的精神聯繫在一起。BTS 的粉絲們手握他們的 ARMY 應援手燈阿米棒，在樂團職業生涯的不同階段，都一一實現了這些元素，因為 ARMY 透過游擊戰鬥的行銷方式幫助擴大了 BTS 的影響力，正如現在社群媒體時代流行的作法，並且幫助保護樂團免受危險，無論是競爭對手、反對者還是壞消息。憑藉著眾多粉絲的意願和能力，ARMY 是 BTS 故事在全球傳播時的作家、事實核查者和編輯，粉絲們隨時準備根據 ARMY 的方式講述 BTS 的故事，以便讓新聽眾真正了解與熱愛 BTS、他們的音樂，以及他們的事業。

當然，除了 ARMY 的所有數位元素和他們講述 BTS 故事的能力之外，還有更多的線下元素，這些元素最終又回到了線上。防彈少年團的 ARMY 具有非常強大的能力，在幕後和線下支持團隊，無論是在全球巡迴演唱會、購買數百萬張專輯、以成員名義捐贈慈善基金，還是在時代廣場購買廣告以慶祝 BTS 成員的生日。成為 ARMY 的一員就是成為整個 BTS 世界的一部分，而當他們走在防彈的道路上時，粉絲們就能夠開闢出自己的方向。

　　ARMY 其實也擁有 BTS 的全力支持，BTS 一次又一次地強調這一點。就算同時考慮 Big Hit 團隊和其他與 BTS 合作的創意人員，ARMY 至少也佔據整個 BTS 世界的一半，甚至高達三分之二，他們之間有一條隱形的絲線，將樂團和他們在世界各地的數百萬粉絲聯繫在一起。雖然 BTS 可能永遠不知道每位粉絲的名字，但是他們知道他們的集體名稱——你可以稱呼 BTS 為偶像，你也可以稱他們為歌手，但是他們的粉絲只有一個名字，那就是 ARMY。

Tears淚

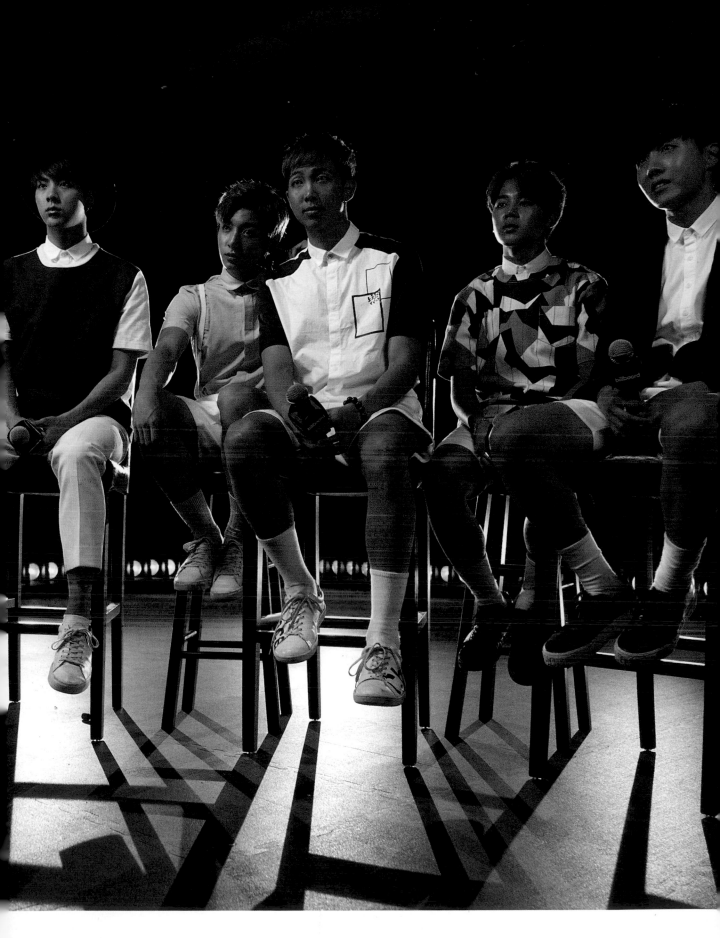

BTS和他們的ARMY粉絲

BTS
縱橫網路
BTS BREAKS THE INTERNET

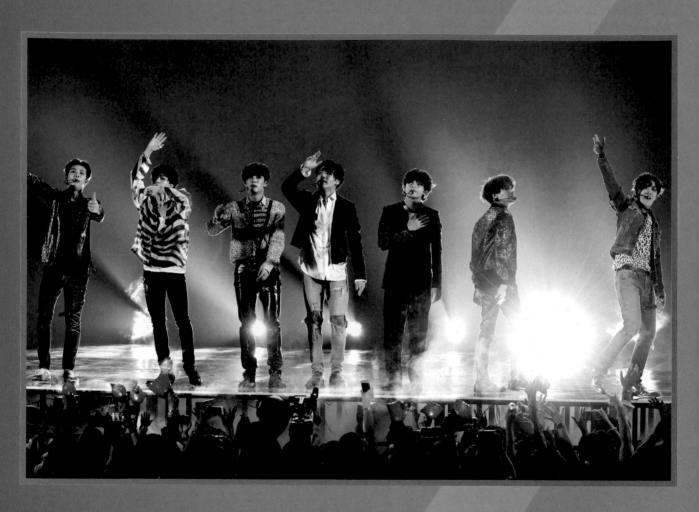

第十四章

當防彈少年團於 2017 年 5 月 21 日出現在《告示牌》音樂獎的頒獎典禮上，獲得他們第一個最佳社群媒體藝人獎時，那是一個偉大的時刻。那是他們第一次真正向西方電視觀眾自我介紹，七個人一起站在舞台上，RM 發表了獲獎感言——雖然大多數的觀眾都還不知道他們是誰。該團體在 2017 年《告示牌》音樂獎亮相之前，幾乎沒有任何廣播節目播放過他們的歌曲，如果你沒有使用串流媒體平台或是社群媒體網站，那麼你幾乎無法了解 BTS 是誰或是他們造成了多大的影響。可是一旦成功站到舞台上，並且擊敗小賈斯汀而獲得社群媒體藝人獎之後，有一件事變得很清楚：即使沒有上網的人不知道這個團體是誰，他們依然在數位領域裡獲得大量的談論，而這些領域所產生的影響不但更廣闊也更遠——得以實現線下生活中永遠不可能發生的對話。

　　在現在這個時代，社群媒體的存在感就像是一種貨幣，很少有人能與 BTS 積累的財富相抗衡，至少在 Twitter、Instagram 和 Tumblr 等美國社群媒體平台上是這樣。在這些平台或其他類似的網站上，BTS 主導了整個 2016——2020 年的對話，而且是最受關注的音樂團體 / 一般實體。BTS 在數位空間崛起的原因，源於該團體傾向使用社群媒體平台，作為與世界各地觀眾聯繫的方式。在技術不斷進步的推動下，防彈少年團多年來一直在嘗試與致力於使用不同的媒體平台，最突出的就是 Twitter 和 YouTube，以及後來 Naver 的直播網路平台 V Live，這些媒體成為他們與粉絲分享工作狀況和日常生活的一種方式。最終 Big Hit 甚至發佈了自己的 Weverse 社群應用軟體，供其歌手和粉絲直接交流。這些進入 BTS 世界的簡單入口是該樂團吸引人的關鍵因素，這個七人組合分享了屬於他們自己的元素，而粉絲們則陶醉在這個進入他們最愛藝人生活的平台中。

　　防彈少年團使用社群媒體以各種方式與 ARMY 建立聯繫，並向他們開放藝人的生活經歷。甚至在出道之前，該組合就在 Twitter 上非常活躍，與聽眾們分享他們身為練習生的各種生活動態。由七人共享的官方帳號（@BTS_twt）於 2011 年 7 月開通，BTS 有紀錄的第一條推文日期為 2012 年 12 月 17 日。從原文韓文翻譯過來，上面寫著：「Wassup！我們是防彈少年團。終於，防彈少年團的 Twitter 帳號正式開通啦～拍拍拍拍！我們將在這裡上傳超出你想像的有趣內容，直到我們出道的那一天。」就在同一天，RM 的「닥투」（韓文「닥치고 투표」或「閉嘴直接投票」的縮寫），這是一首非常煽動的歌曲，敦促人們直接投票或停止抱怨社會上的弊病，這是他們的第一部影片，這部影片並被上傳到他們的 BANGTANTV YouTube 頻道上。

「超出你的想像」，確實如此。這句話或許也曾經是該樂團的口號，當然還有他們在 2013 年 3 月 19 日在 Twitter 上推播的「團隊合作成就夢想」，這兩句話已經成為該樂團跟 ARMY 的核心信念。但 BTS 確實邁出了令人難以想像的職業生涯道路，並且將帶領 ARMY 和全球音樂界，到達 2012 年底閱讀該推文的任何人都難以想像的地方。

多年來，樂團逐漸將 Twitter 作為他們與國際 ARMY 互動的主要方式，透過圖片、短文和螢幕截圖分享他們的日常生活片段，有時甚至直接與粉絲們互動。

打從職業生涯的一開始，BTS 曾經是，目前也仍然是，持續利用社群媒體在非韓國平台上讓自己曝光的眾多韓國團體之一，同時也透過官方部落格、防彈官咖和其他本地的網站與當地粉絲建立聯繫。但是，鑑於以韓國音樂市場作為收入來源的潛力有限，透過全球化的社群媒體平台，向韓國和國際粉絲傳達訊息對於任何期望與國際聽眾建立聯繫的人來說都非常重要。這是 K-Pop 明星在各種社群媒體平台上都擁有公共社群媒體帳號的主要原因之一。Facebook 和 Instagram 是 K-Pop 公司關心的主要焦點，因為前者可以同時分享大量訊息，無論是文字、影片或是圖片；至於較簡短的更新，Instagram 則是比較好的工具。Tumblr 在很大程度上被視為專屬粉絲的網站，而不是提供給公眾人士或公司使用。然而，在 BTS 的職業生涯初期，Twitter 在名人圈中仍然相對不受歡迎，它比較常被用來當作匯集相關新聞的軟體，但事實證明它是 BTS 和 ARMY 之間的理想溝通管道。

雖然該樂團從未明確討論過為何 Twitter 最適合他們，但是跟其他國際平台相比，該平台允許進行各種不同的對話。Facebook 在很大程度上被視為一種個人平台，讓人們與生活中密切相關的朋友進行互動，而 Instagram 和 Tumblr 在對話內容上受到不少限制。然而，Twitter 是一個快節奏的平台，可以與來自世界各地的任何人進行簡短對話。Facebook 平台有時太過親密，有時又過於商業化，而 Instagram 的規模太小又受到不少限制，貼文的評論很難刺激較多內容的對話或分享。Twitter 讓 BTS 有機會從本質上將對話的發起者推向世界，並在他們願意的情況下參與這些討論。雖然內容很簡短，但是卻能傳達很多訊息。BTS 積極參與並吸引粉絲的更新，將 Twitter 當成一個多方面、即時、以對話為導向的窗口，ARMY 可以透過它了解 BTS 的生活過程和職業生涯。

另一個 BTS 使用 Twitter 的重要因素是，它能將這七個人和他們的工作明顯區分開來：該樂團本身經營著 @BTS_twt 帳號，而 @bts_bighit 則是他們公司經營的官方 BTS 帳號，該公司也同時經營著 @BigHitEnt。這三個帳號都以不同的方式運行，提供不同類型的更新。但是如果想透過社群媒體平台在數位時代與他們的追隨者分享那種短暫親密感，粉絲們就會轉向由這個七人組自己經營的帳號，因為其他帳號主要是作為商業用途使用。

　　關於防彈少年團 Twitter 帳號的一個重要元素，就是它真正直接屬於整個防彈少年團。BTS 並不是每位成員都有自己的獨立帳號，而是透過他們共同的 Twitter 帳號成為一個有凝聚力的單位，並引入整體 BTS 的身份，不僅與世界分享他們的工作與生活，更可分享每個人的聲音。每個成員都可以利用這個平台分享他們生活中的重要時刻。多年來，隨著他們人氣的增長，談話變得越來越單向，沒辦法真正與粉絲進行有意義的互動，但是他們持續透過社群媒體建立的親密感，是 BTS 和 ARMY 之間的重要關係。

　　該團體上傳到 YouTube 的影片，以及後來幾年在 Naver V Live 的作品，都是藉助類似的平台，讓 BTS 這七位成員透過這些網路媒體，以更有計劃、有安排的方式與他們的粉絲互動。這樣做的部分原因是為了娛樂大家，另外也是為了讓大家對於 BTS 的幕後工作有更深入的了解，該小組在他們早期的職業生涯中，總共分享了數百部影片，讓 ARMY 了解他們的動態以及他們成功的原因──大部分都包含了隨機跟搞笑的惡作劇。透過他們的 BANGTANTV 頻道，跟傳統廣播媒體所能提供的有限機會相比，BTS 利用 YouTube 的力量直接接觸他們的粉絲。傳統媒體不僅大幅度地限制了他們對韓國觀眾直接接觸的管道，而且在他們職業生涯的早期也很難獲得被報導的機會。

　　在 BANGTANTV 輕鬆自在的環境中，防彈少年團可以展示自己不同的一面。不過很有趣的是，第一部上傳到 BTS 團體 YouTube 頻道的影片，並不是對該樂團的介紹，也不是他們經常分享的幽默幕後剪輯之一。反而是前一頁所介紹，來自的 RM 政治歌曲〈Shut Up and Vote〉（閉嘴直接投票）。這首歌翻唱了原本由肯伊·威斯特主唱的單曲〈Power〉，是 BTS 中的饒舌歌手試圖向聽眾傳達的訊息，讓他們利用社會所賦予他們的少量權力來做出改變，並且勇於出去投票。作為 BTS 在 YouTube 上現身的起點，這首歌的意義重大，因為它讓人們很清楚地知道這個團體的定位，是為聽眾傳遞具有影響力的社會政治訊息。

〈Shut Up and Vote〉是成員們在 BTS 出道之前所發佈的幾部影片之一，除了 V（該組的「隱藏」成員）之外，其他人都在該樂團的第一張專輯發行前曝光，跟大家分享他們在幕後的表演和技能，並向觀眾介紹自己。BTS 正式出道後，他們開始推出各種系列的影片，其中最引人注目的是「Bangtan Bomb」跟各種幕後短片；前者是該小組假裝做著某些工作，但實際上卻常常只是互相玩樂和耍寶，而後者則是到該小組正在進行或剛剛發佈的表演或節目進行幕後的參觀。至於其他的內容，還有 Jin 的吃播系列：Eat Jin，以及 J-Hope 分享他的舞蹈表演：Hope on the Street，這些都很有特色，多年來，該小組的成員分享了不少有趣的內容。

與他們的 Twitter 帳號一樣，BANGTANTV 跟 Big Hit 娛樂的正式 YouTube 頻道，被設定成屬於不同的溝通管道，正式頻道只會發佈關於該樂團的官方內容。但是從本質上來說，這依然是該團體的一個曝光管道。雖然許多影片是由工作人員協調與拍攝的作品，但是它幫忙在 BTS 跟他們的粉絲之間，建立了另一種聯繫，在後來的幾年裡，Jungkook 甚至開始分享他的 G.C.F 影片。就像 YouTube 主播透過讓觀眾觀看他們的日常生活，並聽到他們的想法來獲得追隨者一樣，BANGTANTV 提供粉絲們對 BTS 男性的進一步見解。這是一個讓 BTS 成爲凡人而不是偶像的地方，也是除了他們官方音樂影片內容和參加電視節目之外，更接地氣的對應曝光方式，表明 BTS 的成員只是普通二十多歲的青少年，他們喜歡一起玩樂，而不是透過光鮮亮麗的音樂影片向觀眾不斷推銷自己。

儘管他們並不是唯一利用串流媒體平台來展示自己身份和職業的 K-Pop 藝人，但是 BTS 創建 BANGTANTV 這個獨特品牌的方法具有創新性，讓粉絲可以輕鬆瀏覽他們想要的內容，直接看到 BTS 的工作與生活的幕後花絮。其他的業界同行通常必須等到下一次宣傳週期才能出現在電視上，但是 BTS 將內容直接帶給粉絲，並且爲這個行業樹立了標準，讓越來越多的 K-Pop 藝人轉向 YouTube 和直播平台，許多剛出道的藝人甚至會在同一天內釋出多部影片，而且每周都會安排數次直播，以求建立人氣。

隨著直播變得越來越流行，BTS 也逐步地將他們大部分的影片內容，轉移到 Naver 的 V Live 平台上，該組合定期舉行線上直播以便跟粉絲分享關於他們的工作狀況。成員們會說明他們最近出版新音樂作品背後的靈感，現場專輯發佈影片之類的事情變得很正常，而不是過去預先錄製後才上傳到 YouTube 的方式，該樂團甚至開始了《Run BTS》這個每週一次的綜藝節目，其中成員們會參加各式各樣的挑戰和比賽，依照結果而獲得獎品或懲罰。V Live 還提供了另一個眞人秀系列的遊記《Bon Voyage》，在這個

Tears 淚

節目裡可以看到這個七人團體前往不同國家旅行的過程。

透過這些影片的曝光，以及電視露面的機會（影響比較沒有那麼大），BTS 穩定地擴大了他們的粉絲群，他們開始聚集到該樂團的社群媒體平台，不但以此為樂，而且透過這種方式更加了解與他們有這種聯繫的成員們。隨著 BTS 越來越受歡迎，他們的每個社群媒體平台都開始吸引大量的粉絲：截至 2019 年 6 月，樂團的 @BTS_twt 帳號、BTS 官方帳號和 Big Hit 娛樂，成為在韓國最受關注的 Twitter 帳號，到了 2018 年 8 月，他們的 V Live 頻道成為該網站上第一個超過 1000 萬個訂閱者的頻道。

透過影片和社群媒體貼文，他們與粉絲分享職業生涯的每一步，無論是專輯背後的靈感，他們現在正在聽的歌曲，或是拍攝他們認為粉絲會喜歡的照片等，這些都是樂團成功不可或缺的一部分。BTS 透過社群媒體分享自己生活的一部分，並成功地向全球數百萬準備為他們加油和支持他們的粉絲，宣傳他們作為一個有親和力且努力工作的男子樂團身份。他們的社群媒體貼文沒有任何的傲慢，關於 BTS 的一切似乎都是由他們的辛勤工作、對音樂的熱情，和對粉絲的關愛所驅動。雖然他們絕對是藝人的身份，而且他們的貼文總是經過精心的策劃——畢竟，現代社會的媒體文化主要是向世界展示自己最好的一面，通常是為了透過追隨者而獲利，但是防彈少年團透過社群媒體貼文和影片講述自己故事的方式，完全只會傳遞給大家認真和有益的印象。他們是偶像，來這裡娛樂大家以賺取收入——Big Hit 娛樂的網站主頁明確地稱呼粉絲為「客戶」，以說明這一點——但他們也是年輕人，希望可以享受美好的時光。他們是分享音樂的歌手，但他們也是分享靈感的時尚達人。在他們所有的內容中，都有一種平易近人跟真實可靠的感覺。防彈少年團所發表的大部分社群媒體內容，都沒有像典型 K-Pop 明星那樣精雕細琢的完美感；感覺就像他們只是隨興上傳在那一刻想與粉絲分享的想法，不是因為他們必須這樣做，而是因為他們想要這樣做。無論是出色的跨媒體經營手法，或是真正反映成員的期待，BTS 在社群媒體的存在感引起了全球觀眾的共鳴，讓每個人都注意到了他們。

聲稱他們的成功完全只是因爲他們善於操作社群媒體，這對 BTS、他們的藝術性，以及與他們合作的創意團隊是很不公平的說法，但是關於如何透過 ARMY 的力量讓人們在社群媒體上有更多機會認識他們，以及這樣的作法對他們的職業生涯所產生的影響，這倒是有很多值得討論的空間。在現在這個時代，每個人都試圖透過社群媒體的吸引力獲利，BTS 成功做到了這一點，不過眞的只是無心插柳的成就。透過創建更多的內容——不管是他們的音樂或視覺內容，包括 BU 的故事情節、他們的各種影片和音樂影片，或是他們的社群媒體貼文，他們不但讓粉絲感到開心，也趁這個機會與粉絲產生共鳴，BTS 成爲粉絲們討論的話題，而 ARMY 存在於數位空間的文化本質，卻因爲這種有意圖的對話使他們即使在數位空間之外也能蓬勃發展。但不管是線上或線下的 ARMY 正式活動，尤其是在美國的活動，對於提升大家對該樂團的認識，透過 ARMY 與 BTS 之間的互動與一般日常生活相關內容的分享，最後都得到了回報。就像一種電話遊戲一樣，只要人們開始關注某件事情，最後消息就能傳出去。所有的這些動能不斷累積，最終讓 2017 年《告示牌》音樂獎選擇用直播的方式頒發最佳社群媒體藝人獎，而不像過去那樣用預先錄好的方式。在 BTS 之前，只有小賈斯汀曾經獲得該獎項，而 BTS 超越過去紀錄的方式令人印象深刻，以致於讓《告示牌》音樂獎決定用直播的模式向 BTS 頒獎，以表揚他們的影響力和追隨者。從那之後，那些原本不曾關注過防彈少年團的人注意到他們了，從那以後就再也沒有離開過。這與 BTS 的音樂本質一樣，在該組合的跨界表演中發揮了重要作用，讓他們成爲登上頭條新聞的巨星，這也間接地讓他們有機會在 2017 年的美國音樂獎頒獎典禮上表演，他們是當晚的最後壓軸藝人之一，並且也參加了 2018 年的「迪克‧克拉克的跨年搖滾夜」。隔年，他們更在歐、美與其他國家舉辦體育場等級的大型表演。

值得特別注意的一點是，直到 2018 年底，BTS 在美國電視上的每一次露面，幾乎都是由迪克‧克拉克製作公司所安排，該公司與《告示牌》同爲母公司原子媒體所擁有，透過他們的積極曝光加上社群媒體的持續更新，同時證明了該組織在好萊塢決策者中的受歡迎程度。傳統上，廣播節目以及越來越多的串流媒體音樂平台一直是衡量美國音樂藝人吸引力的標準，但是該樂團在音樂排行榜上的突然崛起，得益於其廣泛的粉絲群以及他們的粉絲在數位空間中的活躍。BTS 成爲「引領主流」的新指標：他們可以說比社群媒體平台上的任何其他音樂藝人都更受歡迎，他們的音樂正在取得天文數字的銷量。純粹從字面上來看，他們絕對是「超越現狀」。

因為某種程度上的反主流文化思想，BTS 在數位空間中的存在讓他們面臨被主流音樂文化抵制的局面，並且由於歷史上種族主義與國家體系的關係，而不得不繼續與缺乏多樣性的市場主流音樂作競爭。在 ARMY 的支持下，BTS 成功獲得許多人的關注，使得美國音樂產業不能再企圖合理地忽視他們，儘管廣播行業整體上依然忽視他們的成功，限制他們在傳統廣播頻道上的播放時間。這樣的狀況也不可能在一夜之間就被扭轉；多年來，該樂團僅獲得社群媒體獎項，並在 2018 年底獲得葛萊美獎提名，只不過提名獎項是他們的專輯包裝而不是他們的音樂作品，儘管在 2019 年，成員分別被邀請加入錄音學院，這個學院每年負責頒發葛萊美獎以表彰音樂產業的傑出成就。美國音樂界希望 BTS 的存在能提高整體的點閱數和社群媒體貼文數量，但又不太確定如何與韓國男團打交道，這讓他們很糾結。這個韓國男團已經徹底證明了美國音樂界不再是主要潮流引領者。──在數位時代裡，粉絲們可以利用前所未有的方式控制故事的進行。總體而言，粉絲們已經成功地證明，他們的聲音可以透過社群媒體──以有別於郵寄和電話活動的方式被世人聽到。

　　社群媒體已經被證明了是 BTS 的最佳輔助，向業界證明地理界限將不再像以前那樣可以發揮重大的影響力。全球資訊網的弦線以一種在過去不可能的方式，將文化和音樂產業聯繫在一起，2018 年，這支來自韓國的樂團，在忠實粉絲的推動下兩次登上《告示牌》兩百大專輯榜榜首，並且在第二年他們的下一張專輯又再次達成壯舉。BTS 確實重新定義了流行意味著什麼，BTS 的崛起並不依循傳統模式，這對於一個在其職業生涯中鼓勵粉絲們「以批判性眼光看待他們周圍的世界、並試圖翻轉它以成為一個更好地方」的團體來說，這是一個對該團體很恰當的評價。

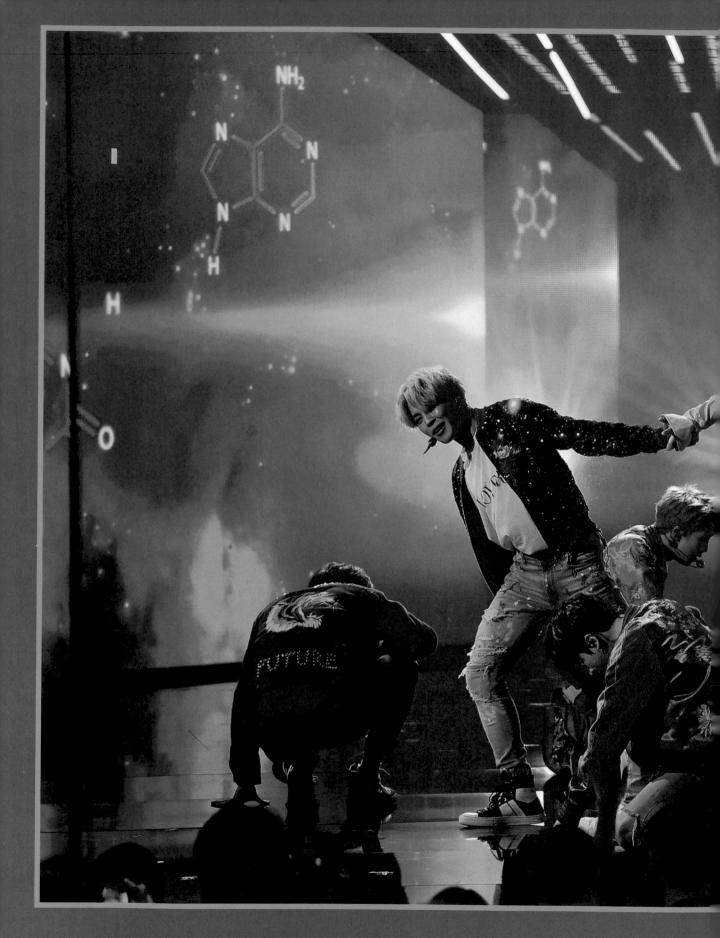

Tears 淚

透過音樂
傳遞訊息

MESSAGING
THROUGH MUSIC

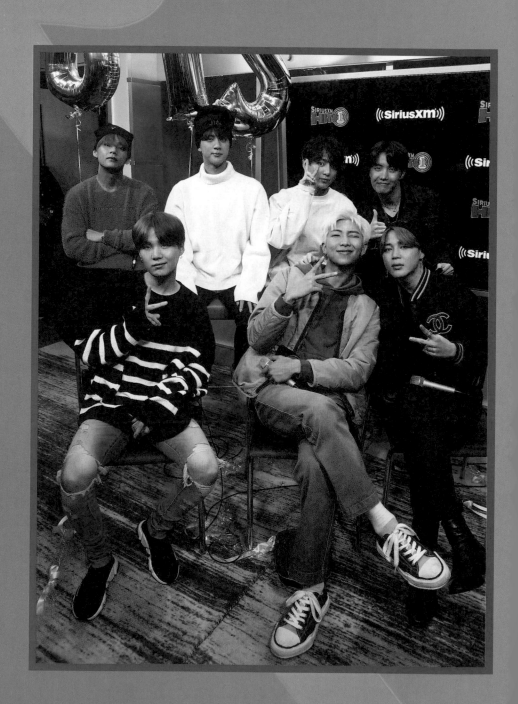

第十五章

自從他們的職業生涯開始之後，防彈少年團就有許多話想跟大家說。這個想法與樂團成立時的公司精神完全吻合，而且 BTS 也在歌曲中傳達出他們的意念，隨著這個七人團體的歌唱和饒舌傳達出他們心中的多種情感，期望可以提供「療癒」聽眾的藝術音樂。

　　雖然這是一個崇高的目標，但是在韓國將音樂作為靈魂寄託的對象是很普遍的想法，甚至被認為是一種獨特的音樂流派。「療癒音樂」本質上可以是任何鼓舞人心的歌曲──通常是輕柔的流行民謠──從你的心底產生共鳴。在防彈少年團的曲目中，Jin 在《LOVE YOURSELF 結 'Answer'》中的〈Epiphany〉可以算是一首典型的療癒歌曲，因為它清楚地表達了一種理解和希望的感覺，或者像《花樣年華 pt.2》的〈Whalien 52〉，孤獨的臉孔卻傳遞出一種希望的感覺。然而，該樂團最著名的「療癒」歌曲是《YOU NEVER WALK ALONE》的〈Spring Day〉，反映出思念某個人的悲傷，〈Spring Day〉以激動的情緒結束，相信春天終究會到來，一掃這種發自肺腑的匱乏所帶來的寒意。

　　防彈少年團擅長於創作充滿生命意義的歌曲；既能傳達給大眾直截了當的訊息，也包含了為粉絲特別設計，潛藏於歌詞中另類、隱晦的含義。《WINGS》專輯就是一個特別合適的例子，裡頭一共有七首獨唱的曲目，每一首不但都暗示了 BU 故事的情節，也是個別成員對於自我心態和藝術狀態的自傳式審視，而他們所有的專輯系列都會專門花時間探討這個社會的問題──不管是文化面或哲學面。BTS 的這種作法並不是革命性的創舉。音樂創作的目的一直是為了觸動聽眾的內心。但是韓國流行音樂界（一個普遍保守的領域）開始出現這樣的作品之後，就對整個社會產生了巨大的影響。

　　K-Pop 男團以音樂作為社會批評平台的歷史由來已久，除了徐太志和孩子們、H.O.T、水晶男孩、g.o.d、神話、東方神起、Super Junior 等知名藝人之外，還有許多別具風格的歌手，除了讓他們的聽眾能聽到充滿活力的熱門歌曲，還能讓他們思考一些更有深度的問題。不過現今這個 K-Pop 時代，已經很少有人會將這樣的理念作為驅使他們創作的動機和想法。可是 BTS 就是繼續這樣做，這個七人團體的音樂主要是為了激發人們思考。隨著歲月的流逝，這種意圖變得越來越明顯，從《LOVE YOURSELF》系列問世之後，它就成為 BTS 對大眾傳達訊息的主要媒介。專輯的一部分是反對社會弊病的反叛倡導者，另一部分則是愛的哲學家，以及為他們遭受

到的產業潛規則抗議發聲，在 BTS 全球知名度上升的過程中，他們的身份正是建立在這樣的想法上，換句話說，這是一個有目標的男子樂團。《LOVE YOURSELF》系列是這一切的終點，將注意力直接轉移到 BTS 職業生涯的整體目標上，《MAP OF THE SOUL》則緊隨其後，繼續追求用音樂來了解世界和自己。

在這個時代「愛自己」意味著什麼？根據防彈少年團的音樂與想法，它會接觸到自己最深、最黑暗的情感，還有潛藏內心深處的秘密，並且讓你可以掌握它們。「愛自己」會讓你在受苦時感到自豪，在成功時盡情享受；而當你看到這世界存在某些不公義問題時，你就會大聲疾呼！「愛自己」正在成為自己和他人的保護者，時而激進，時而感傷，BTS 的音樂旨在傳達這一切。

可是不僅僅只有音樂；BTS 一直親身力行他們所傳達的訊息，最有名的活動就是他們跟聯合國兒童基金會的合作，儘管成員和 ARMY 本來平常就會參與許多的慈善救濟和捐贈活動。聯合國兒童基金會長期以來一直與韓國藝人合作舉辦各種活動，但 BTS 是第一個勇於發起與他們的作品直接相關活動的團體。由 BTS 和 Big Hit 娛樂負責籌劃的「Love Myself 慈善活動」，於 2017 年 11 月 1 日推出，在《LOVE YOURSELF 承 'Her'》發行後不久，旨在支持聯合國兒童基金會正在進行的全球 #ENDViolence 活動。

#ENDViolence 是一項聯合國提倡的活動，旨在減少對全世界各地年輕人的暴力行為，無論是在家中、學校還是社區中。根據聯合國兒童基金會的數據，[39] 每 7 分鐘就有一名青少年因暴力行為而喪生，世界上超過一半的青少年在學校或學校周圍遭受同伴暴力。每年有數百萬兒童面臨體罰，根據該組織在 2014 年發表的一份報告，全球有大約 1.2 億 20 歲以下的女孩，即大約十分之一的女孩，在她們人生的某個時候被迫進行性交或其他強迫性行為。Love Myself 是 BTS 發起的一項「為所有人追求愛和更美好生活場所」的活動，符合 #ENDviolence 的目標，並計劃在未來兩年內以各種方式籌集資金，包括直接來自 Big Hit 和 BTS 的捐款，以及《LOVE YOURSELF》系列實體專輯銷售收入的 3%。在當年 11 月的「Love Myself」週年紀念日，韓國聯合國兒童基金會宣布該慈善活動已籌集到超過 16 億韓元（或超過 140 萬美元），並累積了超過 670 萬次的 #BTSLoveMyself 主題標籤使用量。

除了提高對 #ENDviolence 的認識和捐款之外，#LoveMyself 背後的主要元素是「愛自己」，它與《LOVE YOURSELF》系列直接相關。在整個運作過程中，該活動推廣了某些主題標籤，例如 #BTSLoveMyself 和

#ARMYLoveMyself，建議 ARMY 在社群媒體上使用它們來分享他們對自己的喜愛。定期更新有助於強調 Love Myself 的努力，2018 年 8 月 10 日，Love Myself 網站上的一篇新貼文提供了 RM、J-Hope 和 SUGA 的智慧之言，他們分享了如何將 Love Myself 的感受內化的想法[40]。SUGA 建議，「不要將自己與他人比較」，而 RM 說，「告訴自己我做得很好，而且我愛自己」，而 J-Hope 說，「在做自己想要做的事時，從中找尋更深的意義。」

　　向粉絲們宣傳「愛自己」的理念，同時為公益事業籌集資金，Love Myself 活動只是 BTS 透過與聯合國兒童基金會合作，傳播其正面訊息的一種方式：在聯合國第 73 屆大會跟聯合國兒童基金會的「無限世代」活動啟動期間，該樂團有機會於 2018 年 9 月 24 日在聯合國發表演講。作為聯合國兒童基金會先前倡議的擴展，「無限世代」旨在與「目前阻礙與威脅數百萬年輕人進步和穩定的全球教育和培訓危機」作抗爭。雖然聯合國兒童基金會通常使用其平台來解決兒童和青少年面臨的問題，但「無限世代」擴大了聯合國兒童基金會支持年輕人的使命，並「旨在確保到 2030 年之前，每位年輕人都能接受教育、學習、培訓或就業。」

　　由 RM 代表樂團，這位饒舌歌手登上了聯合國的講台，並在可以塑造未來的全球政要面前發表了演講。在這次被稱為「為你自己發聲」的演講中，他反思了自己的人生和事業，並呼籲世界各地的青年傾聽他們的心聲，成為自己的領導者，同時在全世界開闢出屬於自己獨特的道路。

　　在他的演講中所傳達的「自我肯定」主題將延續到第二年，當時樂團以「為你自己發聲」的名義，將他們的《LOVE YOURSELF》世界巡迴演唱會的第二站帶到了亞洲、歐洲和北美的體育場館。然後接著進入了《MAP OF THE SOUL》時代，將「尋找自我」擴展到了「自我理解」。

　　儘管「Love Myself」和「為你自己發聲」的演講，都直接與《LOVE YOURSELF》時代聯繫在一起，但 BTS 在歌詞之外的訊息深度，吸引了各個時代的粉絲，甚至在他們出道之前就已經吸引了粉絲。也許最值得注意的是該樂團對 LGBTQ+ 的關係，儘管這是大多數年輕韓國藝人的禁忌話題。甚至在該團體的職業生涯開始之前，RM 就在 Twitter 上積極談論同性關係，2013 年 3 月，他讚揚了由麥可莫和萊恩・路易斯合作的單曲「平等之愛」所傳達的正面訊息。「這是 RM」，他在那年的 3 月 6 日寫道，就在 BTS 發佈《2 COOL 4 SKOOL》的三個月前。「這首歌是關於同性之間的愛情。就算不聽歌詞也是一首不錯的旋律，但如果你仔細欣賞它的歌詞，會讓你加倍地喜歡這首歌」。RM 和房時爀隨後進行了對話，在此期間，兩人以積極的態度談論了這首歌及其所傳達的訊息。當被問及該推文以及該樂團對

BTS所做的一切，
核心都是關於帶來改變的訊息，
無論是在社會上
還是關於自己和人際關係。

2017 年《告示牌》的封面故事，關於全世界所有同性戀的權利時，SUGA 宣示了他的觀點：「每個人都是平等的。」

平等的理念在 BTS 解決社會弊病的歌曲中發揮著重要作用，特別是他們經常提到出生時擁有一支銀湯匙而不是一支骯髒的湯匙。雖然隨著事業的發展，他們達到了前所未有的成就，但是這個團隊並沒有放棄這一個信念。相反地，隨著「Love Myself」運動的拓展，這個信念繼續支持對他們來說很重要的事業。2017 年，據報導，該樂團與 Big Hit 娛樂公司向一個慈善機構捐贈了 1 億韓元，以支持因 2014 年世越號沉船事故而受災的家庭。當時，韓國媒體報導 [41] Big Hit 會表示他們是刻意私下進行捐贈的活動。

BTS 職業生涯中最有趣的一個觀點，就是他們音樂中所傳達的正面訊息，跟他們大部分音樂中明顯的強烈憤怒之間有著清楚的分隔線。在整個樂團的唱片和音樂影片中，對世界和他們自己個人經歷的不滿與憤怒感幾乎無處不在，尤其是針對那些批評他們和他們的職業道路的人。從第一天起，這七個男人就不斷抗議社會內部的弊病，從那時起，他們發行的每張專輯都至少會有一兩首歌批評某事或某人。即便是在轉述《花樣年華》、《LOVE YOURSELF》、《MAP OF THE SOUL》這些浪漫、哲學的元素時，很多歌曲也都充滿了憤怒。當他們表達愛和憤怒時，BTS 給人的印象在某種程度上就像「雅努斯（Janus）」，也就是羅馬的雙面之神，代表著開始和時間，也象徵著世界上矛盾的萬事萬物，本質上比較激烈。

談到 BTS 所做的一切，核心都是關於帶來改變的訊息，無論是在社會中或是關於自己和自己的關係。變化並不是來自偶爾爲之或驕傲自滿，而是來自強烈的情緒。「憤怒」是有助於推動變革的激烈情緒之一，並且與 BTS 的職業生涯有著天生的聯繫，因爲他們就是以此爲動力，不斷推動讓世界變得更美好。2019 年 2 月，房時爀在向韓國最負盛名的國立首爾大學（也是他的母校）畢業生發表畢業典禮演講時，反映了憤怒如何影響了他的職業生涯以及他與 BTS 合作的努力。

　　「我覺得憤怒已經成爲我的使命」他說。「爲音樂界人士而生氣，希望他們得到公正的評價和合理的待遇；爲他們遭受不公平的批評而生氣；爲貶低藝人和粉絲而生氣。爲我認爲的常識而奮鬥，對我一生熱愛並陪伴我的音樂，致上最深的感激，也對歌迷和歌手致上尊重和感謝。最後，這是讓我快樂的唯一途徑。」他接著解釋憤怒如何帶來快樂，並且成爲他和歌手的靈感來源：「當我的公司在社會上傳播良好的影響力時，我感到很高興，特別是能夠對我們年輕的客戶產生正面的影響，幫助他們創造自己的世界觀。更進一步地說，當我能夠成爲改變音樂產業發展模範的一份子，並參與提高該行業專業人士的生活水準時，我感到很高興。當我和 Big Hit 實現這種改變時，我感到很高興。」

憤怒就是改變的動力，也是形成 BTS 的重要元素，同時也是 ARMY 的重要組成。他們對韓國音樂產業的狀況感到憤怒，因爲那裡普遍存在腐敗和不平等，他們也對國家的勞動力和學生生活狀況感到憤怒，因爲努力工作不會帶來對應的回報，他們也對整個世界的狀況感到憤怒，憤怒推動了 BTS 的大部分消息傳遞。本質上，是憤怒促使他們表達所有的其他情緒。透過利用憤怒獲得藝術動力，防彈少年團和房時爀能夠將這種能量轉化爲正面的影響。

　　ARMY 也有類似的行爲，大規模的粉絲群具有強大的抵抗潛力，而這樣的強度來自企圖捍衛和保護 BTS 及他們所傳達的訊息。透過共同使用串流媒體，團結一致並駁斥對團體的消極情緒，透過花費時間和精力在數位和現實世界中捍衛 BTS，同時大肆宣傳每一個正面的實例。ARMY 正在追隨 BTS 的道路，並將這種憤怒視爲一種貼近世界並造福 BTS 的方式。就像一枚硬幣的兩面，「積極」和「憤怒」共同推動了 BTS 的職業生涯，在輝煌的能量結合中產生了這個世界上最強大的力量之一。

　　在他們的整個職業生涯中，BTS 代表了粉絲們可以期待、而且朝氣蓬勃的靈感，不僅透過他們的音樂獲得情感支持，而且還爲他們如何對待生活提供文字方式的指導。就像所有偉大的音樂家一樣，他們的藝術已經超越了一種簡單的娛樂形式，將來自藝人的世界觀封裝起來，並將其傳遞給聽眾，而聽眾又將其內在化。BTS 的影響力將持續數年，隨著粉絲們重新評估對待生活的方式，將 BTS 的人和音樂作爲面向世界的窗口，他們將可以改變自己的世界觀。

Tears 淚

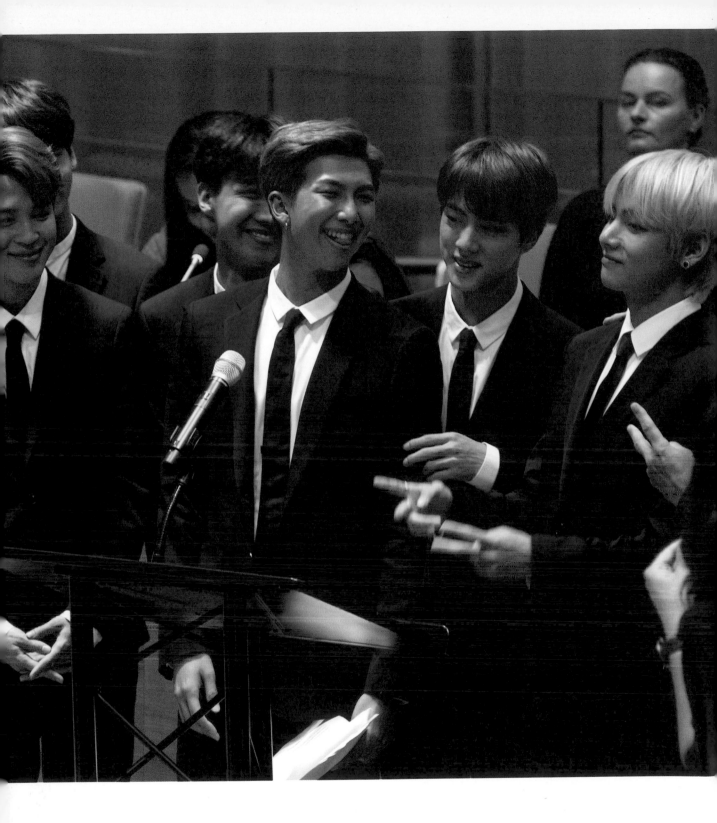

透過音樂傳遞訊息

尾聲
OUTRO

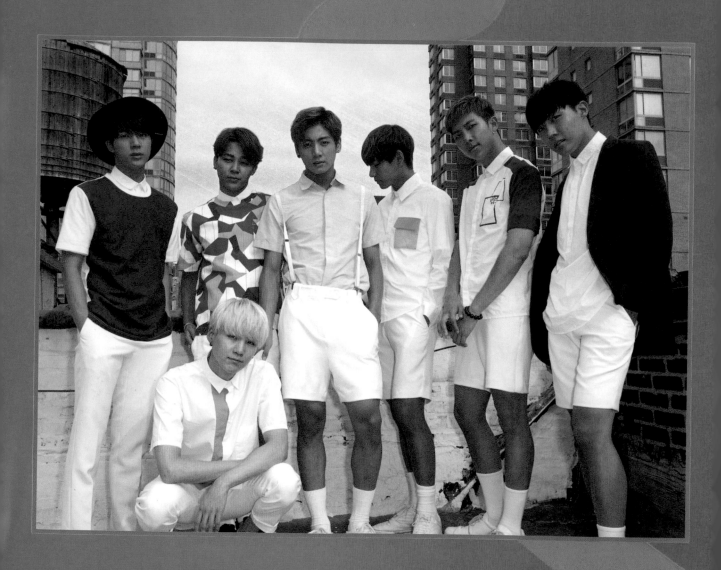

一個將永遠圍繞著 BTS 的問題是：「爲什麼？」爲什麼他們和他們的音樂能引起全球這麼多粉絲的共鳴？爲什麼是他們而不是另一個團體？

　　就是他們的歌詞；就是他們的旋律；就是他們的說唱；就是他們的舞蹈；就是他們的強大氣場；就是他們的幽默；就是他們的帥氣；就是他們的態度；就是他們的訊息——對於全球數以百萬計的 ARMY 來說，答案就是上述所有的內容，而且甚至還有更多。他們是一個來自韓國的團體，他們持續推動著想要與聽衆分享的音樂類型，而且擁有「音樂應該是什麼」的獨特想法，他們在多變、雜亂無章的娛樂環境中與粉絲密切地互動。這個團體致力於激烈、互動的故事情節，與他們歌曲表達的情感相呼應，並以此構建了一個完整的虛構宇宙。一個超越國際和語言障礙，將不可能變爲可能的團體，現在受到了全世界的關注。所有這一切都讓 BTS 成爲一個深深吸引粉絲的藝人團體，在一瞬間建立了一個在數位時代蓬勃發展的忠實粉絲 ARMY。

　　所有的這些元素，都在世界做好準備並躍躍欲試的時候結合在一起。在社群媒體的強力傳播和串流媒體的大量興起都不存在之前，BTS 可能沒辦法像現在這樣如此蓬勃地發展。但是環境是一股強大的力量，恰巧聚集在一起創造了完美平衡的藝人，BTS 的職業生涯在恰到好處的時刻展開，而這個樂團也能從每一次艱辛中學到了一些東西。防彈少年團的職業生涯充滿了許多偶然，該組合的成員和他們周圍的人都在完美的轉折點走在一起。代表韓國不同地區的七名男子，每個人都將自己的個性和獨特的藝術融入其中，在一支才華橫溢的創意團隊的背後，由一支 ARMY 在前線保衛著他們。

　　在一個訊息觸手可及、人們可以在幾個小時內就飛越全球的時代，曾經存在的限制和界限已經開始消失。BTS 以一種前所未聞的方式取得了成功，打破了全球音樂界的壁壘，促使全世界在試圖弄清楚「爲什麼？」之際，將所有目光投向了韓國音樂產業。

　　當我們回顧 BTS 十年來的成長歷程，反而會驚嘆著「爲什麼不是他們呢？」——他們揮灑自己的心血、汗水和淚水去追求音樂世界的巔峰，也在天時地利人和的情況下，取得前所未有的成功碩果，這就是他們——無可取代、獨一無二的 BTS 防彈少年團！

ACKNOWLEDGEMENTS

感謝所有人，不管具名或匿名的朋友，他們在整個跌宕起伏的旅程中一直支持著我。

一如既往，感謝 G-d 給予以及爲我安排的一切，感謝我的家人，尤其是我的父母艾勒和迪娜‧赫爾曼，他們在整個過程中不斷爲我打氣。感謝莎拉‧費爾霍爾，她不但是一位出色的編輯而且讓這一切成眞，感謝喬什‧格茨勒和喬恩‧科布在漢尼根‧格茨勒文學機構代表我，感謝凱瑟琳‧巴納的事實核查專業知識。感謝《告示牌》雜誌和麥考利榮譽學院的每一個人，他們讓我有機會在我的職業生涯中走到這一步。

非常感謝我所有的好朋友。我很幸運擁有這麼多支持者，我知道我不可避免地會遺漏一些名單，並永遠爲這件事感到困擾，所以我提前在此道歉……傳達所有的愛給亞歷克西斯和整個 KultScene 家庭，安娜、羅珊娜、悉尼、珍、凱特、珍娜、麗貝卡、卡特、桑德拉，還有我的室友樂西、馬拉、瑪尼、莫妮克，跟所有紐約 K-Pop 作家團隊中才華橫溢的成員，NJF 等等，還有很多很多人。這些年來，你們給了我如此驚人的支持，無論是鼓勵的對話，給我一個值得思考的想法，給我寄送護理包，或是帶著貝果和仙人掌來到我的公寓……很榮幸擁有你們的友誼，並且成爲你們生活的一部分——謝謝讓我進到你們的生活，謝謝你們所有的愛和支持。

最後但同樣重要的是，感謝 BTS 爲這個世界所付出的一切，以及向我們展示如何展翅飛翔。

1 基思‧考菲爾德，「BTS、Selena、The Singing Nun 等：非英語專輯登上《告示牌》兩百大專輯榜」，《告示牌》：Chart Beat，2018 年 6 月 2 日。網址：https://www.billboard.com/pro/bts-selena-non-english-no-1-albums-on-billboard-200-chart/

2 桑德‧澤爾納，「BTS 的〈Fake Love〉在百大單曲榜中以非英語語言登上第 17 名」，《告示牌》：Chart Beat，2018 年 5 月 29 日。網址：https://www.billboard.com/pro/bts-fake-love-17th-primarily-non-english-language-top-10-hot-100/

3 由 HCZA89x (@zeng_ann) 重新上傳，原始來源：kbs.co.kr，「130629 KISS THE RADIO with Bangtan Boys」，YouTube 影片，0:55，2013 年 6 月 30 日。網址：https://www.youtube.com/watch?v=z9fXjHqyMyY

4 饒舌歌手 B-Free 在 Twitter 上公開道歉，照片由 @seoulbeats Twitter 帳號拍攝，2016 年 1 月 26 日。URL：https://seoulbeats.com/wp-content/uploads/2016/02/2016_seoulbeats_B-Free.png

5 他瑪‧赫曼，《告示牌》，發佈日期：2019 年 12 月。

6 伽耶，「BTS Highlight Tour 2015: A Rundown of Events」，Seoulbeats，2015 年 10 月 4 日。網址：https://seoulbeats.com/2015/10/bts-highlight-tour-2015-a-rundown-of-events/

7 艾里克‧弗蘭肯伯格，「BTS 在 6 個地區所舉行的『LOVE YOURSELF: Speak Yourself』巡迴演唱會大賣 600,000 張門票」，《告示牌》：Chart Beat，2019 年 6 月 14 日。網址：https://www.billboard.com/pro/bts-600000-tickets-six-markets-love-yourself-speak-yourself-tour/

8 塔絲‧卡格爾，「BTS 剛剛成為第一個在美國 iTunes 排行榜上排名第一的 K-Pop 團體」，The Daily Dot，2017 年 11 月 24 日。網址：https://www.dailydot.com/upstream/bts-top-itunes-chart/

9 洪丹英，「文在寅總統祝賀 BTS 在《告示牌》兩百大專輯榜上獲得第一名」，韓國先驅報，2018 年 5 月 29 日。網址：http://www.koreaherald.com/view.php?ud=20180529000293

10 葛萊美提名歌手兼詞曲作者海爾希，「BTS」，Time 100（祝賀 BTS 入選《時代》雜誌「2019 年最具影響力的 100 人」名單），2019 年 4 月 17 日。網址：https://time.com/collection/100-most-influential-people-2019/5567876/bts/

11 在韓國音樂著作權協會 (KOMCA) 資料庫中，ADORA (ID 號碼 10006011) 以她的本名樸秀賢 (Soo-hyun Park) 登錄，曾是 Topp Dogg 在 2013 年 10 月發行，首張專輯中歌曲「Playground」的作曲家，以及至少一首 BTS 歌曲〈Euphoria〉。網址：https://www.komca.or.kr/foreign2/eng/S01.jsp（在 Writers & Publishers 搜尋框中輸入「SOOHYUN PARK」以進行搜尋。）網址：@ ADORA_base 的 Twitter 貼文。2019 年 2 月 14 日。網址：https://twitter.com/ADORA_base/status/1096019654374551552?s=20

12 （新聞稿）Big Hit 娛樂，2019 年 3 月 6 日，「Big Hit 娛樂任命尹碩晙為共同執行長。」該新聞稿於 3 月 7 日被《富比士》雜誌收錄。網址：https://www.forbes.com/sites/tamarherman/2019/03/07/big-hit-entertainment-appoints-new-co-ceo-following-rise-of-bts-launch-of-txt/?sh=ba025d2f797c

13 BangtanSubs，「180223 Good Insight Season 2:Producer Bang Sihyuk Episode」，Daily Motion 影片，長度 52:59，2018 年 11 月。網址：https://www.dailymotion.com/video/x6y2b23

14 1theK，「I'M: BTS_N.O Pop Quiz Event」，YouTube 影片，2013 年 9 月 15 日，長度 9:27。網址：https://www.youtube.com/watch?v=g6b87itlfl4

15 1theK，「BTS_War of Hormones」，YouTube 影片，長度 4:58，2014 年 10 月 21 日。網址：https://www.youtube.com/watch?reload=9&v=XQmpVHUi-0A

16 （孫知亨聲明，Big Hit 娛樂）「Big Hit 娛樂為 BTS 貶抑女性的歌詞道歉（完整翻譯）」，韓國先驅報，2016 年 7 月 6 日。URL：http://kPopherald.koreaherald.com/view.php?ud=201607061726135533447_2

17 K Do，「MOT eAeon 揭示了 BTS 的說唱怪物如何應對貶抑女性的爭議」，Soompi，2016 年 7 月 6 日。網址：https://www.soompi.com/article/874109wpp/mots-eaeon-reveals-btss-rap-monster-dealing-misogyny-controversy

18 劉知媛，「BTS 解釋了他們新主打歌背後的真正意義」，Soompi，2015 年 11 月 27 日。網址：https://www.soompi.com/article/792787wpp/bts-explains-the-true-meaning-behind-their-new-title-track

19 BTS，「BTS 現場：WINGS 專輯背後的故事（RM 主講）」，V LIVE 影片，長度 41:25，2016，網址：https://www.vlive.tv/video/15694

20 Big Hit 娛樂，BTS Wings ConceptBook (Play Company Corp，2017 年 6 月 30 日）。Jimin 在這本概念書的採訪中還提到了「不夠好」的感覺，他討論了寫這首歌的過程。網址：http://playcompany.kr/portfolio-items/bts/

21 崔相熹，「韓國官員呼籲建立階級制度，可

是人民發出哀嚎與憤怒」，紐約時報，2016年7月12日。 網址：https://www.nytimes.com/2016/07/13/world/asia/south-korea-education-ministry.html

22 玉鉉珠，「[新聞人物]官方為『狗和豬』言論道歉」，韓國先驅報，2016年7月11日。網址：http://www.koreaherald.com/view.php?ud=20160711001026

23 有關「歐麥拉」標記的初步討論，請參閱第174頁。

24 張東雨，「(新聞焦點)防彈少年團的明星身份如何引發K-Pop界對於貶抑女性的辯論」，韓聯社，2017年3月17日。網址：https://en.yna.co.kr/view/AEN20170316010900315

25 Manthan Chheda，「BTS的單曲〈Interlude: Wings〉因不雅文字被KBS禁播」，易八達，2017年2月8日。網址：http://en.yibada.com/articles/192706/20170208/bts-interlude-wings-banned-from-kbs-due-toobscene-language.htm

26 由KDo翻譯，「SUGA談論BTS歌曲如何解決社會問題」Soompi，2017年9月18日。網址：https://www.soompi.com/article/1045527wpp/SUGA-talks-bts-songsaddress-social-issues（Naver上的韓文原文：https://entertain.naver.com/read?oid=277&aid=0004078493）

27 HuskyFox，「BTS《LOVE YOURSELF》專輯系列形象設計」，Behance平台，2019年3月28日。 網址：https://www.behance.net/gallery/77735237/BTS-LOVE-YOURSELFSERIES-Album-Identity

28 HuskyFox，「BTS《LOVE YOURSELF》專輯系列形象設計」，Behance平台，2019年3月28日。 網址：https://www.behance.net/gallery/77735237/BTS-LOVE-YOURSELFSERIES-Album-Identity

29 Jin，BTS專輯《LOVE YOURSELF》中歌曲〈Epiphany〉的英文翻譯，Genius歌詞資料庫。網址：https://genius.com/Genius-english-translations-bts-epiphany-english-translation-lyrics

30 Big Hit娛樂，早期版本的防彈少年團《LOVE YOURSELF》海報，Genius歌詞資料庫。網址：https://images.genius.com/d110e520527239f57c116fe58f7e61bb.640x400x1.jpg

31 莫瑞·史丹，榮格心靈地圖(公開法庭，1998年12月30日)。

32 BTS，「RM-心靈地圖：人格面具的背後」，VLIVE影片，長度1:10:08，2019年5月。網址：

https://www.vlive.tv/video/125174

33 蘿拉·倫敦，「第42集：榮格心靈地圖」，podcast audio，關於榮格，MP3，長度01:02:29，2019年3月23日。網址：https://speakingofjung.com/podcast/2019/3/25/episode-42-jungs-map-of-the-soul

34 E Cha，「BTS的Jimin公開了激發他自編曲目〈Promise〉的個人奮鬥過程」，Soompi，2019年1月19日。網址：https://www.soompi.com/article/1295447wpp/btsss-jimin-opens-personalstruggles-inspired-self-compose-track-promise

35 張東雨，「(新聞焦點)星火燎原：向美國主流聽眾行銷BTS的基層運動」，韓聯社，2017年12月22日。 網址：https://en.yna.co.kr/view/AEN20171222003200315

36 「BTS：YouTube音樂排行榜與音樂數據分析－全球」，YouTube。網址：https://charts.youtube.com/artist/%2Fm%2F0w68qx3

37 E Cha，「房時爀分享了BTS成功的秘訣和他對集團的終極目標」，Soompi，2019年1月6日。 網址：https://www.soompi.com/article/1104305wpp/bangshi-hyuk-shares-secret-btss-success-ultimategoal-group

38 傑克·懷特，「BTS憑藉著《MAP OF THE SOUL: PERSONA》首次登上英國官方專輯榜第一名」，官方榜單，2019年4月15日。網址：https://www.officialcharts.com/chart-news/bts-set-for-their-first-number-1-on-the-uk-s-official-albums-chart-with-map-of-the-soul-persona__26072/

39 「運動：#ENDviolence；兒童應該在家裡、學校和社區中都感到安全」，聯合國兒童基金會。網址：https://www.unicef.org/end-violence

40 BTS，「愛自己的5種方式」，Love Myself，2018年8月10日。 網址：https://www.love-myself.org/post-eng/bts_5ways_eng/

41 J Lim，「BTS和Big Hit娛樂向世越號受害者的家人慷慨捐款」，Soompi，2017年1月21日。 網址：https://www.soompi.com/article/940069wpp/bts-big-hit-entertainment-make-generousdonation-families-sewol-ferry-victims

BTS
Blood, Sweat & Tears

Written by Tamar Herman
Design by Evi-O Studios
Production by VIZ Media

Images on pages 2-3, 75, 76, 80, 91, 95, 96, 309, and 310-11
© Peter Ash Lee / Art Partner Licensing.

Images on pages 4, 48-49, 72, 79, 84, 92, 193, 284-85, and 304
© David Cortes Photography.

Images on pages 8, 11, 14, 20-21, 24, 33, 45, 53, 58, 67, 70-71, 74, 78, 82, 83, 86, 87, 88, 90, 94, 98, 99, 106, 111, 112, 119, 127, 128, 137, 138, 149, 150, 159, 166, 175, 176, 188, 194-95, 197, 204, 216-17, 225, 226, 232-33, 242, 252, 256-57, 268-69, 272, 278-79, 286, 294-95, and 296 courtesy of Getty Images.

Images on pages 34, 120, and 186 © ArtygirlNYC.

Image on pages 40-41 © 2020. MRC Media LLC. 2140552: 0220DD.

Images on pages 50, 157, 212-13, and 302-03 courtesy of AP Images.

TITLE

BTS 防彈少年團血汗淚

STAFF

出版	三悅文化圖書事業有限公司
作者	塔瑪．赫爾曼 (Tamar Herman)
譯者	曾慧敏
創辦人 / 董事長	駱東墻
CEO / 行銷	陳冠偉
總編輯	郭湘齡
文字編輯	張聿雯　徐承義
美術編輯	謝彥如
國際版權	駱念德　張聿雯
排版	許菩真
製版	明宏彩色照相製版有限公司
印刷	桂林彩色印刷股份有限公司
法律顧問	立勤國際法律事務所　黃沛聲律師
戶名	瑞昇文化事業股份有限公司
劃撥帳號	19598343
地址	新北市中和區景平路464巷2弄1-4號
電話	(02)2945-3191
傳真	(02)2945-3190
網址	www.rising-books.com.tw
Mail	deepblue@rising-books.com.tw
初版日期	2023年6月
定價	750元

國家圖書館出版品預行編目資料

BTS防彈少年團血汗淚/塔瑪.赫爾曼
(Tamar Herman)作；曾慧敏譯. -- 初版.
-- 新北市：三悅文化圖書事業有限公司,
2023.06
312面；20x26.7公分
譯自：BTS blood, sweat & tears
ISBN 978-626-97058-1-8(平裝)

1.CST: 歌星 2.CST: 流行音樂 3.CST: 韓國

913.6032　　　　　　　112006943

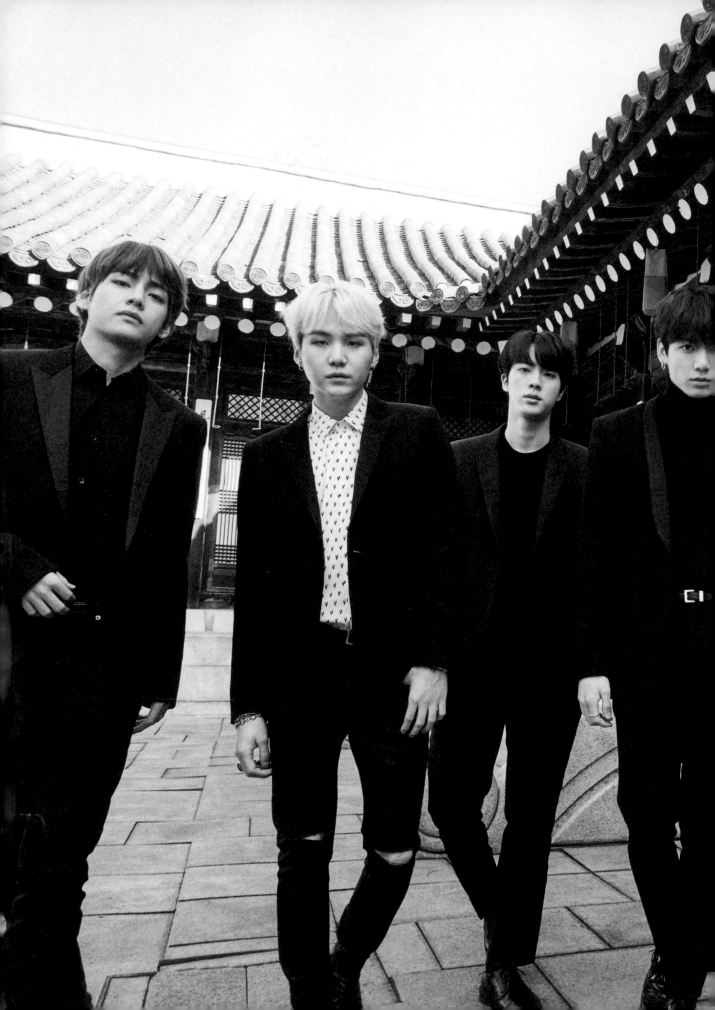